Superfluous Things
Material Culture and Social Status in Early Modern China

长　物
早期现代中国的物质文化与社会状况

［英］柯律格（Craig Clunas）著

高昕丹　陈恒 译　洪再新 校

生活・讀書・新知 三联书店

图书在版编目（CIP）数据

长物：早期现代中国的物质文化与社会状况 /（英）柯律格（Craig Clunas）著；高昕丹，陈恒译；洪再新校. —北京：生活·读书·新知三联书店，2021.10
（开放的艺术史丛书）
ISBN 978-7-108-07255-9

Ⅰ.①长… Ⅱ.①柯… ②高… ③陈… ④洪…
Ⅲ.①美术史-研究-中国-晚明 Ⅳ.①J120.948

中国版本图书馆 CIP 数据核字（2021）第 178140 号

© 2004, University of Hawaii Press
Chinese Copyright © 2021 by SDX Joint Publishing Company.
All Rights Reserved.

本作品中文版权由生活·读书·新知三联书店所有。
未经许可，不得翻印。

开放的艺术史丛书

长物：早期现代中国的物质文化与社会状况

丛书主编	尹吉男
责任编辑	杨 乐
装帧设计	蔡立国
封扉设计	李 猛　杜英敏
责任印制	卢 岳　宋 家
出版发行	生活·讀書·新知 三联书店
	（北京市东城区美术馆东街22号 100010）
网　址	www.sdxjpc.com
图　字	01-2013-5207
经　销	新华书店
印　刷	北京隆昌伟业印刷有限公司
版　次	2021年10月北京第1版
	2021年10月北京第1次印刷
开　本	720毫米×1020毫米 1/16 印张 12.75
字　数	210千字 图8幅
印　数	0,001-5,000册
定　价	65.00元

（印装查询：01064002715；邮购查询：01084010542）

小满四月中坐功图
運主少陽三氣
時配手厥陰心胞絡風
木
坐功
每日寅卯時正坐,一手
舉托,一手拄按,左右各
三五度,叩齒吐納嚥液。
治病
肺腑蘊滯邪弄脇支
滿,心中憺憺大動,面赤
鼻赤目黄,心煩作痛,掌
中熱諸痛

【图1】 高濂《遵生八笺》（1591年）中"四时调摄笺"的插图之一，此为适宜在四月练习的功法。→ 54 页

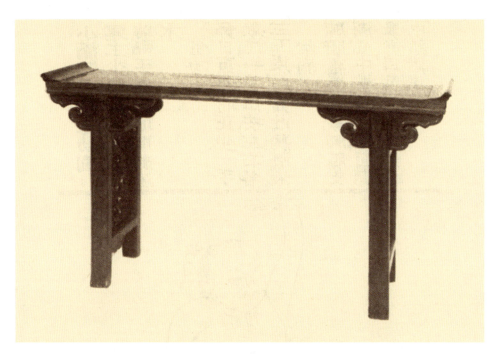

【图2】 龙纹牙板翘头案,花梨木,年代约为1600年。由维多利亚与艾伯特博物馆董事会成员提供,FE.18-1980。→ 68页

【图3】 三足古青铜鼎,此图选自1601年重版的《考古图》(1092年初版),卷一,第17页。→ 90页

【图4】 明代一刻书坊于1590年左右所印传单,抱怨一部名为《金礼》的书籍被名叫潘近山的对手伪刻。海牙,荷兰皇家图书馆,133M63。→ 99 页

【图5】 此画墨笔立轴,约作于1550年,可能来自苏州。所钤李昭道(活跃于8世纪上半叶)之印系伪造,并有伪造的北宋皇室(11世纪),以及马治(14世纪)、柯九思(1312—1365)和文徵明(1470—1559)的藏印及题跋。由维多利亚与艾伯特博物馆董事会成员提供,E. 422-1953,沙普士(Sharples)遗赠。→ 102 页

【图6】 仿定窑的白瓷香炉,大约作于1500—1600年间。由维多利亚与艾伯特博物馆董事会成员提供,Circ. 130-1935。→ 103 页

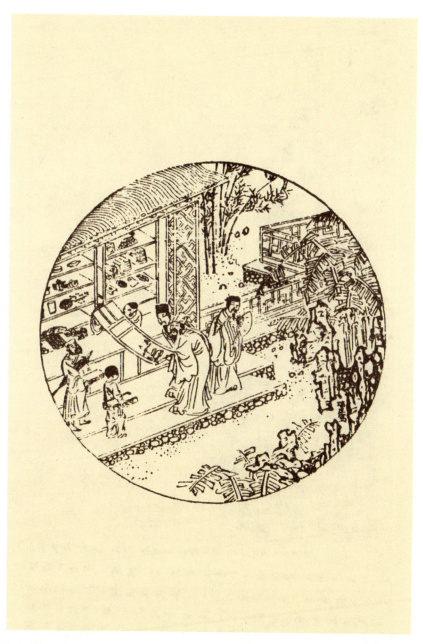

【图 7】 李渔所作戏剧《意中缘》的插图，绘一古董店。出自傅惜华编：《中国古典文学版画选集》，no. 633。→ 120 页

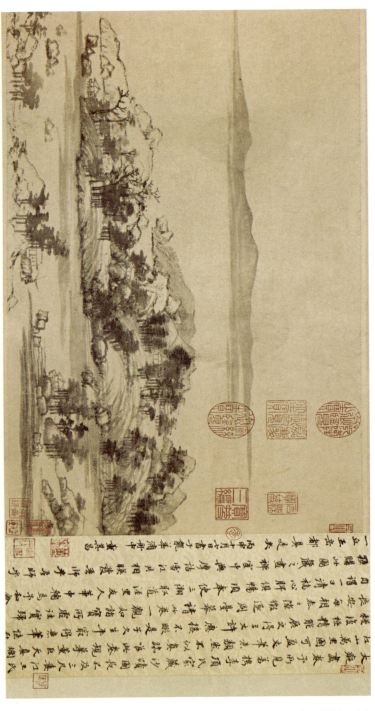

【图 8】《富春山居图》的开卷部分,由黄公望作于 1347—1350 年间,有董其昌的题跋和清代皇室藏印。台北故宫博物院藏。→ 122 页

目 录

导读：大航海时代中国都市的艺术生活与文化消费　洪再新　3
2004年版序言　9

导　言　15
第一章　物之书——明代的鉴赏文献　21
第二章　物之观念——明代鉴赏文学的主题　45
第三章　物之语——明代的鉴赏语言　71
第四章　往昔之物——古物在明代物质文化中的功能　85
第五章　流动之物——作为商品的明代奢侈品　105
第六章　物之焦虑——明代中国的消费与阶级　125
结　语　143
注　释　150

附录一　《长物志》各卷的（审）定者　168
附录二　1560—1620年间艺术品和古董价格选编　170
一手资料参考文献　173
二手资料参考文献　175
鸣　谢　185
索　引　186

导读：大航海时代中国都市的艺术生活与文化消费

看待晚明社会，有两个基本着眼点。

第一个着眼点，是从亚洲的立场，尤其是中国本身的立场，了解城市的艺术生活和文化消费。文震亨（1586—1645）是当时苏州文氏家族中的一位著名鉴赏行家。所著《长物志》，书名便耐人寻味：虽取自晋人王恭"平生无长物"的典故，全书却要传达作者对"玩物"的执迷，使明末江南士人的复杂心态跃然纸上。这种有趣的社会文化现象，是明末清初以来读书人直至于当代文化消费者们所关心的话题。《长物志》十二卷，刊于崇祯七年（1634年）。它涉及的文化消费门类，大到室庐，小至香茗，林林总总；或品评具体的花木水石，或讨论抽象的位置经营，体例不一，以发散状的思维形式（随笔之类的文体），引导读者按照各自的兴趣，来品味玩物，逐一欣赏。且不提明清以来各种刻印本，近三十年来，国内外学者对《长物志》的兴趣有增无已。像陈植先生的校注本（南京，1984年），日本荒井健译注《长物志：明代文人の生活と意见》（东京，2000年），海军、田君的《长物志图说》（济南，2004年），以及汪有源、胡天寿现代汉语译本《长物志：赏玩与品鉴，中国士人的千古时尚》（重庆，2008年），都是很好的说明。其研究方法以文献考订翻译为主，重其风流文雅的时尚，就像1987—1988年美籍华裔学者李铸晋、屈志仁（James Watt）协同上海博物馆在美国举办的巡回展览主题一样，着眼于"文人的书斋"，暨晚明的艺术生活。这近乎清一色的欣赏口味，使《长物志》继续成为人们茶余饭后的一道甜点。

与上述学者的文献学研究比较，可以注意到另一个着眼点。它从欧洲开始的大航海时代，来考察东西方社会同时出现的都市商业化进程及其文化消费的各种特征。英国学者柯律格（Craig Clunas）的《长物：早期现代中国的物质文化与社会状况》（剑桥政体出版社1991年英文初版，夏威夷大学出版社2004

年平装重印本,三联书店 2014 年中文译本)就是一个典型的例子,它自成体系,为我们看待文震亨及其生活的明代社会提供了不同的视角,让人感到耳目一新。

柯著的特点在于其独到的立论。其英文书名的正题,将"长物"一词恰当地译成"多余之物",即晋人的出典。这对英语世界的读者,显然有些困惑:什么是"多余之物"呢?联系到该书的副题,这些"多余之物"为什么能和"早期现代中国的物质文化与社会状况"挂起钩来?这些问题对中文读者也同样存在,对于熟悉 1949 年后国内史学研究的读者,这一联系可能会让他们更加好奇。因为在讨论明清"资本主义萌芽"问题(即史学界所谓的"五朵金花"之一)时,很少有人将这类"多余之物"摆上经济史发展的台面。在这里,"台面"一词呈现了一个悖论。和苏州的织机生产、徽州的商贸交易相比,文人书斋庭院中的清玩日用,隶属消费品,包括某些奢侈的文化消费品,成为明代士绅社会大雅之堂的重要部分。可是这些上层建筑的门面(即艺术生活),在传统的马克思主义史家们那里,却与社会生产发展的经济基础严重地分离,致使明代文人们消费最起劲的文化奢侈品,长期被打入另类而遭冷落。

有鉴于"多余之物"和明代的物质文化与社会状态之间存在的微妙关系,柯氏别开生面地建构了"物的话语"。其立论的机智,集中体现在该书的框架上:包括序言;导言;第一章:物之书——明代的鉴赏文献;第二章:物之观念——明代鉴赏文学的主题;第三章:物之语——明代的鉴赏语言;第四章:往昔之物——古物在明代物质文化中的功能;第五章:流动之物——作为商品的明代奢侈品;第六章:物之焦虑——明代中国的消费与阶级;结语。通过这个框架,前述若干文献研究的成果得以转换成英文(见第二章对《长物志》各卷的英文翻译和注释),而且更重要的是引入以法国人皮埃尔·布迪厄(Pierre Bourdieu,1930—2002)为代表的新马克思主义学说,来重新认识"文化消费品"在社会物质文化发展中的作用。

柯律格以《长物志》来建构"物的话语",显然是考虑到该书发散式的结构特点。中国的鉴赏文献作为一种文体,有其特殊的文化功能。如明代初年松江人曹昭的《格古要论》,在收藏门类上,就比宋人米芾《画史》等鉴赏著作拓宽许多。收藏鉴赏家以此为新的规范,激励着书贾们一而再、再而三地翻刻增删。到了明末,文震亨写《长物志》,鉴赏玩物的门类就更宽泛,而且玩赏具体器物的上下文也发生新的变化。比如陈植先生在点校计成的《园冶》(北京,1981 年)后,继而对《长物志》作了文献考订,旨在扩展对江南园林艺术

的认识。计成在崇祯四年（1631年）完稿的三卷《园冶》，和《长物志》同时刊行于崇祯七年。可以说，《园冶》使我们更容易想到《画史》，是营造鉴赏某一类玩物的特殊经典。而《长物志》则将其置于晚明江南的社会情景之中。在这个鉴赏文献的传统中，"长物"不仅得其实指，像室庐、花木、水石、禽鱼、书画、几榻、器具、衣饰、舟车、位置、蔬果、香茗，诸如此类，而且形成了自己变化的文脉。

柯律格并不讳言艺术史家作为"长物"解读者的义务。在他看来，"让实物自己说话"的客观主义只是人们的一种愿望，因为"实物自己并不说话"。他对《长物志》的研究，如果与1987—1988年《文人的书斋：晚明的艺术生活》展览图录比较，就在证明这个观点。通过前者，人们从上海博物馆极其丰富的藏品来欣赏文房珍奇、字画墨宝，以及与晚明都市文化相关的种种实存，特别是作为当时印刷文化重要组成部分的图籍和笺谱。《长物志》所涉及的方方面面，都从展览的器物中重现出来。即使没有晚明鲜活的"禽鱼、蔬果"，观众仍然可以通过精美绝伦的套色版画，想象它们的历史真容。为了让观众更深切地了解晚明文人书斋这个特殊环境里的艺术生活，几位著名的艺术史家分专题撰写了介绍文章。书斋比之长物，如上面分析的，是后者一个实指，就像陈植先生的点校工作，用心是在园林的考察。所有这些努力，如同用现代汉语和外语注释、翻译文言，用各种图像解说文本一样，目的都是为了"让实物自己说话"。柯律格的研究，就是对这种人所共有风流文雅的印象，作一更深刻的表述。

在此，柯氏关于"物的话语"，妙在其由近及古，由静而动的画面展开。因为从物质文化实体来说明社会存在，要求艺术史家必须提出有意义的问题并试图提供解答的方案。这些问题是：作为长物的重要组成部分，古董在当时物质文化中起什么作用，类似的奢侈文化消费品是如何作为商品在社会上流动的，而不同社会阶层又怎样来消费这些长物。围绕着这些问题的讨论，柯氏慧眼独具地把原本是静态的存在的物质文化，转换成一种与社会生产与消费紧密相连的动态过程。换言之，在寻找解答问题的方案时，柯氏力图让实物呈现其深层的、更为复杂的社会构架。在这个意义上，柯氏在第二、第三、第五章重点引入布迪厄的社会学理论，对以往明清史家弃置不顾的文化消费品，发前人所未发，做出了精彩的阐释。在考虑晚明江南都市文化的商业化趋向时，文化消费一端，实在是开风气之先的征候。《长物志》本身体现的是印刷文化中鉴赏文献的重要性，而其对私家庭院的痴迷，则代表了园林文化的繁荣［柯律格

在其《明代的园林文化》（1996年）一书中就有《文氏庭院》的章节，详细地展开这个话题，尽管他研究《长物志》的初衷并不仅限于此]。即便文震亨只是作为文徵明（1470—1559）曾孙来延续一个家庭的文化传承，其象征性已经非同寻常，因为文氏大家族在吴门文化消费生活中，体现了晚明士绅社会的典型状态。也正是在这个意义上，柯氏对"长物"的考察，便上升到一个新的高度，逐渐使实物通过艺术史进入历史。

柯律格是一位多产的作家。《长物：早期现代中国的物质文化与社会状况》作为柯氏的成名作，在其学术生涯中具有突出的意义。这可以从其主要出版物三个侧重面体现出来。一是以物质文化为主要题材，这和他十多年在博物馆任职、注重器物研究的经历有关。早在1991年前，他已根据英国维多利亚和阿尔伯特博物馆的藏品，撰写了从明代家具到广东外销画等范围广泛的展览图录；二是选择明代为其重点，作为他早年研究中国历史和蒙古族文学史的一个延续。从《长物》到2007年的《大明：明代中国的视觉文化与物质文化》（*Empire of Great Brightness: Visual And Material Cultures of Ming China, 1368–1644*），其间他还出版了有关文徵明、明代园林文化等专著，是他作为明代文化史专家的主要标志；三是方法取自社会艺术史学，《长物》可以说是重要的开端。该书出版以后，他由博物馆转入大学工作，先后在萨塞克斯大学、伦敦大学和牛津大学任教，使得他在理论研究方面投入更多的精力。1997年他的《早期近代中国的图画和视觉性》（*Pictures and Visuality in Early Modern China*）是其重要的论著之一。除了以社会功能来重新建构《中国艺术》（*Art in China*，1997年初版，2009年再版）的叙述之外，他大量参与各种视觉文化的论争，力图把中国艺术史和视觉文化研究放到后现代理论的平台上，引起国际学术界的关注。新版《艺术史批评术语》（*Critical Terms for Art History*，2003年）一书中的"社会艺术史"条目，就出自柯氏之手。可以这样说，《长物》一书代表了柯氏治学的要点。

学术研讨，贵在识见。柯律格2004年为平装重印本写的序言，将该书的撰述背景和1991年以来对此书的学术争议作了反省，其若干争议点，实际上触及了世界通史撰写中无法避免的问题。比如以"早期现代中国"而不是以"明代中国"冠以全书的副标题，就是考虑到中国断代史研究如何进入"世界史"写作的大范畴。换言之，作者拟定的读者圈，是那些关心世界近代商业社会发展特点的各国学者。这个着眼点，对国内的读者，特别值得重视。

我最早看到柯氏这本成名作是在1992年春季，当时只是粗粗看了一下目录，留下一点印象，却没有做更多的思考。新近借高昕丹博士的翻译之便，使

我先读到该书的中译稿。对照其原著及各家书评,连带地翻阅了柯氏诸多的出版物,有机会做进一步的考察。眼下对中国物质文化和视觉文化研究仍面临着挑战,具体像认识文震亨对物质文化各门类高下精粗的区分,一般像明代视觉文化作为历史事实与验证某种视觉文化方法之间的差异,柯律格的著作都提供了一个新的参考。在这个意义上,《长物:早期现代中国的物质文化与社会状况》中文译本的面市,不仅对认识晚明的物质文化和社会状态,而且对了解大航海时代开始后东西方社会中收藏鉴赏在文化消费传统里的作用,都将是很有意义的。

洪再新
2010 年 5 月 4 日于美西海岸积学致远斋

2004年版序言

为《长物：早期现代中国的物质文化与社会状况》再版作序，作者可以借机做不少事。该书成于十多年前，酝酿的时间则长达十五年。（必须坦言，此次再版仅为1991年版本的重印本，作者并没有趁机来改正此书主体内容中的任何舛误之处。）首先，作者应感谢夏威夷大学出版社，尤其是编辑帕特里夏·克劳斯比（Patricia Crosby），感谢他们使此书得以继续流通，以及对此书与当今学术发展的关联所持有的信心。其次，作者因此还可以重新反思最初促成此书构思酝酿的知识的发展进程和影响，估测此书与更广泛意义上的中国艺术和历史研究领域之间的关系；还可以引导读者去关注本书出版后该领域涌现出的诸多新作，关注他人得出支持或反对本书观点的结论的方式。最后，借这个机会，他可以指明从本书初版至再版的这十余年间，无论是作者本人或他人的学术发展，在何种程度上进行了方法的修正。坦率地说，如果今天再次面对这些材料，我能够或者应该以怎样不同的方式处理它们呢？

1980年代后期，我在维多利亚与艾伯特博物馆（Victoria and Albert Museum）远东部任职，《长物》一书恰是在这个特定的知识环境中完成的。处理实物、编写藏品目录和清单，以及分类和展示藏品，都是我日常工作的重要内容；那些物品并非只是引起我关注的抽象事物，而是极其具有真实的存在感。正如我在其他场合提到的，1984年，我为一个中国牙雕展［该展览在大英博物馆举办，由东方陶瓷学会（Oriental Ceramic Society）赞助］工作期间，首次接触了文震亨（1585—1645）《长物志》的中文本。此书既是眼下这部晚明文化研究的起点，亦是其主要素材。我最初是把《长物志》当"原始素材"来用，从中搜寻有关牙雕作品的文字，为个别展品的断代提供佐证，抑或为它们提供一个更加广阔的明代文化"情境"。我当时所接受的正规训练（主要是在以原典为基础的汉学范围之内），使我在没有多少自觉反省的情形下，就接受了"中文的文字记载是理解存世中国物品之途径"这一观点，同时亦对博物馆和艺术市场用诸如"文人趣味"之类的含糊术语粉饰那些呈现在欣赏或购买者

面前的物品的做法颇为不满。假如我读到明代鉴赏家和消费者们在当时的言论,就会了解他们关于物品的真实想法。我花费了很长时间才慢慢意识到这些问题,这个认识过程发生在围绕博物馆及其宗旨的论争中——这一论争在1980年代中期松散地聚合在"新博物馆学"(模仿"新史学"的模式)的名目之下,并引发了我本人和某些关系密切的学界同仁一连串的回应。一件往昔之物"真正"意味着什么?这样一个设问从根本上说是否站得住脚?是这场论争中的关键之处。但我思想的主要催化剂(如本书初版导言所介绍的),是由于参与维多利亚与艾伯特博物馆和皇家艺术学院(Royal College of Art)合作的设计史硕士课程(这在当时颇具创新意义),所接触到的一批人、观念和著作。因为要给学生们解释布迪厄(Bourdieu)和福柯(Foucault)的意义,我才不得不去探寻《长物志》这部著作的内涵(直至那时,这本书在我严格意义上属于"汉学"范畴的知识构成中还无足轻重)。众多的学者如钱德拉·慕克吉(Chandra Mukerji)、理查德·戈德思韦特(Richard Goldthwaite)、朱尔斯·普劳恩(Jules Prown)、亨利·葛兰西(Henry Glassie)、彼得·伯克(Peter Burke)、洛娜·韦瑟希尔(Lorna Weatherhill),他们讨论物质文化和消费的著作在本书中时有征引,那时他们也作为客座教授为学生授课。他们的讲演让我第一次思考这些材料的本质是作为写作的片段(as pieces of writing),而非原始资料的宝藏。我认识到光坐在教室后面,突然插问"那么中国呢?"不仅对他们毫无价值,也不能令我感到满足,除非我打算通过自己的写作把中国的材料引入更为宽泛的论争之中。因此,在某种程度上,本书是为世界其他地区那些愿意致力于一种真正的比较研究视角的学者们而写的。随着岁月流逝,这种乐观主义的——或许是天真的——态度越来越引人注目了。除了某些例外,如探讨世界上某些地区的"消费社会产生"的证据问题,而不兼涉其他地区,是研究早期现代(我后面会再讨论这个术语)欧洲的史学者圈内的一种标准做法。这一趋势也是笔者一篇更晚近也更有争议的文章的主题,它从比较研究的角度重新回顾了《长物:早期现代中国的物质文化与社会状况》中的一些问题。[1]

　　本书的写作是从一个博物馆策展人立场出发的,这项工作的优势之一是它允许在一定程度上回避,或至少是从策略上漠视学科之间的界限。让人欣慰的是,这或许意味着各个学科领域的读者都会对本书产生兴趣。在互联网上随机搜索大学课程表选用此书的情况,会显示出如下这份不完全的课程名单:"晚期中华帝国的装饰艺术""中国文化史""传统中国的艺术家""消费社会""中国艺术""现代日本史中的物质文化""晚期中华帝国史和近代中国史""中国社

会史""中国和日本的艺术理论",而大英图书馆的主题索引词条读来更觉怪异:"社会阶层—中国—历史—20 世纪"。这种多样性意味着本书正处于学科界限松动(特别是打通艺术史学和社会史学)的发展进程之中,学术界的这一发展已被广加评论,依评论者的趣味而褒贬不一。"物质文化"和"视觉文化"这两个术语的重要作用是提供某种策略中立的场域,以便两个领域的专家可以相互交流。历史学家们越来越愿意严肃地对待这两个文化领域,这构成了本书以及我随后的《早期现代中国的图像与视觉性》(*Pictures and Visuality in Early Modern China*,1997 年)语境的一部分。[2]

这一现象意味着,至少《长物:早期现代中国的物质文化与社会状况》提出的一些观点,还在引起明史研究者们的兴趣,并有大量涉及同类问题的新作出现。1994 年穆斯基(John Meskill)研究松江的著作,将 16 世纪晚期视作是一个向商业化社会转变的时代,并在此背景下讨论了"同一区域中受教育阶层的行为风尚"。[3] 高居翰(James Cahill)的《画家生涯》(*Painter's Practice*,1994 年)以西方研究中国艺术的奠基者的权威,持续地考察中国艺术的社会史、中国艺术的消费者和实践者的情况。[4] 卜正民(Timothy Brook)1998 年的著作,可谓研究明代社会史的最佳入门书,在其副标题中明确把商业和文化联结在一起。[5] 1991 年以来最重要的两部专著的作者万志英(Richard Von Glahn)和彭慕兰(Kenneth Pomeranz)则做了有益的提醒:就文化史家不得不信赖的对经济变迁的阐释而言,经济史家自己却未必能达成一致。[6] 这一领域最为有趣的进展是有关性别和物质文化的讨论,本书仅一笔带过,此方向的开辟性工作参见高彦颐(Dorothy Ko)、李惠仪(Wai-yee Li)和白馥兰(Francesca Bray)等学者的著作。[7]

无论是否与本书的出版有关,1991 年以来学术界有一个倾向,就是讨论晚明是否存在一种对于物质文化的独特态度。这一讨论至少可以非常合理地归于两点:指出在此之前就存在相关的表征,或是暗示这种态度并未因 1644 年明朝灭亡而终结,反而继续在清朝得到强化。一些书评及后来的学者们指出,本书的一个中心论点是:正是在 16 世纪(主要是后半叶),传统的精英阶层感到其社会地位受到威胁,转向"发明趣味",以此为手段来强调,要紧的不仅是对美学奢侈品的占有,而且是占有它们的方式。这一论点显然深深受惠于已故的布迪厄所提出的模式,正因如此,人们也可用批评布迪厄著作的那些理由来批判它。[8] 但是它同样可以根据实证的观点得到修正。乔迅(Johnathan Hay)等学者注意到中国"审美主义的早期表现形式",并以此提请人们对本书所提

出的文化资本和社会身份相对等的独特性保持审慎态度。[9]魏文妮（Ankeney Weitz）则展示了艺术市场、文本和实践的运作是如何在明以前就构成了一个话语，这就要求对明代物质文化的独特性做出思考，并加以修正。[10]李嘉玲（Kathlyn Liscomb）对商人王镇墓的随葬品做了细致的研究，这些1494年随葬的绘画藏品清楚地显示，明代早期商人阶层中的个别成员已经在享用"文人"生活方式的装饰品，远早于文震亨生活并撰写《长物志》的那个时代。[11]我最近关于文震亨的曾祖父文徵明（1470—1559）的著述，则围绕文徵明所置身其中的赞助人网络，提供了大量有关16世纪上半叶收藏绘画及古物的商人藏家的证据。[12]因此，如果认为1600年前后代表的是一幅全新的物质图景，或认为本书所检视的物品与身份之间的联系是前所未有的，那就大错特错了。但是，个别的越界行为对社会规范形成的挑战还及不上它们对这些成规的认可和强化。拥有精美藏品的商人收藏家个例并不能危害以"文人—士绅"为主导的传统模式，正如个别女性诗人无力撼动以男性为主的文坛。此外，关键问题是生活在晚明的观察者在多大程度上感觉到某些新奇的事正在发生；以及本书所详论的文震亨及其同时代人受到多大程度的推动，从而可以如此细致地辨析何物为"雅"、何物为"俗"。历史学家常常面临着成为史料俘虏的危险。当然，我们读过的文本似乎总是比那些我们没有读过的更令人信服。这种文本的实证性总是令文化史家，包括本书的作者，变成话语的史学家，但这是一种特定的话语。就晚明有关趣味的话语而言，这种感觉在乔迅于2001年写的石涛专论，以及他对清代中国的"现代性"问题所做的讨论中，都得到了强化。关于当前的研究，他这样写道：

> 为什么趣味成为晚明一个引人瞩目的问题？人们意识到，社会地位说到底并不是恒久不变的；而与这种突如其来的社会流动性相关的一切都会引起广泛的关注。明朝的崩溃不可避免地使这种巨变显得很可疑，这一转移反映在关于社会稳定性话语对身份进阶话语的取代……然而，从这一话语移转而推断社会文化实体的变化已发生了根本性变革，也会是个错误。这种变化至多可能只是放慢速度；更重要的是，到1700年时，它已是一个为更多人所知、却也不再显眼的现象。[13]

1645年满洲人攻克苏州，文震亨绝食而死。1991年写作本书时，我对其身后半个世纪的时局进行了描述，而乔迅的上述说法比我表述得更加精准。近

年出的文本颇有种倾向，把清代看作是社会流动性强的晚明的某种"倒退"。读者因此也要警惕任何这类文本的潜台词。徐澄琪（Ginger Cheng-chi Hsü）和梅尔清（Tobie Meyer-Fong）近来对扬州的研究，深化了我们对清代奢侈品消费的大背景的理解，而且进一步削弱了所谓"士绅对这些事物失却兴趣"这种似是而非的说法。[14]

重读早年的著述，本人深知其中的疏漏。有些涉及具体的参考书目，如庄申1970年发表的关于明代好古之风的重要论文，如果我曾阅读此文，本书第四章的分析会受益良多。[15]有些则是更为实质的方法论问题。这一方面我漏掉的最重要的著作可能就是罗杰·夏蒂埃（Roger Chartier）之作，在我撰写本书时尚未拜读。夏蒂埃试图"了结各种结构的客观性和诸多再现的主观性之间的虚假论争"，似乎是将我们往前推进了一步，而且是直接相关的一步。[16]他所提出的中心观点"挪用"（appropriation）以及他坚持认为知识或文化的分界沿着社会等级界限的看法是错误的——马克思主义传统中（包括布迪厄）的学术多少都带有此种机械化倾向。[17]认为本书并没有认识到它所依据的两大参考点——布迪厄和福柯的理论在最纯粹的意义上彼此不兼容，这种批评也非常中肯。或许诸如夏蒂埃著作中某些更为细致入微的内容，能为摆脱这一困境指明出路。我是这样认为的，尽管我近来的著作让我对"再现"这一术语充满警惕，但因为它受柏拉图主义影响太深，所以在处理中国的图像和文本时，不能放心地使用。

另外一大批评意见则与本书标题"早期现代中国"所具象化的历史客体有关。在一篇以电子版发表的重要的商榷论文中，丹麦学者索伦·克劳森（Søren Clausen）发现了这一表述所隐含的问题（这样说我已经两次把这一有问题的表述硬塞给读者了）。该文展示了"早期现代中国"的概念如何只是借助其与较中性的"晚期中华帝国"概念之间的对应关系，并作为历史学探究的"杯子半满（乐观）/杯子半空（悲观）"[18]的对应视角而存在。他评论《长物：早期现代中国的物质文化与社会状况》一书"论证的基本结构"中蕴含这样一个观点："中国内部产生的'早期现代'变化的发展轨迹，由于某种原因被打断了，这一中断可能肇端于清朝的种种特殊性及其征服中国的具体局势。"[19]在论及《早期现代中国的图像与视觉性》一书时，他认为，同标题所提示的相反，"此书的分析事实上偏离了早期现代中国的史学策略"，对"早期现代中国"的使用与其说是一种描述，不如说是一种"讨论的引子"。[20]这一老到的分析，可以说是批评得切中肯綮；在2003年我写本篇序言的时候，我想我可能对潜藏

在"早期现代中国"表面之下的史学陷阱会特别警觉,而不会如此随意地运用此概念。然而我也希望坚持其作为引子的价值,或者说作为在学术出版、阅读和评论实践的微观政治中的一种自觉行动。这样,凡是题为《……明代中国》的著作和那些不管是以怎样鲁莽的方式打破欧洲例外论的标榜(常常与全球历史等同起来)的尝试,将会受到完全不同的对待。[21] 基于以上原因,夏威夷大学出版社让《长物:早期现代中国的物质文化与社会状况》一书重新流通,并保有其不合时宜的标题,使关于其有效性的讨论得以在新的读者群中间继续展开。

柯律格

伦敦

2003 年 12 月

导言

这并不仅仅是一本谈论物品（things）的书，它所关注的是中国明代（1368—1644）后期人们看待物品的一些方式。不过，本书确实源自著者在任维多利亚与艾伯特博物馆远东部主任期间接触馆藏实物的经历。正是在不断研究这些实物的过程中，我第一次遇到了一些成书于16世纪末和17世纪初的文本，我最早将它们解读为鉴赏文献。这类文本构成了本书主要的原始资料。令人着迷的是，从那时流传至今的手工艺品与文献中对物品的描述非常"贴切"，这些描述往往文辞典雅，从不刻意晦涩。事实上，这种"贴切"的感觉是如此迷人，以至于刚开始时会掩蔽晚明所创造出的一套专门的有关物品的话语那更为广阔的内涵。这类文本，诸如《遵生八笺》和《长物志》，已经被过多地释读用于解说存世文物，主要是绘画，也包括陶瓷品、玉雕和金属雕刻等；而忽略了它们所涵盖的物质文化中较易消损的方面。这类文本普遍地被运用于实证主义的框架之内，这一直被视为博物馆呈现往昔的主要不足之一。

然而，"物品"最近已被认定相当重要，不能仅仅归博物馆策展人所专有，它越来越多地吸引了从事广义历史学和人类学研究的学者们的注意。玛丽·道格拉斯（Mary Douglas）和巴伦·伊舍伍德（Baron Isherwood）的著作，尤其是他们合著的《商品的世界》(The World of Goods) 一书，向广大读者介绍了将商品体系视为一种象征语言的概念——一种发送和接收关于社会和置身其间的个人地位的信息的方式。钱德拉·慕克吉（Chandra Mukerji）则寻求解释资本主义和现代世界观的发展，在其著作《源自偶像》(From Graven Images) 中，亦对物质文化所起的作用做了宽泛的肯定。她写道："物为观念的载体……由于它们在被生产出来之后长期存在于物质世界，从而有助于形成外在于观念的自主力量……正是这种物质的和象征的双重限制，赋予物质文化以一种影响人类行动的特殊力量。"[1]通过聚焦特定的历史境遇，理查德·戈德思韦特（Richard Goldthwaite）提出关于文艺复兴时期佛罗伦萨的"物之帝国"的概念，将新型的消费模式与产生新的、更为复杂的社会认同的方式相联系，并且假设这一时期开始有了一些后来构成现代世界观基础的消费习惯。西蒙·沙马（Simon Schama）则带来一些关于尼德兰"黄金时代"的相同观念，其阐释再次在消费者与消费品之间建立关联，即广泛的变化模式中的一种推动力。[2]

慕克吉、戈德思韦特和沙马将物质文化视为社会变化的仪器与表征，其观念与美国关于物质文化研究的各种著作中的某些观点相契合。这门年轻的学科，其主要成员有朱尔斯·普劳恩（Jules Prown）和亨利·葛兰西（Henry Glassie），对当今美国和英国的博物馆实践有着相当的影响。新近出版的一本

这类著作的选集,其导言明确表明当今历史学家们对"物质生活"的关注源自于费尔南德·布罗代尔(Fernand Braudel)的著作。[3] 然而,众多批评家已认识到这一学派所存在的一个弱点,即它倾向于认为:赋予物质文化中的物件的意义,在产品生产时就毫无疑义地固定下来了。就在最近,阿尔君·阿帕杜莱(Arjun Appadurai)和伊格尔·科佩托夫(Igor Kopytoff)的观点似乎为物质文化(博物馆策展人或考古学家的领域)及其"情境"(历史学家的领域)之间历史上割裂开来的对话,提供了一种解决方法。阿帕杜莱写道:"即使从'理论的'观点来看,人类参与者将物进行编码,加入意义,但从'方法论'的观点看,是运动中的物(things-in-motion)阐明了其社会的和人类的情境。"[4] 与此同时,皮埃尔·布迪厄(Pierre Bourdieu)的著作,以其精熟的理论和严格的方法,强调要密切关注特定情境中文化实践的确切形式。它们并非任意的选择。

迄今为止,大部分有关"消费问题"的理论著作,都是基于欧美传统历史研究的经验基础。因此,本书有两个目标:一是希望引起中国历史学家的重视,使他们更严肃地思考物质文化研究所提出的观点。每个明代士绅阶层的成员均做出消费选择,例如关于服饰或家具。因此,试图去发现是什么东西在影响这些选择,应当是一种合乎情理的考虑。二是希望使西方传统学者们意识到中国物品世界的存在,这个世界有时呈现出与早期现代欧洲相似的引人注目的现代之前兆。在"一个消费世界的诞生"成为"西方兴起"的新解释之前,我们有必要从事这一研究。

我在讲授由维多利亚与艾伯特博物馆和皇家艺术学院共同开设的设计史研究生课程中,初次涉猎了有关消费问题的西方文献。该课程的主持人查尔斯·索马里兹·史密斯(Charles Saumarez Smith)及其学生成为我最好的老师。这一课程的目的之一即是检视设计史的知识(一般以19世纪中叶为起点)在多大程度上对为数众多的前现代生产的物品来说是有效的,这些产品现在已为维多利亚与艾伯特博物馆这样的博物馆收藏,并且也是以艺术市场为中心的鉴赏讨论的主要对象。"新艺术史"宣称要为研究这些材料提供一种模式,这种模式经由其后继者经营数年,结果却依然不尽如人意。主要由于最近的大部分著作尽管声言要全然摒弃正典的整套概念,但却仍然与它们所欲取代的那些著作一样,在围绕着相同类型的艺术实践展开论述。因此,我在本书中试图找到讨论晚明中国奢侈之物品类的方式,这对于诸如绘画之类同样有效,它们都有着高度自觉的审美意识,而关于服饰,在中国文献中则找不到现成的如此连贯一致的观念框架。

同样是这项维多利亚与艾伯特博物馆和皇家艺术学院的联合课程,把致力于早期现代欧洲研究的历史学家们,诸如彼得·伯克(Peter Burke)、洛娜·韦瑟希尔(Lorna Weatherhill)、玛格丽特·斯普福德(Margaret Spufford)、基思·托马斯(Keith Thomas)和彼得·厄尔(Peter Earle)以及他们最新的著作带到了博物馆中。在这些著作中他们探讨了奢侈品消费以及操纵奢侈品的社会策略,当然,不管怎样分类,艺术品也包括其中。[5]通过运用比较性的、暗含方法论的框架,他们的著作似乎为理解中国物品的完整和原初意义提供了更好的方式和可能性。特别是彼得·伯克在其对文艺复兴时期意大利文化和社会的更宏大的研究中,[6]对17世纪日本状况所作的简要描述,若用于比照晚明情形,似应值得称道。我希望自己在运用早期现代欧洲的比较材料时,没有歪曲那些我所仰赖的历史学家的著作。我也希望通过提供一些过去仅以中文行世的材料,能够因对他们的工作略做回馈而得到认可。

　　"早期现代"(early modern period)的概念,通常指1500年至1800年,对于西方的历史学家来说非常熟悉,但将它用于中国,则不太妥当。中国富有创新精神的历史学家朱维铮在其著作《走出中世纪》(卜正民向我推荐了此书)中,将这一历史转折点定于明末清初,受此鼓励,我亦使用了这一概念。[7]这似乎为审视这一时期提供了一种比"资本主义萌芽说"更富有成果的方式。有关"资本主义萌芽"的论争1950年代兴起于中国,现在业已过时。它仅仅对16、17世纪生产关系历史性转变的有限证据进行了研究,意欲为中国的资本主义寻求本土根源,并进一步肯定马克思历史法则的铁律。该学说对这一时期商品经济和劳动力市场的增长,以及加工农业原材料时所涉及的数量有限的工业等史料的重新发现,曾经很有价值,但对其意义则有争议。同样的引证材料可做出截然不同的阐释,晚明所见的现象我们可以在11世纪甚或更早的时期发现。[8]本书试图就这一问题发表相关的意见,并且将把注意力从生产问题引到消费问题上。我深知这已成为历史研究中的一个"时髦"主题,但与此同时,我也深信这一方式可为思考这段时期带来新的理解,因为在中国文人士绅社会所关心的对象范围内,这一主题的文献材料较为充分,陈述得较成体系。

　　我无意为晚期大明帝国撰写历史。这一政体在1600年前后约有1.5亿至1.75亿居民,规模相当于欧洲,就地理概念来说,大小也相仿,从北走到南,与我们从威尼斯到伦敦差不多。目前,研究这个时期的中国的英文二手资料相对丰富,对于入门者来说,如果想多了解些东西,也不存在概念问题。[9]在本书中,我所借助的亦有大量其他的综合性文献,大多为最新的研究成果,因为

晚明业已摆脱了其作为一个停滞、衰落时代的污名。

书中的大量材料来自万历皇帝在位的漫长年代（1573—1620）。这一时代，官僚统治的核心日益僵化，但也是在这一时期，中国第一次融入了发展中的世界经济体系，一个一直延续到现今人们记忆中的，拥有世界人口四分之一的乡土秩序得以巩固，这种乡土秩序的建立源自于人口的激增，外加农村长嗣继承观念的淡化所导致的人均拥有土地量的剧减。不仅农产品以前所未有的规模转变成商品，而且国家财政收入也变得商业化，因为赋税和徭役都折合成银两来支付。

已有城镇及新建城镇的规模不断扩大，创造了繁荣的城市，其作为市场中心的商业重要性与它们在一成不变的行政地图上那不起眼的地位毫不相称。全国和地区层面上的市场网络，其规模和复杂程度的增长也同样与"商人的兴起"不成比例，盖因个体企业主的财产缺乏保障，当然也没有途径将商业力量转化为政治影响力。因为政权还牢牢地掌握在理论上贤明的官僚阶层手中，其地位通过在科举考试中获取功名而得到认可。在他们的控制下，中央集权的帝国政府对于任何刺激"现代"的商业活动毫无作为，只是不时对其加以利用。

如我所言，本书并非专为汉学家而写。因此，只要有可能，我就尝试用西文著作来巩固我的论点，让读者来验证其有效性。我受益于众多研究晚期中华帝国的专家，其著作已在本书二手文献目录中详细罗列。我亦深知本书的一大弱点就是有关日本汉学家的著述，我是通过二手来源，即根据已译成欧洲语言的日文著作来了解的。关于所引文字，我尽量控制其数量，并力求简洁。所有明清一手资料的翻译，除特别注明的，则均出自本人。为求统一，我将罗马注音全都改成了汉语拼音，为此要请其他的译者谅解。在本人的译文中，我已根据《明代名人传》（*Dictionary of Ming Biography*）和别的传记资料，将人物的"号""字"或"室号"统一改用"名"。城市、省份、地区的书面名称也一律改用在目前流通的地图上出现的常用名。这样做既能为那些不习惯中文书面用语的读者提供便利，也有利于在不同领域的专家之间建立更好的对话。但是陌生人名的数量仍然足以使人畏缩，对于那些首次出现的人名，我已尽量给出传记参考资料。如果为《明代名人传》所收录的人名，则提供《明代名人传》的索引，如果未曾收入该词典，则提供另一本较为大型但内容简略的《明人传记资料索引》中的参考资料。值得提醒读者的是中文人名中，姓在前，名在后。文震亨为文徵明曾孙。

除了参考书目中所罗列的诸位作者外，我还受益于大量专门的帮助。1986年，受英国社会科学院和中国社会科学院交流基金（British Academy / Chinese

Academy of Social Science Exchange Scholarship）的资助，我得以造访中国的图书馆并研究重要文献的珍稀版本。感谢中国社会科学院文学所的专家（尤其是图书馆馆员蒋光田）以及苏州市图书馆、南京大学图书馆和南京市图书馆。在那次中国之行期间，杭州大学的徐朔方教授和我探讨了一些问题，并帮助我阅读高濂父亲的传记材料，后又将标点过的手稿赠送给我。我也曾得到大英图书馆东方收藏部（British Library's Oriental Collections）及国家艺术图书馆（National Art Library）的工作人员的帮助。彼得·伯克向我介绍萨巴·迪·卡斯蒂廖内（Sabba di Castiglione），并向我指出研究美学术语的重要性。在我给维多利亚与艾伯特博物馆远东收藏部主任罗斯·克尔（Rose Kerr）做助手时，由于她对我的时间安排予以充分理解，使得本书的完稿成为可能，她还就明代器物给出了很多具体的意见。我也向马尔科姆·贝克（Malcolm Baker）、卜正民、鲁珀特·福克纳（Rupert Faulkner）、德里克·吉尔曼（Derek Gillman）、保罗·格林哈尔夫（Paul Greenhalgh）、安德鲁·罗（Andrew Lo）、大卫·洛温塔尔［David Lowenthal，在其主持的"往昔的功用"（The Uses of the Past）研讨班上，我初次构想出了第四章所论述的观点］、约瑟夫·麦克德莫特（Joseph McDermott）、利兹·米勒（Liz Miller）、查尔斯·索马里兹·史密斯、杰西卡·罗森（Jessica Rawson）和维里蒂·威尔逊（Verity Wilson）致以谢意，他们都曾多方帮助和鼓励我。要不是他们，书中会有更多的错误和误读。第六章的内容梗概曾于1989年在维多利亚与艾伯特博物馆艺术俱乐部年度讲演（Arts Club Annual Lecture）中做过陈述。

第一章 物之书
——明代的鉴赏文献

本书的中心命题是自 16 世纪中叶至 1644 年明朝灭亡的这段历史时期内，物质世界的产品与掌握权力的社会士绅所认同的社会等级之间的关系。这是士绅阶层特别关注的问题，在士绅圈的公共话题中，它占据了突出地位。这部分是通过互相影响的社交活动而实现的（通过他们的穿着、彼此馈赠的礼物以及进餐时所选用的餐具）；另一部分则是通过士绅圈子内出版、销售和流通的文本生产反映出来。尽管对于"物品"的写作绝非晚明的创新，但这一时期讨论享乐之物的文字材料大量问世，无论是新作还是早期著作的再版，其规模均是前所未有的。这说明人们已开始高度关注享乐之物的生产与消费问题，如处置不当，这个问题很可能导致潜在的社会冲突。

几乎自出版之日起，中国艺术市场内的收藏家和商人就在挖掘这些文本中有价值的材料。近年来，这些文本还为西方中国古玩市场的商业策略提供了理论基础，"文人趣味"把艺术品交易的正典品类，拓展到在传统中居于主导地位的瓷器之外的领域。西方博物馆的研究人员近年来也时常运用这些著作，不仅为博物馆藏品中个别器物的认定或品第提供鉴别证据，而且为博物馆作为"学术机构"而存在提供了背景或"语境"，使博物馆的自我认同合法化，从而有别于集市之类的场所。本文作者正是在从事这类工作时，接触了下文所要讨论的著作，例如《长物志》（或《遵生八笺》），同样，也会因为简单化地运用其材料来"告诉我们当时的情形是怎样的"而受到指责。这些著作被有意识地构建出来，试图使明代商品的混乱状况变得有序，它们很少被就其自身而认真研究。即便得到了研究，这些文本也历经多方删节和摘录，仅就研究者所关注的内容予以重点突出，如若无关目前需要，则不予重视（有时甚至是文本的大部分）。例如，在这些文本中，有关"剑"的鉴赏占了显著位置，但由于"剑"在艺术市场和博物馆关于中国文化的常规陈设中没有地位，这部分材料就被略去了。

西方首位对这些材料进行认真讨论的学者，当推荷兰汉学大家高罗佩（Robert van Gulik）。其评语至今仍然值得大段引用：

> 大量有关中国鉴赏的材料……可以从某类特殊的书中获取，主要指"类书"，即为有着高雅品味的学者编纂的指南。这类书籍会描写文人雅士所喜爱居住的室内陈设，谈论其书斋中的家具，所钟爱的笔、墨、纸、香，所把玩欣赏的珍玩以及喜读的书籍……

他把赵希鹄（1170—1242）写于 13 世纪上半叶的《洞天清禄集》奉为这类文

本的鼻祖。鉴于本书所涵盖的时段内出版的众多此类著作均以赵氏之作为范本，因此值得在此检视其所涉猎的内容和话题的种类。此书分古琴辨、古砚辨、古钟鼎彝器辨、怪石辨、砚屏辨、笔格辨、水滴辨、古翰墨真迹辨、古今石刻辨及古画辨等十个部分进行讨论。赵氏《洞天清禄集》将古物与新品合在一起赏鉴，似乎那尽是可据有之物，这有别于同期出版的大量纯粹关于古物的文本（在第四章中将谈到其中的一些著作）。高罗佩继续写道：

> 这类书一直流行至明末，此后，对于这类题材的兴趣就衰减了……编辑这类便览册的人彼此自由借鉴，整段一字不落地加以引用。由于这些段落通常并不标明，人们只有通过细心比较收录这些文字的各种版本，才能考镜源流。这一工作常常会得到酬谢。通常，如果作者在文中融入了前人的观点，他一般会在修辞上略加调整，以便与他本人的观点相符。因此，比较一下某个美学陈述的不同版本，可能就会引申出一些不曾注意到的略有抵牾的观点。[1]

高罗佩将明代视为此类写作的高峰，此观点在他所举的一个特例中体现得尤为突出：他所举出的最早的一个例子，一本成书于宋代但事实上直至晚明才首度出版（此前都是以手抄本形式流传）的书，被收录在1607至1620年间刊印的百科全书式著作《说郛》中。

《说郛》采用的是丛书的形式，这一形式兴起于12世纪晚期，于明代盛行，但在西方传统中则甚为鲜见。[2]在对知识产权缺乏任何合法保护而商业化运作的出版业却一片繁荣的背景中，出版大型的、由不同作家撰写的多卷本书籍，成为一种普遍的做法。它用某种共同点，如依据主题、地缘相近的作者群或别的一些标准，汇集起大量文本。许多丛书仅仅是将现成藏书家书斋中的大批珍本或手抄本以统一的形式重新出版，以达到学术保存的目的，这通常被视为出版的宗旨。[3]但是，至少在为数不少的明代丛书背后存在着利益动机。同样的动机也导致侵权盗版行为屡屡发生；或者将收录在一种丛书中的文本改换篇名，辑入另一种丛书；或给这些文本署上全国或当地知名的文人领袖的大名，以图增加销量。

以上种种因素意味着，在晚明背景中"何者为书？"这样一个问题，是令人难以回答的。传统的大型丛书[4]目录往往会高估著作者的作品总量，因为只要他的姓名出现在某文选的内容页上，就会将此书列入其名下，却不去考

究这很可能只是截取了某部完整作品中的个别章节或段落,然后当作独立文本重印。毫无疑问,很少有古典书籍——尤其关于艺术的书籍——完整地由明代传至今日。在其传承过程中,它们大都曾被收录进各类丛书,经过了整合或删节。而完全或几乎未作删节,在一般的书籍研究中,某种程度上成为一本著作之稀有或边缘化的标志。

例如明代唯一被充分批判研究过的工艺品鉴赏著作即是如此,尽管该研究主要是为了寻求"最纯粹"的原始版本,而不关心这一文本再版后可能会产生多大的影响。此书是淞江曹昭所著的《格古要论》,于明朝早期1388年在南京初版,版本完整。珀西瓦尔·戴维爵士(Percival David)不仅对此书作了完整的英译,而且对其进行了批判性研究和版本比较,其研究声名卓著,为本书后面的讨论提供了有效的材料。[5] 由于该书有现成的英译,使它成为迄今为止西方艺术市场和博物馆中最为人所知的明代鉴赏文献。戴维所关心的本质上也是那些以物品为中心的鉴藏家们所关心的,都希望从文献中寻找对于存世之物的看法的佐证或相反观点。

正如其书名所暗示的,《格古要论》不太关注当代的物质文化,而是侧重于古代的贵重之物。其开篇为对古铜器的研究,接着为古画、古墨迹、古碑法帖(最主要的独立篇章,篇幅远长于其他部分)、古琴、古砚、珍奇(主要为天然奇珍,也包括玉制品)、金铁、古窑器、古漆器、锦绮、奇木异石,因此其本身就是一部小型丛书。此外,该书在得出这些物品均属"置之斋阁,以为珍玩"的结论之前,还重刊了宋代(960—1279)以来大量古董的典故,并对古代的内府用物、印章、著录以及其他宫廷用品进行了细致研究。

《格古要论》所确立的模式为后世许多文本所效仿。首先,它显示了对"真"的关注,将"真"界定为鉴定事业的要义,比外在的美学价值更为重要。作者的序言坦陈了这一点:

> 凡见一物,必遍阅图谱,究其来历,格其优劣,别其是非而后已……尝见近世纨绔子弟习清事古者亦有之,惜其心虽爱而目未之识矣。[6]

这类鉴赏文学的另一个惯用口吻,是作者将自己标榜为不问俗务的方外之人,仅仅抱有防止善良人士坠入舛误的目的。由于几乎完全缺乏曹昭本人的独立传记资料,我们有理由假设这是一种装扮出来的亲熟可人的文化角色,而非未经修饰的事实。我们所知的曹昭的基本情况大多是负面的:没有任何记载表明他

在科举考试中获得过功名，而这在明代中国是个人拥有优越身份的主要标志，他名下也没有其他著述。虽然可以推断他也是士绅一员，但有关他的经济或政治状况，我们却一无所知。而将他冠以"文人"（scholar）的名头，只是将这一概念简单地延伸为"有文化修养之人"（literate person），一个身份含糊、难以令人满意的称谓。

第三，全书始终贯穿着对于赝品、伪作和骗局的焦虑，这说明早在 14 世纪，至少在明帝国商业最发达的地区，在市场上出现的各类享乐之物很可能是不可靠的。因此，有关这些奢侈品预设拥有者的社会信息也可能不尽真实。所以，这类文本为它们自身存在的必要性提供了理由，它们试图发现可靠的信息，从而对物品做出正确判断。这与美国人类学家克利福德·格尔茨（Clifford Geertz）所定义的"集市风格"经济相类似，在其中很难找到准确的商业信息，那些控制它的人拥有相当大的权力和声望。这样一种对寻找可靠信息的执着，在任何商品品质和正确经济价值尚未确立的地方都极为典型，这种状况尤其适合古董市场，或是当非本质的标准，如"时尚性"占据商品价值的主要部分时。[7] 然而，中国的特殊之处并非是关于如何利用消费来实现社会目标的知识传播不均衡——这类知识存在于所有社会，在显示社会分层的各种情形中都不均衡地分布着。中国的独特之处在于，这类知识很早就转变为商品，在书中刊布，由此市场上任何想方设法将经济权力转化成文化权力的玩家都可以得到。

尽管 1388 年的《格古要论》成书远早于后世著作，它还是迅速就有了几位相近的追随者，而 1459 年再版时，其篇幅大幅扩充。1508 年，陆深（1477—1544）所著《古奇器录》，据其目录，似乎也是类型相同、材料详实之作，但它更是一部收录与古器物相关的奇闻轶事的著述，这类著作在中国历史悠久。戴维爵士讨论了五篇提到或引用曹昭《格古要论》的文本，但其中的三篇只是目录文章，并且不能支持他的结论——至少对于明朝而言，"《格古要论》被屡屡提及应足以显示其价值"。[8] 然而，在对这类题材的写作最为关注的数十年间，即大约从 1590 年至 1630 年（本章将对这一时段做深入细致的探讨），《古奇器录》仍为已出版的此类著作发挥了积极作用。16 世纪中叶，此书以完整的形式出现，1596 年被选录入某丛书，大约在 1600 年又两度单独刊行（在五十年间四次重版），它构成了关于享乐之物消费的出版热潮的一部分，不仅包含地位尊贵、极富价值的绘画、书法和古青铜器，也包括展示士绅生活所必备的所有当代物品。

另一部书初版于 1591 年，我们对其作者的生平所知要多于曹昭，但就传

统的目录索引以及现代汉学发展来看，此书同样不可思议地体现了明代文本作者的模糊和不稳定性。这本书即高濂所著的《遵生八笺》，其不确定的社会身份和个人文化脉络，为明代文化论述极为复杂的语境提供了一个缩影。若将其放入最原初的状态，高濂的作者角色在数世纪中已被瓦解，其著作被分解、重新命名，且合并成不同的出版样式。因此，将高濂还原成他的同时代人所见的完整形象虽非易事，却十分重要。

我们仍然从一些负面的信息着手考察高濂其人，这是最便利的途径。高濂未曾获取过功名，因此，在政治权力结构中毫无地位。我们确知他为杭州人，居于引领风尚的西子湖畔，西湖恐怕是当时中国士绅阶层游玩观光的最热门景点。与高濂生平相关的几个明确日期是：1581年，在某本诗集中出现其名字；1590年，他完成《遵生八笺》手稿（据一位不太著名的道士所作的序言所说）；以及1591年，书稿出版。序言可证明，当此书出版之际，高濂仍然在世，书名《雅赏斋遵生八笺》正源自他本人的书斋名，暗示此书的出版是由他本人出资，并且可能是在他的亲自督导下，聘请流动的刻工和印刷工匠在他家中完成的。从其父亲高季公的墓志铭中，我们对高濂的家庭背景略知一二。该碑文为高濂雇请当时著名的文人兼画家汪道昆（1525—1593；《明代名人传》，1427—1430页）所写。

其实，与其说是因为题材本身出色，不如说是因为汪道昆的作家声名，将此文编入其文集，[9]才使这篇普通的墓志铭得以留存。这种名声，在晚明也成为一种商品，因为汪道昆在弃官之后就是靠"替人（尤其是给商人）撰写碑铭、寿辞、诗文"来维持生计。确实，就金钱所能购买的物品而言，他的文章属于最好的一类，尽管很显然这其中金钱交易的因素已被文人式的礼貌和朋辈间的酬答所掩盖。碑文中对于汪道昆为高氏家族的门客并且可能曾在其家长期居住这一事实颇为隐晦。然而，如果假设汪道昆和他当时的赞助人高濂之间存在着密切的私人友谊，也是不太明智的，因为他们之间的赞助关系可能是建立在非常标准的协议模式之上。

汪道昆所作的碑文称高濂之父为一古老世家的后裔，亦即6世纪时的某位皇后的第十五代后裔，这位年代久远的皇后的娘家曾在某个不确定的时期居于杭州，这一脉络令人肃然起敬，但却无法证实。高父向官府供应谷物，这项买卖利润丰厚，因此变得极其富有，其正直可靠的品行也赢得了一些地位较高的官员的敬重。随着其唯一的儿子高濂的出生（庶出），他开始对与士绅文化相关的器物发生兴趣。他建了一座书斋，同时开始了古青铜器的收藏。

其子高濂"博闻强识，游诸有名公卿，富学识"。然而，高濂在科举考试中失利，这个家庭意欲将经济实力转化成政治权力的努力失败了。于是父亲为他娶了第一房妻子张氏，以及第二房妻子章氏（死后留下了大宗家产和大量常规的劝诫之语）。

根据这一相当标准的墓志铭，我们可以勾画出富商高濂的一大特征，即其人极富文化趣味和才能，令他在与文人雅士以及那些有赞助文人之名望的家庭的交往中显得游刃有余。然而，除了依据高濂自己所呈的证据，我们很难衡量他介入士绅文化活动的深度。只能在缺乏反证的情况下，提出几个论点：高濂本人并不作画，至少没有留下任何经著录的、出自他手的书画作品。这一事实本身并不令人惊讶。尽管中国艺术史有时不断予人以这样的印象：即一定社会阶层之上的人似乎天生就能熟练使用手笔。然而，即使将一部最粗略的艺术家传记与某一年份的高层文化/政治精英的姓名，如三百名考取进士的榜单相对应，便会发现在家族声望之外取得艺术成就的，事实上极其罕见。

可能更令人惊讶的事实是，那些能证明高濂曾拥有或至少是接触过艺术品的印章和题跋，不曾在经过著录的作品上出现，仅有一件例外。如果说是因为高濂的商人身份妨碍了他参与士绅阶层闲暇时所从事的艺术收藏和欣赏活动，是毫无意义的。因为到16世纪，不仅收藏绘画的一切社会障碍（相对于经济障碍而言）已经瓦解，而且当时一些重要的鉴赏家也有经商背景。高濂本人关于绘画的文章也确实暗示，他熟悉并曾经拥有大量重要作品，而且通晓被大多数明代艺术史著述认为值得重视的事物。最著名的商人收藏家的例子是比高濂年纪略长的项元汴（1525—1590；《明代名人传》，539—544页），他用当铺联号所赚的钱支持自己的收藏，因而拥有大量留传有序的书画名迹，还能毫无拘束地与地主阶层交往。

而唯一能证明曾由高濂收藏的作品无论从哪方面衡量，都不是一幅重要的或出色的画作。那是一幅描绘风俗题材的大型挂轴，绘有两个牧童和一头水牛。若不是有高濂的题跋，此画只能算作庸常之作，高濂在其上以谐谑的口气写道："高子曰……"（后文将要讨论这一套路）[10] 通过冯梦祯（1546—1605；《明代名人传》，343页）的日记，我们也可对高濂作为艺术收藏家的角色窥得一二。冯氏于1597年卸任回杭州西湖，在此之前他身居高位。他与高濂的门客屠隆（见下文）是1577年的同年进士，所以两人来往密切。这种关系在明朝的官僚政治中别具深意。冯梦祯谈到曾造访高濂家，并且记录了在其家中所见的艺术品（时间约在1599年至1602年间）：

二月初七新霁，登高氏园望群山积雪。主人出郭忠恕先辋川图临本，马和之商鲁颂图相示。二物俱生平所企尚，会心豁目，喜不可言退。斯文以识奇赏。[11]

　　冯氏所记载的这次与高濂的会面，为我们勾画出高濂作为一个早期艺术珍品拥有者的社会角色以及他所交往的圈子，同时也是其审美水平的一个明证。冯梦祯并不特以论画著称，其文集显示他只写过极少量的画跋。然而，他曾经至少拥有过两幅流传于明朝的最为重要的艺术作品，即：通常被认作出自王维（701—761）之手的《江山雪霁图》以及据传为王羲之（303—361）最重要的传世之作《快雪时晴帖》，王羲之一直被视为是中国最伟大的书法家。[12]这使得冯梦祯的见解颇具分量。冯梦祯本人的相关叙述也非常重要，因为他是这批令人难以置信的珍品（尤其是《快雪时晴帖》）的收藏者，在明代，这是财富乃至文化权力的集中体现。他将是商家出身的高濂和士绅后裔文震亨（《长物志》的作者，同时也是高濂著作的追慕者）之间的关键纽带。

　　然而，文学史却向我们呈现了一个不一样的高濂。在文学史上，他不是拥有大批艺术珍品的收藏家，而是拥有很高声望的诗人兼戏剧家。在其名下，至少有一本诗集和两部戏剧，其中之一即是《玉簪记》，时至今日仍在上演。《玉簪记》在很多方面都堪称一出世俗的、浪漫的名剧，讲述的是年轻聪明的书生与道姑的爱情。20世纪以来，该剧被读解为中国文学史上社会批评主题的先声，是"首部公开揭示明代性风俗和相关社会问题的文学作品之一"。[13]相比较而言，高濂同时代的戏剧批评则对其才能有些贬损，某位评论家将他列于六品之第五品，几乎位于最低等级，认为他仅仅是改编前人之作；另一位则认为他的戏剧才华仅属"中下等"。[14]与此同时，某项考察明代戏剧观众及其反应的详实研究则指出，《玉簪记》属于那类"在小集镇和地方市集上演的剧目，其表演者都是草台班"，为负有卫道职责的地方官员所不喜。[15]

　　当然，我们还可以构筑起高濂的第三种形象。李约瑟（Joseph Needham）在其权威著作《中国科技史》（*Science and Civilisation in China*）中，说他是"文人群体中的一员，富有道家心性，无意功名，过着隐逸的生活，以莳弄花木、诗文吟咏为乐，借此在苦闷时慰藉心灵，涵养精神"。[16]而在这本书的另一处，高濂又被描写成是"学识渊博的业余画家"、"道家自然主义者"、"出色的文人，安于隐居生活，热衷于学习一切有益身心之事"。尽管从很多方面来看，"商人"抑或"剧作家"都只是简单化了的高濂形象，但这至少是他在《遵生

八笺》的序言中所乐意示人的一种形象。

亦有证据表明,在明人心目中,出版该书至少是为了探讨医道和审美两方面的话题。现藏大英图书馆的《遵生八笺》版本带有"种德书堂"的牌记,该刻书坊于16世纪早期由熊氏家族始建于出版业中心福建建阳。版本学家王重民考证出种德堂素以刊刻医书见长,在这一领域享誉全国。[17] 于是,高濂的著作(甚或某种程度上他本人),都不可避免地被呈现为与物质文化研究相关。而作为"商人—剧作家—科场失意者—精通医道者—作家赞助人—道家—鉴赏家的高濂"则并不引人注目。高濂的多面形象是同时存在,而非相继出现的,我们必须把这些为数众多的角色放在心上,才能对其个人境况和其研究对象之间的关系做出令人信服的评估。

正如其书名所暗示的,此书分八章,各章的篇幅大致相仿,组成了"八笺",即:

1. 清修妙论笺;
2. 四时调摄笺;
3. 起居安乐笺;
4. 延年却病笺;
5. 饮馔服食笺;
6. 燕闲清赏笺;
7. 灵秘丹药笺;
8. 尘外遐举笺。

那些与我们直接相关的领域,在本书的其他章节也被引用和谈到,主要来自第三笺,关涉由明代人工制品所营造的环境(包括家具、文房用具、行旅用品以及我们所谓的与"室内陈设"有关的所有物品),以及第六笺,涵盖了艺术品、绘画和青铜器以及漆器、瓷器的收藏与鉴赏。其中第六笺,自出版之日起,就被广泛引用,其评介之语时常被抽象为笼统的赏鉴格言。[18] 如果我们将物质文化的类别扩展到包括诸如食物和医药(当然原本就该包括在内),那么将会看到,通过"物"来达到自我与生命力的和谐正是此书关注的焦点。

事实上,《遵生八笺》的各篇序言更关注的是建立起论题的宏观关联,并且有意将读者带离物质世界,进入一个明显更高层的领域。第一篇序言由屠隆(1543—1605;《明代名人传》,1324—1327页)撰写,和汪道昆一样,屠隆在

文化界具有极高声望,闻名全国,亦是杭州高家的门客。他的认可,实际上证明了此书的价值,尽管由于他在经济上依附于作者,无法将他视为一个完全独立的见证人。第二篇序言的作者是一名叫李时英的道士,在别处籍籍无名。他可能受到书中有关道家祖师葛洪(约281—341)这部分内容的吸引,因而特撰序言。葛洪的得道之地与高濂西湖边的家相距不远。李时英谈到他本人的修行历程,所接收到的一系列梦兆,以及他从信奉道家的高士那里所得的训示。他与高濂的交往始于1571年,高濂将《遵生八笺》的手稿出示给他看是在1590年秋天。他立刻就洞悉了此书的世界观意义,并且用恰切的道法观点对八论的各章作了简要的陈述。例如,他概括"燕闲清赏笺"为"遨游乎百物,以葆天和者也"。高濂的自序,循惯例使用最普遍性的术语,文辞却颇古奥,与书中的平实文风大相径庭。

八论的各章均采用同一形式,首先引述前人的权威观点,接着阐述作者自己的见解。用一种反讽口吻道出这些见解,在明代情境中是令人惊奇的。[19]以"高子曰"来引出各个新话题,所运用的是对儒家经典所用辞令的不加掩饰的戏仿,这在较为严格的"高雅文化"情境中难以被接受。它有一种自嘲的意味,如若一个不怎么介意是否会被严肃对待的人的口吻。

除了大致的推论之外,要对明代的某个特定文本的受欢迎程度进行评估是极为困难的事。一个18世纪偶然留存的证据提到,在某些情况下,由作者出版的作品的"版本",至少可达一百二十种。[20]《遵生八笺》在1591年至1620年,起码出现过三个版本,这一事实表明,当时存在着一个与本书所包含的物质种类相关的完备市场。[21]任何成功的著作马上就会被盗版,或者被相互竞争的书局再版。没有理由认为这三个版本的问世不是基于这种情况。除了这一回合的出版急剧增长之外,此后直至1810年都没有出现新的版本。

不过,还有一个指标也能看出《遵生八笺》的流行程度,即将取自原著的一些章节当作独立的文本,重新命名,进行再版,这样的文本通常被收入当时出现的大量"丛书"之中。而且更重要的是,被这样处理的部分并非论道家的养身之道或玄想的章节,而主要是那些论物质文化的内容。因此,归在高濂名下的书目有谈砚石的,也有谈面食、汤羹的,以及谈山间小筑的室内陈设的。事实上,这些均是从《遵生八笺》原来的上下文中剪切出来的。不论关于高濂本人的生活怎样疑雾重重,他还是养成了在晚明时期非常深入人心的某种特定类型的气质,成为远离俗务的隐逸文人的典范。艾惟廉(Alexander Wylie)初版于1867年的《中国文学笺注》(*Notes on Chinese Literature*),就19世纪可资

利用的著作给出了一份极为出色的基础书目，归为高濂名下的著述计有："论古董"、"论熏香制法"、"论清净"、"论兰花"以及许多关于烹饪之乐的短篇。[22]而高濂宏观的宇宙论，得自于贸易的巨额财富，甚至那出颇为色情的流行戏剧到如今均已泯灭。只有其谈论物品的作者身份，依然持久。

几乎相同的历程也影响了此处要具体讨论的另一位作家，这就是文震亨（1585—1645），《长物志》（约成书于1615—1620年）一书的作者。他比高濂要年轻许多，其社会阶层和家庭背景也完全不同。文震亨出身显赫，可以毫不夸张地说，文氏家族所享有的巨大声望，至少在长江三角洲地区要超过远在北京的皇家。其声望的构成综合了政治权力、古老的世系、在最受人尊崇的领域所取得的文化成就、最易为社会接受的财富形式（主要为地产）、所获取的巨额财产，以及在江南士绅阶层中所具有的政治上的领导地位。文震亨天生就拥有了权势，并且注定会成为一个重要人物，套用早期现代英国的表达，或可称之为"文氏家族势力"，由其亲戚、友朋、门客所组成的人际网络在其家乡苏州形成了家族势力的据点。现代汉语中的"关系"一词概括了中国社会中的这类私人关系所具备的连续的、普遍的作用，虽然更为模糊，但却常常比正式的家庭关系或世系更为有力。文震亨关于士绅阶层物质文化的论述，不仅体现了他拥有这种地位的那份自信，而且，他将另外一些重要人物的人脉，都列入《长物志》的"定者"[23]一栏，这使得该人际网络之间的关系变得一目了然，也表明在这些关于趣味和风格的论争中，其所参与的程度，可被接受为士绅活动的一种合理形式。

尽管文家的谱系可追溯至13世纪著名的爱国志士、宰相文天祥，甚或上溯至古老、久远的汉代，其在明代的显赫地位却是源自文震亨的曾祖父文徵明（1470—1559；《明代名人传》，1471—1474页）。今日文徵明可能尤以擅绘闻名，为"文人"业余从事艺术的鲜活典范。然而在当时，文徵明可能主要是因诗成名，并且可能因为擅长书法而被朝廷授予官职，即他在1520年代时断时续担任的职位。文徵明三个儿子中的两位亦以艺术见长，而且艺术的禀赋在这个家族不断地被延续。[24]文徵明长子文彭（文震亨的叔公）在臭名昭著的首辅严嵩1562年失势被抄家时，曾被朝廷任命为负责为严嵩庞大的艺术收藏登记造册的官员。文彭的下一代，即文震亨的父亲和叔伯辈，更多的是由于参与地区和省内的政治活动而闻名，因为地方官所要确保的就是拥有地产的地方士绅与掌握权力的政治士绅间的相互沟通。

在文震亨本人的这一代，凭借其长兄文震孟（1574—1636；《明代名人

传》，1467—1471页），文氏家族在政治地位上实现了一次重大转变，首度进入中央一级的层面。文震孟的早年生涯主要是参加科考，在第十次赶考后，终获进士功名，这也证明在取得科举成功的漫长进程中，富裕的家境是关键的必要条件。然而，因宦官魏忠贤专权，敌对的政治派系掌握了朝政，这一胜利成果几近摧折，文震孟于1624年回到苏州，在其后的三年远离官场。在晚明朝政动荡之际，这并非是他唯一的一段退隐期，因其被视若"复社"的主要成员，直至1630年代他才升至官僚体系的最高层。[25]1635年，他任东阁大学士一职仅三个月，此际，比他年幼11年（对于早婚者而言，这一年龄差距几乎像是隔了一代）的弟弟文震亨已经完成了《长物志》一书。文震孟的私家园林，时称"艺圃"，至今仍是苏州名园中最秀美的。它坐落于苏州城的西北面。此地往昔为繁华之地，如今却鲜有人至，里巷狭窄，旅游车无法进出，故而得以存世。[26]

自文震亨1585年出生之时起，就处于强大的经济、文化和政治权力所组成的各种关系的交集点上。地方乃至全国的士绅无人不知他的身份，以及他所代表的文化和政治上的派系。他所体现的绘画和诗歌传统或许会显得有些过时，因为更新的时尚已占据审美趣味的高地，但是其威望犹存，这点从众多权威人士纷纷首肯其在写作上所付出的努力并支持其出版就可看出，其阵势予人以深刻印象。1626年苏州民众与朝廷命官发生冲突，引发一场严重的危机，文震亨是此事件的领导人物，此亦是他个人声望的一个明证。这场大规模的示威抵抗由苏州民众中最出众的人物所率领，其起因为由宦官所掌握的"东厂"企图抓捕一位名叫周顺昌的吏部郎中，此人素有贤名，积极反对朝中当权派在道德上的堕落行径。在晚明的这场罕见的体现各阶层团结协作的事件中（尽管如此，周顺昌依然被抓捕并被处死），文震亨担任了发言人的角色，向巡抚陈情，表达地方士绅共同的愤慨，后来又撰文记录了整个事件。[27]

文震亨从未通过科举考试获得正式的政治权力，只是在其晚年，与其曾祖父一样，在武英殿任中书舍人一职。他不参与仕途的竞争，似乎并非是基于洁身自好，厌恶世俗事务，而可能是出于保持文氏家族的政治权力和声望而布下的策略，因此当长子在政治世界中冒风险时，其幼弟则在苏州发展家族的基业，以地产及相关产业为中心，巩固文氏家族的地位。

关于文震亨本人的生平细节多半来自其曾外孙顾苓所写的一篇悼文，该文写于他1645年6月去世后不久，由其次子文果倡议撰写。[28]此文最有价值之处在于，它特别侧重在文震亨同辈人眼中所最值得敬重的那部分事迹。文章一

开篇就刻画了文震亨去世之际富有戏剧性的场景，一位六十岁的老人为躲避满族大军进犯，逃离家乡来到阳澄湖畔，终因持续数日的咳血而亡。[29]日后又有史料证明文震亨实际上是绝食自杀的，和当时的众多士绅一样，以死效忠明朝。（苏州并不是一个抵抗特别坚决的城市，当地的大部分士绅都急切地意欲降清，想获得清兵的庇护，借以抵抗矛头对准他们的农民起义狂潮。）

在记叙文震亨的生平之前，顾苓不厌其烦地叙述了一遍文氏家族的辉煌历史。文震亨生于1585年，早慧于文，年轻时喜游历，[30]这两点在某种程度上成了描写一个家境良好的年轻人的常用套语。1621年，他考取诸生（科举考试的最低级别），并且移居南京（与苏州相比，南京在政治上处于更为重要的地位）。第二年，目睹其长兄殿试第一（即状元），他虽意欲仿效，但却惹人注目地在1624年的秋闱（举人考试）中失利。据说，他此后就放弃了科举，"清言作达，选声伎，调丝竹，日游佳山水间"。有证据表明此时他长兄在政治上失势，而他则拒绝了一次在朝廷任职的机会。

当其兄长于1636年去世后，文震亨为其服满了法定的服丧期限。此后他才又重新进入官僚体系。他曾被派任陇州这个陕北偏僻之地的官员，好不容易才躲过了这一赴任。因其有精通琴艺和书法之声名，遂赴北京出任更适合于他的中书舍人一职。[31]虽然按照其职责所属，主持的只是校勘书籍的事务，但他并没有因此避开政治上的派系之争。事实上，1640年他曾因黄道周（1585—1646；《清代名人传略》，[32] 345—347页）案而受牵连入狱。和文震亨的亡兄一样，黄道周也卷入了反对宦官魏忠贤专权的斗争之中，黄氏还是其中的关键人物。1642年，因农民起义和满族入侵愈演愈烈，明政权摇摇欲坠，文震亨奉命劳军蓟州，后给假归里。他因此躲开了（也许是故意的）明朝在最后的痛苦挣扎阶段军事上最著名的一次惨败——1643年1月5日清兵攻下了要塞蓟州。[33]

1644年，文震亨意欲重返朝廷，但3月19日农民起义军李自成攻占了首都，崇祯帝上吊自尽，正如顾苓以极为抑制的语调所写的："事出非常。"苏州的官员阶层转而将文震亨视若领袖，当明朝的一个皇子在南京建立政权时，征召他为南明小朝廷服务，并赠其亡母史氏"孺人"的封号，而他则再一次面临各种纷繁的政治事务。[34]在这一至关紧要的时刻，"时柄国者为公诗酒旧游"，但他却断然拒绝进入注定要垮台的南明小朝廷。在这个表面上声色犬马的氛围中，充斥着派系纷争，尽管在南京政权中，有像黄道周那样的著名人士以及其他一些曾与他的亡兄相往还的人。他没有接受任何官职，而是以一个平民的身

份走向了他的殉难之途。

在顾苓以比较谦抑的笔法描写了文震亨在公众面前的第一次亮相后（关于他在1626年为保护周顺昌所发动的苏州暴动中的领导角色，仍有较大的省略），他接着又描绘了其形象中较为私人化的一面。所用的表达又都是属于形容理想化士绅形象的那类词语，诸如"公长身玉立，善自标置，所至必窗明几净，扫地焚香"，置多处房产，在苏州东郊和西郊都有私家园林。其中一处乡村庄园，当他去世时，仍然在建造之中，所以他尚未涉足。除此之外，他在南京还有一处产业。他的八部文学作品，多数为诗歌，在他在世时就出版了，包括《长物志》和《开读传信》，为其在士绅反对阉党的斗争中所负的领导角色进行辩护。此外，文震亨还留有两部已完成但尚未出版的著作以及大量手稿。最后，按照这类颂辞的固定模式，交代了其妻（本姓王）为王稚登（1535—1612；《明代名人传》，1361—1363页）孙女，为"文氏家族势力"中的一个关键人物，为其诞下一子，文东，曾考取最初级的诸生。另一不知姓名的小妾生子文果，即请顾苓撰写悼文的文震亨次子，则从父亲那里继承了诗歌和绘画方面的禀赋。

这就是《长物志》的写作背景，它作为文震亨生命中的一个组成部分，而被其同代人所铭记。不仅因为他对文人艺事的支持，而且在于其对于朝廷党争有着重要的意义。诚然，在明代，在士绅所成长的儒教价值情境中，在个体和公众、政治和审美之间，并不存在判然之别。正是由于这种价值的纠结，使得士绅们将大量时间用于营造甘愿退隐、不屑俗务的自我形象。如果我们抽离了《长物志》一书的成书背景，忘记了其作者并非是一个浪漫化的离群索居者，而是一个冒着生命危险（至少在其晚年），公然对抗过阉党暴政，入过牢狱，见证过晚明朝廷丑恶的派系倾轧的人物，则会面临一种危险，即将《长物志》仅视为一本最苍白无力地反映了我们当今所关注的问题的著作。

迄今为止，从未有人尝试考证《长物志》的成书年代，也从未有人根据它与17世纪早期中国社会和政治思潮的关系，来对此书进行历史定位，而不仅仅把它当作文震亨的一部文学著作。如果在此提出，此书为文震亨的早年著作，可能作于他1626年首次公开介入"政治"事务之前，并且显然早于他的正式入仕，或许会引起争议。为了证明这一点，我们还需要仔细考察此书的编排，尤其是考察众多来自晚明文学和政治界的位列此书"定者"的博学之士。

据称，整本书都是由一位名叫徐成瑞的人校订的，但除了一些负面的信息，我们对此人一无所知。有关他的传记资料尚未发现，他也不是进士，可能

仅仅是书商的代表。序言的撰写者为沈春泽，来自相邻的常熟，是位诸生，因画和书法闻名乡里。[35]在序言中，他自称为"友弟"，当然，这并不意味着他真的比文震亨（1585年出生）年轻。书分十二卷，每一卷都针对一个不同的主题，每一个主题都由十一人中的某位所"定"。这些人和文震亨之间的私交或有深浅，与此相应，他们参与此书的程度也各不相同。不过至少，比那些出现在今日博物馆大展"荣誉委员"名单上的政治、文化要人介入的程度要深。

《长物志》中的十二卷分别是：

一室庐；二花木；三水石；四禽鸟；五书画；六几榻；七器具；八衣饰；九舟车；十位置；十一蔬果；十二香茗。

由于这十二卷（审）定者（参见附录一）的通力协作，此书涵盖了与明代上层阶级生活相关的大部分物质产品。这些（审）定者与这十二卷的分配关系可能存在着某些我们至今也无法辨别的模式，但它同样也有可能是偶然的。例如，第三卷"水石"的（审）定者李流芳，确实曾为自己建过一个非常雅致的园林；但沈德符，名列"书画"的（审）定者，却绝非有名的艺术家。尽管有些无具操守的明代书商会将一些知名学者、艺术家或官员的名字任意加入书中（这些情况并非无人知晓），我们在此处仍可以假定：这些人中除了一位，其余均年长于文震亨，其中的大多数都和他一样，住在南直隶（今日的江苏省）首府，确曾同意让他们的名字出现在刊行的《长物志》上。

真正令人印象深刻的人物可以提升作品的销量而并非那些徒有虚名之人。考虑到这点，我们就有可能，至少在某种程度上，将文震亨创作此书的时间限定在某个时段。如果与"定者"相关的一些日期可作为旁证的话，那么屈志仁将成书时间定于1637年似乎过于晚了。[36]一个可以确定的最晚的日期为1622年，即第二章的（审）定者潘之恒去世的年份。这个日期似乎可以由此书的内在证据得以证实：文震亨在讨论同时代的书法家时，称董其昌为"太史"，太史为明代翰林院的一种职官。[37]这个称谓如果出现在1622年董其昌擢升之后，就不合适了。然而，就第十章的定者宋继祖而言，这一日期仍然产生了一个问题。作为1553年的进士，宋的出生日期应不晚于1530年代初。如果他在获取这一最高级别的功名时年方二十，那么他在1625年应有92岁的高龄。另一个有利于将此书的成书时期往前推的可能证据是，文震亨的长兄文震孟于1620年代初即离开了江南，不是去北京参加进士考试，就是去首都开

始他的政治生涯。

至于此书成书的上限，则可通过王稚登的缺席而得到论证。王于1612年去世，按西方的算法，文震亨当时为27岁。考虑到文震亨与这位老人之间的关系（其妻为王的孙女），我们有理由猜想文震亨应会将书稿送呈王稚登，征求他对此书的意见。而王稚登的沉默，证明此书应成于他去世之后。因此，总而言之，此书最有可能完成于1610年代后期，即万历朝的衰落期，正值文震亨三十挂零的年纪。

《长物志》此后的出版史则比高濂的著作在各方面都要简单许多。最初的明刻本，假定出版于1615年至1620年，今日已很稀少，我尚无机会对其进行研究。同样，《长物志》一书似乎也未像《遵生八笺》那样，内容曾被割裂过。只有其中的一章曾独立出现在某本丛书上，即第十章"位置"，经全篇重印后，被冠以"清斋位置"之名，收入1646年出版的一套著名丛书《说郛续》（卷二十七）中，已是文震亨去世之后。

然而，这并不意味着此书不受欢迎，因为在各大图书馆中，藏有大量可能为晚明或清初的稿本，包括现存伦敦珀西瓦尔·戴维中国艺术基金会的一部手稿，原为著名藏书家钱曾（1629—1699年之后）的藏品，[38]后流散海外。诚然，当大型皇家图书项目《四库全书》的编纂于1773年至1782年间为《长物志》编目，认为此书值得流传，需抄录全文时，就不得不将它誊抄成稿本。此后，此书仍以手稿的形式流传，事实上直至1853年，才被广东的一家书局收入丛书，完整地出版。晚清和民国期间，起码出现过七个版本，确保了此书在20世纪对于晚明的认识中具有重要的地位。在这类题材的明代文学作品中，《长物志》属于少数经过完整笺注的著作，[39]因此，对于现代学术研究而言，其文本更易于理解。

如果上述关于《长物志》断代的假设是正确的，那么其成书年代与高濂的《遵生八笺》相隔应少于三十年。然而，倘若我们对文震亨的资料来源这一问题稍作思考，就会在这两个文本之间，在杭州和苏州的文化圈之间找出更为直接的联系。正如高罗佩所指出的，在这一领域的中国文学作品中，没有完全的原创性。实质上，略作修改而不标明出处的引用和独立的再创作同样多。而以袁氏兄弟为首的公安派所执守的那种崇尚个人趣味、不依成法的文风，在明代文学界颇具争议，遭到更为传统的作家的反对。在某种程度上，将明代全部的鉴赏文学设想成一个由大量个体作家不断重述的单一的社会"文本"，会更为有益。

后文艺复兴时代欧洲关于"剽窃"(Plagiarism)和"原创"(Originality)的概念，并不适用于分析明代的鉴赏文学。换言之，只有从中国版本学传统出发，考察某个已出版的文本对另一文本的借鉴程度，才是可行的。18世纪由乾隆敕令编纂的《四库全书》的编者们就掌握了这种可能性，他们注意到文震亨一书中有相当数量的材料来自于屠隆（1543—1605）的《考槃余事》。前文已提到屠隆于1590年代居杭州期间，曾是高濂的门客，而在1600年代初期在南京期间则与王稚登为友，王当时对年轻的文震亨多有提携。当然，不能排除屠隆晚年曾在南京与文震亨有过直接见面的可能。不过，若进一步审视屠隆的《考槃余事》，则会发现在其著作与高濂、文震亨的著作间具有某种关联，虽然这在某种程度上会使情况复杂化，但另一方面，同样的信息多次出现，也可以减少我们所需处理信息的"核心"含量，从而使文本传播的问题变得简单了。

《考槃余事》共分十五笺，各笺所用的名字虽与高濂的《遵生八笺》不同，但意义却相类。分别为：书版、碑帖、书画、琴、纸、笔、砚、墨、香、茶、盆景、鱼鸟、山居、养生和服饰、陈设。辑刊陈继儒（1558—1639；《清代名人传略》，83—84页）家藏图书而成的晚明最负盛名的丛书之一《宝颜堂秘籍》（1606年），收录了此书的初版本。由于陈继儒声望显赫，一些书商常常弄虚作假，把他的名字附在书上，求取市场销售的高额利润。[40] 就此而言，可能大部分标明他为编纂者或作者的书都是伪作。

长期以来，学者们注意到屠隆的《考槃余事》与一本名为《蕉窗九录》的书极其相似，此书归在大商人兼收藏家项元汴（1525—1590）的名下。《四库全书》的编修认为此书是以屠隆的《考槃余事》为底本而作的一本伪书。即便不考虑这一观点，现有的多数用英文撰写的屠隆小传仍在以讹传讹，认为该书并非项元汴抄袭，恰恰相反，项元汴才是真正的作者，只是托名屠隆。其理由是：

> 书中所提到的多数对象均价值高昂，十分稀有，据此判断，屠隆似乎既无负担这些享乐之物的实力，也没有对其进行鉴赏和描述的性情。因此此书很可能出自收藏家之手，富有而投入，譬如项元汴这样的人物。[41]

事实上，中国当代学者翁同文通过细致的文本分析，已确证项氏之作才是伪作，可能成于清初，当时大量的鉴赏书籍都利用其收藏家的名声吸引读者，此作即是其中的一本。

翁同文转而又分析了屠隆一书的内容，进一步推进了此项研究，他找到证

据表明1606年版的《考槃余事》（必须牢记，这个年份是在其假定的作者屠隆去世"之后"）借鉴了由屠隆作序的1591年版的《遵生八笺》。翁氏证明，《考槃余事》论纸、墨、笔、砚、琴、香、鱼鸟、陈设（十五笺中的八笺）的部分完全来自高濂，至多是将材料重新粗略地编排了一下。他同时表明，论法书和典籍、碑帖和画的章节充分借鉴了高濂的行文表达，此外，还选用了其他一些作家的材料，主要有藏书家兼目录学家的胡应麟（1551—1602；《明代名人传》，645—647页），官员兼文字学家王世贞（1526—1590；《明代名人传》，1399—1405页），艺术鉴藏家张应文（活跃于1530—1594年；《明代名人传》，51页），张氏著有一本论收藏的重要著作，我们在下文会进行专门讨论。而论茶的一章，亦与张应文之子张丑（1577—约1643）[42]的一篇文章相同。

由于文本不完备，翁同文没能研究论盆景、山居及养生和服饰的章节。但只要作一番比较，就会发现它们显然也不是独立的，而只是把高濂《遵生八笺》里的材料改头换面而已。就这一点而言，那种认为屠隆才是《遵生八笺》的真正作者，为其富有的赞助人捉刀的观点恐怕不能成立。如果我们不是幸运地了解高濂的教育背景以及他在诗歌和戏剧方面的造诣，上述观点似乎也能成立，能够自圆其说。然而，事实却是，关于屠隆精鉴赏并且晚年生活优裕的不实之说广泛流布。单本的《考槃余事》频频被收入明清丛书，并非用来证明此书具有内在的独立价值，为屠隆思想的源泉（在这一点上，几乎为零），只是显示了屠隆在此后的数个世纪中，仍享有持续的盛名，相形之下，倒是高濂的声望相对黯然。

这一番关于版本变迁的冗长而冷僻的叙述，可能与我们要讨论的主题没有严格的关联，但其重要性却可以在此作一小结。18世纪《四库全书》的编纂者虽然正确地意识到了文震亨的《长物志》（约成书于1615—1620年）对屠隆《考槃余事》（1606年）的依赖，但却忽略了一个事实，即后者本身的独创内容也很少。文震亨一书因此是直接依赖于高濂《遵生八笺》（1591年）中的相关章节。实际上，我们所面对的是"一个文本"，其作者为高濂，而文本本身则经过了三次传播。《考槃余事》是否确实由屠隆所作，根本无关目前的论题。不管孰是孰非，我倾向于认为此书与屠隆无关。

重要的是，1606年这类著作的市场形势表明，此举可能纯属商业策略，即将名气响亮又刚去世的作家屠隆的名字冠在年长十岁，名气不及屠隆，并且当时可能也已去世的高濂之作上。不必试着去弄清文本传播的细节，明代书商的销售策略有意含混了其中的细节，我们承认现存大量的著作在文本结构上有很多相似

之处,而在细节上却有很多不同。正如高罗佩所指出的,这些细节的区别确实存在,下一章将会讨论其中的一些区别,但谈到关于物质文化的著作有着源头相同的传统,也并非站不住脚,尽管第一眼看上去,它们的面目各异,令人困惑。

这类著作中还有一本书值得研究,不仅由于其内容,而且因为其作者的私人联系,即张应文的《清秘藏》,其自序作于1595年。《四库全书》视此书及《遵生八笺》《长物志》为此类著作的原型,这三本著作在《四库全书》中依次出现,接受来自近两个世纪之后由文化环境的改变而引出的批评之声。在此似乎值得停下来,审视一番这些批评意见,或可理解,为何由文化框架基本相同的作者所写的晚明鉴赏文学,却具有非常不同的文化排序?对于《遵生八笺》,《四库全书》有如下评语:

> 书中所载专以供闲适消遣之用,标目编类亦多涉纤仄,不出明季小品积习。遂为陈继儒、李渔等滥觞。又如张即之宋书家,而以为元人;范式官庐江太守,而以为隐逸,其讹误亦复不少。特抄撮既富,时有助于检核其详,论古器、汇集单方,亦间有可采。以视剿袭清言,强作雅态者,尚差胜焉。[43]

而对张应文一书的评价则是:

> 其体例略如赵希鹄《洞天清录》,其文则多采前人旧论……皆不著所出,盖犹沿明人剽剟之习……然于一切器玩,皆辨别真伪品第甲乙,以及收藏装裱之类,一一言之甚详,亦颇有可采。卷末记所蓄所见……其子丑作《清河书画表》,列于应文名下者,乃有三十一种。此书成于应文临没之日,不得以续购为词,然则丑表所列,殆亦夸饰其富,不足尽信欤。[44]

有关屠隆一书的评语则比上两条都短,其内容本身就注明:"是书杂论文房清玩之事……列目颇为琐碎"[45];很典型地,关于文震亨《长物志》的词条则篇幅较长,开篇即重述了一遍作者显赫的家世,以及他的殉国,接着展开评论:

> 凡闲适玩好之事,纤悉毕具。大致远以赵希鹄《洞天清录》为渊源,近以屠隆《考槃余事》为参佐。明季山人墨客,多以是相夸,所谓"清供"者是也。然矫言雅尚,反增俗态者有焉。惟震亨世以书画擅名,耳濡

目染……且震亨捐生殉国，节概炳然。其所手编，当以人重，尤不可使之泯没。故特录存之。[46]

其言下之意很清楚，《四库全书》之所以为后人保存文震亨的这部谈论琐屑之事的著作，纯粹是由于作者的社会地位和道德品格，而不在于文本内在的价值。

相反，《清秘藏》的作者张应文（活跃于1530—1594年），因父亲和叔父均身居高位，其子张丑（《明代名人传》，51—53页）留有大量画论著述和有关所过眼的艺术作品的重要著录，厕身其间，反为其所掩。张应文显然很富有，作为苏州世家，其社会地位与文震亨家不相上下。他与文震亨的祖父或叔祖家应有姻亲关系（虽然具体情况不明）。而张家与王稚登家也有姻亲关系（前文已述及王家和文家渊源深厚），由《清秘藏》中一篇未署日期的序言可知，王稚登的一个女儿嫁给了张丑。因此，张丑之妻应为文震亨妻子的阿姨。如1595年的序言所述，张丑在父亲去世后，编辑校对了其父的著作。然而，此书直至18世纪后期才得以出版，《四库全书》所用的版本是浙江鲍士恭家所藏的一个手抄本。

《清秘藏》分两卷，上卷又按照下列主题，分成二十门：论玉、论古铜器、论法书、论名画、论石刻、论窑器、论晋汉印章、论砚、论异石、论珠宝、论琴剑、论名香、论水晶玛瑙琥珀、论墨、论纸、论宋刻书册、论宋绣刻丝、论雕刻、论古纸绢素和论装褫收藏。下卷包括十篇专论，大多关涉鉴赏和书画，主要有：叙赏鉴家、叙书画印识、叙法帖源委、叙临摹名手、叙奇宝、叙骈琴名手、叙唐宋锦绣、叙造墨名手、叙古今名论目和叙所蓄所见。

由上述所列内容可知，《清秘藏》一书的重心和高濂、文震亨的书略有不同。正如书名所明示的，此书所关注的是收藏行为，因此所论之物或为真品或为古物。而对于当时的服饰、家具或盛放食物、茶、酒的诸种器物则一概不论。因此，此书更像是14世纪《格古要论》（在张应文所处的时代至少再版过一次，而恰在他死后的第二年，即1596年，又有一次重版）的续作，而非《长物志》或《遵生八笺》的同类，虽然在相隔近两百年（1780年代）的《四库全书》的编纂看来，这三本书似乎是相近之作。在米歇尔·伯德莱（Michel Beurdeley）那本关于"中国收藏家"的松散的资料汇编中，[47]将张应文视作明代收藏家的代表，专辟一章，其中的很多材料就是译自《清秘藏》。

由于各版本的编排年代，高濂、张应文、屠隆（或"伪屠隆"）和文震亨，俨然就是1590至1630这数十年内物质文化著述的关键人物。这一现象或许虚

幻不实。当然，有证据表明高濂和屠隆的著作在市场上的成功，但是文震亨一书初刻本稀缺，张应文著作生前未获出版，这又令我们必须对只依据具名作者来构拟明代品物文学的做法保持警惕。然而，只要对这一时期刊行和再版的著作做一番审视，即能证实当时确实存在过这一类文学作品的出版热潮。下列年表并不完全，但其中结合了前文已做讨论的一些著作，并涉及该领域的另一些里程碑性的文本，大体如下：

约 1550 年，《格古要论》再版；

1591 年，《遵生八笺》出版，1620 年可能出现过两个或三个版本；

1595 年，《清秘藏》完成，以手稿形式传世；

1596 年，重印《格古要论》；

约在 1600 年，重印《格古要论》；

1603 年，《格致丛书》出版，此书收录了题材、时期颇为广泛的各类著作，其中包括《格古要论》，以及明代大量谈论茶具、饮食的文字，以及顾元庆（1487—1565；《明代名人传》，570 页）论"山斋"十友的著作。

1606 年，《考槃余事》出版，为陈继儒《宝颜堂秘籍》丛书第一部所收的二十一种书之一。这其中还包括物质文化的几部重要著作，如《瓶史》，由诗人、散文家兼美学理论家的袁宏道（1568—1610；《明代名人传》，1635—1638 页）[48] 所撰，专论插花；第二部在同一年出版，收录了几篇论画著作，其中有王稚登论苏州画家一文。

1607—1620 年，出版丛书《说郛》的第一部分，[49] 其中包括最早论鉴赏的出版物，即宋代的《洞天清录》（大约初版于 1200 年至 1250 年间）。1646 年出版的 46 卷本的《续说郛》，在卷二十七中收录了《长物志》"论位置"一节。

1615—1620 年，据推测，文震亨此际完成并出版了《长物志》一书。

1615 年，《宝颜堂秘籍》第三部出版，包括论食物和植物的著作，以及张丑论插花的著作《瓶花谱》，此书在很大程度上参考了袁宏道的《瓶史》。

1615 年，《程氏丛刻》出版，该丛书收有九种品茶品酒的著作，以及一种论画之作。

1617 年，《闲情小品》出版，包含论茶和论画以及其他题材的文章。

1629 年，常熟的藏书家兼刻书家毛晋（1599—1659；《清代名人传略》，565—566 页）出版了《山居小玩》，内中收录了 10 种著作，包括袁

宏道的《瓶史》以及明代论棋、茶、香和餐桌陈设的著作，还收录了时代更早的论兰、论砚（米芾的《砚史》）之作，以及最早论述青铜器的著作，即梁代（502—557）虞荔的《鼎录》。1654年，该丛书又连同另外两部著作（均非清人之作）集结成《群芳清玩》出版。

上述作品均可依据序言创作的日期（尽管这个方法并非一直可靠）考订出确切的（出版）纪年。还有一些同样重要的收录物质文化著作的丛书，通常认为出版于1600年至1640年间，更确切的日期则无从知晓。主要有：

《水边林下》，辑录高濂和屠隆作品中的一些章节，改换了标题而已。如高濂的"山斋志"，取自《遵生八笺》的第三笺，还有高濂论可食用的野生植物及屠隆论金鱼和论香的一些见解。

《重订欣赏篇》，几乎汇集了这一领域所有富有声望的作家：顾元庆、袁宏道（著有《瓶史》和《觞正》），张丑的论插花，高濂的论砚，潘之恒（文震亨一书的定者）、王稚登，还有各家论画、品茶、美食、论妓以及评论其他各种供时尚富有者消费的享乐之物的文字。在书籍中出现了其他各类传播广泛的日用品的信息——看起来，将晚明上流社会的消费视为一个连续统一体的认知是合乎情理的。如果仅抽取出上流社会的书画或瓷器收藏之类在现代的消费模式中隶属上层的活动信息，而忽略他们对食物、赌博和性的关注，就等于年代错乱地以今解昔，给予士绅关注的某些部分不恰当的尊崇，而逐渐丧失了理解那更为宏大的图景的可能。

《居家必备》，此书的大部分内容采自高濂，分为七大部分：家仪、懿训、治生、奉养、趋避、饮馔及艺学。

通过这本居家指南，我们进入了与苏州的富豪生活在观念上截然不同的世界，那些苏州的巨富之家通常居于城市，靠抽取自己或许从未踏足的田产的地租来生活。我们所进入的，是散布在明帝国广阔疆域中的小地主、乡绅的世界，他们与各地以及全国士绅在利益上保持一致，而这正是保证社会稳定和士绅统治权的关键因素。此书显示了统治阶层的上层（以本书所引用的这些著述为代表）和明代的"日用类书"所体现的世界之间的极其重要的转变。这些类书的盛行时期恰巧与1580至1640年间鉴赏文学的出版热潮同步。酒井忠夫（Sakai Tadao）研究了当面向层次更为广泛的读者（虽然仍是些有文化的读者）

时，类书对于宣传士绅价值所起到的作用，而卜正民则证实它们在传播另外一种必备的商业信息，即精确描述横贯全中国的商道时，所显示的重要性。[50]

《居家必备》或许实质上仍是一部丛书，收录了一些著作，因此仍隶属于"高雅"文学传统。然而，其内在编排和标题透露出它与十卷本的《居家必用事类全集》之类的书紧密相关，后者未署日期，可能最早出现于元代，但1600年前后无疑在流通，存世的大量晚明抄本证实了这一点。[51]它只是大量同类书以及性质相似的历书中的一部，与论享乐之物消费的文献同时盛行。[52]在这类书中，各部分没有单独的审定者，作品的"卖点"依靠的主要不是撰稿者的名望或文学上的声誉，而是书中所包含信息的精确性和实用性。

从广义讲，《居家必用事类全集》也基本上是关于物质文化的，如关于小型庄园的私人经营，起新屋时的禁忌风俗，以及如何养鸡和做酱油。1631年在江苏太仓施贞石的墓中发现了《居家必用事类全集》的抄本，[53]显示出这类著作和不起眼的乡村小地主阶层（其名声仅局限于乡间）间的关系。施贞石的墓非常简朴，仅有一些个人的饰品、地券板和四部书籍，其中一部就是《居家必用事类全集》。从许多方面来看，此书都与同时代中欧的"居家文学"（Hausvaterliteratur）十分相似，例如科勒（Coler）著于1590年代的《家计》（Oeconomia），既有道德教化，也有动物驯化管理的内容。[54]

但是中国的《居家必备》还包括大量模仿士绅生活环境的资料，如一整章的"书斋必备"。如果通览此书，会发现到1600年左右，富人所用的享乐之物的向下流通，并没有遇到真正的障碍。市场机制能够适时地确保将产于安徽的毛笔、瓷都景德镇的瓷器流通到全国各地那些能够消费得起的顾客手中。关键是信息网络也很通畅，以日用类书这样的书籍为媒介，可以保证没有人会因为不知道如何适当地消费，而被排除在享乐物品的市场之外。对于特定的士绅阶层而言，集市所组成的令人困惑的、不很可靠的信息网络，已经被消费者文化的因素（仅仅为一些因素）取代。本书的余下部分将会探讨这种"原型—消费者"（proto-consumer）文化的运作。在下一章中，将对目前所讨论的物质文化文献中的某些内容，以及它们所宣扬的自我和社会的观念作一详细考察。

上文所讨论的几部专著远非阐述享乐之物消费的仅有的明代文学样式。还有大量这类文字依附于明代丰富的笔记小品，许多士绅成员用札记的形式记下政坛有教益的轶事（有些只是八卦），或是他们对于形形色色的社会、艺术问题的思考。[55]这一形式于帝国晚期尤盛，几乎为每一个领域的传统中国研究学者所大量利用，但文学史家还在对其审查。因此，笔记小品似乎被当作虽富

有魅力、却未经组织的一堆原始材料加以使用,很少被注意到,它们那松散的形式在多大程度上可被当作一种体现连贯观点的结构。有些笔记作品,如沈德符所著的《万历野获篇》,其中一些章节明显含有与我们目前的研究密切相关的材料,而其他的相关材料则散落在这部长篇巨著中。

 明代的虚构文学中也散存着这类论述物质文化的文字。例如16世纪晚期的话本小说,作为传统中国文化的骄傲之一,这个时期正大踏步发展。这其中,最有用的作品就是结构紧凑的长篇小说《金瓶梅》,它所反映的几乎是明代文明衰落的整个过程。虽然从表面上看,故事设定在12世纪,但是一般认为,这部匿名的杰作反映的是1617年初版(年份不确定)之前数十年间的社会和思想状况。此书展现了家境富裕但却粗鄙的西门庆的一生,他过着一夫多妻的生活,一心往上爬。书中细腻地刻画了西门庆为获得社会地位和性满足所采取的手段,以及他最终的毁灭。[56] 这部小说,对于晚明享乐之物的消费者来说,也好似雅致生活的指南,反映和体现了当时社会所流行和享用的社会生活类型。

第二章 物之观念
——明代鉴赏文学的主题

前一章中所讨论的文献向我们提出了一些论题，为了在短小篇幅中尽可能明晰地传达出这些论题的意义，本章对文震亨作于1615年至1620年的《长物志》作了一些节选，按照原书的编排，从十二卷中各选取一段。不过，我要提醒读者，在此我们并未就这一材料相对于其他同期文本的原创性或内在价值做出肯定，也无意去担保其对于了解文震亨性格或个人心理的价值。下文所包含的观念通常被众多不同的文本视为老生常谈，而在某些例子中，其措辞亦有雷同。例如，关于如何藏画一节，内容与屠隆之文相同，而屠隆之文则又源自高濂。

各卷采用的形式几乎一致，均有总论和多个独立的词条，在最短的论"衣饰"一卷中仅10个词条，而在篇幅最长的论"器具"一卷中，则有58个词条。典型的词条约有70字，有些则短至30字，而最长的阐述"书画"的词条，长达1000多字。介绍性的陈述可以卷六"几榻"为例，将在下文摘录；而有几卷中，则带有涵盖众多议题的"概述"。下文为从《长物志》各卷中选取的部分词条。

卷一：室庐

茶寮：构一斗室，相傍山斋，内设茶具，教一童专主茶役，以供长日清谈，寒宵兀坐；幽人首务，不可少废者。[1]

卷二：花木

山茶：蜀茶、滇茶俱贵，黄者尤不易得。人家多以配玉兰，以其花同时，而红白灿然，差俗。又有一种名醉杨妃，开向雪中，更自可爱。[2]

卷三：水石

太湖石：太湖石在水中者为贵，岁久为波涛冲击，皆成空石，面面玲珑。在山上者名旱石，枯而不润，赝作弹窝，若历年岁久，斧痕已尽，亦为雅观。吴中所尚假山，皆用此石。又有小石久沉湖中，渔人网得之，与灵璧、英石，亦颇相类，第声不清响。[3]

卷四：禽鱼

鹦鹉：鹦鹉能言，然须教以小诗及韵语，不可令闻市井鄙俚之谈，聒然盈耳。铜架食缸，俱须精巧。然此鸟及锦鸡、孔雀、倒挂、吐绶诸种，

皆断为闺阁中物，非幽人所需也。[4]

卷五：书画

藏画：以杉、枓木为匣，匣内切勿油漆糊纸，恐惹霉湿，四、五月，先将画幅展看，微见日色，收起入匣，去地丈余，庶免霉白。平时张挂，须三、五日一易，则不厌观，不惹尘湿，收起时，先拂去两面尘垢，则质地不损。[5]

卷六：几榻

古人制几榻，虽长短广狭不齐，置之斋室，必古雅可爱，又坐卧依凭，无不便适。燕衎之暇，以之展经史，阅书画，陈鼎彝，罗肴核，施枕簟，何施不可。今人制作，徒取雕绘文饰，以悦俗眼，而古制荡然，令人慨叹实深。[6]

天然几：以文木如花梨、铁梨、香楠等木为之；第以阔大为贵，长不可过八尺，厚不可过五寸，飞角处不可太尖，须平圆，乃古式。照倭几下有拖尾者，更奇，不可用四足如书桌式；或以古树根承之。不则用木，如台面阔厚者，空其中，略雕云头、如意之类；不可雕龙凤花草诸俗式。近时所制，狭而长者，最可厌。[7]

卷七：器具

香炉：三代、秦、汉鼎彝，及官、哥、定窑、龙泉、宣窑，皆以备赏鉴，非日用所宜。惟宣铜彝炉稍大者，最为适用；宋姜铸亦可，惟不可用神炉、太乙及鎏金白铜双鱼、象鬲之类。尤忌者云间、潘铜、胡铜所铸八吉祥、倭景、百钉诸俗式，及新制建窑、五色花窑等炉。又古青绿博山亦可间用。木鼎可置山中，石鼎惟以供佛，余俱不入品。古人鼎彝，俱有底盖，今人以木为之，乌木者最上，紫檀、化梨俱可，忌菱花、葵花诸俗式。炉顶以宋玉帽顶及角端、海兽诸样，随炉大小配之，玛瑙、水晶之属，旧者亦可用。[8]

卷八：衣饰

帐：冬月以茧绸紫花厚布为之，纸帐与绸绢等帐俱俗，锦帐、帛帐俱

闺阁中物,夏月以蕉布为之,然不易得。吴中青撬纱及花手巾制帐亦可。有以画绢为之,有写山水墨梅于上者,此皆欲雅反俗。更有作大帐,号为"漫天帐",夏月坐卧其中,置几榻橱架等物,虽适意,亦不古。寒月小斋中置布帐于窗槛之上,青紫二色可用。[9]

卷九:舟车

小船:长丈余,阔三尺许。置于池塘中,或时鼓枻中流;或时系于柳荫曲岸,执竿把钓,弄月吟风;以蓝布作一长幔。两边走檐,前以二竹为柱;后缚船尾钉两圈处,一童子刺之。[10]

卷十:位置

置瓶:随瓶制置大小倭几之上,春冬用铜,秋夏用磁;堂屋宜大,书室宜小,贵铜瓦,贱金银,忌有环,忌成对。花宜瘦巧,不宜繁杂,若插一枝,须择枝柯奇古,二枝须高下合插,亦止可一、二种,过多遍如酒肆;惟秋花插小瓶中不论。供花不可闭窗户焚香,烟触即萎,水仙尤甚,亦不可供于画桌上。[11]

卷十一:蔬果

柑:柑出洞庭者,味极甘,出新庄者,无汁,以刀剖而食之;更有一种粗皮,名蜜罗柑者,亦美。小者曰"金柑",圆者曰"金豆"。[12]

卷十二:香茗

虎丘 天池:"虎丘",最号精绝,为天下冠,惜不多产,又为官司所据,寂寞山家,得一壶两壶,便为奇品,然其味实亚于"岕天池",出龙池一带者佳,出南山一带者最早,微带草气。[13]

上述摘要,仅为我们了解《长物志》一书所包含的思想,提供了一个大致轮廓。在整个明人小品文的语境中,它传达这些观念所用的语言相对直白易懂,有时也透露出一些士绅的措辞特点。(有关书中所用语汇的问题将在下文详细讨论。)虽然《长物志》及相关文本的摘要以往曾被译介过,[14]但是无论这些译文的价值如何,它们都有一个共同的缺点,即过于注重明代鉴赏家对某一类型物品的论述,而牺牲了对论述话语本身的研究。在判断整篇文本作何之

用的选择中,对绘画和瓷器的过度关注,在某种程度上扭曲了我们对于那些文本"所论为何"的理解。而对于没有当代鉴赏家或商品市场的领域,如服装和食物,则很少有人关心,这显然与它们在书中所应占据的地位不相称。

那么,文震亨《长物志》所勾画的明代缙绅物质生活的总体图景,究竟在多大程度上符合屈志仁所说的,此书"有条理地涵盖了反映精神价值观的全部物品"?[15]事实上,此书包含了什么?如何将物品分门别类?这些类别又是如何与当时有着不同着眼点的对物品世界的论述相匹配?显然,文震亨所描述的物品忽略了几类重要的制造物。比如书中从不曾提及任何种类的生产工艺,既没有工匠所使用的工具,也没有提到对于文震亨来说更为重要的,即他的财富所仰赖的农业人口所使用的农具。这种对于生产的全然忽略,也许并不令人惊奇,但也并非不可避免。当时的历书和家居手册就以指导如何模仿缙绅消费方式的口吻,提到生产的问题。这些书籍将生产和消费置于同样的空间。在此我们可看到,广义的统治阶层中难以察觉的分野,存在于那些完全无须了解自己财富来源的人,以及那些因监督劳作而对如何修犁或做面条发生兴趣的人之间。

将《长物志》中的十二个类别与《天水冰山录》——一篇非常重要但却未被充分利用的文本——长了许多的类别单作一比较,是不无裨益的。虽然直至18世纪初,此书才被辑入一部专收珍稀稿本的丛书而得以出版,[16]它却不失为一份透过下层官吏的眼睛所看到的士绅物质文化的可靠记录。此书实际上是1542年至1562年当政的首辅严嵩(1480—1567;《明代名人传》,1586—1591页)的财产籍没登记册,严嵩为当时明代政治阶层事实上的掌权人物。由于他长期遭到官僚阶层的敌视,终被褫夺官职,在屈辱中死去。其家产全部抄没,按照惯例,收归国有。其名声,或者更准确地说,他作为明代最为声名狼藉的人物之一的恶名,似乎确保了这部长篇财产籍没账册的出版和留存,因为它足以满足人们的历史好奇心。(其古怪的书名暗喻朝廷的震怒消融了严嵩那过大的权势。)尽管有人暗示严嵩的权势被他的政敌夸大了,但该书并未使用好奇骚动之词,而是采用平淡的官方用语,对严嵩那似乎无法穷尽的财富进行冷静的罗列。

不管怎样,这部书的分类似乎并没有明显的特异之处,将其与更具自觉意识的鉴赏文学进行比较是有益的,不仅可比较其分类的方式,而且可比较各类别的排序,这至少能反映某些无意识的分类。当然,此籍没册最主要的是两大类别,第一类被朝廷没入国库,第二类则被变卖折合成现钱。其分类如下:

I. 朝廷籍没的物资

金（有锭金、条金、饼金等各种形制）
纯金器皿（包括金饰）
银
银器（包括银饰）
玉器
玉带
金镶玳瑁犀角牙香等带
金折丝带环等项
金镶珠玳犀象玳瑁等器箸
龙卵
珍珠冠头箍等项
珍珠宝石琥珀
珊瑚犀角象牙等项
珍奇器玩
古涮水等项
矿砂朱砂
香品
织金妆花缎、绢、绫、罗、纱、䌷、改机、绒、锦、琐幅、葛、布等匹
各色织金妆花男女衣服
丝绵
刻丝画补
扇柄
古今名琴
古砚
都丞文具
屏风围屏
大理石螺钿等床
古铜器
钱钞
实录并经史子集等书
石刻法帖墨迹

古今名画手卷册页

Ⅱ．应折价变现的物资

绸绢布匹

男女衣裘

扇柄

铜锡器

儒学书籍寺观经典（应发各儒学贮收）

道佛各经诀（应发各寺观供诵）

笔墨砚池文具等项

笺纸

螺钿彩漆等床

帐幔被褥杂碎等件

竹丝骨花等轿

桌椅橱柜等项

盘盒竹木家火磁器等项

筝笙板鼓等乐器皮纱等灯

神龛

兵器（应存留）

第宅店房基地

田地山塘

船只板木

在仓稻谷

马牛等畜

　　严嵩的财产籍没册，实质上试图将这位声名狼藉的显贵的财产一一罗列，使严嵩的形象从一个可以自由利用享乐之物显示其缙绅贵族身份的首辅，变成为令家国震怒、千夫所指的对象。这也为研究晚严嵩两代的文震亨在《长物志》中所呈现的更为自觉的形象，提供了一个富有价值的参照。显然，这之间存在着连贯性。严嵩的地产可能是必须要精确记录在册的，不过却被列在最后一类，尽管地产在明代中国实质上是财富的首要来源，但在《天水冰山录》中却未给予其相应的地位。至于这两部著作的其他一些异同，将在本书中陆续展

开讨论。

不过，两书的一个重要的相似点，是它们所运用的语言及其描述的精确程度。明代显然有一批关注物品造册的读者群。如1591年的《宛署杂记》中列举了在各级科举考试中所使用的每一张纸、每一笏墨和每一架围屏，并且仔细计算了（为高中者和落榜者所举行的）"上下马二宴"所使用的从白蜡烛到瓷酒盅的每一件物品。[17]这样严谨细致的描述存在于账册或公文册中，仅在欧洲现代初期的明细册所使用的语言中才能见到类似的例子，尽管它们无意像严嵩籍没册的编者那样将物品分成这么多的类别，而只是做些更为宽泛和大的归类，例如将"金银制餐具"归为一类。唯一的一个例外为，1607—1611年的神圣罗马帝国皇帝鲁道夫二世（Rudolf Ⅱ）位于布拉格的《艺廊》清单（*Kunstkammer*），有着同样程度的细分。[18]而在中国的文学作品和文牍中，则屡屡可见对于尺寸（并非指"大"或"小"，而是指测量的标准单位）、材料、形制以及装饰布局的精准严格的说明。

因此，这是一种和西方艺术史（以及大多数中国式的有关绘画的写作）的典型修辞相去甚远的语言，迈克尔·巴克森德尔（Michael Baxandall）称其为"举征"（ostensive），即运用"展示"（showing）的方式，以修辞的姿态指出所描述之物的特色，只有在把这些描述与物品本身或与该物品的可信复制品并置在一起时，才能感受到描述的所有含义。[19]例如，瓦萨里（Vasari）对图画的"描述"，在我们缺乏任何有关该物品或同品第物品的视觉遗存证据时，就无法对绘画作品进行重构。然而，文震亨的作品使我们不仅可以试着重构已然消失的明代物质世界的某些元素（例如，果盘中的水果的陈列方式，以及没有视觉依据或已失传的某些漆饰家具）；而且使我们可以从博物馆简单归类的众多材料以及在艺术品贸易里流通的物品中，迅速发现符合他那法医般的精确描述、并且"诚如他所知的"那种物品。[20]假如文震亨的描述不是如此精确的话，那么，对于如今由博物馆和市场所构成的物质文化综合体来说，他不会比意大利作家萨巴·迪·卡斯蒂廖内（Sabba di Castiglione，1485—1554）更有价值。卡斯蒂廖内生活的时代要早于文震亨，其著作也涉及品味问题，在某种方式上类似于中国的作家，但他运用的是风格迥异的语言表述方式，以表达物品在社会特性上的重大差异。

身为意大利伦巴第贵族的萨巴·迪·卡斯蒂廖内是更为出名的巴达萨·卡斯蒂廖内（Baldassare Castiglione）的亲戚，后者于1528年所著的《侍臣论》（*The Courtier*）是整个文艺复兴时期的行为指南，广为人知。而萨巴·迪·卡斯蒂廖

内为西方历史学家所铭记，主要是因为他著有一部《回忆录》(*Ricordi*)。[21] 该书成于 1546 年，是为其侄子所写，由 134 篇短文组成，所论内容五花八门，从"如何为孩子取名"，到"忘恩负义""官宦生涯""孩子在父母亲面前的礼仪"，直至"世界末日"。此书在 16 世纪的意大利极其流行，从 1546 年至 1584 年共出过 11 版。艺术史家则特别为第 109 章"论家居装饰"(Ricordo 109, Cerca gli ornamenti della casa) 所吸引。这一章节就室内装饰发表了见解，所用的方式与文震亨之类的作者形成了有趣的参照和对比。[22] 最明显的就是较之文震亨的著作，其表述方式相当不精确：

> 另外一些人装饰宅邸则运用悬垂的阿拉斯花毯和产自佛兰德斯的带有人物或植物纹样的挂毯；来自土耳其和叙利亚的小地毯和绒毛厚地毯，蛮族风格的地毯和挂毯；由优秀画师手绘的幔帐；制作独特精良的西班牙皮革；还有些人用来自黎凡特（Levant，地中海东部）或德国细腻女性所制作的漂亮艺术品装饰府第，这些饰物新颖迷人，巧夺天工，别具一格。我亦喜爱和赞赏这一切装饰物，因为它们是判断力、文化、教育和个性的标志……[23]

这段文字大量依靠一般性表述，诸如"巧夺天工""漂亮艺术品"，与文震亨对色彩、装饰物和尺寸的精确描述形成鲜明对比。《回忆录》之十三"论穿着"(Ricordo 13, Cerca il vestire) 仅限于对绅士的正确着装作泛泛之论。必须牢记的是，萨巴·迪·卡斯蒂廖内的书从未像文震亨的作品那样仅仅关注物质文化。那段时常被引用的谈论家居装饰的文字出现在"论贪婪的受赠"(Cerca la cupidita delle richezze) 和"论暴君"(Cerca il tiranno) 这两则经典的人文主义话题之间，这两则议题与对物质产品的关注差距甚远。

不愿意降格谈论物质产品之类的细节，是早期欧洲行为指导著作的普遍姿态。萨巴·迪·卡斯蒂廖内之所以时常被提及，是因为其著作在这一方面已经是非同寻常的详细了。另一本畅销各国的此类著作是斯蒂芬诺·瓜佐 (Stefano Guazzo) 的《礼貌会话》(*Civil Conversation*)，成书于 1574 年，英文版于 1586 年出版。这部书与萨巴·迪·卡斯蒂廖内的书没有可比性，[24] 瓜佐关注究竟是血统本身还是血统加上"美德"造就了"绅士"。富裕并且懂得挥霍皆是"慷慨大方"的一个重要部分，可以让绅士更加令人尊敬，但对于该如何正确地消费财富，此书却未做出指导。他哀叹在富裕农民中有一个日益增

长的趋势,将自己很不适宜地打扮成绅士,到了"让人觉察不出等级区别的程度",他提议社会等级较低的人,"即便有穿奢华服饰的愿望,也必须与绅士的服饰有所区别"。所以他的读者可能熟知绅士的穿着,却毋需通晓规格细节。而1622年英国本土出版的亨利·皮查姆(Henry Peacham)的《堂堂君子》(Compleat Gentleman,与《长物志》时代相近),同样也只是限于对礼仪和风雅的暗示,而非确切的形容。其第十五章,"论名声和仪态",同样包括对服饰的建议,但亦是泛泛之论。[25] 其行文与所有现代欧洲早期论享乐物品消费的著作一样,大多采用一种道学和人文理想的口吻,不能与中文著作中对于物的精确描述相提并论。

与欧洲文本相较,中国文献行文之精确,足以在400多年后帮助我们去辨识古代的遗存。这或许能部分地解答一个(据我所知)从未提出过的问题——为什么那些关于物品的著作,诸如《长物志》或《遵生八笺》,其中的品物章节从不需要使用插图?对于出版者而言,当时的技术业已成熟易得(木版插图与文字基本上使用相同的印刷技术),而且在16世纪后期,各种插图类书籍正迅猛增长——不仅仅是小说、戏剧和诗集之类的文学著作,那一时期也重印了许多论古物的宋代著述,以及宗教著作、通俗的教化读本、地理旅行书籍、画谱、工艺、医学、植物、自然史,以及关于外邦人的记述等,种类不胜枚举。[26]

事实上,高濂的《遵生八笺》包括了大量的插页,如论养生的"四时调摄笺"中,图示了各种用于疗疾的功法,其形态近似瑜伽【图1】。还有数幅插页则用于展示提盒、提炉等物。但当进入谈论明代物质文化的章节,例如家具或古物时,则未使用插图。不采用这类插图的唯一障碍只可能是观念上的,而非技术的原因。成书时间略早的一本相当奇特的书籍,就采用了图像与评论文字并置的形式,其中有些插图所展示的物品还是明代的器物。此书名为《十友图赞》,是苏州人氏顾元庆(1487—1565)(《明人传记资料索引》,949页)的晚年之作,收入《说郛续》,直至明末才得以出版。[27] 它描述了下列十件物品,即作者称之为不可分离的"十友":端友石屏、谈友玉麈、狎友鹭瓢、节友紫箫、清友玉磬、陶友古陶器、梦友湘竹榻、直友铁如意、老友方竹杖和默友银潢砚。在每段简要的说明之后,都附有一帧插图,并且包括精确的尺寸(如湘竹榻为一尺二寸高,长七尺有奇,横如长之半周),然后是一篇言辞华丽的"赞",其文风与后来的高濂或文震亨都迥然有别。这一不同寻常的文体,综合了十分古老的"咏物诗"传统和晚明日益增长的用精确言辞来契合物质世界的

兴趣，因而自成一格。

严嵩籍没册（即《天水冰山录》）的著录风格详实细致，与文震亨的《长物志》在行文方式上有着结构性相似，当然后者文风更为矫饰。二者与顾元庆的《十友图赞》在风格上则大相径庭，它们不专注于物品自身，而是关注物与物之间的差异。用语言学的模式来说，它们所提供的并非一套描述明代物品的完整语法，而是大量可以让同代人在诸种表述之间进行分别的有意味的特征。文震亨很少描述某物是什么，而是描述它不是什么。在此，明代士绅的前工业化商品世界，与阿德里安·佛蒂（Adrian Forty）所描述的情形十分类似，后者是 19 世纪欧美洲那更为错综复杂的世界的内在特征：

> 翻阅 19 世纪制造业目录中所图示的一系列商品……即是在观看一种社会表述……因为，与任何一种表述形式一样，无论它是以绘画、文学或电影的形式出现，这种由制造业所生产的奇特的、笨拙的杰作，不仅符合所观看到的生活，而且无须仰赖语言、隐喻或象征，就向人们展示了社会的界限和区别，不然他们或许会对此无法察知，或是对其漠不关心……知晓不同图样的范畴，即是了解一幅关于社会的图像。[28]

在明代中国，绝大多数人口自身并不关注消费选择，而是关心是否有足够的生活必需品存活下去。虽然如此，但佛蒂的阐述完全适用于衣食无忧的少数人口，这少数人口正是促进业已非常复杂的社会分层和通往权力之途的主体。这种阶层与权力途径之别通过对消费品的不同选择，已昭然若揭。然而，对我而言，佛蒂似乎过于强调生产相对于消费所起的作用，尤其是把他的基本论点用于中国语境时更是如此，就中国的士绅消费者而言，其政治、经济和文化权力的积累要远大于力量相对薄弱的生产者，正如我们将会了解的，后者不集中，组织薄弱，对于消费者的诉求相对来说不太自觉。文震亨所阐明的物品的各种差别，并非得益于那些服装、桌子或香炉的生产者，而是士绅阶层就"物应该如何"而达成的共识，无论就确切的还是比喻的意义而言都是如此。文震亨及其同时代人所界定的这些区别，是基于分隔的立场，"物应该如何"沿着截然相反的两极展开讨论，这将是本章余下部分的主题。

这些对立两极中的一组即男/女，一方面被清晰地描述，另一方面则被有意排除。佛蒂同样也将此视为欧洲自 19 世纪起，由不同种类的商品所显示出的社会区隔之一。[29] 然而，在之前的欧洲历史上，这种社会差异在不同形式

的男性和女性物质文化中,似乎并不总是那么明显,除了在服饰上,以及供某一性别专用的物品上,譬如武器或化妆品。举例来说,意大利在17世纪时并没有出现诸如"女用椅子"或"男用杯子"之类的东西。当然,并非这类差异不存在,而是说这些差异尚未被提升到需要刻意声明其属性的程度。然而,正如我们在前文所见的"鹦鹉"和"帐"的例子,文震亨明确提出这类特定东西,或其同类之物,因材料或装饰的差异(或以两者同时作为考虑因素),而完全不适合男子。

这种观点本身似乎并不令人惊异。明代中国是一个有着严格性别界限的社会,其男女的隔绝状态甚至延伸到了同一家庭有着亲缘关系的成员之间。那些宅邸足够宽敞的家庭将居所严格分成男用部分(前庭)和女用部分(后院),其分界处有非常狭窄的通道,只允许男主人进入后院。这一位于男女分界处的交会通道,因其混合了男女的阴阳之气,而暗藏危险,但尤以女性的闺房,阴阳之气最常作用,因为那里通常是男女性爱的场所。文震亨最常焦虑的就是物品的自然伦常,由于男人滥用无论从材料或装饰上都显然更适合女性的物品,可能会引发混乱,因此他的焦虑集中针对床榻或卧室,似乎有着强烈的象征意义。

除了前文所引述的文震亨对"帐"的评语之外,他在论家具的章节中也列举了适合女性所用的床的不同样式,而在论"位置"卷内更泛泛地论"卧室"时,他指出卧室宜清洁雅素,若一涉绚丽,便如闺阁。栏杆如雕"卍"字形的镂空纹样(明代常见的装饰纹样),也只宜闺阁中,因其不甚"古雅"。[30] 而对于服饰,文震亨的焦虑心态则不那般明显。在其书中,他对女性服饰未置一词,大体论"衣饰"一节,只是专指"男子的衣饰",这一手法在西方的写作中也可观察到。在此,毫无落入闺阁之流的担忧,因为男女在服饰上的界限已被清晰地厘定了。

然而,物品的男女之别,除了文震亨所感知到的这些外,其范围更加普遍。《格古要论》中一则常被引用的条目,也以此来描写所谓的"大食器"。该物为铜质器皿,饰有景泰蓝珐琅,明代时由西亚的伊斯兰国家进口:"尝见香炉、花瓶、合儿、盏子之类,但可妇人闺阁中用,非士夫文房清玩也。"[31] 如果我们将视野放得更开一些,在上层社会的宅邸中会进一步发现有关性别隔离的暗示,与前庭、后院区分相呼应的正是男用和女用物品的差别。对这类区分的省略或强调同样说明问题。例如,文震亨论"几榻"(家具)的章节,在谈及存储家什时,只对书箱和存放珍玩的箱具表现出兴趣,而对食橱或箱柜则不

加重视，因其所存放的只是女性或仆人关心之物，尽管从现存的实物可知，在他那个时代，有样式繁多的食橱和箱柜。

同样，若以图像（而非文字）为据，似乎当有男性在场，女性从不落座于高背扶手椅上。这并非绝对之理，按照尊卑之分，在男性缺席唯有女性的场合，则年岁最长者就座于高背大椅。而一种特别的美人靠，由其中文名的词源可知，专为女性所用。此外，深居闺阁的女性对于物品的态度，专就家具而言，也别有撩人之意趣。其存放衣裳的箱箧，以及更为特别的、在内院居主导地位的带有帐幔的大型眠床，均为女性嫁妆的一部分，须在结婚时，举目睽睽之下走街过巷，抬至夫家。这些家具一直为女性的私产，一旦婚姻解体，可搬离夫家。[32] 就女性在家中的地位而言，床是一种重要的象征物，在一夫多妻的家庭中，床的质地令妻与妾有所区别，地位更显尊贵。

装饰，有时也可用来标识专属女性之物。当时，尽管也有一些著名的女性学者、诗人和艺术家，其中最为著名的一位，就是文震亨的堂妹文淑（1595—1634）[33]，然而更为普遍的情形则是，即便富家小姐也无缘读书识字，最多只是略通文墨，这使得她们无法进入享有更尊崇地位的文字记载的传统。如果这种情况属实，那么除了以更费心的方式灌输这些规范，主要是通过戏剧和其他表演艺术，如说书，或是宗教仪式，以非语言的方式向女性展示行为规范，以及与女性从属地位相宜的表现形式就显得更加重要。[34]

由现存的明代实物可知，凡含有此类观念的物品，即强调女性的主要社会功能是替丈夫传宗接代、孕育子嗣，均对明代女性深有影响。例如在万历皇帝（1576—1620 年在位）的皇后墓中，发现了表现"百子"题材的织锦。这表明女性所应追求之事，一直到社会的最高层都达成了共识。那些象征多产的植物，如荔枝，用来装饰女性的化妆盒，而一种特殊的漆盒，可能是男女双方家庭为子女议婚时，交换生辰八字之用，总是装饰着同样的几个场景（取材于历史和文学故事），其中至少有一幅是展现夫妻间恰当礼仪的典范。[35] 这是供给明代女性的一种物质文化，却不能视作明代女性的物质文化，后者独特的文化形式因女性所处的从属地位，而湮灭无闻了。

我们不妨从物品最终使用者之性别的差异，转而探讨物品生产状况间的不同，由文献可知，其中最引人注目的是地理因素，即物品的产地。以此标准来衡量物之品第，在中国源远流长，至少可上溯至青铜器时代晚期出现的文本，即公元前 5 世纪的《禹贡》一文（更为古老的《尚书》的一章）。此文记载了古中国按物产（包括原材料和经加工生产的物品）分成九州岛，由臣民朝贡给

传说中曾治理远古洪水并发明治水技术的大禹。将中国各地的"特产"或"名产"一一列举，从此成为贯穿中华帝国早期的官修史籍的一个特色，在断代史和其他类型的准官方著作中也具有突出地位。例如写于13世纪，南宋都城临安（即今日杭州）即将陷落之际的几部著名作品，精心罗列了上等的茶、丝绸或其他享乐物品的生产中心。

文震亨论茶之品种的章节即来自这种关于"名产"的写作传统。不过，他也尽可能地呈现某些虽然只是宋代才出现，但是到了16世纪已臻至发达的事物。这部分内容引起了众多研究"资本主义萌芽"假说的马克思主义学者的重视。这也意味着明帝国内享乐之物市场的形成。商业活动和商业信息的网络，至文震亨之时，已经成熟到了可以令某地的特产享誉整个明帝国（其规模相当于欧洲大陆）的程度。例如，以长江以南的安徽和北方山西省为中心的商人网络，可以将瓷都景德镇出产的瓷器运往全国各地以及明帝国以外的地区。出版的商人手册中列明了各省的特产，诸如"浙西盛产毛竹、木材、漆和牛脂"，以及"江西富毛竹、箭、金、漆、铜、锡"等套语，同时暗示出这些产品最好的行销区域。[36]

因此，我们从文震亨这样老到的消费者那里得到诸如"画笔，杭州者佳"，或"泾县连四最佳"的评语，[37]亦不足为奇了。而在谈到书画的主要媒介——用于研墨的砚石时，文震亨列举了众多出产砚石的产地，从邻近的浙江，到南方的广东，以及远在西北的甘肃，共8个明代的省份。作为士大夫阶层特别感兴趣的一种享乐之物（同时也波及所有那些模仿士大夫生活方式的人），砚石因产地不同而有着微妙的区别，通过晚明的商业渠道，各种样式的砚石均能获得。不仅是苏州的富贵人家如文震亨可以购买这类砚石，而且地位较低的地方士绅也同样可得，他们可能正是历书和居家手册之类图书的主要读者。因此，《居家事类大全》在其论"书斋必备"的章节中包含了上佳的笔毫产自广东番禺，而著名的制笔家则集中在安徽宣州和常州一类的信息。[38]反映地方特产的知识，时至当日，一方面通过口耳相传得以延续，另一方面则通过介绍各类特产的手册获得传播。

有一种特殊的地理因素的差别，即来自明帝国疆界之外的珍奇物品，在《长物志》中也有很好的展现。这与从外国进口原材料有很大区别，后者在中国已有悠久历史，即使没有千年，也有数百年之久。[39]这些（外国之物）并非是16世纪晚期和17世纪的猎奇之物，而是一种系统的输入，是享乐物品消费的重要部分。李言恭和郝杰所著的《日本考》一书，列举了万历朝的"贡

物":"洒金厨子、洒金文台、描金粉匣、洒金手箱、涂金妆彩屏风。"[40]日益增多的证据表明,日本享乐物品在晚明时尚中的流行,对于将明代文化简单地归纳成"民族的"或不易接受外来影响的观点,是一种有力的纠正。

虽然16世纪,中国大多数沿海地区和富裕的江南地区常遭倭寇掠夺,但在有钱人的观念中似乎并不反对在其家中使用日本物品。至少对于明代士绅而言,出现在直至今日仍是最为通行的一本中国历史本科教材上的评语是不尽准确的:"总体上说,异族的统治激发了对于外来事物的仇视。渐渐地,这种观点削弱了对单一的中国文明以外任何事物的兴趣。"[41]除了来自美洲被当成宠物饲养的火鸡,由葡萄牙控制的马六甲半岛出产的编席,来自高丽的纸和笔(后面三样均为半成品,而非精加工的奢侈品),文震亨对来自日本的高级工艺品,主要是漆器和铁器,也给予了充分关注。他论倭剑之语,文辞中带有敬意,令人联想起宋代学者欧阳修(1007—1072)对日本刀的赞颂[42],就好像他对于高丽禅灯的褒奖,同样可追溯到《洞天清禄集》,但他提到番经〔当然无法读懂,却(可为佛堂)增添一种佛学的清净气息〕,却更像是时人的做法,对于日本所产的铜袖炉、铜压尺、铁裁刀和剪刀,以及漆器香合、秘阁[43]、墨匣、箱、台几、橱、佛架,亦是同样道理。

在文震亨激赏这些外国物品时,并不带有居高临下的口吻:

> 倭箱黑漆嵌金银片,大者盈尺,其铰钉锁钥,俱奇巧绝伦,以置古玉重器或晋、唐小卷最宜;又有一种差大,式亦古雅,作方胜、璎络等花者,其轻如纸,亦可置卷轴、香药、杂玩,斋中宜多畜以备用。[44]

诚然,对于17和18世纪的欧洲消费者而言,日本漆通常被视为品质非凡,高濂在书中也时有提及,而张应文在1595年的《清秘藏》中,则赞道"漆器惟倭称最"。[45]文震亨还提到当时以折扇为时尚,这些往往也同样是从日本输入的舶来品,在15世纪早期就传入中国。尽管在中国尚无发现这一时期的日本漆饰的实例存世(在中国浩瀚的博物馆藏品中,它们无疑被忽视了),考古学家在明代的墓中曾有过发现。其中的一些扇子可能为日本制造,抑或为中国对于日本折扇的极为精到的仿制品。[46]

士人阶层对珍奇舶来品的接受加深了对外来之物的热衷。以大名鼎鼎的利玛窦(1552—1610;《明代名人传》,1137—1144页)为首的第一批来华耶稣会士把钟表、版画、棱镜以及其他欧洲礼品带到中国,为高层官员和朝廷所接

纳。这一轶事常被说成是中国特别迷恋西方科学发展的明证，但它可能更符合这样的情形，即舶来品是人们所熟悉和广泛需求的一种商品类型，而不论其个体所具有的特性，新奇之物也并非只是个新玩意儿。

正如我们所知，物品的地域差异在中国已有悠久的传统。然而，明代更为特别的一样革新，是生产商的名字亦作为区别的一项理由而受到重视。其典型代表即是前文引述"香炉"条目中谈及的云间（即今日上海松江）潘家和胡家。具有商标的产品，在前几个世纪也并非鲜为人知，特别是13世纪高度商业化的宋代晚期。如河南瓷窑出产的彩绘瓷枕常常标有"张家造"，暗示顾客对较为可靠的供应商的一种认可。[47] 同一时期出产的贵重的嵌金漆器，有关制作者的标签内容会很详尽，有时甚至向购买者提供产地的详细信息，可能作为早期原始形式的广告，如："丁酉温州五马街钟念二郎上牢"或"庚申温州丁字桥巷廓七叔上牢"。[48] 在有关13世纪南宋都城临安的著名描述中，充满了制作日用品和享乐之物的百工名匠的详细信息，这本手册按照街道逐条介绍了精致繁华的都市环境中为人渴望却业已消失的那些可人之处。这一切都出于一种强烈的怀旧之情，在蒙族入侵的恐怖笼罩之下，一个细节都不能少。

而16世纪晚期以后的情形则稍有不同，当时各个行业的大量工匠开始获得全国性的地位，单凭他们的名字就足以给市场中的商品增添价值。因此沈德符会注意到，由沈少楼或柳玉台制的当时流行的日本式样的折扇（我们如今只能知其名，而不见其物），价至一金，而蒋苏台制的折扇，则一柄至三四金。[49] 这种现象在15世纪尚未被注意到（我们将会看到，画家姓名的附加值问题，与此迥异），不过在嘉靖朝（1522—1566）之后，就相对普遍了。当时的士绅阶层的消费者察觉到了这一问题，认为其为新生现象，值得评价和记录。

社会上层对于奢侈品贸易整个领域所发生之事的体会，其中篇幅最长而又最明晰的一篇当属王世贞笔记作品中的一则文字。[50] 在谈到风尚机制是如何运作的时候，我还会再次引用这段话，但在此处特因其段尾涉及引领风尚的工匠所担当的角色，而作一篇幅较长的征引：

> 画当重宋，而三十年来忽重元人。乃至倪元镇以逮明沈周，价骤增十倍。窑器当重哥、汝，而十五年来忽重宣德，以至永乐、成化，价亦骤增十倍。大抵吴人滥觞，而徽人导之，俱可怪也。今吾吴中陆子冈之治玉，鲍天成之治犀，朱碧山之治银，赵良璧之治锡，马勋治扇，周柱治商嵌及歙嵌，吕爱山治金，王小溪治玛瑙，蒋抱云治铜，皆比常价再倍。而其人

至有与缙绅坐者。近闻此好流入官掖，其势尚未已也。[51]

同样的对于社会界限不断变动所带来的令人着迷和不安的混杂，也可以在张岱的著作中见到。他有意识地将晚明小品文作者的风格及所关注的内容延续至清代：

> 吴中绝技：陆子冈之治玉，鲍天成之治犀，周柱之治嵌镶，赵良璧之治梳，朱碧山之治金银，马勋、荷叶李之治扇，张寄修之治琴，范昆白之治三弦子，俱可上下百年保无敌手。但其良工苦心，亦技艺之能事。至其厚薄深浅，浓淡疏密，适与后世赏鉴家之心力、目力，针芥相对，是岂工匠之所能办乎？盖技也而进乎道矣。[52]

在另一段文字中，张岱考量了遭人贬低的工匠手艺所起到的出人意料的社会影响，似乎是在试图承认"贱工"非常相对的、由文化所解释的禀性：

> 竹与漆与铜与窑，贱工也。嘉兴之腊竹、王二之漆竹、苏州姜华雨之莒箓竹，嘉兴洪漆之漆，张铜之铜，徽州吴明官之窑，皆以竹与漆与铜与窑名家起家，而其人且与缙绅先生列坐抗礼焉。则天下何物不足以贵人，特人自贱之耳。[53]

这些名匠的名单在很大程度上是公式化的，在当时的其他著述中也反复出现。某些人名的反复罗列，以及一些令人不安的细节，诸如我们无法确定，赵良璧除了制作锡器与梳子之外，其他方面是否完全不为人知，都使得我们须得停下来想想，士绅阶层究竟在多大程度上赞助了他们所意味的著名手艺人？除了偶尔提及几个反复出现在名匠录上的雷同姓名，在当时的独立文献材料中，我们几乎对于他们的活动一无所知。的确，我们甚至不知道他们到底是不是工匠。

王世贞名录上所列的多数人名，仅仅是些名字而已。我们没有看见过出自赵良璧之手的存世的锡器，或是王小溪做的玛瑙制品，抑或蒋抱云制的铜器。然而，今日确有款署朱碧山的银器和陆子冈的玉器，以及可能出自同样有名的铜匠胡文明之手的铜器。原本受人轻视的工匠赢得了士绅阶层的重视，这一现象究竟在多大程度上改变了社会关系，上述的名单或许提供了一些答案，但也同样提出了很多有意义的问题。他们之所以被士绅阶层所关注，事实上，

更可能是出于士绅阶层日益增长的区别不同类型的商品以适合其标准的需求，而非宽松的社会氛围所致。

首先，并不是所有这些工匠的名声，都是在晚明鉴赏文学中上升到显著地位。例如银匠朱碧山活跃于14世纪中叶，最初由其同时代的陶宗仪（约1316—约1402）记载，而归为朱氏的传世名品，年款也大都与此相符。晚明所列的银匠名录只不过重复了陶宗仪所提到的四家姓名，这说明在此间的两个世纪中，这一行当的其他人物并没有在士绅阶层的意识里留下印记。而且事实上，有证据表明，带有其款署，但从风格上判断不可能作于1580年之前的器物，也在晚明之际的市面上流通。[54] 即便明代晚期银器制造业没有出现更多的名匠，朱碧山的大名也足以提升这一行业的形象。这类核心人物，即其自身就足以代表整个行业的名人，对于任何在士绅的价值评判体系中确立地位的手工行业来说，都是一个必需的部分。

有些制造形式，主要指竹刻和篆刻（和书法密切相关），其声望已足以吸引士绅参与，所以，连工匠也一道避免了地位低下的耻辱。李流芳，《长物志》卷三（"水石"）的定者，在当时即有竹刻家之名，而无损其在同侪眼中的社会身份。在社会阶层的另一端，则是那些姓名从未在消费阶层的著述中出现的匠人。这一点最突出的例子可能要数家具制造业和制衣业。我们从上文所引的片段中可知，家具制造、服饰生产与文献记载得较为完备的行业共属同一个消费系统。华美的服装，精美的家具，都是上层人物展示自我的重要方面，然而我们尚不知道任何一个明代裁缝或木匠的名字。处于价值尺度中心的是诸如饰银、铸铜和琢玉等奢侈品行业，在这些行业中，为了辨别哪些产品可被接受，而哪些不甚合适，知晓一个能工巧匠或凡俗之辈的名字似乎是颇有必要的，但并不需要遍地都是随着充分参与实际生产过程而带来的名头。

陆子冈在玉雕界即是这样一位人物。作为前所未闻的玉雕大师，其名望一直延续至清代甚至今天的艺术市场，然而与此形成鲜明对比的，则是明代有关他的史料少得令人吃惊。存世的一只玉匜，留有他的名款，年款为1562年，此物若为真品的话，则其出生之日应上推至16世纪中期之前。由前文所引王世贞（1590年去世）的叙述以及徐渭（1593年去世）的诗[55] 推断，陆子冈似为其同时代人。据1642年版的《太仓州志》，陆子冈为太仓人，其文为：

> 五十年前，州人有陆子冈者，用刀雕刻，遂擅绝今。所遗玉簪价一枝值五、六十金。子冈死，技亦不传。[56]

若想据此构建一部艺术家的传记，此材料可能还太过粗略，而相比近世同样闻名的铜匠胡文明，我们所能了解的情况则更少。除了几则不尽为赞美之辞的短评，如像文震亨这样的评论家所给出的断语（有迹象表明文震亨所传达的并不尽是原创的个人见解，而更多的是某种社会共识），仅有一则关于他的内容空泛的介绍，存在于胡文明家乡松江的一本颇不可靠的地方志中（此方志可能作于明代，但直至18世纪中期才以稿本形式存世）。有大量作品款署可归于胡文明和其子，以及出自其作坊风格的继承者，一个名唤胡光宇的人的名下。[57]

上文所述，以及几乎所有关于明代"装饰艺术"的现代著述，均贯穿这样一个假设，即陆子冈和胡文明具有个性化的艺术家气质，能够独立、如艺术家般熟练自如地运用刻刀、磨轮和冶炼炉。这些以及其他"名头"在这一特定时期的出现，不仅与工匠阶层逐渐从明初的"徭役"制度所加之于他们的束缚中解放出来有关，受此制度的驱使，工匠必须无偿地定期为国家服务一段时间。随着这一时期日益商品化，自1550年前后，明廷初步免除了这些强制义务，而在市场直接购买商品和官府所需要的服务。[58]这一变化亦和"个人主义"观念的发展相联系，正如西方艺术史家过去将1500年前后日益通行的签名画作看成一种本质上个人主义的兴起，一种典型的文艺复兴时代对艺术创作的态度，与之相对照的则是"中世纪"的模式：无名创作者直接按赞助人的要求规格工作，如果其雇主是宗教人士，则根据宗教教义的需要创作作品。

这种与现代欧洲初期相类似的现象颇为有趣，在此尚可作进一步阐发。当然，可以肯定，大约自1520年以后，制作者的姓名才会使作品当时或随后的市值得以提升，这与沈德符扇子的情形类似。[59]然而，在西方，对这种现象的阐释，早已远离了将之看作一种蓬勃兴起的"个人主义"的观点，而更倾向于一种全然对立的看法。作品签上名，是为了显示这些作品达到了一个按等级层次管理但仍集体协同工作的作坊的标准，签名并非出自作为个人英雄似的艺术家，而是出自能够保证出品质量的作坊主，不论其本人究竟为每件作品付出了多少实际的劳作。[60]这种观念日益主导关于早期现代欧洲奢侈品交易的现代写作，在仔细研究档案材料和存世物品的基础上，装饰艺术史上的那些最显赫的名字被重新评定。

在这一欧洲装饰艺术史的形成期，工艺生产的"个体艺术家"模式几乎在整体上借鉴自发展更为成熟的对西方绘画史的研究，直到作坊在欧洲单独和批量图像生产中所扮演的重要作用得到认可之后，此种解释模式才逐渐式微。迈克尔·索舍尔（Michael Sonenscher）在其论18世纪巴黎奢侈品贸易的著作中指

出：事实上没有一类物品是出自一人之手，他阐明诸如木匠雅各布（Jacob）和漆匠纪尧姆·马丁（Guillaume Martin）所赢得的"艺术家"的巨大声誉，主要在于他们不仅能够管理多至50人的作坊的运行，而且在于他们拥有足够的信用和商业信息网，得以操控利用更多转包者和外部工作者。仔细研究18世纪晚期伦敦金匠帕克（Parker）和韦克林（Wakelin）的档案，同样会动摇人们曾确信的观念，在任何有意义的层面上，与其说带有他们标志的作品是由其"制作"，不如说是由他们合作完成。[61]

无疑，对于16世纪晚期中国的陆子冈和胡文明的作坊生涯，并没有什么档案材料留给我们。然而，有一些方面表明，欧洲的作坊模式很可能同样适用于晚明中国，即作坊主是生产协调者而不是个体创造者，这一观点如今在欧洲已被普遍接受。我们所能研究的中国工艺作坊里的情形是，劳作分工已经非常完善地确立。在中国中南部的瓷业中心景德镇（18世纪以前世界上最大的工业基地），一件瓷器在制作过程中，会经过作坊中无数人的手。除了官府或皇家订制，大多数瓷器都由来自安徽省的商业高度发达之地的徽州商人们所把持。事实上，徽商控制着订货、制作和营销的所有流程。[62]在上文所引张岱的文章中，提到一位在别处未见记载的徽州商人吴明官，他以瓷器为基业，"以名家起家"，很可能就是一个可以和"缙绅先生列坐"的商人和作坊主，而不必手指沾满瓷泥，挥动蘸着釉彩的毛笔。

陶瓷业的规模化或许会被当作一个特例，然而有同样令人信服的证据表明，即使在规模小得多的作坊里，亦存在分工合作。广东的作坊为我们提供了两个很好的例子。18世纪的作坊受西方商人的委托，在景德镇瓷器的"空白"釉面上，以珐琅绘图；一百年之后，在同一座城市，则出现了生产外销水彩画的作坊，他们的产品同样成为销往欧美市场的商品。在这些外销画的作坊中，关联昌，作为最成功的外销画作坊主，无疑为他的伙计们提供了用以复制和改编的范本，但我们却不能将大量带有其标记"庭呱"的存世之作视为他本人的作品。[63]

以上关于明代享乐之物生产状况的概述，势必引向这样一个论点，即在文震亨书中出现的各家匠人之间的差别，主要是商号间的差别，而并不在于为世人所认知、可辨别的艺术风格间的区别，其商号最初可能因个人而得名，但创始人过世后仍继续沿用其名号。在文震亨的时代，关于工匠姓名的记载明显增多，如果我们否定这一现象背后存在着个体化的主顾—客户关系模式，那么我们所要面临的问题就会是，为什么少数几个名字值得被记载，不断重复却从未

受到过质疑。例如，陆子冈代表的是玉器雕刻，胡文明则是铜器铸造。

事实上，生产状况常常为记录工匠姓名提供了理想条件，如果我们考虑到这一点，此问题就会变得更为复杂，因为按照习俗，缺乏资本的奢侈品行业的工匠通常要住在主顾家中，根据其所提供的昂贵原材料，在主顾家中完成创作。在玉器雕刻行业，也出现了这种模式。严嵩的财产籍没册就包含了大量未经雕琢的玉石，等待招募能工巧匠将它们变作装饰品或有用之物。张岱记述了他的叔叔曾得到一块非同寻常的美玉，招募玉工将其雕琢成一只仿古玉杯。[64] 所用"募"字，意为他叔叔挑选了这名刻工住到自己家里，但其姓名显然没有被记录下来。

同样，银匠也会到客户家，直接按照顾客口头给出的规格，制作珠宝。而制作家具的木匠也习惯于带着工具和木料来到客户家，在其监督下工作。[65] 我们甚至还有一条证据，表明高濂也曾请一位潘姓铜匠到家中工作，但此处提到的这位工匠的姓名，与他被海盗掳至日本，在那里学习制作铜器的技艺，又回到中国的传奇故事相比，似乎也不足挂齿。[66] 客户和工匠的直接接触，对于前现代时期的中国工艺而言，本应是至关重要的，但在目前的情形下，它只会让人更觉奇怪，陆子冈几乎是唯一为后人所知的明代琢玉艺人。他的名声是否真的基于他那无与伦比的作品，抑或更关涉明代物品区分与鉴别体系中对"某家"字号的要求？答案可能就在最重要和最具声望的奢侈品领域——绘画之中。

坦率地说，我认为正是在晚明，大量的奢侈品行业被纳入鉴别体系的范畴。这一体系早就应用于作为商品的绘画。名号，哪怕只是极少数的人名，都是这一机制的运行所不可或缺的。事实并非一直如此。自公元后第一个千年以来屈指可数的中国绘画遗存显示，在画作上不落名款是极为寻常的，尽管中国有着发达的艺术史著述传统，多数艺术史著作都仿照正史中按类别编纂众多人物传记的模式，以纪传体的体例编排。[67] 这并不是说画的作者为谁无关紧要，而是说绘制者并非完全由画上的款署决定（这一现象与意大利文艺复兴之前的情形相类似）。然而，到宋代（960—1279）之时，随着经典作品的确立，以及在绘画中形成了一套更广泛的美学品评标准，作品的独一无二性由画家的名款和印鉴而彰显出来。一位现代学者写道：

> 过去的六百年，中国的艺术品味愈加转向名人效应。收藏偏离了人与艺术的直接接触，变成著名画家和追逐名望的收藏家之间的一种社会

关系。当一件艺术品为赢得钦羡而作,"出自何人"成了首要关心的问题,对其内在卓越品质的视觉品鉴则退居其次。在这样的社会关系中,收藏家加入了文化精英的行列:他连结(同样亦被连结)着古代的文化偶像,与他们的个性、才华和声望联系在一起,这已经成为收藏的首要功能。[68]

一旦"名头"开始变得重要,艺术史写作中的老生常谈就出现了,一般的观者过于依赖这些人名标识,过于容易受名家的款署影响。在此起作用的区别可能就是,那些对艺术品领悟力较差的人,需要在欣赏画作之前先看到画家的姓名,而那些鉴定家则有着一流的感知力,不必依赖这些显而易见的手段。对那些假意欣赏绘画的附庸风雅之辈,沈括(1031—1095)是最早发出抱怨的人,曾言"藏书画者,多取空名"。[69]到了明代,涌现大量此类轶事,成了区别"我们"(作者和读者)和"他们"(没有识别力的、被排除在外的大多数)的一块重要的试金石。沈德符对此有言:"古名画不重款识,然今人耳食者多,未免以无款贬价。"[70]

文震亨本人也提供了几个这样的例子,其中一则谈到,宋"画院"众工通常不落名款:

> 今人见无名人画,辄以形似,填写名款,觅高价,如见牛必戴嵩,见马必韩幹之类,殊为可笑。[71]

在《长物志》第五章"论画"一节中,他认为那些众妙皆备、品质优秀之作"虽不知名,定是妙手",而有些画作"虽有名款,定是俗笔,为后人填写"。[72]有意思的是,人们似乎刻意忽略了,还有那些出自"名家"之手但品质低下的真品。在对绘画的传统地位颔首之后,他继续探讨,当面临绘画鉴定的问题时,应如何看待明代绘画的地位;并且列出了受到推崇的和不被推许的各家姓名。更确切地说,他列举的大多数是受到推崇的画家姓名,以及少数趣味迥异的画师之名。他所罗列的画家名单涵盖面确实极广,包括了宋元两代所有的名家、16世纪的职业画家,以及文震亨显赫的先祖——文徵明、文嘉和文伯仁。在这些人名之后,他紧接着写道:"皆名笔不可缺者。他非所宜蓄,即有之,亦不当出以示人。"[73]

有关明代艺术史的中英文著作卷帙浩繁,亦有大量出色的综合性作品存

世。但这些著作从本质上讲是将绘画视若一种全然不同的工艺品——栖居于与其他享乐物品消费不相关联的纯粹的审美领域——来进行关注。它们也更关注对于当时而言新奇、有趣并且蕴含文化之物,而忽视那些看起来因循守旧,不具备深刻创作能动性的东西。因此,如果阅读关于明代艺术史的二手文献,会给人以一种印象:这一时期有着激烈的美学上的论争和文化上的骚动,有着围绕鉴别经典之作而进行的争端和观点极为分化的议论,其观点分裂成两派,一派认为那些富有内涵的佳作渊源于宋代,而另一派则认为随后的元代大师才是绘画实践的典范。在这场论辩中,最后一批推崇宋代大师的人物之一,不是别人,正是高濂,相反,在敬崇元代画家的人中,领军人物(亦是在确立正典进程中的最终的胜利者)则要首推大名鼎鼎的画家、理论家——董其昌。这两派之间的论争可以说是晚明绘画论辩中最引人注目的部分。[74]

然而在文震亨作于1620年(如果我的推断无误的话)的书中[文氏通过其书稿的两位(审)定者李流芳和娄坚,而与董其昌的圈子发生联系],似乎没有关于这场想象中的影响巨大的论争的迹象。他随意接受宋元大师,将其一视同仁,这可能反映了一种更为普遍的士绅的态度,凡是被认为值得记录的人物,也被认为值得尊重。只有六名地位卑微的画家遭到轻视,被目为"画中邪学",在高濂、屠隆和文震亨的书中,被责以同样的批评,成为那庞大的历代画家名录的必要陪衬,后者的作品可以安全地、无可争议地拥有,并展示给藏家的同侪观看。[75]进一步的美学辩论则留待极少数人去进行。

在文震亨的著作中,也隐含了一定数量关于绘画的论辩之辞,尽管这最终可以归于其对家族的忠诚。他声言收藏绘画当止于隆庆朝(1567—1572,亦即文氏的父亲、伯父那一代)的名家,并且表示"惟近时点染诸公,则未敢轻议"。[76]很显然,他有意贬损董其昌及其传派。以董其昌为首的群体,不仅在之后所有的中国画实践和理论上都留下了他们的印记,而且通过运用"南北宗"、职业画家/文人业余画家、高雅/低俗的二元论,重构了他们之前的整个画史——从唐代一直到明代。这一贬低态度当然还不至于损坏他和李流芳或娄坚的关系,它可能仅仅是出于对其家族和家乡苏州所承传的风格传统的忠诚。至1620年时,苏州一地的绘画已不能引领明代的绘画风尚[由于董其昌对(绘画)正统的重新梳理,至少就我们目前看来,似乎是如此;但在当时,情形可能并非如此]。在文震亨所列的杰出书家名录中,也收录了当朝书法家,恰恰是将董其昌列为首席。

如果我们把绘画所承载的特殊的社会和美学意蕴暂置一边,仅仅将晚明

流通的古代和明代的绘画看作是一种特殊的商品，则可以发现，文震亨对"名头"问题的处理，既有延续性，也有断裂。在最基础的层面，制作者的姓名是对物品进行识别和分类的一种方式。这一点虽显而易见，但也有必要作一番陈述。通过一系列的市场流通，姓名尤其得以随商品而行，几经传播，本身也变成了一样商品，可以继续作为独立于买卖双方的一种价值指标。除了那些被视为"野狐禅"的左道旁门外，名字传递的主要为有关绘画的正面信息，但在用以鉴别其他类型的工艺品时，则可能是负面的。对于不同的商品，名字使用的方式有所差别，一些重要的品类（如昂贵的纺织品），始终都不留织匠的姓名，虽然他们的姓名可以在销售时通过负责生产的作坊的名字推断出来。数量非常有限的一些名号（通常一门行业就一个名匠），于16世纪的最后十年间确立起来，其声名不仅享誉明代，而且一直延续到了其后的清代。至少有一名家存世，似乎即足以使诸如玉器和铜器之类的商品成为鉴别对象，这一方法运用于绘画已有数世纪，其分类正如我们在高濂和文震亨的著作中所见。

以上所讨论的区别范围，从物品适用的性别、产品的原产地到工匠负责人的姓名，都在某些方式上暗示了晚明关于物品的观念。另一条分类的主线，则是"古""今"之别，鉴于其重要性，我们将在下一章专门讨论。但这些还远非文震亨区分物品，尤其是对制造物进行分类的所有特点，他还以造型、材料、装饰、适合摆放的空间和季节为基础，对物品作了非常自由的区分。这些相对容易把握的区别，体现了他平实的文风，可从本章开篇所引用的各小节原文中看出来。例如就香炉的造型而言，双鱼（或是有着鱼形把手），或象鬲（后者确有实物留存，证实了我们所面对的是与真实世界相关的话语），均不可用。而在"天然几"一条中，可见对造型和装饰的更为精准的描述，如规定四足间的牙板"不可雕龙凤花草诸俗式"【图2】。而谈到材质，一种香炉造型虽合宜，但因质地为产自福建的瓷器（由上下文判断，指的是德化窑的白瓷），也不宜用。装饰不当，同样也会造成一件造型、材质均恰当的器物的失败，譬如"龙凤花草诸俗式"的雕饰降低了一张天然几的格调。最后，"置瓶"一节则阐明了应与空间（堂屋宜大，书室宜小）和季节（春冬用铜，秋夏用瓷）相宜的双重标准。在小说《金瓶梅》里，有很多讽刺意味，似乎就是基于那位富有却粗俗不堪的主人公对这些趣味标准的肆意拨弄。例如，西门庆的财富令他能够购买名画，但他随后就将整组画轴均悬挂于"书斋"的一面墙上，文震亨的书中对此有过明确的批评。而随季节调整的要求，尤为重要，在西方并没有明确与之类似的标准。在"书画"一卷的最后一节，文震亨还专门谈到了"悬画月

令",即根据一年的十二个月,悬挂适宜的画作,而不仅仅随季节来变化。[77]

我在此要提出,那些希冀从这些各种各样的差别中提取出一套恒久的、根本的美学法则,适用于全体明代"文人"的尝试(有些已经这样做了),是注定要失败的。或许有人会提出异议:文震亨的《长物志》就阐明了一些普遍的法则。例如,他告诉读者"贵铜瓦,贱金银……"但这只是就置瓶而言,并不能被视为对于在其他场合(最主要的有在餐桌上)使用贵金属,也流露出一种普遍的厌恶情绪。在一部笔记集中,另一位晚明作家何良俊认为对于那些负担得起银杯的人来说,以瓦器为酒器,"亦可称清白之风矣"。但何氏赞美其同辈所拥有的银质酒器精美,也是很自然的。[78]文震亨也谈到一条有关装饰题材的基本法则:"古有一剑环[79]、二花草、三人物之说。"[80]不过,这一评语还是针对香合——一种存放香料的小型漆盒而言的,这三种题材的雕饰在存世的实例上确可得见,但在其他种类的工艺品中,则不一定会出现。因此如若假定文震亨所说的是一条基本法则,是危险的,还不如说这是一条仅适用于香合的特殊法则。

认为"文化上保守的文人"(文震亨也被认为是其中一个)持有此见解:有两种特定的宋瓷要"胜于他种瓷器",[81]无疑也是一种冒险。这两种俱有开片的宋瓷,事实上,在文震亨论"器具"的卷中,对它们的正面评价并不多,但这无关要旨。重要的是,对于通常被认为是受人喜爱的瓷器,若其造型和用途不当,同样被文氏加以批评。诚然,替存世的明代物品指定一种普遍的品相,或一种独特的个性,然后给它标以"文震亨所推许的高雅",是站不住脚的。即便我们可以明确他论造型、材质和装饰的观点,并且找到所有那些"得体"的物品,也无法将其与他所认为的适宜的标准相匹配。这一理解晚明物质文化之含义的课题倘若纯粹建立在物品的分类学基础之上,是难以成功的。

> 任何对美学品质的本质论分析,这是唯一可被社会接受的对待被社会选定为艺术品(更确切地说,需求和报酬都被带有特殊审美意图地来对待,使人赏识并认可它们为艺术品)的"正确"方式,都是注定要失败的。[82]

那么,什么才是《长物志》,以及它所重复和修改的文本讨论的对象是什么?答案当然是它讨论的是社会,变动不居的物品是社会的缩影,通过这些物品,我们并非看到社会本身是什么样,而是在受过教育的文化精英眼中所认为的是什么样。行文至此,已很显然,我对《长物志》的读解深受皮埃尔·布迪

厄《区隔》(Distinction)一书的启发，尤其是他对下列观察的含义所作的细腻分析："社会认同在于区隔，而区隔是相对于最相近的东西而言的，最近的也就是威胁最大的。"[83]《长物志》中对于物品之区别的反复强调不过是对于人与人之间作为物品消费者之差异的陈说。

这一根据消费来设置差异的尝试，对于中国文化以往的分类模式来说是一种突破，例如，始于青铜时代的士、农、工、商的四分法，其焦点落在与生产，主要为与农业生产之间的关系上。虽然我特意在分析过《长物志》的内容之后，才来思考这一问题，但由文震亨的密友沈春泽所撰的序言已明确肯定了这样社会学的读解：

> 近来富贵家儿与一二庸奴、钝汉，沾沾以好事自命，每经赏鉴，出口便俗，入手便粗，纵极其摩挲护持之情状，其污辱弥甚，遂使真韵、真才、真情之士，相戒不谈风雅。嘻！亦过矣！[84]

当然，免谈区隔之目的，仅存在于这部长篇著作的开篇，事实上全书都在严谨地讨论如何将"雅"从"俗"中区分出来。因此，文震亨的撰述基本上是出于社会目的，这一点毋庸置疑，同样，也不应怀疑，被晚明文学赋予了显著地位的物质文化和消费行为，反映了一种对物品在一个等级森严但高度压抑的社会中可能扮演的角色的普遍直觉（如果不是明确的自觉的话）。物品是社会性的角色，而关于物品的文本并不是对于物品行为无动于衷的旁观记录，而是自成一体，不断发挥其参与作用。

第三章 物之语
——明代的鉴赏语言

如果对明代用于分类、讨论和品评物品的语言作一完整的概述，是非常值得的，但却有种种理由，使得这一想法难以实现。这一方面是因为汉语书面语言的内在特性，另一方面在于目前可供我们对其进行研究的手段本身。在漫长的岁月中，中文书写形式异乎寻常地稳定，给人以一种数千年来连续一贯、根本含义不曾改变的感觉。尽管已有众多论著致力于阐述中文发音随着历史变迁所发生的变化，但对同一时期文字内涵所发生的同样重大的变化却关注甚少。尽管有些字典引用了某个字词或成语最早的，或至少是较早时期的用法，然而却没有一本字典能够根据不同的上下文，探明一个词随时间而发生的语义变化过程。

这将导致一些十分根本的误解。例如，"画"这个专用名词现在被诠释成"绘画"，但很容易证明，它在明代的用法更近似于"图"，因为还包括用各种纺织技巧呈现的东西，例如刺绣和缂丝。在当前的博物馆收藏和艺术市场中，这些东西的地位都较低，有别于绘画。即使是面对这样一些基本的词汇，我们也应倍加小心，哪些时候是在运用"主位"范畴（即在某种文化实践中，被实际参与者所认可的那些类别），哪些时候是在运用"客位"范畴（那些被观察者所察觉，但参与者并不一定接受的类别）。

这种对语言的关注，在处理名词时已然非常重要，但当面对美学用词，则更是如此。难以想象，一个字，如"雅"，通常被译为"雅致"，最早出现在青铜器时代，至今仍是现代汉语的重要组成部分，在其漫长的演变历程中，失去了许多原初语意，却并没有获得多少新的含义。然而，若想搞清这些含义全部的渊源流变，我们仍是茫然无措。

另一个问题在于，从明代保存至今的记录，大部分是由在社会上占支配地位的受教育阶层撰写，或在他们主持下形成的材料。众所周知，文言的书面语跟我们所猜测的古人的实际会话方式，甚至士绅的讲话方式大相径庭。明代的情形亦是如此，尽管特定种类的戏剧和虚构文学蓬勃发展，人们久已认可它们所表达的东西与口语相近，但它们本身仍是书面文本，不能被当作未经修饰的白话素材来研究。因此我们无从得知明人是如何谈论物品的；我们仅能了解的是明人对物品作何描写，这一点必须被视为一条非常严格的限制。

在此分析的全部著述的作者均为男性，因此，我们无法知道明代的女性——帝国人口中默默无闻的、绝大多数为文盲的那部分人群，对于她们日常生活所接触的物品究竟作何感想。当然，像《金瓶梅》这样的小说包含了众多妇女评价其身边的工艺品——尤其是与服饰相关之物——的场景，有时描写得还相当细致，但是，仍须由一位无名但无疑为男性的作者代言。妇女，甚至是上层阶

级的妇女，在明代的记载中很大程度上是沉默的，正如中国广大的男性人口还在以繁重的体力劳动为生，并处于文化的贫瘠状态。了解农民和工匠们考虑、谈论其工具和产品的方式，当是对明代物质文化的真正完整研究的基础，但相关的证据依然极度缺乏。

即使在统治阶层大量的文字记载中，也存在着如何阐释这些材料的问题。书面文字可能只限于记载明代中国社会实际生活和体验的部分面貌，但这已然是很多样的一部分。有各式各样的明代文言文载体，从那些被认为适于阐释经典儒家文本的，到用于诗歌、政治辩论、戏曲小说以及其他各种题材的。也有关于佛教、道教的非常专门化的论述，它们与题材更为世俗的写作互相影响。还有大量文字涉及技术领域，从弹奏古琴的工尺谱[1]到关于农业技术的专著，每一个领域均有其独特的专业术语。

这些各不相同的"中文"互相渗透，对此没有一位西方学者（当然也包括本书作者）能完全精通。用来谈论物品的语言并非存在于真空，下文将要讨论的许多关键词也同样存在于其他语境之中，这些语境，对关于鉴赏以及享乐消费的文本的作者和读者而言，或许已经非常熟悉。例如，"雅"以及"雅致"的意义，在古琴弹奏的语言中有着极为精确的技巧内涵，至少在名义上，士绅阶层的多数成员都热衷于培养这一技巧。同样，与之相对的"俗"，在鉴赏的语境下通常意为"粗俗"，在佛教用语中也有着重要的含义，意为"俗界"，与"佛界"相对。即使是像"真"、"伪"这样一对看来简单的反义词，也被延伸到诗歌批评领域，尤其与以袁氏兄弟为领袖的"公安派"诗人（其中之一就是我们前文所述的《瓶史》的作者袁宏道）所持的诗歌理论相关。[2]我们如今已无从得知，来自其他语境的语义的细微差别，多大程度上会在讨论物品的文本中起作用，也无疑会失去许多典故和参照，对于原来的读者来说，它们创造了语义的丰富性。

即使我们把自己限定在宽泛的美学范围之内，如果不加区分地照搬诗论、画论中的用词，把它们用在围绕精美家具展开的物质文化的论述中，也颇成问题。[3]重点的转移、含义的微妙变化以及诸如反讽之类的难以识别的修辞策略的运用，使得虽则是"佳"这样简单的一个词，在用于一副句对得体的妙联、一张好画或式样别致的桌具的用料时，将其理解为"同一个词"，是不明智的。再者，问题还在于没有一个西方学者能够广泛涉猎明代的各式文本，从而对某个特定时期的任何一个特定语汇的全部内涵都有所了解，更不用说语汇在时间中的变动。[4]中国的学术研究对这一问题关注得亦不多。

我在此偏离主题，并无意于提供这类研究，笔者对此也无法胜任。但是受

米歇尔·巴克桑德尔和彼得·伯克研究方法的影响——这两位学者阐明了一些在15和16世纪意大利处于文化和社会话语交叉点上的关键词[5]——笔者的确试图勾勒出明代士绅阶层的作家们得以论述享乐之物文化的大致轮廓,在这个文化里,这些物品具有相当的社会重要性。通过以《长物志》"器具"卷中特定品质的出现次数作为框架,这一目的大致达到了。对于这些语词中的任何一个,都值得做出比此处更为精微、深入的分析。但笔者亦希望,对这一问题所作的这番概述,或能鼓励更为深入的研究,以便重新审视这些有着被过于简单接受之虞的译文。

物和器

在最基础的层面,"物"(things)即是"物"(wu),但在儒家的哲学用语中"物"(matter)则与"理"对应,带有一丝沉重的意味。16世纪末至17世纪初的哲学趋向,通过"格物"等概念,对于"物"(matter)越加强调。[6]"物"这一涵盖极广的范畴同时也包括工艺品,无论是当代的奢侈品还是古玩。我们曾看到有关明人去古董店"看诸物"以及稀有的玛瑙"旧物"的记载。[7]"旧物"一词通常受某个时段的限定,诸如"商周旧物"或"两汉旧物"。[8]"奇物"既能用于形容院体风格的画作,也能指风格古雅的玉器和银器。[9]文化中心苏州以出产"珍馐奇异之物"闻名。[10]"韵物"则指比例恰当合宜、格调优雅之物。[11]

本书所讨论的文震亨的这部著述以"长物"为题,前所未有地完整阐释了士绅阶层的物质文化。"长物"此语出自5世纪《世说新语》中的一个典故:

> 王恭从会稽还,王大看之。[12]见其坐六尺簟,因语恭:"卿东来,故应有此物,可以一领及我。"恭无言。大去后,即举所坐者送之。既无余席,便坐荐上。后大闻之,甚惊,曰:"吾本谓卿多,故求耳。"对曰:"丈人不悉恭,恭作人无长物。"[13]

"长物"一词本指"多余之物",但文震亨却以看似反讽的意味使用它,《长物志》一书所讨论的实则为"必需之物"。这一用法并非为文氏所独有,至少还有一位文人在谈到家传的盛酒瓦盆时,亦说:"此吾家之故物,亦吾家之长物也。"[14]

另外一个词则含义较为严格，引起的联想，也并无如许尊崇，即"器"字，含有"器具"、"器皿"和"工具"之意。在晚明，它还可指"机器"，如1627年出版的关于欧洲机械奇迹的《远西奇器图说》。孔子最为人称道的断语中有这样一句："君子不器"，暗示道德修养高迈的男子不应被视为官僚机构中可以更换的齿轮。"器"字经常和别的字组合，构成"工具"、"器具"之意，进而构成"文房器具"之类的词组。正是"器具"这一组合词构成了文震亨论明代士绅的可移动物质文化一卷的标题。因此，在"器具"一卷中，包含的主要是各种精致的享乐之物，而非日常生活的必需品。其中既有古今之物，也包含具有持久功能的物质产品，例如书画用具，以及其他通过展示来标榜拥有者文化身份的物品。此卷的导言简述了文氏所讨论的器物类型，多少暗示出他对这一类物品的归类之法：

> 器具：古人制具尚用，不惜所费，故制作极备，非若后人苟且，上至钟、鼎、刀、剑、盘、匜之属，下至瑜靡、侧理，皆以精良为乐，匪徒铭金石、尚款识而已。今人见闻不广，又习见时世所尚，遂致雅俗莫辨。更有专事绚丽，目不识古，轩窗几案，毫无韵物，而侈言陈设，未之敢轻许也。[15]

"器"这个概念受制于各种限定，但是与归于"物"的特征相比，关于"器"的描述通常较平实。因此，通常都说"金器"、"银器"、"铜器"和"玉器"（而不说"铜物"或"玉物"）。在以枯燥、官样语言写成的严嵩财产籍没册《天水冰山录》以及文风朴素的明代居家手册中都能见到这些用语。[16] 最后要谈这个词为"成器"，很常用，可能更为口语化，意为"合用的"。例如玉杯的耳柄如果太窄，喝酒者的手指抓不住，就全无用处。这一有关合用程度的标准，尽管在上文所引的文震亨的段落中得到明确强调，但事实上，在其他鉴赏文学中却很鲜见，它在此显得格外突出，只为强调那些鉴赏文学与居家手册所展示的更为平凡的世界之间的距离，针对的是统治阶层的物质世界中那些不起眼的部分。

古和旧

"古"字，意为"远古的""古时的"，在我们所讨论的时段中，有着极

其宽泛的语义扩展。一所"古居",意为"从前的居所",可能是你过去曾经居住过的地方。而"古友",则是一位"老友",有一种长期持续的亲密之感。"古""今"之别,"今"在明代诗歌及最受尊崇的散文流派理论中占据着主导地位。[17]但是,即使在这样的文学情境中,这个概念也只是相对而言,"古"作为一种典范,文必称秦汉(公元前221—公元220),诗必称盛唐(8世纪)。明代官方意识形态也正是从这些较早的时代汲取其合法性的来源。

对于文震亨及其同时代人而言,工艺品是道德和审美论述中不可或缺的一部分。在此,"古"并不仅仅意味着"年代学上的古老",而且暗示了"德行上的高贵"。《长物志》上的大量条目证明:如果往昔制作的某物样式合宜,符合某种标准,就能被认作是"古物"。例如,把一两件瓷器或葫芦器与珍贵的金属餐具搭配在一起,就会使宴席产生一种"古意"。[18]正如在西方"奢侈品"分类已得到较好的研究,以及本文所讨论的其他一些概念(尤其是下文将要探讨的"雅"字),"古物"实质上并非指某一类工艺品,而是一种给工艺品分类的方式。和奢侈品一样,古物,用阿尔君·阿帕杜莱的话说,就是"商品,其主要用途是带有修辞色彩和社会性的……是一种'消费'的特殊'表达'(类比于语言模式)……(而非)物品的一个专门类别。"[19]晚明之际,这些古物所展开的广阔语境,将是第四章的主题。

何者为"古",在什么样的情况下才被称为"古"?对这一概念限定较严格的使用可在《天水冰山录》中见到,此财产籍没册于1562年严嵩垮台时由明代官府所定。其庞大的财富被负责官员分成三十多个类别,其中,以"古"为类别名称的,只占四项,而在别的类别中,也未以"古"来形容单个的工艺品。其中,"古今"组合的词组形式出现了两次,即"古今名琴"和"古今名画、卷轴和册页"。在这两个例子中,"古"并非一个绝对的概念,只是相对"今"而言。事实上,在此仅仅意为"早于本朝"。此外,只有两个类别的物品被定义为"古",即"古砚"(该条目相对简短)和"古铜器"(该条目内容冗长,共有一千一百二十七件,包括嵌饰件)。[20]

在高濂和文震亨的书中,可见到以"古"来分类物品的更为宽泛的用法。他们几乎拿"古"来形容任何一种材质,虽然占主导地位的两类"古代"工艺品仍是铜器和玉器。而且,其实际的定义也是变动的,并且通常倾向于围绕最早的夏、商、周三代,以及汉代。譬如,高濂谈到玉器的种种古代的功用,自汉以后,就已失传。[21]

"古"字还能和其他一些字连用,组成两个字的词组,最常用的有"古雅"

和"精古"。在此,中文文法的特性使得人们尤难辨别这两个字应该被释读成一个独特的"词",还是仍保持着其各自的独立含义。如果为后者,问题则在于如何掌握词序(例如,通常都说"古雅","雅古"则未见使用),以及权衡这两个可能并不对等的词的轻重。

明代语言中还有一个表示"古老"的字,即"旧",用来形容各种相对朴素的领域,如"旧衫"。但在用于鉴定时,"旧"有时也可作为"古"的同义字。例如,我们得到了"旧画"和"旧书",其语境就清楚表明我们所谈的是古代的珍稀版本,甚至偶尔也会用"旧铜器"一词。[22] 可能稍带反讽意味,这样的语言给人一种半开玩笑的感觉,其实只是此中的细微差别,我们今日已无法领会。

雅和俗

在明代精英看待物品世界的方式中,"古/今"是一组关键的对立标准,与之平行的"雅/俗",可能更为重要。至少在青铜时代晚期,这两个单字已具有了和明代相同的含义,而到了汉代晚期,则成为一组互补的反义词在使用。然而,就"雅"而言,这还是一种较迟出现的含义,晚于最早的诗歌总集《诗经》中以"雅"命名一种诗歌文体。[23] 汉代的学者将此字注解为"正"。与此同时,"雅"还能用来形容个人的举止,以及用作音乐评论中的技巧术语,代表"抵制新的潮流和外来影响所必需的个人与社会准则"。[24]

"雅"这个字主要在社会领域使用,而不是视觉领域,并且很少用来形容一幅画的外观,虽然它也很适用于像著名的"西园雅集"一类的题材,[25] 或是鉴赏这样的社会行为,"鉴赏书画为雅事"。[26] 在一个文本中出现的"雅人"一词,指开创了风靡社会风尚的一小群人,但这一表达极为少见,同样会让人怀疑是否带有一定程度的讽刺意味。[27] 对文震亨书中"器具"一卷仔细分析后发现,"雅"是第二个他最喜欢用来表达嘉许的词(此处也包括"古雅"、"精雅"和"清雅"这样的词组),而以其反义词"不雅"、"非为雅物"为表示不喜某物的较为寻常的方式。在这一文本中,之所以有如此的区分,主要是社会的标准尺度在起作用,因为某物是否为"雅物",不仅在于它的材料、构造和装饰的形制,还在于其功能,即如何以及在何种情境中使用它。

沈春泽在为《长物志》所作的序言中声言:"遂使真韵、真才、真情之士,相戒不谈风雅",[28] 警告我们"雅"可能也会成为一种容易过头的特质。在这

样的情境中，高濂的书斋名"雅赏斋"也令人有些不安。将关于书斋名的文献作一粗略的概览，便会发现这样平淡无奇的斋名其实很不寻常，而直接用"雅"字为书斋命名的，事实上也很少见，可能就是由于沈春泽所说的这个原因。

还有一个字，即"韵"，似乎为"雅"的同义字，尽管不那么常用，原意为"和谐的"，但引申为"雅致的"或"敏感的"。好古为"文人韵事"，而"韵士"一词则是文震亨《长物志》所针对的理想人物的代称。[29]

文震亨最爱用的贬义字恰好是"雅"的反义字——"俗"，在某种方面，这个字有着更为简单的字源，其一系列含义都可在社会分层领域使用，类似于拉丁语中"vulgus"在罗曼语[30]中的各个衍生字。它还意为"习俗""习性"，以及"流行""大众化"等。"俗"字本身已足以表达贬义，但有时也会以词组的形式出现，如"恶俗"等。文震亨其他用来表达不满的方式，同样，至少具有社会的和美学的双重内涵，例如"不可用""不入品"和"忌"。相反，"不佳"和"不美观"则很少用。

佳和精

尽管这种潜在的社会价值结构十分重要，但事实上，在讨论物品的时候，文震亨最常用来表示赞赏的字是"佳"，每当用到此字，所讨论之物的内在品貌就显得更为突出了。这个字似乎独立存在，并不与其他单字组成连绵词。其所指范围也很大，不局限于视觉方面。流传最广和时间最长的一个词就是"佳人"，早在青铜时代晚期的《楚辞》中就出现了。除了形容物品的普通用法，"佳"还可用来表示明代绘画的一种值得称道的品质，虽然这种用法不太常见。[31]诗歌中的妙句可称为"佳句"，"佳"也是公安诗派独具特色的技巧语汇的组成部分。公安派的一位理论家对这一概念揭示了其所具有的表面特性，譬如一首诗可能并非出于作者真实性情的流露，但它仍然可以是"佳"作。[32]因此，这也是一种可疑的品质，能够哄弄那些社会素质和个人素质都不够完备的人。文震亨在谈到出自名家陆子冈所造的玉质"水中丞"时，认为即使其形制纹样与古代青铜器中的"尊"或"罍"相同，"虽佳器，然不入品"。[33]

"精"的特质更为复杂，很难用英文表达，其核心含义类似于"精华"、"精神"、"最好的部分"，因此，"精"是与"粗"相对的。其用法也很广泛，从形而上学、医学到文学理论，以及其他的领域。与"佳"不同，"精"很少单独使用，通常都和别的字相结合，例如"精雅"或"精古"。而且，由

"精"组成的词主要用以形容工艺的技术层面,而非审美层面,如"精巧"和"精工"。[34]

用和玩

"用"和"玩"在文震亨的书中是一对重要的反义词。这在"器具"一卷开篇的概论中尤为突出(参见本章论"古和奇"一节),而在其后的正文中,"可用"成了文震亨表达肯定的最常用的词汇之一,而其反义词"不可用"出现的频率甚至还要高。在此,当然存在着道德的尺度,立足于最为古老的诸如有关奢侈、轻浮与简朴、诚实的经典讨论。有几次,书中某些种类的工艺品,特别是古董,被形容为"便入玩器,不可日用"。[35]

然而,"玩"字并没有贬义,而是明代士绅珍视的价值。懂得如何自娱和取悦同侪是成为一名士绅的要务,并且相应地,这个词还以一种自谦的方式使用,以此与相对不那么被看重的技艺或职业的价值保持距离。"聊以自娱"是画跋中常见的陈词滥调,一种故意为之的即兴。因此,绘画本身有时甚至被形容成"玩具"(娱乐之物),就好像如果对此过于认真是有危险的(参见沈德符《万历野获编》,653页)。更为寻常的则是像"古玩"("玩古"一词为动宾词组,意为"以古物自娱",常见的"玩古图"专指一类表现士绅正在参与品评鉴赏绘画或古董的绘画)、"时玩"、"宝玩"等,[36]它们都是本书所关注的各种享乐之物的代名词。

奇和巧

无论是在材料或技艺方面,"奇"都有"神奇"或"奇特"之意。我们已见到用"奇物"来形容宫廷绘画,但通常文震亨用它来形容新奇之物:元代的布灯,由日本输入的折扇以及高丽纸。[37]而以词组"奇珍"[38]和"奇巧"为常见。"巧"的观念和操作技巧相关联,如谚语"巧妇难为无米之炊",或妇女的"乞巧"仪式,即向司掌女性家务的织女祈求有灵巧的双手制作针线活。"巧"是女性和工匠的价值,因而不该给予过分重视,即使技艺精湛、令人称奇。这是和整个精英阶层对制造者的态度相关的,对这一问题,将在别处另作讨论。它还逐渐演变成一整套常常具有拟声意味的词,最初用于形容玉饰的叮当声,后又用来形容"复杂精细"和"精致",以"琳琅"和"玲珑"最有代

表性。[39]与此相关的另外一个概念为"鬼工",用来形容技艺之精湛非人力所及。其原型为一种被称为"鬼工球"的九层镂雕象牙球,这是中国工艺品出口的主要产品,早在14世纪就有证据显示其存在。[40]"诡异"则是又一个形容那些迷人的、但最终在美感上毫无价值的稀有之物的词语。[41]"工"本身,或是诸如"精工"的词组,是常见的价值评判标准,但这并非毫不含糊地被认为是可取的,如文震亨在评价一种周身连盖滚螭的白玉印池时说:"虽工致绝伦,然不入品。"[42]

赏鉴和好事

我们现在将要讨论的是明代关于文化品味的最为关键的一组对立,即真正的鉴赏和浅薄的好事行为间的区别,前者立足于深厚学问和高尚人品,后者却对本应认真对待之物表现出轻佻而无知的态度。"赏鉴"这个词意为"辨别",在唐朝常用于选拔人才,通常认为,是宋代的大艺术家和艺术理论家米芾(1051—1107)明确了"赏鉴"和"好事"的区别,这在中国历代关于视觉艺术的著述中曾被反复提及。[43]

组成"赏鉴"的两个字还经常倒置,成为"鉴赏",这在现代更为常用,而前者则为明代的用法。[44]1616年,张丑将其释为:"赏以定其高下,鉴以辨其真伪。"[45]它不仅是一种天生的特长,明人的文中有某人"遂精赏鉴"之语。它也可以单纯作为一个动词,如说某人"最能赏鉴"。[46]加上后缀,它就成为具体的名词,如"赏鉴家",指那些既拥有"目力"又有"心力"的人士。[47]"鉴赏"一词在现代汉语中仍然存在,而其含有贬义的反义词"好事"则似乎已很少使用。从多方面看,这都是一个更为复杂和有趣的词。

"好事"在字面上意为"对某事感兴趣",到明朝时,"好事者"指"有某种爱好的人",有法文"业余的"(mateur)之意,但也有英文"业余爱好者"(mateur)的贬损意味。文艺复兴时期的意大利也有一个类似的范畴"amorevolissimi della professione"。而一部明代小说显示,在口语中,它意为"爱管闲事的人"。[48]不过,这个词背后也有着辉煌的过去,在唐代的文本中,它带有"艺术爱好者"之意。这种正面的、或至少是中立的意思在明代或清初的作品中也偶有用到。沈德符将它用作"收藏者"的同义词,而袁宏道则以它为《瓶史》第十章的标题。[49]不过,从广义上看,这个词带有一种尖刻的奚落人的意味,没有人会用它来形容朋友。它同样既是社会学也是美学的范畴。

对于张岱而言,"好事者"则等同于"浪荡者",年轻的时髦男子集小篷船百什艇,拥塞于南京秦淮河畔的青楼前。[50]而就艺术而言,"业余爱好者"、"他者"的存在使我们顺理成章地成为真正的赏鉴家,即那些不仅知道自己在看什么,而且不受赝品蒙蔽,能在最广义的文化情境中品鉴艺术品的人。

然而,"业余爱好者"还没有处在种种区别的最底端。沈德符所确立的关于趣味的三分法,从最上品的"雅人",到"江南好事缙绅",以至于"新安耳食",[51]取代了"赏鉴家"和"业余爱好者"的二元论。"耳食"字面上为"以耳为食",也是由古代发展而来的词,在此用来生动地比喻沈德符所见的那些盲从者,他们对于社会和文化的领军人物所开创的潮流,毫不了解,更无创见,盲目跟风。大量珍贵古瓷器的赝品正是迎合了这批人,堆积而成拙劣的收藏。[52]

骨　董

尽管本书还会另外讨论市场机制,在此我们还是应该考察一下有关市场的独特词汇。文震亨频繁用到"贵"字,其语义含混,同时具有"值得珍视"和"在商业上是有价值的"两重歧义。而最为重要的,则是"骨董"一词,在现代汉语中指"古玩"(如"古玩店"),但在明代,这个词的用法要更普遍且更为严格。词的第一个字按现在的写法为"古",如上文所讨论的,意为"古代的/古时的",但这一用法似乎还是较晚才形成的。当最早出现于12世纪初时,其书写形式仅仅是用来指代当时白话文中产生的一个词的声音。而"骨"字本意为"去掉肉的骨头",近同"残余和骨骸",初见于韩驹(逝于1135年)的诗句,形容有年代的贵重之物。

有关南宋首都杭州的生动描写,记录了它在13世纪末蒙古人入侵之前的繁华景象,已谈到"骨董行":"'七宝'谓之'骨董行'。"[53]此处,其用法不限于"古物",也指当时的享乐之物,尤其是那些用稀有贵重材料做成的奢侈品。晚明士绅谈论赏鉴的文本继续用它原初的两个字,而在白话的层面,以"古"取代"骨"的用法已被接受,如16世纪的小说《水浒传》第六十六回中写道:"四边都挂名人书画并奇异古董玩器之物。"[54]

事实上,此句中对绘画和物品的区分,在明代的一般用法中并非一成不变,很明显,只要在特定环境下,一幅画也可以是一件"骨董"。这些环境,即指市场环境,由此可见,"骨董"是一个特殊类型的词,通常用于形容处于"商品状态",受市场条件制约的物品。一般不太说"拥有骨董",但却有"卖

骨董者"、"老骨董"（商人）、"骨董铺"或"骨董店"。[55]各种物品、尤其是画作，都可被称作"骨董"，但仅仅是当它们可能会被出售或预备出售之时，没有一件是指人们拥有的画作，或审美欣赏之物。这似乎为一种强化绘画、书法、铜器和玉器的特殊之处的方式：当它们在商业领域流通的过程中，会被认为具有潜在的降低品格的危险，而采用这一名称，可以"改变"其性质。这一有所限定的字眼，是一种将文化产品转换成商品，同时又可避开由此带来的一些更为赤裸含义的方式。

趣：一个不在场的字

屈志仁曾对明代士绅的美学理想进行过出色的表述，正如他所指出的：

> 对于晚明的文学批评而言，另外一个中心概念就是"趣"（一个有多层意思的词：愉快、高兴、有趣、趣味、旨趣、表达、癖好、好尚）。而对于这一时期的文人而言，它综合了因趣味或好尚而获得快乐的状态或能力。[56]

这个几乎无法翻译的词，如屈志仁所继续展示的，是有关绘画、诗歌和个人言行的讨论中一个关键的价值。它曾出现在宋代米芾的著作中，在明初则复兴为一种观念，但到16世纪末，它则和公安诗派相联系，特别是其领袖人物袁宏道（1568—1610；该诗派因袁的诞生地公安而得名）。[57]

然而，在这些语境——主要为人的行为活动的语境中，"趣"的重要性，似乎尚未影响到物品的世界，在那些专事精准定义并对物品进行分类的鉴赏文本中，很少见到这个词。文震亨以一种几乎难以翻译的方式使用这个词。关于要用适宜的盖火之具熄灭香炉中的火，他说要使"罐中不可断火，即不焚香，使其长温，方有意趣"。在关于"位置"（即室内陈设）的概述中，他谈到韵士的书斋该当如何："入门便有一种高雅绝俗之趣。"而一幅画如果仅被当成市场中的商品，则必定失去其趣味。[58]但这个词从来不会像"雅"或"佳"那样，被直接用在某一类工艺品上。毕竟，这是一种对待物品的不同态度，而不是与士绅精英的其他文化价值及审美关怀相统一的整体性态度，至少在词汇使用层面是如此。袁宏道在《瓶史》中使用这个词（这几乎就是"他的"词），但其他的例子则相对少见。其中之一是1595年出版的《清秘藏》用"物趣自具"

来形容古玉（此种制玉之法在技术更为精密的后世已失传），不过这样的例子远非常见。[59]

区隔和差异

不仅仅是上文所简略探讨的词汇，而且还有更广泛的语言运用，对于我们理解与享乐之物使用情况相关的心态都有帮助。就这一方面而言，最有力的例子之一是文震亨的常用表达方式："X 最好 / 最雅 / 最佳，Y 次之，Z 又次之。"这里所作的对物品的判断，很少是抽象的，而是得之于区别，得之于物品在整个商品世界中与其他可能性的对照。这一习惯绝非明代的一种创新。整个"品"的概念可以追溯到对人的品鉴，从而确定其在官僚机构中所适合的官职。在物之前，人物品藻就已经在按照品第给人划分等级了。不过，这种做法早在唐代便延伸到其他领域，最早出现在 8 世纪陆羽的《茶经》中，对于值得拥有的茶盏类型进行了品鉴。[60]

品第之风充斥早期的绘画论著，更确切地说是怀着极大的耐心对于画家的品第不断细分，在这样的体系下，艺术家不会单独呈现，而是在与品第胜于或低于他人的比较中才体现出来。[61]在《长物志》中，这种表达模式也颇为常见，这应归因于画史或画论经典文本的影响，文震亨应该熟知这类著作。同时，这还应归功于明代文化市场的成熟，它有力地体现了皮埃尔·布迪厄的"区隔"理论，即差异对维系社会和文化层次所起的作用。每个人都有可能优于某些人，这可以解释为什么那些位于最高层的人的确要优于其他任何人。

士绅精英作者的语言文字，诸如前面所讨论的，绝没有涵盖明代物品的所有类型。我们能够隐约地猜测到，那些面向低端市场的著述，不仅表述词汇相异，而且有着完全不同的侧重点。例如，居家手册中通常称物品为"时样"，字面意思为"当前的样式"，其意显然为"时尚的"。[62]而这个词在文震亨的书中并未见到，当然他在日常口语中是否使用这类词我们无从判断。在小说中，同样有迹象表明不同阶层不仅对物有不同的态度，而且谈论物品的方式也大相径庭，如《金瓶梅》中评论某物的特性时，最常提到的是材质，然后是产地，如"金陵床"，或"官窑"产的瓦。[63]就现有的不完全资料，我们无法以它们原本具有的充分复杂度来重现这些不同的讨论物品的语言，幸存的证据仅能提醒我们失去了多少，以及让我们意识到——关于五彩斑斓的现实，我们的视点是何其单一。

第四章 往昔之物
——古物在明代物质文化中的功能

我们依然持有这样的观念，中国文化的特质正在于那种无处不在的对"往昔"的崇敬和遵从。黑格尔在《历史哲学》（*The Philosophy of History*）中有关"亚洲社会"所阐述的观点，即使不是最早的论述，也是最为有力的表达，这一认识在过去的二百年里已经发展成为东方主义者谈论中国的一个主要部分。因此，1976年普林斯顿出版的一本论文集才会肯定地宣称，其"基本假设是……与往昔的交互影响是传统中国文化中智性和想象力活动的一种最独特的模式"，由此提出一个中心议题：在中国的语境中，对承载着诸如"原创性、创造性和正统性"等西方价值观的概念，将如何理解。[1]而像《尚古》（*In Pursuit of Antiquity*）或《文徵明：明代艺术家和古物》（*Wen Zhengming: The Ming Artist and Antiquity*）[2]之类的标题，恰恰有力地强化了这一"与往昔交互影响"的观念，据说此观念决定了中国各方面的文化生产，在欧洲罕有匹敌。

然而，20世纪中叶之后，西方世界大量关于文化实践的著作，多数都是在戴维·洛温塔尔（David Lowenthal）《往昔即异域》（*The Past is a Foreign Country*）一书的激发下而作，[3]从而得出了这一结论，即与往昔的交互影响是**一切**社会中智力和想象之努力的一种独特模式，至少在那些完全承认"往昔"概念为构建时间方式的地方是如此。尽管众多出色的学术研究都已经对基于这一意义的"复兴"概念表示怀疑，有一种与此前各个世纪的文化彻底割裂的感觉，但人们通常都会承认，希腊和罗马世界存世的文献和实物遗迹令现代初期的欧洲知识分子为之着迷，与在中国的同时代人所推崇的"远古"之物一样，享有尊崇的地位。几乎没有理由将欧洲所发生的视为一种充满活力的"再生"，而与此同时，在苏州所发生的却被认为有着本质的不同，以至于对诸如"原创性、创造性和正统性"这样的概念需要进行重大的修正。

已经说过，这里的意思并非是要宣称中国和西方对待它们各自过去的方式没有什么不同，而是强调这种对待在结构上的重要性很大程度上是等同的。许多具体的差异依然明显。其中最显著的一点（它可能最终是黑格尔派哲学家的立场来源）是，中国在"古代"和"现在"之间缺乏任何意义的分离感，而欧洲精英，至少从弗拉维奥·比翁多（Flavio Biondo）于1430年代就中世纪（*media aetas*）观念进行演绎以来，就感受到了。此处的关键不在于罗马帝国和美第奇家族的佛罗伦萨之间是否确实存在过这样一个"中世纪"，而是其真实性是否为当时的大思想家所坚信。在这一方面，作为现在和古代世界之关键屏障的基督教启示的欧洲经验，尤为重要。[4]中国的汉代和明代之间，发生了至少同样多的社会和文化上的彻底分离。但是，多数士绅作为一个连续不断的

文化传统的秉持者，并不觉得这些分离造成他们与其他时代的断裂。由于有关古代中国的真实状况缺乏大型的实物证据，没有罗马的遗址，或是中世纪的城堡，事实上可能反而正强化了这种延续感，将人们的视线从能够有力证明往昔与今相异的证据前转移开来。

本章将检视，在16、17世纪的中国，遗存下来的往昔之物是如何被用来赋予延续感以具体的社会形式。通过讨论，我希望沿用洛温塔尔"对往昔的利处"的概念，得出这样的结论，尽管明确提到"古迹"和"古物"，明代中国的关注焦点肯定还是着眼于当下。我当然也要否认这种讨论对中国历史其他时期的有效性，不同的往昔构成了截然不同的利用方式。我始终在论证晚明是这样一个时期：品类繁多的"物"在中国文化中扮演了过去所不曾享有的重要角色，而关于物的分类、罗列、评级，以及对它们所感到的不安或褒贬，成为晚明士人智识上关注的话题。在这个物的世界里，往昔之物，或被确信为属于往昔的物品，以及单凭其物理形态就能唤起往昔之感的物品，占据了特殊的地位。鉴赏文学以及相关的笔记著作，为洞察其特殊地位提供了识见。

晚明之际，何种往昔可供使用？除此之外，在文化上可供运用的当下又是什么？这两种范畴并非是同一的。例如，农业的自然进程，墓穴的修建，以及持续不断的有组织盗墓和更为斯文的原始考古，从来没有发现帝国早期的釉彩陶俑的例子（以马或骆驼造像较为常见），这一现象令人难以置信。釉彩陶俑的纪年主要为唐朝，这是一个文化声望在16世纪日益上升的时代，尤其受到明代"古文"学派的推崇，成为散文和诗歌风格所追慕的典范。然而，没有任何单独证据表明，这些备受20世纪中国艺术史著作推崇的三彩陶俑，曾以收藏、展示、买卖或是其他方式进入明代的物质文化世界。文震亨在对瓷枕的讨论中，明确将特定类型的丧葬用品（主要是近几个世纪所出产的）再次引入生者的世界定为一种禁忌。在虚构文学中，瓷枕这类的物品，有着灵异之功，被视为通往往昔之人，即亡者的令人不安的媒介：

> 有"旧窑枕"，长二尺五寸，阔六寸者，可用。长一尺者，谓之"尸枕"，乃古墓中物，不可用也。[5]

在来自或远或近的古代的物品中，具有特殊地位的物品种类主要限于上溯至汉代的青铜器和玉器、几种宋代的瓷器，以及各年代特定种类的书画。作为晚明世界的观察者，同时代的意大利耶稣会士利玛窦（Matteo Ricci）所作的评

语至为简明,显示了他在与明代社会上层阶级数十年交往中的深入观察:

> 彼国之人珍爱古物;然而,却无雕像或纪念章,众多的青铜器则得到珍视,尤其是带有特殊侵蚀痕迹的。离开这些,它们就毫无价值。其他以陶土或碧玉(如翡翠)制成的古代花瓶亦富有价值。但其中的佼佼者则是出自名家之手的珍贵画作,通常为水墨作品。或是由古代的作者写在纸上和绢上的文字,以印款来确证其为真迹。由于他们特好仿古,技巧娴熟,手法灵活,外行因此会耗费巨资,却购入不值一文的东西。[6]

本章余下部分在一定程度上可被视为对利玛窦所做之观察的评论和扩展。正如当时任何受过教育的欧洲人,利玛窦所期望的"古物"范围主要包括钱币、纪念章和古代大理石雕像。因此,他会谈到这些东西在中国的缺失。而他的欧洲同代人则会进一步认为"古物"和"赝品"亦同样互相纠结。埃内亚·维科(Enea Vico),于1555年花费大量篇幅探讨赝品以及如何防避赝品,直到1697年,约翰·伊夫林(John Evelyn)仍然抱怨道:

> 现在,在这一方面(正如在其他大多数事物上一样)投入了旅行和辛劳、花费和谨慎之后,人们还是永远处于被欺骗的危险之中,并被骗子、造假者、贪财者所利用:我并非仅仅指那些用熔铸手段制造假币的新手,或者那些炼金术士……而是那些惯于欺诈在纪念章方面毫无经验的新手的骗子。[7]

利玛窦对于作为市场商品的古物之地位的强调,以及其巨大的经济价值和随之而来的仿冒的危险,将在下一章作详细讨论。

物品能提供一种与遥远的上古非常直接的联系,这种意识早在明代之前的数个世纪就已经存在了。所谓的"上古"通常上至夏(一般指公元前2205—前1767)、商(公元前1766—前1123)和周(公元前1122—前249),下迄汉代(公元前220—公元200)。夏(其历史地位仍有争议)、商和周统称为"三代"或"上古",在相当程度上(如非全部)被视为政治、文化、社会的楷模,而三代的青铜器,长久以来都是研究的对象。[8] 在统一的汉帝国初期,它们已然是人们赞叹的对象,体现了强大的文化权力。在有着强大魅力的宋代(960—1279),其文化受到复兴的、系统化了的儒家思想的推动,古青铜器被提升到

受人尊崇的顶峰，从此地位再也不曾下降。

现存最早的专门研究古铜器的著作为1092年的《考古图》，包括二百一十一件器物，有些为皇室藏品，而有些则出自三十多家私人收藏。每个条目都附有器物拓片、对其铭文的辨识，以及其形状、重量和出处。它还进一步确立了根据年代进行分类的体系，宋以后的多数编者都沿用了这一方法。《重修宣和博古图录》通常以《博古图录》之名行世。虽然其最初的版本情况十分混乱，但据自称，此书成于1123年，总计收录了当时宣和内府珍藏的八百四十件铜器，著录其器型、纹饰和铭文。与《考古图》形成对比的是，该书还收录了一些没有铭文的铜器，显示出它对铜器出处的关注。编者沿用与《考古图》一样的体例，但对这些青铜器的描述以及对它们的断代却不尽相同。在对器物的命名方面考虑得也更为精审（取自没有插图的儒家礼教文本）。然而，在被日后欧洲的古玩家称为"真实遗物"（realia）的研究领域，取得重大进展的是北宋末年的大学者和大政治家欧阳修（1007—1072）和他的《集古录》。此书收录周秦至五代金石文字题铭的拓片四百多篇。作为金石学领域的首部专著，影响深远。

欧阳修的后继者是学者赵明诚及其妻子——著名的词人李清照，所著《金石录》成于1119年至1125年间，收录两千余篇钟鼎彝器的铭文款识和碑铭墓志等石刻文字的拓片，石刻均注明立碑年月和名识，此外还包含作者为部分古器物和碑刻铭文所撰写的题跋。在序言中，赵明诚言及文本记载与实物证据之间存在着的矛盾：

> 若夫岁月、地理、官爵、世次，以金石考之，其抵牾十常三、四。盖史牒出于后人之手，不能无失，而刻词当时所立，可信不疑。[9]

必须强调，赵氏之作实为一部摹拓真实器物上题铭的合集。此书并非讨论物品，而是关涉物品上的书写，在无数研究古代题跋的金石学著述中，此书堪称执牛耳者。它通过在学术界流通了数个世纪的拓片收藏而得以维系，尽管不知它们原本出自何物。此方法，在一定程度上类似于意大利15世纪某些研究古代真实遗物的学者，如比翁多那部伟大的《罗马修复记》（Roma Instaurata）中所见的，以及其后欧洲各地那些人文主义传统学者们，用硬币和涂鸦来解决修昔底德（Thucydides）和李维（Livy）的难题。赵氏的焦点主要在于文本，器物是旁证，而没有题跋的器物仅仅充当了往昔沉默的见证者，对严肃的古物研究作用不大。

然而,对古物的研究,通过发现经典著作中所涉之物的实例,恰可补充其他记载的不足。与文震亨同时代的英国人皮查姆(Peacham),在其1622年的《堂堂君子》(*Compleat Gentleman*)中,就通过对物质世界传承下来的物品进行研究而恢复罗马世界的可能性,做出了雄辩的论证。这一方法,在明代中叶的作品中也能见到。1573年,田艺蘅(1524—1574?;《明代名人传》,1287页)在其名为《留青日札》的笔记中,详实地讨论了早期文本中所提到的各种文人的头巾样式,以及仪礼典籍中所论及的各式玉质礼器,而没有借助插图,这些仪礼文本虽然宣称作于周代初期,实际上可能成书于汉代。(有趣的是,从考古学所揭示的汉代手稿的插画程度来看,这些文本的最早版本极有可能配有插图,不过在明代无人能够确知这一点。)这是一个与从文震亨著作中所看到的迥然有别的关于物品的世界,它对物品的流通带有一种学究式的漠然,而物品作为往昔之证据的价值才是讨论的对象。16世纪转向17世纪的时候,这一物品的世界越来越不显眼,而与消费社会相关的命题逐渐崭露头角。

宋代考古学的伟大著作在整个晚明时代继续流通,并成为崇敬的对象。何良俊在其1569年出版的笔记《四友斋丛说》中,用充满感情的语言盛赞《博古图录》:"三代典刑,所以得传于世者,犹赖此书之存也。"[10]明代成熟的出版业适应了重印此书及其他古书的需求,1600年前后十年间汇成再版的热潮。据罗伯特·普尔(Robert Poor)统计,《博古图录》在1588年、1596年、1599年、1600年和1603年均有重印,而《考古图》则于1600年和1601年重版。[11]【图3】这两部书在1588年和1603年的十五年间屡屡重版,与此形成对照的是,自其1092年初版之后的四百九十六年间仅有六个版本。

然而,没有迹象表明这两部里程碑式的著作所取得的成绩可以由更深入的研究而得到延续(18世纪出现过这样的研究)。事实上,晚明之际几乎没有一部金石学领域的严肃著作。直至18世纪中期,随着作为宫廷文化策略一部分的皇家所藏青铜和玉器大型编目的出版,这一学问才得以复兴。[12]难道仅仅是对宋代古物之学的尊崇,妨碍了明代士绅将其兴趣拓展到宋学在五百年之前就已有效筹划好的领域?抑或是对于古物所具象征价值的社会内涵的压倒性关注——作为一种使用往昔的方式,为充分地参与到高层士绅文化提供了途径——暂时地取代了学术的模式?

正如第三章所见,在讨论晚明文本中"古"这一概念时,其所指范围十分宽泛,可涵盖年代上全然不古的物品。文献中所说的古物主要是青铜和玉器,往往按其最早的朝代分类。"高古"并非是一个始终如一的概念,8世纪的绘画

理论家张彦远会用这一术语来指称年代相对较近的汉代和三国,其下限可以到3世纪。[13] 这只是因为更早时期没有任何画迹留存,但却显示了这一术语本质上的流动性,物品"古"的程度是相对于最早的现存实例的年代而言的。

与处理时代较近的物品一样,文震亨对待古铜器的方式亦是对其进行品评,并以值得拥有与否为基础,作出分类。他强调的是拥有者,却忽视物品重要的证史作用。事实上,文震亨论述铜器的"消费主义"方式与古物专家所用的方式之间唯一的重合是:文震亨也使用了古物专家著作中对各种青铜器形制的专有名称,其持久的成就之一是能够使后人在存世器物与无插图的礼仪典籍中的术语之间建立联系。而这些特定形制的器物名称都很难对应翻译成英文:[14]

> 铜器:鼎、彝、觚、尊、敦、鬲最贵;匜、卣、罍、觯次之;簠簋、钟注、歃血盆、奁花囊之属又次之。三代之辨,商则质素无文;周则雕篆细密;夏则嵌金、银,细巧如发……[15]

他接着讲述了不同时代有不同的题铭风格,并以"盖民间之器,无功可纪",为未曾题铭的古铜器辩护,"不可遽谓非古也"。文氏此处暗指汉代《礼记》中的一段著名的话,其文对青铜器上所发现的题铭作了恰切的总结。[16] 明代士绅对这段话应该都熟稔于胸,即便对许多没有能力释读铭文的人来说也是如此。而器物上是否有铭文至关重要,哪怕铭文通常还未获释读。严嵩财产籍没册上的一千一百二十七件"古铜器",其铭文就不曾被任何一位著录者著录过。看来即使是明代精英中的相当博学之士,也可能无法尽释青铜器上的古老铭文。所以,尽管知晓其重要性,他们还是选择不去释读。

明代中期另一位来自苏州的学者王锜(1433—1499),以极为典型的笔记手法描写了一件与众不同的器物。该器物因与陈友谅(蒙元分崩之际,曾与明太祖争夺天下而失利的一位军事统领)相关,而显得甚为独特:

> 伪主陈友谅之苗裔,散处于黄,皆朴鲁之人。有一家藏一卣,其制甚古,吾友吴元璧判府,以彩段一端易之。卣大可容斗粟,内外多黄土色,间有朱翠,错以金银铜之质。已化矣,文多丁字,真商物也。[17]

此处对于其铭文的真实内容不带有丝毫的好奇。这种漠视到18世纪似乎是让

人难以接受的。因为正是从这一时期开始，器物因其铭文获得了辨识（如大英博物馆所藏的名器康侯簋），而非因其与败将陈友谅的短暂联系。

我们在开始就应指出，像这样一段在那个时代可能被反复转录的文字，对于研究制造这些古铜器的原初情境，价值近乎为零。文震亨和王锜，以及他们同时代的大多数人，在归纳这些器物的特点时都南辕北辙。在这些被误传的信条中，最广为传播和引人注目的，就是明人普遍信奉最为古老的铜器，尤其是夏代的铜器，均镶有金银，此点在文震亨和王锜的文中均可见到。然而在夏代，无论目前对于这个最受尊崇的政权形态的神秘地位或其他方面的论争结果如何，都不可能产生有镶饰的青铜器。因此，当时被认作夏朝的青铜器至早也应是晚期青铜时代——即战国的产物，至迟则为元明之物，与文震亨所处的时代要近了几千年。而存世的巨量嵌饰青铜器（现在看来属于更可信的晚近时代），在某种程度上暗示出当时对高古遗物的巨大的市场需求。[18]

在前文所引的文震亨之语中，他对何种样式的青铜器最为贵重的看法，显然出于明人的一种共识——最受尊崇的无疑是三足深腹的鼎【图3】。这种青铜鼎彝在严嵩的籍没册中排在首位，而在王锜和张岱的文中也位居第一。[19]"鼎彝"一词可以指代整个类别的"铜器"，甚或通常所说的"古物"。"鼎彝"的显著地位缘于早期皇家礼制文献中的一些记载，视其为江山社稷的辟邪之物或天授君权的神奇象征，[20]从而赋予这种三足器物以特别重大的象征含义。另一个要点则是文氏所用的"贵"字，其意为"有价值的"，但在明代文字中语义含糊，一如其在现代英语中的状态。正如我们将要看到的，这并不是一个完全不受个人好恶影响的出于审美考虑的排序。

我们还能通过其他角度——即通过审视某些器物使用的场合，来接近明代情境中的"古代"器物和古铜器。在关于雅室陈设的文字中，最引人注目的一点是：通常古代的器物不仅在功能上"被使用"，也具有修辞上的或社会性的用途。张岱讲述了偶然发掘青铜时代齐景公墓的故事，在其墓中"得铜豆三，大花樽二"，被他称为"自是三代法物"。在篇末，他则写道："今闻在歙县某氏家庙。"[21]青铜古器被用作香炉或花瓶，民间普遍信仰铜器因在泥土中埋藏日久，因此也有了保鲜折枝花卉的神奇功效。[22]有大量的文字和图像证据可以证实这种做法，尽管文震亨有言："三代、秦、汉鼎彝，及官、哥、定窑、龙泉、宣窑，皆以备赏鉴，非日用所宜。"[23]

玉器则以各种方式用于书案。高濂描述的一种古玉，不知其原本的功用，被用作水中丞，还有一块玉片（也不知其原来的功用）被用作印色池，以及原

本用作剑饰和用以"挣肋殉葬者"的古觽被用作镇纸。[24]当然，这种对器物的功能配置看来既有其"技术经济"的一面，也有其"社会技术"的一面，[25]对古物及其所包含的象征价值的拥有是对财富和名望的最佳体现。对所有那些拥有丰厚经济实力的人而言，这种"拥有的方式"使他们可以通过成熟的艺术古玩市场的运作，获得所欲拥有的珍宝。

在明代，"古"物较少用于丧葬的场合。当时的风俗是将死者所能负担的实物或木制、瓷器仿制品带入坟墓，这些都是死者生前享有而死后要继续享受的物质文化用品。食品和衣服当然也包括在内，还有文房用具，暗示着对超越墓室的文化生活和社会交往的渴望。然而，隶属于变化着的"古物"概念的物品却绝少被纳入随葬品之列。在一座16世纪晚期的墓中，存有一个世纪前出版的一些插图本，暗示出墓主人的藏书品味。[26]人们有时还会从他们的藏画中挑选几件喜爱之作陪葬。富商王镇（1496年出生）葬于江苏省淮安县，其墓中陪葬着25幅画作，其中两幅声称为元人之作，但绝大部分都可断为出自"本朝"画家之手。[27]许裕甫（1613年出生）的墓中则出土了一幅名家文徵明的扇面，许裕甫少年时，文徵明去世。张岱记述了他的叔叔拒绝将三件珍藏的宋代瓷器（白定炉、哥窑瓶、官窑酒匜）出让给大收藏家项元汴，推脱说"留以殉葬"。[28]此事被当成一桩怪谈记载下来。迄今为止，仅有一座以科学手段发掘的明代墓穴经证实存有古代的金属制品，其形制一为商代方鼎，另一件是战国圆鼎。这座纪年为1618年的墓中还出土有一面唐代的铜镜和一个宋代的香炉。[29]我将要论证，器物所具有的高昂的经济价值可能同防止它们从商品流通领域中永远消失的愿望有关。

文震亨将"三代铜器"与最受人欢迎的瓷器藏品置于一个连续统一体中，而从在他处理这些（绝大多数属于）宋瓷（960—1279）的方法上，则可见到一些颇有意思的类比与对比。但无论是对青铜器还是瓷器，潜在的原则是一致的——必须建立起对器物的分类。就青铜器而言，是否值得拥有的决定性标准不是它的年代或产地（这一点本来就无从知晓），而是其形制。另一方面，就瓷器而言，众多的"窑"提供了必要的标签。当前艺术市场中主要的分类手段，就是这些重要瓷器的地理名称，通常指分布广阔的宋代瓷器产地。[30]"定窑"指的是河北北部的一个大行政区域——定州，那里有大量规模不等的瓷窑。"磁州窑"、"龙泉窑"以及其他一些窑也是这样因产地而得名。另外一些瓷器样式则有着其他的命名缘由；如"官窑"，通常指南宋时在都城杭州由宫廷直接监管的窑址所产的瓷器。而一些更为奇特的名字，如"哥窑"一名得自

一个陶工之家的传奇故事,而传说中的"柴窑",因 10 世纪时后周世宗皇帝柴荣而得名,亦如其王朝一般转瞬即逝。明代早期的瓷器——正逐渐由单纯的奢华餐具上升到"古董"——则以生产日期相应的帝王年号得名,如"宣德瓷"(1426—1435)、"成化瓷"(1465—1487)等。而在明代以及之后收藏家著作中瓷器名称的激增,证明了收藏市场的发达。陶瓷业本身的发达程度,远小于收藏市场的发展(因为我们对这些大宗商品的生产者选择如何为其分类,几乎一无所知)。对于收藏者而言,首要之务就是建立起适宜的区隔和一套公认的专名。

为明代作者所认可的瓷器品第,大多遵从了《格古要论》所列举的名目,依次为:柴窑、汝窑、官窑、董窑、哥窑、象窑(这些均为开片、上釉的瓷器)、高丽窑、大食窑、古定窑、吉州窑、古磁窑、古建窑、古龙泉窑、古饶器和霍器。[31] 某些类型被定义为"古",是为了与当时依然在生产的这些瓷窑产品有所区别。1490 年代,王锜描写其兄长的艺术品收藏中有"官窑"器,实则暗指他具有收藏各式精美瓷器的能力,在某种程度上,这种收藏之风一直延续到了 17 世纪。《长物志》所举的名目,二百五十年之后乍看起来,并无太大不同:柴窑(文震亨承认不曾亲见,只闻其制)、官、哥、汝、定、钧州、龙泉、宣德、枢府(元代景德镇烧造的进御之白釉窑器)、永乐(1403—1425)与成化。[32] 后二者被形容为"今皆极贵,实不甚雅"。

这样一个排序在很大程度上得自于传统,而非独立的判断,虽然它可能并不代表真正的实情,但却已经误导了一些研究中国瓷器的当代学者得出这样的结论:上釉开片的宋瓷在明代鉴赏家眼中毫无疑问是无与伦比的。但是,若对文震亨在论"器用"一章所涉及的瓷器类型作一更为细致的分析,我们会发现他给予正面评价最多的是定窑白瓷,共提到过十次,而对官窑器则提到六次,宣(德)窑和哥窑各提及五次,龙泉青瓷则提到了四次。但是,我们不能据此以一个结论来取代另一个结论,宣称"定窑"方为明代鉴赏家所爱。在某种情境下,不值得拥有的瓷器种类的名单中,"定窑"也赫然位列榜单,比其他品类的负面评价更多。例如,文震亨称官、哥、定窑的镇纸,"俱非雅器","陶印则断不可用,即官、哥、青冬等窑,皆非雅器也"。定窑或龙泉窑的笔砚则"俱不雅"。[33]

文震亨在谈论瓷器收藏和详论各款瓷器时,对于瓷器种类的品定显示出自相矛盾之处,这可以归为在《长物志》之类著作中所折射出来的一种显而易见的张力,即基于文本的关于(瓷器之)审美品第的公论,和其成书之时依据瓷器在市场流通的真实情况进行分类间的矛盾。当然,这也反映了变化着的趣

味（在一个阶层流动的社会中，商品的使用被当成是社会标识，品味必须变化，才能让那些对此起到至关重要的机制发挥作用）。1573年的另外一部"笔记"显示，定窑器在陶器品第中地位正在上升，超越了有开片的上釉瓷器，[34]而16世纪至17世纪初期，定窑器也成为多数赝品瓷器效仿的焦点，这正是突显其重要性的一个明确信号。

然而，这一时期可以观察到一个趣味的重大转变，是对本朝各种形式的更当代的艺术产品的持续增长的需求。就瓷器而言，这是指明代早期产品，其中最重要的就是宣德瓷和成化瓷。这些年号从单纯的纪年，变成了商品舞台上器物的标签和艺术内涵的保障，就好似对于英国古董业而言，"安妮皇后"或"伊丽莎白一世女王"成为那一时代的艺术品进行交易时的必不可少的定语，是对其价值的权威判断，虽然这一现象直至晚近方才出现。[35]

晚明藏品市场的需求范围有所扩大，这一点已为时人所知悉，事实上，这一现象并不仅限于瓷器。关于这一转变的经典陈述，当数第二章所引的王世贞之语。而在1606年的《万历野获编》中，沈德符以极为接近的措辞对此作出评述，沈氏亦是文震亨《长物志》一书的（审）定者之一：

> 玩好之物，以古为贵。惟本朝则不然。永乐之剔红、宣德之铜、成化之窑，其价遂与古敌。盖北宋以雕漆擅名，今已不可多得。而三代尊彝法物，又日少一日。五代迄宋所谓柴、汝、官、哥、定诸窑，尤脆薄易损，故以近出者当之，始于一二雅人，赏识摩挲，滥觞于江南好事缙绅，波靡于新安耳食。[36]

这样的论断似乎有些道理：将"古董"的范围扩大到涵盖那些与受尊崇的古代相关联而被圣化、却还没有稀罕昂贵到难以入手的物品，与那些数量日增的急切利用文化名品来装点门面的人是分不开的。构成文化品味的商品的定义越宽，所涵盖的品种范围越广，就越能够满足不断增长的需求。我们不妨来看一下大名鼎鼎的李日华（1565—1635）所作的"戏为评古次第"（请记住"古董"并不一定指纪年为古代的物品）：

> 晋唐墨迹第一，五代唐前宋图画第二，隋唐宋古帖第三，苏黄米蔡手迹第四，元人画第五，鲜于虞赵手迹第六，南宋马夏绘事第七，国朝沈文诸妙绘第八，祝京兆行草书第九，他名公杂札第十，汉秦以前彝鼎丹翠

焕发者第十一，古玉珣巵之属第十二，唐砚第十三，古琴剑卓然名世者第十四，五代宋精版书第十五，老松苍瘦、蒲草细如针杪并得佳盆者第十七，梅竹诸卉清韵者第十八，舶香韵籍者第十九，夷宝异丽者第二十，精茶法酝第二十一，山海异味第二十二，莹白妙瓷秘色陶器不论古今第二十三，外是则白饭绿齑布袍藤杖亦为雅物。士人享用当知次第，如汉凌烟阁中位次，明主自有灼见。若仅如俗贾以宣成窑脆薄之品，骤登上价，终是董贤作三公耳。[37]

这段话所表达的是一种极为传统的评判观点，正与其清晰的品第相吻合。即便是最为"庸俗"的商人都可能知道当时最受追捧的是晋唐法书。此名目亦是约定俗成的，无论在任何意义上都不是对现实消费行为的描述，即便"古董"的概念稍微流露出消费的意味。

有证据表明，古物的"收藏品"往往非常少，而严嵩财产籍没册中所列出的这类物品数量之大是颇不寻常的。15世纪末，只有少数人可以竞相豪奢地支配享乐之物，时人王锜名为"余家书画"的一段记述，为何物才是当时认为值得炫耀的"收藏"，作了一幅素描：

> 余家旧有万卷堂，藏书甚多，皆宋元馆阁校勘定本，诸名公手抄题志者居半。内有文公先生纲目手稿一部，点窜如新。又藏唐、宋名人墨迹数十函，名画百数十卷，乃玉涧所掌。又有聚古轩，专藏古董鼎彝、钟、卣、古玉环、玦、卮、斗、方响、浮磬之类，皆有款志。古琴数张，惟"一天秋"、"三世雷"、"霜天玉磬"、"夜鹤庆"、"寒松"为最。文房诸具，悉皆奇绝。他如刻丝、垒漆、官窑"馘"器，毕具其中，乃长兄坦斋所掌。二公最能赏鉴，目力甚高，绝无赝假。客至，纵其展玩。[38]

隆庆四年（1570年）三月，苏州的"四大姓"（具体不明，但可以肯定包括了文震亨本人的家族）联手举办了一个清玩会，它似乎是半公开的，向任何希望观览的、具有一定社会身份的人开放。张应文在《清秘藏》中记载了这一事件。[39] 大明帝国最为富庶、最注重文化的城市之一的四大家族展示了四十件"古铜器"，其中包括古铜镜以及四十二件"古玉器"。暂不考虑这些器物的真实年代，总体而言，这些珍宝予人的印象似乎平淡无奇。还有其他旁证表明，个体的士绅一般仅能拥有相对来说数量较少的"古董"，其中一个能让人

想到的例子便是顾迎庆的"十友"。

拥有这样的器物无疑可以满足任何人对士绅身份的诉求，但是西方的艺术史写作可能误解了这些器物在16世纪末以前这段时期的中心地位。它们给人以这样的印象：对艺术（此处意指书画）创作和消费的热情参与，是中国士大夫阶层的典型行为（正如本书之前指出的，每年有三百名进士，其中又多少是因画史而留名？），而书画收藏是帝国晚期的一种普遍的消遣。当时的人似乎不这么看，他们意识到：1600年之前的数十年间，某些事已然发生，选择投身于艺术市场的人数剧增。沈德符再次成为一位有代表性的敏锐见证者：

> 嘉靖末年，海内宴安。士大夫富厚者，以治园亭、教歌舞之隙，间及古玩。[40]

他接着提到了七位身为高官兼著名收藏家的名字，他们皆"不吝重赀收购，名播江南"。此外，他还特别谈到了两位在南都南京任职"影子内阁"的官员，亦以收藏著称。接着，他富有意味地补充，"若辇下，则此风稍逊"。明代的皇帝绝对称不上是"艺术收藏者"，正是在他们治下，所谓的皇家收藏的观念衰落了。[41]反映皇家对绘画之态度的，可见诸类似"出售收藏品"的传说，如名画《清明上河图》从嘉靖帝（1522—1566）的宫廷收藏中流散一事。[42]京城的高官亦鲜有以艺术鉴赏名世。

严嵩和他的儿子是例外。如我们所知，他们父子拥有数量惊人的珍奇异宝。其收藏，就像沈德符提及的另一位大官朱成公的藏品，因抄家充公和随之而来的变卖而流散殆尽。沈又继续谈到万历（1573—1620）朝初期，首辅张居正（1525—1582）"亦有此嗜"，但其藏品也遭遇同样的命运，多半落入韩世能（1568年进士）之手或以"高价"为商人收藏家项元汴所得。接着，出现了王世贞（1526—1590）及其兄弟，他们热衷于在艺术品和古董藏品上留下个人印记，以此构成士绅角色中的一个必要的组成成分，"而吴越间浮慕者，皆起而称大赏鉴矣"。在沈德符撰书之际（17世纪的头十年），帝国首席收藏家之地位的竞争在董其昌和朱敬循之间展开。朱敬循为高官朱赓（《明人传记资料索引》，143页）之子，其名声现在已完全为董其昌身后的艺术声誉所掩。此后，则有徽州商人延续这一风尚，但却成了吴门（今苏州）骨董商的牺牲品。[43]

沈德符的这番话语暗示出，自16世纪中叶开始，"好古"才从一种个人喜好，一种潜在的特权文化活动，转变成一种维系士绅身份的重要消费行为。在

晚明和有清一代，若不做个"好古之人"，在士绅圈子里是让人难以接受的。沈德符对于16世纪后期的这些"大收藏家"拥有的艺术品或单个的器物未置一词（与此相对照的是王锜对家藏古琴的称爱），他仅仅告诉我们这些收藏大家耗费了巨资。何良俊在1579年谈到了他对"真迹"收藏的狂热，曾言："一遇真迹，则厚赀购之，虽倾产不惜。"[44]这已经成为这一活动的必然的、显著的部分。我在此无意于卷入对明代文化的某些天真的简化论分析，认为一切都"关乎"金钱，但却要指出，由于只专注于极少数活跃在艺术圈的重要参与者，如董其昌及其交友，我们低估了维系明代"艺术"或"收藏"论述的数量更形庞大的文化消费者群体所起的作用。

当时也曾试图向业已扩大的消费者群体增加古物的供应量，如向商品市场回流一些年代较早的真品（它们曾因陪葬等原因从市面上销声匿迹），或是生产一些仿冒的古董。就第一点而言，晚明时古董器物，尤其是青铜器的地理分布和市场需求不均衡。当时，帝国的经济和文化重心早已转移到长江下游地区，几乎所有我们关于明代消费行为的证据都源自这一地区。而青铜时代的政权中心则地处遥远的北方和西部，至16世纪，该地区的发展相对而言已严重滞后。不过当时，凭借商朝故都的身份，河南确立了其作为古铜器交易主要供货来源的地位。

张岱曾谈及一位来自河南的士绅古董商人手中的一组十六件青铜酒器藏品（或存货，其来源一般都语焉不详），形制特别细长、优雅，俗称"美人觚"。[45]它们通常被当作花瓶为人渴求，与货源相隔甚远的人是不太可能集得如此数量的器物的。这样一组数目完整的铜器只可能通过系统的发掘获得，这有别于那种以金银等贵重物品为目标的古老的盗墓行为，它寻找的是古物。对于坟墓的掠夺通常令人厌恶，然而，17世纪早期的一位作者却抱怨这种行为正在变得日益寻常，屡有商人和他们雇用的民工在其间搜寻"三代铜器、玉器、瓷器以及唐宋绘画"。[46]齐景公的礼器青铜鼎，后来相似的器物也出现在安徽的一处祖先祭台上，即是由于有人发掘了他的墓而现身。（此处所用之词为"发掘"，即现代汉语中的考古发掘的概念。）

偶然的发现也依然重要，其中一个例子颇具代表性。1639年（崇祯己卯冬），在偏远的西北省份陕西商州，兵士们正在城垣处堑地备兵，却意外掘得古墓一座，内有金甲数叶和九螭玉樽一件。[47]后者还带有"斑驳血渍"，盖因器物长期埋葬，血迹沁入玉石。此种有血沁的玉石对于鉴玉者来说更具魅力。这些鉴玉者普遍持有这样一个错误的观念：与尸体的长期接触，能够赋予玉石

以这样的光泽。

有关古物的发掘和偶然发现的记载散见于明人笔记。而对于古物造假的记载，则更为丰富。在特定种类的手工制奢侈品行业中，赝品占据了显要位置，以至于直到晚近，它们都在严重误导我们对这些行业所发生之事的理解。受其影响的领域主要有较为"高雅"的书画业、金属器物制造业、玉器制造业和影响略少一些的瓷器业。赝品的观念与市场的观念紧密相连，无论是现实的抑或是象征的市场。中国的赝品史可以被写成是一部奢侈品市场的发展史，造假的范围不断扩大，以便跟上市场扩张的步伐，因为越来越多的文化产品被意识到具有成为商品的潜质。[48]

书画最先被买卖，因而也最早被作伪，早在4世纪时就出现了书画作伪。[49]宋代是古铜器市场发展完备的时代，因此也开始造假。[50]至晚明之际，任何画作以及几乎任何能被纳入"古物"（要记得它还包括当时仅满百年的瓷器）之列的东西都具有了商品的潜在价值，因而统统进入造假的范畴。特别是文学作品，常常声称为上古之作，因此极具文化价值。这类"虔诚的伪作"（pious frauds）至少从汉代起就已经成为中国文化的一部分。在明代，这些伪作的主要炮制者，如丰坊（1523年进士；《明代名人传》，448—449页）和王文禄（1503—1586；《明代名人传》，1448—1451页），时常感到新近出版的作品极易被当作真本而接受，这或许亦反映了当时在文献学和版本研究上的薄弱状况，与此相伴的是缺乏对青铜器题铭的研究兴趣。而到了18世纪，这两门学问备受尊崇，造伪者的日子便日渐艰难。

关于物质文化的文献本身，正如我们所见的，有几部非常成功的伪书，或是完全的作伪——如归在项元汴名下的《蕉窗九录》，实际却是拆拼屠隆的《考槃余事》——或是将毫无关系的名家列为编者。后面这种做法在明代的出版业中殊为普遍，像陈继儒这样有名望的作家，在如今大量署有他大名的各类著作中，是否曾真正参与过其中的一小部分，都是值得怀疑的。[51]通常来说，出版业总是造假盛行的一个领域。至少有一家书商甚至印了份传单宣称其竞争对手刊行的一个刻本为盗版，这份独一无二的文本的复件被收录在荷兰学者伯纳德斯·帕伦道斯（Bernardus Paludauus）出版于1596年前的《友朋册页》（*Album Amicorum*）中【图4】。[52]

看看《格古要论》（14世纪）所警告的可能作伪的藏品类别，再和邵长蘅（1637—1704）在一首论赝品的打油诗中所提到的几类假古董（何惠鉴发现并翻译了此诗），我们就可以感到，在二者之间的这段岁月中，赝品虽然还是遵

循着相同的基本分类，但在奢侈品和艺术品市场中，造假的规模却有所扩大。《格古要论》所列常被作伪的器物类别如下：伪古铜、古画（暗示有假画）、古帖、古琴、琴卓（以郭公砖最佳，乃一种特别的砖，用于在弹琴时加强共鸣）、铜雀砚、镔铁和官窑（当时唯一受到重视的瓷器）。而在邵长蘅的长诗《赝骨董》中，则警告要提防苏州市场上的风险：

 阊门古吴趋，陈椟如鳞比。
 骨董大纷云，请从书画起。
 铁石充逸少，朱繇作道子（用子瞻语）。
 当时已杂糅，近来益幻诡。
 好手不自运，临笔取形似。
 牛马署戴韩，山水大小李。
 董巨至唐仇，一一供橅（摹）拟。
 苏黄字郭填，唐宋碣磨洗。
 藏经熏烟煤，宣和指印玺。
 名重贸易售，千金寻常耳。
 近派重华亭（董文敏），插标遍井里。
 不意翰墨场，驵侩乃尒尒。
 次复辨鼎彝，仿佛秦汉字。
 药铸出斑驳，红绿纷可喜。
 柴汝官哥定，直亦璠玙比。
 贵人负赏鉴，金多购未已。
 真者岂能多，赝物乃填委。
 徇耳不贵目，世事尽如此。[53]

 很显然，此诗所关注的赝品生产主要集中在书画方面。这其实部分地涉及相关技术问题。尽管如我所述，艺术史文献对精英参与绘画艺术创作的程度可能有些夸大，但是中国古代每个有教养阶层的成员都曾学习如何运笔，以及通过临摹前代名家的法书学习写字，因此，在仿冒作伪上没有技术的障碍，甚至还可仿制样式古老的绢、纸，赋予新近之作一种代久年深的样貌，几可乱真。[54]绘画鉴定家对这些真伪问题已开始高度重视。[55]一幅中国画的真伪往往通过题跋、临摹和收藏著录这一系列严密的过程，被历史性地认定，近年

来，徐小虎（Joan Stanley-Baker）对这一过程持有严厉的怀疑态度。她已完成了一项有关1633年由进士出身的张泰阶所著的《宝绘录》一书的研究，证实此书所著录的珍品名实不符，均系伪造。[56]

张泰阶后来声名狼藉，被人视为谎话连篇的骗子。但我们还知道有些受人尊敬的士夫亦参与到书画作伪，但人们对于这种明显具有破坏性的行为，却似乎丝毫不加谴责。沈德符曾论：

> 骨董自来多赝，而吴中尤甚。文人皆以糊口。近日前辈修洁莫如张伯起，然亦不免向此中生活。至王伯谷则全以此作计然策矣。……好事者日往商评。[57]

张凤翼（伯起）（1527—1613；《明代名人传》，63—64页）为大名鼎鼎的文学家，因创作数部当时流行的戏剧而知名。王稚登（伯谷）不是别人，正是文震亨妻子的祖父（见附录一），他拥有《快雪时晴帖》这样的书法珍宝，而支持其收藏的万贯家产却来自伪冒艺术品，更令人诧异的是，其同侪在书中提及此事时竟毫无谴责之意。

这类对"庸俗的真实性"（vulgar authenticity）的轻视也许是高层士绅们的一个重要策略，可以把自己与另外一些更广泛的、买得起艺术品、知道哪些艺术品地位高，自己却并不从事实践的人区分开来。正是本着同样的精神，20世纪的前卫艺术家们"伪造"自己或他人的作品，作为与市场规训保持距离的标志。当然，这种行为只可能强化"真迹"作为一种价值的重要性，强化市场运作所赖以依存的权威性机制，而非起到扰乱市场的作用。这些机制往往与实际的图像表现或书法样本无太多关系，而更关乎围绕书画的其他组成部分。与此相关的有艺术家的款署（因为当时只有那些出自下层作坊的作品才不署名）、印章和出自艺术家、收藏者及两者之友人的题跋，他们应邀观画并附上评论。

虽然不是全部，但相当多画幅从商品变为个人私藏后，收藏家会钤上印章，打上永久的印记。尽管欧洲亦有此现象，如罗伦佐·德·美第奇（Lorenzo de' Medici）喜欢在他所收藏的古代花瓶和多彩浮雕宝石上签署自己的名字，[58]素描和版画自17世纪以来也带上了拥有者的名章，但对于绘画来说，却并非如此，一旦成为艺术市场的主角，就带上了关乎其流传的内在证据。流传有序固然重要，但这些证据相比于作品本身来说大多还是不要紧的。对于这一点，一个可能的解释是，明代拥有规模庞大得多的市场，而此间由散布在辽阔帝国

的数量庞大的士绅精英建立起来的社会交往自身并不足以承载一件特定作品的历史，因此，印章和题跋成了必要的佐证。

所以，作假者的巧智多半出于对这些部分的关注。一个常见的手法就是将这种判定真伪的印章和题跋从画面上移去，然后用它来支持另一幅伪作。[59]【图5】所示为一幅典型的晚明"赝品"，相比花在挪用钤在其上的印章和题款所示的画家之名的精力而言，此画并未下功夫模仿这位画家的画风。[60]然而，不管这些在今天看来是如何地不令人信服（题跋是最易造假的），它们正是此画的卖点。著名藏家的光环，构成艺术品市场价值极为重要的一环，我在下一章将会尽力证明这一点。

画作易于复制的程度，以及当时对于艺术品的需求量，导致了巨大规模的造假活动。16世纪末的一位画评家曾悲观地估测，"天下名家所藏，恐十未失一也。"[61]最近，中国学者杨新在名为《商品经济、世风与书画作伪》的论文中将明代中晚期（16世纪—17世纪前期）和北宋末年（11世纪后半叶—12世纪初）以及清代后期（19世纪后半叶—20世纪初）共同列为书画作伪的三大"高潮"，每一阶段均与艺术市场的大发展有密切关联。[62]以"真品"为要旨的其他种类的古物，制作的技巧多少取决于工匠的手艺，而不是消费阶层的众成员，这一事实只会加重后者担心上当受骗的焦虑程度。

在这方面，铜器可以说是界于二者之间的例子。在各类古董中，铜器最早得益于发达的市场，因此它亦最早被作伪。铜器造假肇始于12世纪，这时的文献也对造假作出了警示，在《金石录》这样的书中，还首度记录了让新制铜器沾染上铜绿的配方。及至16世纪，这类配方已经广为流布；在一本居家手册中还有一个令人震惊的说法：先将铜器放入绿矾和盐水混合成的配方液体中煮沸三次，然后将其在装满醋糟的地坑内埋上一天，器物就有了"与古铜器无异色"的诸般颜色。[63]然而，正如高濂在"论新铸伪造"一则中所特别证实的，明代已能生产出更为复杂的、技术要求更高的伪铜器。例如，他说曾有人拼凑早期古物的残片而成赝品，他还罗列了几处地名，这些地方均长于作伪。[64]

就玉器和瓷器而言，其技术含量使得这两者的造假局限于专业人士，玉器的主要造假中心依然是苏州。直至今日，将许多存世的可能为明代仿青铜纹饰的玉器归为席卷视觉艺术的"古风"潮流的产物，还是很标准的做法。这一潮流当然存在过，与此相关的观念即"仿古"（all'antica），并不一定含有欺诈之意。不过，其影响可能被夸大，使得"复古主义"的观念遮蔽了原本试图从不

断扩张的古董市场中谋利的企图。[65] 瓷器似乎也存在类似的情形，只不过程度稍轻些。

按照清初的一条史料，"定窑鼎乃宋器之最精者"，[66] 就材质和形制而言，明代收藏家最向往之物就是白定鼎。同一则史料讲述了高官唐鹤征（字符卿，官至太常卿，1538—1619）曾收藏这样一件白定鼎。唐氏与一名为周丹泉的奇人交好，周氏集陶艺家、古董造假者、多才多艺的工匠、文物修复者、古董掮客、狡猾的骗子、还俗道士和佛教居士以及画家等多重角色于一身。[67] 一日，周氏"晋谒太常借阅此鼎，以手度其分寸，仍将片楮华鼎纹袖之"（恰好为明代工艺品制作如何运用图纹提供了一个珍贵的证据），六个月后，周氏又携一赝鼎回到唐家，"太常叹服售以四十金，蓄为副本，并藏于家。"太常死后，他的孙子又将赝品以高价售给一"贾而多赘"的藏家。唐氏获得赝品耗时之久，暗示该物可能出自景德镇，与地处长江下游的艺术市场中心相距相对较远。

在这个例子中，无名的制瓷匠人和他们的客户间的距离，无论地理上的还是象征性的——都相当遥远，而可靠的信息极难获得。一个例子便是并没有像"定窑鼎"这样的东西，至少在明代收藏家的著作中，没有出现过对这样的器物的描述。这种鼎的形制并非宋代所制，今日存世的大量这类瓷器，显然都是晚明景德镇的出品【图6】。总的说来，它们像极了传说中的珍宝，明代的古瓷器市场已将其树为精妙的分类体系中的高峰。鉴赏文献中仍然持续着这几类物品可能为真品的言论，这足以维持市场的运作，不管市场流通中商品的客观真实性如何。

第五章 流动之物
——作为商品的明代奢侈品

卡尔·马克思（Karl Marx）对"商品经济"概念的阐述，是中国历史学家之间争论"资本主义萌芽"问题，或者"中国封建社会晚期"自身朝向更高的和必要的资本经济阶段的发展程度时，常常用到的核心术语之一；日本学者也会使用这一概念，只是程度轻些。在马克思主义的框架中，"商品"即用于交换的产品，和"资本主义"是紧密相连的。前者的存在是后者产生的必要条件。因此，关于明代商品生产所发现的任何证据都被选取出来，作为资本主义生产模式在中国确实已然自发产生的佐证。

然而，最近的学术研究已开始质疑这二者之间的实质性联系，提出高度商品化的经济能在任何一个复杂的"前现代"社会里独立于资本主义而存在，而亚洲的"前现代"社会可能是其经典样板。在人类学家阿尔君·阿帕杜莱编辑的一本论文集中，这一观点得到了最有力的体现，阿帕杜莱是这样陈述的：

> 让我们把商品定义为某种特定情况下的物品，这一情境可以描述很多不同种类，它们在社会生活中有不同的节点。这就意味着审视一切物品的商品潜质，而非徒劳地寻找商品与其他类型的物品之间的区别；同时，这还意味着明确打破由生产所支配的马克思式商品观，开始关注商品从产品经过交换/分配再到消费的完整轨迹。[1]

假如这一观点是正确的（我也乐意赞同其说），那么，研究"资本主义萌芽"方面的努力可能已误入歧途。这并不白费，因为大量有关明代经济和社会的极富价值的材料被发掘出来，并对之进行了激烈纷呈的讨论。然而，那些材料大都聚集在生产机制的问题，对于消费问题却相对不太关注，甚至对于某件物品社会生命的关键阶段，在此阶段其商品状态最为显豁，即售卖之时，都甚少留意。对于明代的手工作坊，我们略有所知，尤其是被视为有明显"萌芽"迹象的丝织业和制瓷业，但对于明代的商铺和零售者我们却所知甚少。我们对资本的积累有所了解，但是对于消费模式，即便是相关文字记载最为详尽的士大夫精英们的消费模式，仍然所知甚少。

如果我们准备接受阿帕杜莱关于商品情境的更为宽泛的定义，即运用其关于商品阶段（因此允许物品有进入或脱离商品状态的可能性）、商品资格（决定哪些物品能交换的文化框架）和商品语境（物品的交换所能具体实现的社会或地理环境）的三分法，那么，我们该如何运用这一模型来接近明代的商品世界？

首先，应从商品的候选资格入手，这一属性从逻辑上讲是最优先的，"在任何特定的社会和历史情境中用以定义物品的可交换性的（象征的、分类的和道德的）准则和标准"，[2] 在明代的概念中何者能够成为一件商品？回答可能是，只有极少数事物连潜在的商品都不是；除了本文所讨论的手工制品，其他诸如农田、娱乐、性服务、宗教和仪礼服务（在某些文化中，所有这些事物都被严格地排除在商品范畴之外）都符合这一定义。

人的权利亦包括在内。尽管明代社会已经没有纯粹的奴隶制，在乡村还是存在各种类型处于仆人或半仆人地位的佃户，一些家奴，也因为受到卖身契的严格束缚，而不能去寻找其他的主人。他们的情形至少是临时性的商品，可以由姓名作为标记。[3] 在阅读明代小说时，从那些各具特色的姓名中，很容易就能分辨出哪些是奴仆，它们常与其作用及所司职责相关。甚至可以认为，明代社会中的女性，尤其是那些姨太太或小妾，实质上就是商品，可以在家族间交换，以换取大笔现款，她们的名字也常常以物品之名来称谓。1640年代初期，当文人士大夫龚鼎孳以1000两白银买来秦淮名妓顾眉时，他并不只是在生活中展现明代浪漫主义的一个孤例，以提供性和文化服务谋生的女子与士绅精英之间的风流韵事，为士人阶层所普遍接受。[4] 顾眉的身价能够作为一条史料留存后世，便是这类关系的有力证明，在此当中，这件事不过是一个特别引人注目的例子。

晚明之际新出现的另一种类型的商品则是知识，或亲身相授，或出版书籍以为传播。历书和类书、商人用的商旅书、科举考试的范文集以及高雅生活方式指南……它们本身就是用某些知识构成的商品，只是这些知识虽在数世纪前就已存在，但从未被买卖。以往商人只能凭借经验来了解南京到苏州的路线，士绅子弟须从教书先生那里学习科举考试的得体文风，同侪间则通过社会交往掌握有关事物品味的法则。而到1580年前后，所有这类知识，或至少是其中的某一版本，都可以买到了。

当然，《长物志》十二卷中所涵盖的人工制品均未逾越商品的范畴，书画艺术品亦不例外。有人提出，直至18世纪，在商人占主导地位的扬州，"将绘画看作交易中的商品这一禁忌才被打破"。[5] 诚然，明代尚且没有直书某人作品之润格的证据，如郑燮（1693—1765；《清代名人传略》，112页）卸任后在1759年所做的那样。徐澄琪业已证明，郑燮的行为实质上是对一些由来已久、更为狡黠的把画当成商品对待的方式的一种反抗，从而把艺术家从社会义务的互惠网罗之中解脱出来。[6] 然而，我则认为，若将18世纪视为首个能公开把

绘画当成商品来谈论的时代，并以此为转捩点，似乎太晚了些。

关于明代艺术史的大量讨论，无论是当时的文字还是现代的学术研究，均涉及"职业"和"业余"画家之间作品的假定区别，后者完全局限于社会精英阶层，而前者则仅仅可能是作为士绅精英惠顾的副产品才得到这一地位。很显然，在 16 和 17 世纪所察知的这一所谓的区别意义重大。然而，我们现在若不那么受制于当时的人的看法，而将各种形式的绘画制作一律看成是可能交换的物品，无论它们是因某个赞助人订购而完成（交付后获取报酬），还是作为文人之间某些不那么可见的社会应酬的一部分而创作，都是不无裨益的。因为由画上的题跋可知，几乎没有一件作品仅仅是画家本人为了遣兴或为了自己长期拥有而作。每件画作都有其社会目的。

李慧闻（Celia Carrington Riely）在论文中已证明，董其昌是如何用自己的绘画建立并维系其庞大的关系网络，这种关系网是仕途成功的必要条件。[7] 出自地方小名家或者举国皆知的名家画作，自完成之日即具有价值，当它们离开原来的主人之后，任何时候都有可能进入市场。即便是沈周（1427—1509；《明代名人传》，1173—1177 页）以及文震亨的祖辈们——主要以其曾祖父文徵明、祖父文彭（1498—1573）和叔公文嘉（1501—1583）为代表——这些经典"文人—业余"画家们的作品，情况亦是如此。

他们的作品备受市场推崇，但与此相矛盾的却是，他们拒绝将一件艺术品当作商品那样对待。高居翰曾写道："从理论上说，学养与高层文化会使艺术家置身于市场之外，其作品不会用于售卖；但是，如果从严格且实际的角度来看，学养的成果也跟工匠的产品一样，都是有价值的可供营销的商品。"[8] 此种矛盾心态亦适用于书法与文学写作。文徵明本人深知这一矛盾，围绕他的生活有大量传闻，据称他一边拒绝为达官贵人、外国人或商人订制画作，一边却又将画作赠送给贫困的亲友作为贴补，明知他们转手就会把画卖掉。

文徵明的作品在他在世时就被仿冒，这是其作品处于商品状态的一个明确标志。由文嘉及文徵明的两名弟子于 1540 年合画的一幅《药草山房图》（现藏上海博物馆），在其后的不到一百年间，产生了大量假冒的版本，流通于世，李日华（1565—1635）在嘉兴徐润卿的收藏中就曾看见。[9] 据悉，徐润卿与该画的几位作者没有任何关系，而嘉兴，尽管以现代交通的眼光来衡量，与文氏家族所在的苏州相距不远，却各自有其文人圈，未必非要与苏州这一较大的文化中心城市发生关联。李日华尝言，他曾见过这幅可见证文人士绅圈子内部之间亲密交往的画作的三件赝本，很难想象，如果此画一直保存在当初它为之所

作的士绅家庭中，拥有其最初的社会内涵，结果会有这些造假行为发生。

1613年去世的许裕甫，亦无记载表明他与文氏家族有何关联，在其墓中发现了文徵明亲绘的书画扇，这可以作为下述事实的另一物证：即市场也能够提供具有明确否定市场意图的商品，这种否定态度认为，市场不应该是一种理想的社会构架模式。在我看来，晚明之际存在的艺术作为商品的事实和"不应将艺术家没有接受过经济报酬的艺术产品当作商品"这一公认理念间的强大张力，似乎已经成为了延续至今的困惑的根源。如果我们先不去管"职业的"和"业余的"类型分野（抑或这二者的典型代表"浙派"和"吴门"画派）是否具有任何真正的意义，也不去管这种分别是否以可观察到的风格特征为基础，而只是接受布迪厄的表述，即"艺术是否定社会性的主要场域之一"，那么，我们或许能够更多地了解，对于更为庞大的消费者而言，明代的绘画市场究竟是何面貌。

奇怪的是，有关明代绘画或在明代流通的、时代较早的绘画（从此处开始，我要合起来讨论这两类绘画，尽管我知道这样做，会导致一些令人不尽满意的后果）是如何作为商品存在的，关乎那些身份无疑为"职业的"画家及其与赞助人之间交易的信息最少。史美德（Mette Siggstedt）曾对明代中期的职业画家周臣（活跃于1470—1535年间）作过细致研究，但对于赞助人与主顾间的关系是如何运作的这一问题，却没有发现任何有力证据。周臣的画大多没有题跋，暗示出其作品可能是直接为市场而作，尽管我们现在知道周臣某个时期因受胁迫而住在严嵩家中，在严嵩的财产籍没册中，有大量周臣的作品，很可能是充当礼品用的。[10] 当然，由于缺乏有如意大利那种能够阐明赞助人与艺术家关系的档案材料，我们只能仰赖笔记这类文学作品中所偶然留下的记载。

正是笔记，告诉了我们一则有关昆山周凤来（1523—1555）以100两白银的高价（由下文可知此笔款项的高昂）购得名头最大的职业画家仇英所作的《子虚上林苑图》手卷，上林苑为秦汉文学中所歌颂的一个有如仙境般的园囿。仇英花了数年时间完成此画（有一条史料给出了六年这一几乎不太可信的数字），成为周氏为其母八十寿辰所办的盛宴中的一出重头戏，为这次寿宴周氏共耗资1000两白银。[11] 随着周凤来的早逝，此画落入了严嵩手中，与严嵩的其他家产一起于1562年被充公。这则轶事的特别重要之处在于画作价格得以随之流传（这类事原本只有画家、赞助人及他们的直系亲人知晓），并且在晚明的史料中被详细记载下来。价格的高低成为物品意涵的一部分，并最终脱离了真实的画作（作品未能存世）。

关于仇英职业生涯的另一则史料是他给一位主顾的信，是与一幅已完成的画作一起投寄的，该主顾的兄长已为此画支付了银两。仇英请求今后的任何预订都直接向他提，而不要像这回那样通过一个关系欠佳的亲戚做中间人。他在信末提及他为赞助人的信使支付了一钱白银，请此人把完工的画取走，这笔赏钱颇为可观，亦表明此次订制的画作价格不菲。[12] 信函的语气不偏不倚又很干脆，没有文人之间以画为礼时，在画上题跋所刻意为之的谦抑之辞，也毫无不应以这种方式谈论一幅画的意味。

有关艺术品订制的史料相对来说非常匮乏，但我们不应对此作过度阐释，认为讨论这一话题完全是禁忌；明代士绅所参与的其他领域的商品交易，例如土地买卖，同样很少有原始材料存世。[13] 症结更多地在于：原始材料在中国大量缺失，而存世的经过编辑和出版的史料却将一切被视为不适于永久记录的资料都过滤殆尽。如果我们只能借助当时"出版的"材料来研究15世纪佛罗伦萨的艺术赞助或艺术品的报酬问题，同样也会觉得资料匮乏。

自16世纪末以来，有关市场中的"古"画（即早于明代的画作）有了更多的材料存世。在一定程度上，我们可以借此梳理出价目和交易的品种，甚至考察某幅作品辗转易手的轨迹，将赫赫声名从这位收藏家传递到另一家。某些证据则散落在笔记中，但另外一些则以更为集中的形式存在。文震亨甚至公开地辟此专目进行讨论：

> 书画价：书价以正书为标准，如右军草书一百字，乃敌一行行书，三行行书，敌一行正书；至于《乐毅》、《黄庭》、《画赞》、《告誓》，但得成篇，不可计以字数。画价亦然，山水竹石，古名贤像，可当正书；人物花鸟，小者可当行书；人物大者，及神图佛像、宫室楼阁、走兽虫鱼，可当草书。[14]

文震亨接着又说："若夫台阁标功臣之烈……即为无价图宝。"他所用的"汇兑率"是相当粗略的，纯粹以中国文字中三种最广泛使用的书体以及所书字数的多寡为据，对此不必过分当真。不过，这种可兑换性，却是艺术品作为商品的一个有力隐喻。除了这类可供交易的日常商品之外，还有一个古代"国宝"（national treasures）的专属领域。它们很可能已不再存于世，是真正的无价之宝，其神妙为生人所未见。它们那为市场所不能企及的地位只会强化市场对那些较为次要的珍宝的掌控。

与文震亨同时代的名为唐志契（1579—1651）的作者，在1640年的一部画论著作中，以一段名为"古画无价"的文字对当代绘画与"古画"价格之区别提供进一步的理论支持：

> 画有价：时画之或工或粗，时名之或大或小分焉，此相去不远者也，亦在人重与不重耳。至古人名画，哪有定价？昔有持荆浩山水一卷售者，宋内侍乐正宣用钱十万购之。后为王伯鸾所见，加三十万得之，犹以为幸。伯鸾曾为翰林待诏，诠定院画优劣，故一时画家都以王氏爱憎为宗，以其能赏识也。
>
> 又王西室[15]得沈启南直幅四轴，极其精妙。吴中有一俗宦闻其美而谋之，愿出二百金，王终不与。后王西园[16]一见，坐卧画间两日。西室谓画遇若人真知己也。因述二百金之说。西园以一庄可值千金易也。又兴化李相公失谢樗仙画一轴，曾帖招字，报信者五十两，则画价可知。诸如此者不得尽言，请瞽目不得执画求价也。[17]

正如我们在此所见，艺术品的价值，是一件多少显得神秘之事，比米价或地价更难以预测，但是却没有迹象显示买卖书画是令人奇怪或不适宜的，真正让人吃惊的是实际的价格本身。

有一本绘画著录为我们了解晚明（绘画）价格提供了丰富的来源。其作者詹景凤，在别的方面籍籍无名，生卒年亦不详，我们只知道他在1567年中过举人。他所著的《东图玄览编》1591年序成，与大量明代著录相类，所撰四百余则条目，缺乏明晰的编排，各篇长短各异，著录了朋友、熟人手中持有或在市场上所能得见的艺术品。[18]对于当前的研究，此书之所以特别具有价值，是因为众多条目（尽管只占全书的一小部分）讲述了关于艺术品花费或易手的幕后轶事。若仔细阅读该书，还会发现詹景凤可能还做过名望更大、更为富有的士绅如王世贞和其兄王世懋（1536—1588）以及苏州籍高官韩世能（1568年进士）的捐客，代他们观看作品或拜访中间人及其他收藏家。他很可能通过充当士绅（他亦为其中一员）与艺术市场之间的协调者而获得收入和报偿。他的《东图玄览编》是其去世后才出版的，但并无迹象表明此书曾经其后人编辑或整理。因此，书中留存的艺术作品的价格可能出自某些日记或账目，作为必要的专业参考而留存下来。

一项巧善的文本复原工作把一批可能是巨商项元汴（1525—1590）的画目

兼记事簿重新汇集起来。项氏似乎是通过为每件物品标记《千字文》中的一个字，来整理其艺术收藏。《千字文》为儿童蒙学的长篇韵文，类似于 ABC 之类的读物。翁同文近来已在后世收藏家的藏品中找到六十六件标有这些区分记号的书画作品。[19] 有些条目还收录了题跋，在跋中项氏提及为作品所耗费的金钱。这似乎是项氏所独有的行为，我们很难不将此归因于他的商人背景，以及他那乐意明言人所共知但却不屑于去记录的东西的愿望。他曾不止一次使用一个有些奇怪的模式来记录出资购画的事实，却并不注明实际的画价。现藏华盛顿弗利尔美术馆，由元代画家岩叟所作的梅花图上，有项氏题款："岩叟墨梅，墨林主人项元汴家藏。函赏用价□两得于无锡安氏。隆庆三年秋八月朔日记。"[20] 在本该出现数字的地方却留出一格空格，该空格仅容得下一个字符，绝不可能容下两个字。其价格，因此既可能是低于十两，也可能为整百。项氏为何这样做？因为此题跋记录了曾经支付现金的事实，触碰了把绘画当成商品进行谈论的禁忌，虽然它不曾著录其金额。它迫使我们注意到绘画是一种商品，与此同时又沿用了更适于保存商品的避人眼目的把戏，避免完全参与到交易之中。

我们无从知晓项元汴为何有时在题跋中强调某幅藏品的价格，有时又忽略不提。他是在夸耀这桩买卖，抑或在炫耀他的富有？后一种解释颇能引人兴味，却不太成立。因为正如我们将要看到的，以艺术市场的标准衡量，有些记录的价格并不高昂。附录二对詹景凤《东图玄览编》、翁同文重构项元汴藏品录中所有明标价格的作品以及别处所录的若干项氏藏品一一做了注释，同时亦选登了残存于笔记史料中的部分铜器和瓷器的价格。这些价格大多出自 1560 年至 1620 年。我在附录中将其按从低到高的顺序进行排列，其基本单位为"一两"白银，相当于 37.5 克白银。

当然，年代相隔如许久远，我们已不可能对于我所列举的这些物品的真伪多置一词，就当前的研究而言，这亦非至关重要。它所记录的仅仅是某件特定物品卖得了一个特定的价格，并因为购买者认定其为真品而值这个价。根据这些散落的、轶事性质的资料，同样不可能展开任何类型的经济史研究，但是即便从这样一个小例子上，也能体察到某些在艺术市场里发挥作用的相对价值，这看来是合理的。更为深入的资料无疑存在，只不过尚处于零散状态，它们将会证实或削弱我在此处所提出的看法：从 1560 年左右至 1644 年明朝覆灭年间，这些特殊奢侈品的价格服从于一些总体的大原则。

首先，最昂贵的法书价格要远高出最昂贵的名画，此点并不出人意料。附录中只有四幅画超过了二百两白银，当然，不包括价值三百两白银的册页集

（内含六十页）。富有意味的是，其中的两幅达到如此高价，是因为得到董其昌青睐之故。与此相对照，有记录表明曾有八件书法作品售出了如此高价，包括三笔四位数的金额，其中包括明代有记载的艺术品之最高价，即价值二千两白银的王羲之的《瞻近帖》。书法在中国文化体系中的特殊地位久已为西方学者所认可，尽管就博物馆的陈列以及中国艺术通史给予书法的低调处理而言，它的完整内涵尚未被揭示。

获得尊崇的法书鲜有不知其作者，至少可以说只有年代最久远的作品无法确知出自谁人之手，一件书法作品的直接性意味着，拥有它就为某个有名望的藏家提供了最强的身份证明。正如第二章所论，这种身份识别是明代收藏背后的驱动力量之一。在一项对中国书法的美学与社会价值之相互影响所作的研究中，雷德侯（Lothar Ledderose）甚至走得更远，他提道："中国书法是否曾具有独立的美学价值仍是一个值得进一步研究的问题。"[21]像《瞻近帖》这样一件特殊的珍品，自问世以来的数个世纪，随之承载了众多的个人与社会关系，因此，在一个多数物品都能成为商品的时代，为之支付巨款，成为增加此种联系之重要性的一种合理表达。项元汴所购买的往昔，但并非欧洲的暴发户们所垂涎的那种可能是假冒祖先肖像所体现的个人的过往，而是一种具有普遍认可之价值的往昔。

如果人们能预想到书法的价值总体上说比绘画昂贵，那么，发现大多数类型如铜器、玉器和瓷器之类的古董，在价格上也高于绘画，则可能更出人意料。附录中有五件单个物品的价格超过二百两白银，如果我们以一百两白银为界，则数据更为明显，所记载的售价为一百两或超过一百两的各类物品的数目分别是：六幅绘画，十幅书法，十四件铜器、瓷器和玉器。上一章所提及的真品供应的稀缺性在此则反映在价格上。当然，有人或许会表示反对，认为有记载的物品价格全都是些极端的高价，因非同一般的数额或不具有代表性的大宗交易而格外显眼。对此，我们无以辩驳，但可以提出，在讨论这些数字时（所依据的也多为较为宽泛的个例，并不拘于书画），文献记载中的语调并非诧异，而是带着接受的态度，认为这些物品确实值这个价。文艺复兴盛期的意大利，其相对价格的分布情况亦是相同。正如19世纪法国学者欧仁·芒茨（Eagène Müntz）所证实的，在罗伦佐·德·美第奇的财产目录中，古代的多彩浮雕宝石、奖章和花瓶比任何绘画都要贵得多。今日盛行的这种位置互换的逆转，是在日后才发生的。[22]

尽管并非完全不可能，但在绘画类别里，我们对每种个别类型的画作的

相对价值更加难置一词。没有足够的证据可以支持诸如"元画比宋画价值更为高昂"这样的一般认识，因此把价格与当时所盛行的有关这两个时代之优劣的美学辩论关联起来。这种价格的不稳定性已为明代人所察知，如上文所引述的文震亨和唐志契之语，二人均坦承，对一幅特定画作的可能价值是无法设定任何规则的。在记载有价格的画作中，四幅归为唐人之作，四幅为五代和宋人之作，九幅为元画，仅有三幅为当朝，即明人所作。因此，就不同朝代的价格分布范围而言，并没有一个能够清楚辨识的模式。

正如我将要论证的，董其昌的介入——董氏为推崇元画的主要人物——与他在1630年左右将黄公望的《富春山居图》典当了创纪录的一千两白银之间，存在着某种关系。但是其他同样负有盛名的元人画作，画价却相对"低廉"，并且无疑要远低于仇英《汉宫春夜图》二百两白银的价格，仇英约逝于1552年，与此画的购买者——生于1525年的项元汴很近，为同时代人。不仅如此，作为一名"职业"画家，可以料想到仇英的画价相对会打折扣。然而，对于16世纪末期意大利或许可信的说法——即"某物品的年代会令其更具价值"，[23]对于明代的绘画市场，则未必是这样。文震亨对于此点直言不讳：

> 书学必以时代为限，六朝不及晋魏，宋元不及六朝与唐。画则不然，佛道、人物、仕女、牛马，近不及古，山水、林石、花竹、禽鱼，古不及近。[24]

就绘画而言，不仅题材能够决定画价，而且围绕画的各种关系及其"经历"，即便不是更为重要的因素，亦能影响其价格。

我们有必要在艺术奢侈品与明代其他商品的价格之间建立起联系，尽管这在操作上会有难度，而且任何暂时性的结论都可能面临各种批评。我说艺术品是"昂贵的"，而读者则有权要求知道"有多昂贵？与何物相比算是贵？"，即便是对这一问题最为粗略的回答，也要求我们能就所了解的明代当时的经济状况作出某些考量，尤其需要关注影响到阿尔君·阿帕杜莱所说的可以被界定为"商品情境"的那些方面。有以下几个因素值得思考。

首先，是中国的双轨货币体制。由官方铸造的铜币在众多区域中心流通，从理论上说，一枚铜钱相当于十分之一两（一两为37.5克），可用于小型买卖，而大宗交易则可用白银。白银并不铸造成钱币的样式，而是以分量计，进行流通。其单位为"两"本身，或是散碎银两。因此在每笔交易时，都需对银锭重

新称重，并自由分割，以符合所要求的重量。铜和白银这两种货币体制，在理论上是各自独立的。但是，很显然，这两种货币的兑换比率并不稳定，其变动性成为帝国晚期中华经济史的一个持续主题。[25]

另外一个始终存在的问题则是传统经济中金钱的匮乏和信用的缺失，以及本国矿业低下的生产水平长期掣肘经济发展。伴随着16世纪后期白银的大量涌入，这种状况得到了极大改变。白银首先来自至晚始于1540年代的日本矿业的增长，其次来自美洲西班牙帝国，大量白银被欧洲商人带到东亚来购买中国的原材料和奢侈品，譬如丝绸和瓷器。这类贸易在1567年海禁结束后，尤为繁荣。以银锭形式流入的白银，被迅速熔铸成中国的制式，而以西班牙币形式流入的白银，亦被重新熔铸，或是按照分量流通，其面值则被忽略。这类钱币因考古发掘，偶有发现，其上携带的中国钱商印记表明这些钱币曾经过他们之手。[26]

白银贸易及其对于更为宏观的中国经济的意义，已受到众多历史学家的关注，艾维四（William Atwell）对此作了细致研究，以下的概述源自其著述。[27] 白银输入的规模相当可观，自1571年菲律宾马尼拉的转运中心建立后，急剧增长，然而在1630年代和1640年代，因对秘鲁出口的贵金属实施更为严格的控制，白银输入走向了衰落。墨西哥当时的一则史料声称，1597年从阿卡普尔科（Acapulco）运往马尼拉的白银数量达到345000公斤，而到了1602年，回落至143750公斤。这些数量亦反映在太仓库（储备官府岁入税收的主要中央政府机构）的白银入库数目上，1571年后各年的登记数据急剧增长，这一现象持续到明朝灭亡。

这部分是由于政府的赋税及其他收入更多地以白银来征收，而不像前朝用徭役相抵。这一发展通常与经济的持续货币化紧密相关，其表现为各种形式的物物交换走向终结，而日益用现金来代替。我们在前文（第99页，此处页码为英文版原书页码）中曾见15世纪末王锜以绸衣购得一件古铜器的故事。类似的交易在百年后的史料中再也未曾得见，此际汹涌而至的白银已彻底改变了明帝国的经济，尤其是富庶的东南沿海省份。然而，需要提请注意的是：所有关于明代的证据都偏重于这一在帝国文化上和经济上最为发达的地区，对于北方内陆省份来说，就此得出的结论可能并不具备相同的效力。

我们很难对有明一代的物价变化情况做出一般性的推论。中国的历史学家彭信威尝试依据基础农产品，主要是大米的价格建立起价格序列，[28] 法兰西学派的一位社会经济史家曾据此给出了一个粗略的分期框架。[29] 他以用白银标示

的每"斤"（596.82 克）稻米价格为基准，厘定了如下分期：

1．1368—1450 年　相对稳定
2．1450—1510 年　米价几乎翻倍
3．1510—1580 年　相对稳定
4．1580—1660 年　价格急剧上涨

其结果是 1641 年至 1650 年间，米价为百年前的两倍。1630 年代和 1640 年代的经济衰退加剧这一状况，当时粮食经年歉收，随之爆发了由负担过重的农民发动的抗租抗税运动，因为农民出卖农产品所得的铜币与支付赋税所需的白银相较迅速贬值。食物和其他生活必需品的价格急遽上升，而非必需品的价格则被假定有一个回落。薪酬也在上涨，1550 年代，一名士兵的年俸为白银六两，到 17 世纪初则为十八两。[30] 中国其时正经历"价格革命"，与世界另一端所发生的同样剧烈。美洲、亚洲和欧洲经越洋联系形成的"世界体系"，意味着从此以后没有一个区域能完全孤立地发展，而不受其贸易伙伴的影响。

可供我们衡量前文所著录的艺术品价格的非必需品花费信息零散而稀少。有关明代士绅收入的材料也同样如此，本来它们或许有助于我们估算某项艺术品投资收藏所占的资产份额。明代官员的薪金被限定在一个很低的水准；理论上说，六部尚书的年俸也仅为一百五十二两白银，但实际收入却因礼物、地租和贿赂等而剧增，不过所有这些都不曾记载。首辅张居正在北京所建的宅邸，没收时价值一万两白银，靠的并不是官俸。[31] 然而，严嵩的财产籍没册（即《天水冰山录》）中相对具体地记录了其自 1560 年代初期以来的藏品价格，尽管这从时间上说早于该世纪末的价格飞涨，但仍有助于我们勾勒一幅粗略的图景。必须牢记的是，《天水冰山录》的每一类中最具价值之物并未用等价的现金表示，因为它们被一股脑儿地纳入了皇室收藏。

最能体现产品差异的物类之一就是丝绸，它不仅是极为重要的奢侈品，而且是当时高度商业化的行业产物。其中最为昂贵的一个品种为印花丝绸，[32] 称为"改机"，为 16 世纪初的新奇事物。每匹价值二两白银。纱的价格与之相同，其次昂贵的丝织物种类售价为每匹一两五钱，依次递减，最低为每匹三钱。一件长袍的价格从一两三钱至五钱不等（请记住，这并非严嵩衣橱中最华贵的物品）。[33] 丝绸给人以相对昂贵的印象，源自晚明描写暴发户生活的小说《金瓶梅》。这部写于 1582 年至 1596 年间的小说，包括了大量"现实的"社会

细节，但是要把它们当成是有关明代的"事实"来使用，则需谨慎，因为我们必须考虑到该书运用了喜剧的夸张、作者本人的反讽以及其他变形修辞手法。小说中包含的价格材料已经很方便地被归总，或可审慎用于核实出自他处的史料。[34]例如，小说的第五十六回，某个人物花六两五钱银子买了七件女式绸袍，[35]这一数字大致与《天水冰山录》中的价格相符，而在别的材料中，一匹精美的丝绸约值二两白银。

这部小说还把人们带入了一些读者非常乐于了解的消费领域，我们可以借此推算不同领域所占的消费比重，例如在饭馆吃一顿带酒的上好饭餐需一钱三分半白银（第九十六回），而郊游时一顿丰盛的两人野餐，每人分摊白银一钱，则是一个较为合理的价格（第五十二回）。它甚至还让我们领略了一些带有艺术色彩的交易，如小说中主人公西门庆向尚举人支付了五钱白银和两方手帕，请其代写两篇用来炫示的轴文（第七十七回）。在此，我们看到文人士绅的才艺降格以求，成为可用金钱衡量的商品。

西门庆还曾向一名职业画家支付十两白银以及价值二两白银的一匹缎子，请其为一名过世的宠妾传画一轴大影、一轴半身（第六十三回）。与附录二所列的某些古代艺术品的价格相较，这一价格似乎是很大一笔数目。但是此处的要旨可能在于，强调西门庆通过铺张的葬礼排场和不计后果的花费，来表达其过度的悲悼。第四十五回中以五十两白银购得一座大螺钿大理石屏风，[36]以及第九十六回中价值六十两白银的螺钿床，亦有着同样的作用。在严嵩财产籍没册《天水冰山录》所记"一应变价螺钿彩漆等床"条下，最昂贵的家具为一件估价银八两的雕嵌大理石床，[37]而桌子的均价为银二钱一分，椅子为银二钱。一般的白瓷瓶均价则为银一钱三分。[38]

另一则关于瓷器新品价格的材料，见于李日华（1565—1635）在瓷都景德镇为官时的一则轶事。李日华是一位重要的作家兼艺术家，他从一位名叫"昊十九"的人手中订制了五十只一套的茶具，费银三两（平均每只茶杯0.06两）。[39]一则清初的史料则记载：

> 崇祯初时，窑无美器，最上者价值不过三、五钱银一只，丑者三、五分银十只耳。顺治初，江右甫平，兵燹未息，磁器之丑，较甚于旧，而价逾十倍。最丑者，四、五分钱一只，略光润者，动辄数倍之，而亦不能望靖窑之后尘也。[40]

当时最贵的瓷器可能是宜兴的紫砂壶，由独立的名匠在与之交好的士绅支持下创作完成。张岱曾谈到出自名家的宜兴罐"器方脱手，而一罐一注价五六金"。[41]

日本学者矶部彰（Isobe Akira）还发现了三则关于16世纪末、17世纪初书籍消费的史料，这是另一种领域的文化消费。一部带有插图的豪华版小说需白银二两，而另外两部文学作品集则分别为八钱和一钱二分白银。[42]

这些数字积累起来可告诉我们，那些最为昂贵的古代艺术品的价格，如为杰出的历代法书、有题铭的青铜器或最上等的宋瓷所支付的三位或四位数字的银两，确实是一笔巨资。这些东西只有鼎富之人才能得到，堪与购得宅邸的花费以及用以维系财富的大宗地产相较，例如《金瓶梅》第十四回中提到，一位宦官头目的宅邸转手时，售得了七百两白银。农业用地显然因品质不同而价格迥异，但据一般估计，晚明时上好土地每公顷（十五市亩）的价格在二十八两到四十两白银之间。[43]以四位数字购得的书法作品无疑在其拥有者的资产中占有很大比例，以可动产的形式与其资产相挂钩。

如果我们现在试图讨论明代享乐之物的"商品情境"，即奢侈品交易的社会和地理场域，则要比之前对价格差强人意的、无可避免的零星讨论所依赖的基础更缺乏实质信息。在各种资料中，显然有一种不愿意仔细谈论这一话题的情绪存在，而且我们也能发现，对于公开地将艺术品说成是一种商品，流露着或含蓄或显白的厌恶之情（尽管这与项元汴以欣喜的笔调记录为艺术品所付价格的做法相去甚远）。人们用一种讲究而含糊的语言遮蔽了有文化名望的物品进行买卖贸易的事实，甚至使用了非常专门的语汇。我所译成"Ounce"的这一词，为中国度量的"两"，但在艺术品或古董的语境中，有关史料通常用的是"金"，字面意义为"黄金"或"金条"。上千年来，金块从未曾铸成钱币，而黄金本身并不充当交换的媒介，但这个词似乎有着优雅的古意，可让一些特别之物独立于那些普通物品，后者则更适宜用更为寻常的银"两"来支付。严嵩财产籍没册中枯燥的官样文本，也更喜欢用朴素的"两"，而不是略带诗意的"金"。

然而，尽管明代文人不愿多谈市场的运转，却并不妨碍那时存在一个生机勃勃的市场，以及各种形式的艺术品交易。当今博物馆的通行做法是封锁其购进藏品的价格，尽管这些物品曾经在艺术市场上公开流通过，而新近加之于藏品的花费款项，即使对于专业同行，通常也是保密的，既是认为强调关心这样的事不得体，也是出于保密安全的考虑。晚明的情形亦与此相似，我

们发现所能采用的史料往往出自间接的记载,作者真正关心的是别的问题。接下去的论述将在相当大的程度上倚重詹景凤的见证,超出了适宜的比例,但他至少在记录各种不同类型的艺术市场的交易情境方面颇有价值。一些引人入胜的细节正是出自他的笔端,如艺术品市场一定程度上受制于不同的地方趣味,像马图在北方就非常受欢迎。[44] 又如,艺术品不仅可单件售卖,也可以作为某家之收藏整体出售。15世纪末,两名宦官斥巨资白银四万两,购得沐晟的收藏,沐晟为明代开国皇帝朱元璋最为信赖的大将沐英之子,是西南边陲省份云南的实际统治者。其中的一位宦官(宦官当然没有直系后裔)将一部分藏品传给了可能同为宦官的侄儿,继而又传给了其弟弟,直至16世纪末这批藏品被零星分散。[45]

继承遗产,当然也是一种重要的转让方法,但有时也采用家庭内部买卖的形式,如叔叔转手给侄子,其价格无疑是只有双方才知道的秘密。从某位持有者直接转手到另一位所有者,情形亦相同。[46] 也有精于我们所关注过的各类商品的专家型的古董商,他们出身于数代经营艺术品的世家,如沈德符曾写道:"又一友世裔而为骨董大估。一日携一大挂幅来……"反映出在像沈德符这样的拥有地产的士绅成员和古董商人间,并不存在不可逾越的障碍,会妨碍到他们进行友好的社会交往,后者时常登门造访,向前者展示手头最新之物。[47] 掮客与士绅文人顾主共同的话语,最突出地反映在张泰阶的个案中,徐小虎对此做过研究。张泰阶为其私人收藏/存货撰写了目录,简单地冠名为《宝绘录》,1633年出版,其中列举了一系列令人印象深刻但纯属伪造的名作。按今天的眼光,或者以18世纪更为严格的鉴定标准,这些作品当然靠不住,即使是在当时,同时代的人显然也没有把张泰阶看得很认真。这一定与他本人也是进士有很大关系,因此,在社会身份上他与士绅阶层的买家是平等的。由于品味和鉴赏受社会条件制约,张泰阶很难不获得总体上的成就和名望。

然而,轻松友好的氛围总是有限的。1590年,一位无名的"来自南京"的古董商持宋代王安石山水一小纸幅来见詹景凤,而另一位古董商则被用其诨号"扬州老回回"指代。[48] 古董商也可以登门拜访一些潜在的卖家,詹景凤在谈到他是如何在南京胡编修家中见到待售的王维《辋川雪景图》,以及在杭州某士绅家中见到其欲脱手的唐代画家张僧繇的佛画时,似乎扮演的就是前一种角色。[49] 此外,还有可能拜访更大的古董商的家,他们的家兼有店铺的功能,在那里,交易或许同样是在模仿士绅间所采用的社会交往形式的掩盖下完成的,这种策略类似于现在高端艺术品市场中仍在运用的手段,即交易"只以预约"

方式，在模拟富豪之家陈设的环境中进行，其价格当然也是非公开的。詹景凤举了几个发生在苏州、杭州和北京的这样的例子。[50]

当铺亦是个能购得艺术品的地方，其中的一些店铺甚至以这些价值高昂的商品为特色。[51]一部17世纪的戏剧《意中缘》所配的木版插图，展示了一间极其朴素的古董店【图7】，店铺临街，陈列方式与布店、药店和粮店相仿。同一作者李渔（1611—1680；《清代名人传略》，495—497页）在其短篇小说集《十二楼》中的《萃雅楼》一篇里，描写了另一个亦为虚构、但排场更大的古董铺。[52]李渔将古董铺加入号称"俗中三雅"的书铺、香铺和花铺当中。他讲述了三个在北京毗邻开店的年轻人，经营书、香、花和古董。他们打通三间店面，并作一间，生意兴隆，直至其中最英俊的年轻人吸引了首辅严嵩那臭名远扬的儿子严世蕃的注意。该男子被绑架并且净身，又假手送给了一位富有的宦官，为其掌管私藏的古董书籍。这一系列事件可能有点过于传奇，但所发生的背景细节却令人信服，例如，古董商有"三不买"，即"低货不买"（会降低格调）、"假货不买"（会毁坏信誉）和"来历不明之货不买"（害怕官司缠身）。而要想从那些政治根基牢固的高官那里得到付款，亦颇有难度，这似乎也属实。他们将货物取走试用，而后又不愿付钱。

店铺无论如何都是和居所连在一起的，即便规模很大的店铺，亦是如此，如《金瓶梅》中，主人公的绸布庄和当铺都设在居所的前院。据记载，1640年代，某位相国在位于北京的府邸当街开设了一家珠宝店，店铺本身并不值得记述，值得关注的是内中隐藏的丑闻：这家店实为收受贿赂的前台。[53]经营小型器物的古董铺内满是那种"谁先到，谁先得"的商品，没有尝试其他更具有缓冲性的社会契约类型。这一点在几个詹景凤以与珍品"失之交臂"中的收藏家为主题的老生常谈的故事中已经点明了，比如他在北京偶遇一桩大买卖，为唐人李思训的一幅小型山水，仅售七两白银。不幸的是，他当时只是出门随便看看，身边未带一点钱，等他匆匆忙忙赶回家，取来钱，此画已被山西的一位王姓之人抢得。此事令詹景凤一直耿耿于怀。[54]

奢侈品店铺和生意与古董交易常云集一处，如著名的苏州专诸巷，沿运河两岸，商铺鳞次栉比，将苏州城与西北面的风景胜地虎丘连在一起，成为富人的流连之所。外出与古董商打交道，可能是一种令人愉快的消遣出游，如冯梦祯，当时居于杭州西湖边，就曾作这样的旅行，"以观各式玩意"。冯还购买了"珍本书籍和古书画"，他规定自己每隔六个月就得做此"功课"，这让我们得以一瞥富有之人收藏品的增长速度。[55]从掮客的角度来看，最重要的事就是为

冯梦祯这样的有钱人提供就近的、稳定的货源供应。由此，我们曾听说一个做古董生意的道士，从其道院所在的焦山岛，该岛位于长江之上，靠近镇江，地理位置绝佳，正可拦截那些经水路从南方北上的潜在买家，或是那些只打算沿长江短途出行的顾客，这种短程出游是上层士绅生活的一大特征。[56]周丹泉（前一章中提到的仿造定窑香炉之人）也是名道士，至少在其丰富职业生涯的某一个阶段，似乎也曾在道院的高墙内经营生意。[57]第三位道士捐客名叫王复元，曾是文徵明的弟子，他的生意根基则在地方虽小但却富庶的嘉兴城。[58]以士绅为服务对象的店铺可以开在城外的某些名胜之地，张岱曾回想起数家专门经营高档瓷器的店，包括坐落在距离无锡数里铭山的一家专售紫砂器的店。[59]

一些定期举行的集市也专设艺术品和古董的交易。如杭州昭庆寺每天都有这样的集市，[60]而在京师则有三个这样的定期集市，如灯市每年正月初一至初十开市，詹景凤似乎发现这是他最有希望捡漏的地方之一。[61]而京师城隍庙则每月十五至二十五开市，[62]据沈德符所言，集市中：

> 书画骨董真伪错陈，北人不能鉴别，往往为吴侬以贱值收之。其他剔红填漆旧物，自内廷阑出者，尤为精好，往时所索甚微，今其价十倍矣。至于窑器最贵成化，次则宣德，杯㼽之属，初不过数金，余儿时尚不知珍重，顷来京师，则成窑酒杯，每对至博银百金，予为吐舌不能下。宣铜香炉所酬亦略如之。盖皆吴中儇薄倡为雅谈，戚里大估辈，浮慕效尤，澜倒至此。[63]

而年代稍后的一部著作——1635年的《帝京景物略》，证实当时这一集市的货摊绵延有三里长：

> 图籍之曰古今，彝鼎之曰商周，匜镜之曰秦汉，书画之曰唐宋，珠宝、象、玉、珍错，绫锦之曰滇、粤、闽、楚、吴、越者集。夫我列圣，物异弗贵，器奇弗作，然而物力蕴藉，匠作质良。[64]

作者继续细致地描述集市里的各式商品，既有古董，亦有时尚的奢侈品，如缎帛、贡笺，以及进口的藏佛、西洋耶稣像、番橙和倭扇。

而京师玄武门外每月逢四开市，这里因其贩卖从皇家收藏中偷拿出的对象而声名狼藉（间或是合法地拿走的，因为明代皇帝惯于挥霍自己的艺术藏品）：

> 若奇珍异宝进入尚方者，咸于内市萃之。至内造如宣德之铜器、成化之窑器、永乐果园厂之漆器、景泰御前作房之珐琅，精巧远迈前古，四方好事者亦于内市重价购之。[65]

某些经营者实为小商贩，确实显得很可疑，我们曾见过这样的描述：卖者从其行箧中取出贵重的器物给买家看，如某位收藏家偶遇其藏品中的一只玉壶盖，就是从邂逅于京师的一名河南捐客的袋中得来的。[66]

如果我们抛开艺术品作为商品易主这一情境的一般层面，就会幸运地发现，大量各种文献，尤其是那些最具名望的画作的文献，足以使我们运用伊格·考贝托夫（Igor Kopytoff）那富有成果的物品之"传记"的概念，来追溯这些器物在社会中的变迁。积累此类研究对于揭示中华帝国的文化以及经济力量具有很大价值，但本书无意于此。相反，我们将会利用两项已有的具有代表性的研究成果，这两项研究都关涉独立的绘画作品的世系，或至少是在其完整的传记中，与晚明相关的那些片段。它们是李慧闻对于元代黄公望《富春山居图》【图8】之拥有者的研究，以及方闻（Wen Fong）对于《江山雪霁图》所作的同样细致的研究，至少在晚明之际，此幅卷轴曾被归在唐代大诗人兼画家王维名下。[67]

据明代画家沈周1488年所言，其早年曾收藏《富春山居图》，而在其后的近百年间，我们却不知其下落，直至文彭于1570年在一则题跋（文彭本人也是画家，为文震亨祖父）中称它为无锡一名叫谈志伊的人所藏。从这以后，相关文献层出不穷。1590年代初，此画为京师某位周姓官员所藏。其后，此画必定在中国各地几经转手，因为就在稍后的1596年，其最著名的收藏者董其昌写道："顷奉使三湘，取道径里，友人华中翰为予和会，获购此图……"[68]董氏在1627年仍拥有此画，而到1634年，则已归宜兴吴正志所有，后又传给其子吴洪裕。清初的1651年，沈颢在一则题跋中回忆"二十年前"曾在吴洪裕手中见过此画，后者告诉他董其昌将此画以一千两白银典押给他的父亲。而1652年、1657年和1669年的题跋则著录了其后的几位藏家。

这一段纷乱的历史表明：此画在1570年至1669年间，曾八度易手，平均每隔十二年半一次，即使以年幼就婚配来计，也比每隔一代即转手的速度来得频繁。而其中仅有两次为明确的财产继承，而非出售。尽管最有意义的一次转让为发生在两位密友间的典押行为（从董其昌到吴正志之手），耗银375公斤，是一笔相当大的财富。画作在时间上所经历的流动与其在地理上的流动是并行

的。从南京至北京,再到湖南,然后从 1602 年至 1622 年,藏在董其昌松江家中,在董其昌 1627 年返回松江后未及题写题跋之时,即流入宜兴之前,很可能随董其昌去了北京和南京。这样的一幅作品,作为一种浓缩的资产,凝聚的不仅是其货币价值,而且是文化上的尊崇。其拥有者因此可以得到对于成功的仕途生涯而言至为重要的社交关系保障。

《江山雪霁图》的历史亦同样曲折,从 1595 年至 1642 年,曾数度转手,若不计被借阅的次数,共曾转手五次(平均每 9.4 年一次),其中仅有一次为遗产继承。此画同样也曾经董其昌之手,1595 年董氏从高濂在杭州的友人冯梦祯那里借观此画。1642 年,在政治家兼诗人的钱谦益所作的一则题跋中,我们明明白白地看到了"不相配的买家"这一观念,这段题跋对于一些人因一件艺术品降格成为一桩买卖而引发的不平之气,作了生动的比喻:

祭酒(译注:指冯梦祯)殁,此卷为新安富人购去,烟云笔墨,坠落铜山钱库中三十余年。余游黄山,始赎而出之。[69]

或许,钱谦益能把王维的杰作从令人反感的商品状态中暂时解救出来,但无人能够保证这些物件不会再度流入肮脏的商品世界。在明代社会中,市场是一股强大的力量,是人与人之间,以及物与物之间,新型互动方式的一种有力象征。至董其昌以一千两白银典当掉《富春山居图》之时,他本人已经通过拥有此画的事实,此点可经由画跋和印鉴得以印证,创造了其中极大部分的价值。他也通过对中国绘画史的经典进行根本性的重新整理和系统化而做到这一点,他大力推崇黄公望及其同时代的元代画家,视他们为往昔所有大师中的佼佼者。[70] 我此处无意暗示董其昌的所作所为乃是对市场的简单操纵,而是假设,当我们在解读围绕董其昌展开的美学论争时,头脑中须具有所讨论的艺术品实质为商品的意识。我们尤其应该了解,避免商品化的热望(通过收藏印和题跋等方式使一件艺术品变得与众不同)与周期性的"市场检验"需求间,存在着激烈较量。人们为了检验艺术品,特别是经过经典标准修正后的艺术品的接受程度,只好或多或少地勉强承认艺术作品所具有的商业潜力。

第六章 物之焦虑
——明代中国的消费与阶级

对于工匠的社会角色及制造的产品怀有不信任，甚至厌恶，这在传统的中国政治经济中根深蒂固。帝国的财富基于农业生产，除了必要的生产工具或生活必需品，任何其他产品的制造都被看作对这种专注追求的潜在动摇。这种感觉所浓缩而成的观念，首先成形于晚期青铜时代几位思想家的著作中（公元前6世纪—前5世纪），即关于国家的"本""末"之辨。"本"可界定为农业，而"末"则为手工业和商业。以此观念为基础，则是将社会分层，即"士"（在晚期帝国时代，这一观念包含了"学者"之意，而其原意则是指一种世袭的统治阶级，兼具武士和文官两种特质）、"农""工""商"四个等级。前两个阶层被视为必要的根基，后两个阶层则属多余的"末端"，甚至被看成寄生于农业劳作之上的赘生物。

对于公元前3世纪的思想家韩非而言，[1]他被后世奉为法家奠基者，工商之民被置于"五蠹"之列：

> 夫明王治国之政，使其商工游食之民少，而名卑，以寡趣本务，而趋末作。今世近习之请行，则官爵可买；官爵可买，则商工不卑也矣。奸财、货贾得用于市，则商人不少矣。……是故乱国之俗：……其商工之民，修治苦窳之器，聚弗靡之财，蓄积待时，而侔农夫之利。[2]

尽管"本""末"的定义在随后的帝国岁月里总是摇摆不定，这种隐含的不信任感却始终存在着。国家毕竟主要依靠农业税收获取财富，作为个人的统治阶层亦从同样的源头获得财富。因此，国家试图推广制造业或贸易的实际举措，只会被视为潜在的颠覆行为。这并不是说国家（尤其是宋代）未曾从这些来源中获得过财富，或者说在明代之前，从未出现过富有的商人或作坊主，这样的人无疑是存在的，但是从深层次讲，他们的活动仍是拥有土地的统治阶层怀疑和不信任的对象。任何政治家，如若提出政府应鼓励贸易以作为一种税收来源，就有可能会因为正在颠覆关于社会秩序的那极其古老、业已根深蒂固的观念而遭到抨击。

"本""末"的观念很早就被用来区分某项活动的核心基础及其次要部分，"四民"的观念亦是以此为据，对人口作了划分。公元2世纪末，汉代晚期的文学家王符（约85—162）曾言："夫富民者以农桑为本，以游业为末；百工者以致用为本，以巧饰为末；商贾者以通货为本，以鬻奇为末。"[3]当然，奢靡之物会消耗政治机体的生命力，并非是中国独有的观念，不过在一些经典或伪经

典的文献中，也有一种观点，即认为这一政治机体的健康状况与特定种类的工艺产品的造型和装饰等具体细节是密切相关的。

尽管对于年代如此久远的人们的看法，我们只能作些推测，但早期青铜时代对于礼器的高度关注以及所投入的巨大财力与精力，显示出在维系王权传承至关重要的礼仪活动之中，人们对于物品外在细节的关心。[4]另一篇为后人所熟知的汉代文本，即刘向编于公元前16年至公元前6年的《说苑》，讲述了这样一则轶事：

> 秦穆公闲问由余曰："古者明王圣帝，得国失国，当何以也？"由余曰："臣闻之，当以俭得之，以奢失之。"穆公曰："愿闻奢俭之节。"由余曰："臣闻尧有天下，饭于土簋，啜于土瓶。其地南至交趾，北至幽都，东西至日所出入，莫不宾服。尧释天下，舜受之。作为食器，斩木而栽之。销铜铁，修其刃，犹漆黑之以为器，诸侯侈。国之不服者十有三。舜释天下，而禹受之。作为祭器，漆其外，而朱画其内。缯帛为茵褥，觞勺有彩为饰，弥侈。而国之不服者三十有二。夏后氏以没，殷周受之。作为大器，而建九傲，食器雕琢，觞勺刻镂。四壁四帷，茵席雕文，此弥侈矣。而国之不服者五十有二。君好文章而服者弥侈。故曰：俭其道也。"[5]

尽管（或是在一定程度上因为）这些观念，尤其是"本""末"之别，都非常古老，但却一点都没有丧失其作为明代关于经济论争核心语汇的效能。

张瀚（1511—1593；《明代名人传》，72—74页）撰著中，就有一个绝佳的例子。张氏本人出身于匠人之家，其祖先曾是织工，而他则官至吏部尚书。在他的一部著作（1593年序）中，他遵循了古代的"四民"等级体系，未曾流露出丝毫不恰当的意思。他的《商贾纪》只对重商主义的观点表达了有限的同情（尽管他曾在中国商业最为发达的地区做过官），此文的英文已由卜正民全文译出。[6]他的《百工论》[7]同样牢牢地恪守传统的儒家观念，即认为对道德上"好的"农产品进行不适宜的变革，有引发社会混乱的潜在危险。张瀚开篇即论述古代明君的俭朴作风，他们首先关心的就是农业：

> 今之世风，侈靡极矣，贾子所谓"月异而岁不同"已。……今天下财货聚于京师，而半产于东南，故百工技艺之人亦多出于东南，江右为伙，浙、直次之，闽、粤又次之。

他继续论述明朝初年,那些在籍匠人大多是各式犯人,被迫在劳役体制中为国家服役。[8]然而,"自后工少人多,渐加疏放,令其自为工作",迎合京师世袭贵族的挥霍奢侈之风:"自古帝王都会,易于侈靡。"北京自成为首都起,就受此之累。全国各地来的货物云集于此,价格攀升,"故东南之人不远数千里,乐于趋赴者",生活奢靡之风由宫中蔓延到宫外。可能是顾虑到自己的出身,张瀚接着指出,工匠对于自然产品的根本转化,仍是必需的:

> 然圣王御世,不珍异物,不贵难得之货,恐百工炫奇而贾智,以趋于淫,作无益而害有益,弃本业而趋末务,非所以风也。

他论述道,古代的工匠只生产必需品,"则百工之事,皆足为农资,而不为农病",紧随其后的则是一则翻版《说苑》轶事。故事讲述了败将陈友谅的命运,他是明代开国皇帝朱元璋最初的对手之一,其政治命运已由遍布身边的奢侈品所预示:

> 我太祖高皇帝埽除胡元,奄有中夏。时江西守臣以陈友谅镂金床进,上谓侍臣曰:"此与孟昶七宝溺器何异?以一床榻,工巧若此,其余可知。陈氏父子穷奢极欲,安得不亡!"即命毁之。

张瀚在接下来的段落中,暗示明代后来的皇帝们未能秉持其祖先所崇尚的俭朴美德。然后他用普遍认同的方式比较了明帝国的各个区域:

> 至于民间风俗,大都江南侈于江北,而江南之侈尤莫过于三吴。自昔吴俗习奢华、乐奇异,人情皆观赴焉。吴制服而华,以为非是弗文也;吴制器而美,以为非是弗珍也。四方重吴服,而吴益工于服;四方贵吴器,而吴益工于器。是吴俗之侈者愈侈,而四方之观赴于吴者,又安能挽而之俭也。盖人情自俭而趋于奢也易,自奢而返之俭也难。

张瀚在结尾处集中表达了自己对既不得体又无必要的装饰之物的反感,认为"雕文刻镂,伤农事者也",即损害了国家和社会的两大支柱产业——农业和蚕桑业的需求。他讲述了自己身为一名勤勉谨慎的地方长官,曾下令禁止制作精美的花灯,因其耗费巨资,仅可供节日点灯之用,节后又即刻销毁。然而,具

有讽刺意味的是，正是在他的家乡浙江，官宦之家率先订制并享受这些昂贵的奢侈品，这是对社会秩序的天然统治者而言道德领导失败的典型例子。

无论在实际的消费行为中流行的是何种标准，尽管在这一时代，至少在明帝国一些较为富裕的地区，商业资产毫无疑问获得了增长，但张瀚的观点是否属于士绅统治阶层的"官方"路线仍值得怀疑。明人对物的不安也许很突出，但是这古已有之，最权威的经典著作已经认可了这种对物的不安感，并且在某种程度上，成为一种传统观念。对于消费的更为"现代"的态度，还有一条引人入胜的证据，即陆楫（1515—1552；《明代名人传》，1003页）的名作《禁奢辨》，承蒙杨联陞译介全文，下文所引即为他的译笔。[9] 陆楫之父即是本文第一章提及的著有《古奇器录》的陆深，来自长江下游松江一户富裕的地主官宦之家。杨联陞追溯了中国自战国起就有的一个思想传统，这一传统隐而不显，但却根深蒂固，与重节省、俭朴，反对花费、奢侈的习俗背道而驰。陆楫此文，开宗明义，阐述了这一传统：

> 论者屡欲禁奢，以为财节则民可使富也。噫！先正有言：天地生财，只有此数，彼有所损，则此有所益。

他又论述道，苏、杭之富，归因于其地的奢侈生活，因"舆夫、舟子、歌童、舞伎"的生计均有赖于此。而"富商大贾、豪家巨族"膏粱鱼肉，则农夫得利；若其注重服饰，则惠及织工。民众并不是因商业活动而奢侈，相反，考究日用的民风促进了商业的繁荣（"其所以市易者正起于奢"），因此泽惠于众。这些观念之先进，予人以深刻印象，是大约150年之后伯奈德·曼德菲尔（Bernard Mandeville）的先声，其在所著《蜜蜂的寓言》（*The Fable of the Bees*）中提出"私恶即公益"，对于"经济理性主义和道德犬儒主义"作了经典阐述。[10]

在某种意义上，这些态度属于如此公然的异端邪说，但是它们不可能只是个别古怪之人的想法。相反，它们可能正代表了士绅或受过教育的商人们通常所持的一整套观念。他们以平等的身份，相互结交，却很少用文字来记录这种交往，因为掌管文字记录的往往是官僚阶层中最为保守的成员，他们与土地占有的依存关系更为紧密，并且对商业领域怀有一种固有的敌意。

毫无疑问，张瀚文中所见的对工匠的不信任，一直是明代政治生活中，至少是较为高层的官僚阶层中的一股力量。虽然一些"名手"的地位有所上升，

如第二章所讨论的胡文明和陆子冈,但是在整个大明王朝,工匠的社会归类还是隶属下层奴仆。这并没有阻挡那些在专业技术上具有匠人背景的男子的仕途之路,但当他们真正步入仕途时,它总会构成一个话题。沈德符列举了15世纪以来,那些蒙皇室专宠而权力上升之人的几则丑闻。嘉靖朝(1522—1566)时,一位名叫徐杲的木匠,甚至被擢升至工部尚书,此种做法被视为对理想仁政的彻底颠覆。[11]

明代政权不仅与以往朝代一样,反对那些不受控制的、在社会上不适宜的消费;而且制订了完备的禁奢令体系,用各种方式来管制和监控此类消费。据阿尔君·阿帕杜莱富有洞见的分析,此种从外部管理消费的手段,介于更简单与更稳定的社会中的身份地位体系与高度复杂的社会中的风尚体系之间。前一类社会中的商品类型有限且稳定,而在后一类社会中,可获得的商品种类总是不断变动,因而品味成为调节消费的社会因素的必要机制。他的定义十分精当:"禁奢令构成了一种中间阶段的消费管理手段,适合于在一个急剧商品化的情境中仍专注于显示稳定身份的社会,譬如印度、中国以及前现代时期的欧洲。"[12]中央政府试图合法地调控消费,根据社会身份界定其可享用之物,但是在一个"急剧商品化的情境"中,这样的规章日益缺乏实效,正是这种显而易见的紧张态势构成了明代晚期对于商品世界之独特态度的主要特点。这种态度反过来又促成了诸如《遵生八笺》《长物志》这类关于品味和风格的手册的产生,本书前几章对此进行过讨论。

这种更为"现代"的遏制消费的形式在中国出现的时间,应该与它在早期现代欧洲出现的时间亦大致相仿,甚至正如我所论证的,还要更早,但是在16世纪以后,社会以从未有过的速度分道扬镳,这表明对于资本主义社会在欧洲的独特发展,除了对物质文化和制造物品的特殊态度,还可以在更深入的层面上作出解释。早期现代欧洲的"资本主义萌芽"与其在明代中国一样,难以剖析,尽管其在前者最终兴盛,而在后者的世界则无可避免地以"失败"告终。

若对1550年至1650年欧洲和中国的情况作一番比较研究,将会揭示出一幅惊人相似的图景,即消费者对于国家试图干预他们的消费行为日益不理不睬。然而,和别的地方一样,在中国,禁奢令虽然屡被无视,但正式的法律框架依然存在。不同之处在于这些律令所关注的商品消费的实际类型。并非所有的禁奢令关注的都是物质文化,至少在早期的中国文化中,社会分层的主要界限之一,就是个人所配持享的丧葬礼仪的时间长度和繁复程度。在帝国时代晚期,墓穴和丧葬的繁复程度仍是管控的重点之一。

明代律令中关涉物品部分的实质内容，包含在官方正史《明史》的"舆服"一节中，尽管《明史》要等到 18 世纪初，清朝建立后才纂修出版，但它所依据的还是明代的材料，主要为明代的法典《大明会典》（尤其是 1587 年插图本的修订版）中涉及皇帝及其朝臣庆典服饰的部分。[13]"舆服"一节共分四部分，既涉及皇室礼仪，又包含禁奢令。第一部分包括辂、辇、板轿、伞盖、鞍辔的使用；第二部分论及皇帝冕服、后妃冠服和皇太子、亲王以下冠服；第三部分为文武官员等的冠服；第四部分规定皇帝宝玺、皇后册宝等项，以及宫室制度和器用。

在全本《明史》中，最后一条"器用"，与 1587 年出版的《大明会典》所给的解释相同：

> 器用之禁：洪武二十六年定，公侯一品、二品，酒注、酒盏金，余用银。三品至五品，酒注银，酒盏金。六品至九品，酒注、酒盏银，余皆瓷、漆。木器不许用朱红及抹金、描金，雕琢龙凤文。庶民酒注锡、酒盏银，余用瓷、漆。百官床面、屏风、槅子，杂色漆饰，不许雕刻龙凤并金饰、朱漆。军官、军士，弓矢黑漆，弓袋、箭囊不许用朱漆描金装饰。建文四年申饬，官民不许僭用金酒爵，其椅、桌木器，亦不许朱红金饰。正德十六年定，一品、二品器皿不用玉，止许用金。商贾、技艺家器皿不许用银，余与庶民同。[14]

虽然终明一代这些禁令一直有效，但值得注意的是：似乎自 1521 年的律令出台以来，并无新的内容引入。

这类等级区分可一直上溯到《周礼》或《礼记》一类的系统地论述礼制的文本，《周礼》一书虽然声称描写的是公元前 1000 年左右西周的理想制度，但实际上编成于、甚或撰写于公元前 206 年汉帝国建立统一集权之后的第一个世纪。这些早期的文本，作为"十三经"和"五经"之一种，在明代均享有无可动摇的正典地位，甚至对统治者及其朝臣所随身携带之物都作了细致的描写：

> 王执镇圭。公执桓圭。侯执信圭。伯执躬圭。子执榖圭。男执蒲璧。[15]

这些上古的文本与后代的各类禁奢令的共通之处，以及上古文本与各种管制律令所共有的一个最为重要的特征，就是它们都首先从假定永恒不变的身

份等级着手，然后为不同等级的人群指派特定类别的物品，古代的地中海领域，早期的现代欧洲等地，情形亦相同。它们的运作方式，与《长物志》一类的品位指南完全相反，所关注的只是社会的管控；《长物志》及相关文本则均从各类物品入手，进行专门的描述，然后品鉴其社会属性，定其性为"俗"或"雅"。在此，可以十分清晰地看到以人为中心的对商品世界的看法，向另一种认识转变，在其中，商品作为国家难以管控的市场中的主角，享有一定的自主权，尽管有限且形式模糊。

如果说明代的禁奢令在结构上与同时代欧洲的运作机制非常相似，那么两种文化自身关注的物品消费的实际类型也只存在很小的明显差别。明代中央政府希望管控的物品，其急缓程度从服饰到屋宇、酒器，依次递减，最不迫切的是除上述之外的其他各式制造物。对服饰的禁令更多体现为社会中何种阶层的人可着何种织物，而不是依据服饰的剪裁方式来定；而在欧洲，服饰亦是关注的重心，从15世纪晚期到16世纪早期，已成为整个基督教世界一个一以贯之的问题。瓜佐曾言，底层人士"其着装起码应有别于绅士，即使他们不得不要穿得同样奢华"。[16]

在早期现代时期，天主教国家禁奢令施行者的头脑里，服饰令人最为担忧，17世纪意大利城邦范围极广的服饰条例正反映了这一点。罗马通过了五条这样的法令，米兰十一条，佛罗伦萨二十一条，威尼斯则有八十多条，此外与中国相类似的情况是，运输工具吊船（贡多拉）、马车等物，亦有条款限制。[17]而奥利瓦雷斯伯爵—亲王（Count-Duke of Olivares，巧合的是，其生卒年正与文震亨相同）为了复兴西班牙的国力和声望，寄望于"改革议事会"（Junta de Reformation），对服饰的管理条例给予高度重视，事实上，它所取得的唯一持久成功，似乎是将轮状褶皱领排除在西班牙宫廷和贵族的时尚服饰之外，代之以单上浆的领子。[18]

然而，1623年——在地球另一端的《长物志》出现之后不久——"改革议事会"的文献的出版，很可能说明了在北欧"现代的"新教政权与那些欧洲南部和东部的天主教国家之间日益加剧的隔阂。英国禁止奢华服饰的法令，首次颁行于14世纪中叶，实际上直到1604年经詹姆斯一世批准后，才被废止，虽然在其后的二十年又屡屡试图恢复这一禁令，只是事关贸易保护，而非社会控制。[19]而在尼德兰，西蒙·沙马不仅提供了关于消费行为的详实材料，而且对其进行了综合分析。消费人工制品的节俭令甚至从未颁布过，更别提实施了。尽管加尔文派的牧师试图让这种管制行为的神圣条例在1618年多德雷赫

特会议（Synod of Dordrecht）成为国法的一部分，但他们却未能实施该法令中的条款，因为这显然与尼德兰共和国的商业实力来源，即其之所以存在的根基相抵触。当1655年举国面临危机时，才不得不带有忏悔性质地求助于适度的消费，宴会的大小规模和举办时间的长短成了限制目标。[20]

这样，此处就存在着一个矛盾。晚明中国的禁奢令前所未有的复杂，其所包罗的消费领域以及精细程度，欧洲都难以与之匹敌。例如，对餐具的限令，欧洲各国就很少实行。两份内容最为详实的文献要数波希米亚皇帝鲁道夫十一世（the Bohemia of the Emperor Rudolf XI）于1600年后的十年内，[21] 以及西班牙的奥利瓦雷斯（the Spain of Olivares）在1620年初所拟定的改革会议法令，同属于革新举措，超越欧洲禁奢令对服饰关注的传统。与此同时，明代的律令则自明代建元之初起数百年来一直昭布于律书之中。1587年《大明律》中的大部分条款出自14世纪末明代建国之初所制定的法令，唯一一条可能为"当代"的条款，就是1574年颁布的关于"忠静冠"的禁令，下令除官员之外的其余人等不得用此冠戴。[22] 自从这些律令颁布以来，两个世纪中，并不曾试图根据新的产品类型改变其中的条款，抑或变换关于丝织品的术语。1562年的严嵩抄家账册中，显然是依据价值、大小对其资产进行粗略的归类分等，纺织品部分亦然（纺织品可被折合成银两，即肯定了此点）。然而禁奢令坚持让"庶民"穿着由相对低廉的织物织成的服饰，而身份较高的人则允许着品质昂贵的服饰。同时，律令中也不曾提及关于"改机"的使用规定。"改机"为16世纪初由闽人创制的一种华美的提花织物，是严嵩那硕大奢侈的衣柜中收藏的最为昂贵的织品之一。

明代禁奢令没有得到更新或补充，此时这些法令公然地被长期忽视；而同一时期，一些欧洲的主要势力依旧借助它们作为政治家合适的关注对象，以及经济和社会政策的重要手段。就非常粗略的方面来讲，中国人乐意通过无视禁奢令而使其名存实亡（即使这仅仅是由于惯性），因此使得这个"封建"（中国马克思主义的术语）国家与资本主义荷兰市民阶层的关系，比它与西班牙哈布斯堡王朝等地域广袤帝国的关系更为紧密，也使得中国晚明时期的消费行为远比我们预期的更为"现代"。

政府方面对更新禁奢令似乎也失去了兴趣，这也许仅仅表明，当人们普遍对法令所包含的惩戒漠然视之时，官方便也不再强制执行。[23] 而这种漠视态度可能已经到了帝国权力的最上层，如皇帝御赐给宠臣的袍服，其纹样就打破了严格的品官服式定制。按明代律令，只有皇室中的上层，才能着绣有角足皆具的龙纹服装；官员则应该穿着以另外一种神秘的爬行动物"蟒"为装饰

的袍服。据沈德符记载,"今撲地诸公多赐蟒衣……"在他所处的时代,长江中下游的华亭、江陵一带,商品流通领域,这样的蟒衣不计其数。他记述正统十二年(1447年)的一项法令规定:"织绣蟒、龙、飞鱼、斗牛,违禁花样者,工匠处斩。"而弘治元年(1488年)名为边镛的都御史则指出,依据最古老而可靠的韵书,蟒应是一种无足无角的生物,并抱怨道:"今蟒衣皆龙形。"因此下令将过往所赐蟒衣俱上缴,内外机房亦不许织。但沈德符最后总结道:"盖上禁之固严,但赐赉屡加,全与诏旨矛盾。"[24]

经济和政治的力量会在何种程度上压倒官服品制的严苛禁令,《天水冰山录》中严嵩所拥有的袍服,即为一引人注目的例子。[25]严嵩拥有大量与其官阶不符的袍服,甚至拥有少量专属"皇家"的龙袍,足以构成(导致他失势的)大逆不道和奢靡的罪名。除此之外,他还藏有大量纹样属较低官阶的官服,这些可能是严嵩用来作为礼物,赠送给他那广泛的关系网中的各个层次的官僚,是他编织关系网的物质纽带,明代政治游戏中任何成功者的政治势力都有赖于此。严嵩可毫不费力地获得这些理论上受到严格控制的(用阿尔君·阿帕杜莱的话说,就是被"圈禁"了的)物品,这亦从一个侧面反映出严嵩对官僚机构空前的操控力,不过,当律令面对空前膨胀的市场而崩溃之时,没有理由认为同样的事情不会发生在明帝国官阶更低的官员身上。

中国自16世纪中叶起,对于奢靡和铺张浪费的抱怨程度,以及对于背弃想象中的简朴往昔的苛评——这似乎是任何一个前现代社会的普遍现象——日益高涨,并形成一股洪流。张瀚1593年时就声言"今之世风,侈靡极矣……"获得广泛赞同。在《松窗梦语·风俗记》中,张瀚详细记述了服饰规制失效的情况:

> 国朝士女服饰,皆有定制。洪武时律令严明,人遵画一之法。代变风移,人皆志于尊崇富奢,不复知有明禁,群相蹈之。如翡翠珠冠,龙凤服饰,惟皇后、王妃始得为服;命妇礼冠四品以上用金饰件,五品以下用抹金银饰件;衣大袖衫,五品以上用纻丝绫罗,六品以下用绫罗缎绢;皆有限制。今男子服锦绮,女子饰金珠,是皆攒拟无涯,逾国家之禁者也。[26]

田艺蘅,在1573年作序的一部笔记中,提供了一则条目,谈到当时人公然漠视有关私人居所的装饰以及富有的平民女子服饰的规定。这些女子如今均穿着本应禁用的深色(他特别指明为青绿、大红深色)、绫锦绮绣的服饰:"今

则婢子衣绮罗，倡妇厌锦绣矣。"1570年官方试图限制或禁止消费一种名为"宋锦"的昂贵织物。这一名词并非特定的技术描述，而是市场概念，特指一种色泽绚丽、图案精美的织锦，大量使用捻金线。织工们将此种材质改名为"汉锦"，并继续生产这种织物。[27]

这类行为令人感到已危险到了极点。魏斐德（Frederic Wakeman, Jr.）即指出：

> 认为浮华的服饰牵连着政治和社会的颓废，在中国古已有之。如荀子（约公元前313—前238）就曾言："乱世之征：其服组，其容妇，其俗淫，其志利，其行杂，其声乐险，其文章匿而采。"[28]

这些，尤其对"偏常的"消费模式所导致的男女间社会界限的模糊的恐惧，我们在讨论《长物志》时，已做过分析，已成为一种定型的观念，在别的文化中，也能找到类似的例子。1615年，西班牙的方济各会士胡安·德·圣玛丽亚（Juan de Santamaria）在回溯古典传统时，曾引用罗马作家萨卢斯特（Sallust）的话：

> 当一个王国之道德堕落到了极点，则其男子着装类女子；……桌上摆设最为奇巧精妙，男子体未劳即眠……凡此种种皆为堕落之象，其国祚亦走向尽头。[29]

晚明一个又一个的世风评论者必定会对这个来自异域文化的同时代人产生共鸣。他们的抱怨，已成习气，单调乏味，不仅针对传统上所关心的服饰领域（通过服饰，人们可伪装其"真实"的社会身份，这种消费模式最有可能颠覆严格的社会分层），而且也是产生对无所束缚的享乐主义之焦虑的新来源。田艺蘅对杭州、苏州和常州等地的赌博之风的抬头，以及刺激感官的消费，尤其是京师高官宠幸面首的行为，颇感苦恼。[30]1550年之后，"上层阶级日益增长的奢靡之风"还体现在富裕人士所享用的宴席更为冗长而铺张，以及大城市里产生了昂贵的餐饮文化。[31]

底层人物对特定文化消费类型的亦步亦趋，进入到了以往因文化和经济的屏障而受限制的领域，这种情形令当时的士绅评论家颇感烦忧。17世纪安徽桐城经济相对不太发达，以农业生产为主，白蒂（Hilary Beattie）曾经对其地

方志作过仔细研究:"至崇祯年间(1628—1644),奢靡无度,社会阶层界限混乱。"[32]后者显然是前者所导致的结果。我们已经探讨了类似居家手册这样的书籍是如何力求消解某些文化屏障的,诸如参照文人之用的样子提供商品和服务类型的信息。

中国历史学家王世襄曾从松江文人范濂(1540年出生)的著作中发现一段非常有趣的文字,其文通过某种特定类型的商品的运用,即苏州出产的、用进口的珍稀硬木制成的时尚家具,证明了这种优雅生活方式的普遍化:

> 细木家伙,如书桌禅椅之类,余少年曾不一见。民间止用银杏金漆方桌。自莫廷韩与顾、宋两家公子,用细木数件,亦从吴门购之。隆、万以来,虽奴隶快甲之家,皆用细器,而徽之小木匠,争列肆于郡治中,即嫁妆杂器,俱属之矣。纨袴豪奢,又以椐木不足贵,凡床橱几桌,皆用花梨、瘿木、乌木、相思木与黄杨木,及其贵巧,动费万钱,亦俗之一靡也。尤可怪者,如皂快偶得居止,即整一小憩,以木板装铺,庭蓄盆鱼杂卉,内则细桌拂尘,号称"书房",竟不知皂快所读何书也![33]

书房为士绅所最为珍视的一切文化实践发生的场所,一个高度仪式化的场域,如今却成了最为人轻视的皂快家中一个可供选择的多余之物。

《金瓶梅》中一些最为精彩的讽刺要数第三十四回中对主人公西门庆书房的描写,的确是满屋子都装点着高雅文化;书房两边挂四轴名人的山水(此处别具讽刺之意,由文震亨的书中可知,将画"悬两壁及左右对列,最俗"[34]),桌几上安放古铜炉,书橱内几席文具、书籍堆满,还有一只黑漆琴桌。[35]最后这两类东西很可能是成批购置的,因为从书中描写的很多细节中,我们得知,西门庆实际上是个文盲,靠其女婿替他做一切需动笔墨之事,并且从来不曾见他读任何书。然而,尽管如此,他却与那些最富文化教养和创作才能的文人们分享同样的美学价值观,他的效颦之作被门客们恭维为质朴、文雅的典范。

西门庆在饮食、饮酒、娱乐、性服务、精美的服饰、昂贵的家具陈设以及文人所理想之装饰物上的消费,无疑是《金瓶梅》文本中较为显眼的部分,但是,一般来说,明帝国的消费有多突出?由物质文化传达出的对财富以及炫富的态度是怎样的呢?首先,"节制"作为一种值得追求的价值得到偏爱,这类观念就像是希腊格言"Nothing in excess"(过犹不及)在中国所唤起的共鸣。王道焜[36]就曾表达过多地享受好东西于人不利的观点:

山栖是胜事，稍一萦恋，则亦市朝。书画赏鉴是雅事，稍一贪痴，则亦商贾。诗酒是乐事，小一徇人，则亦地狱。好客是豁达事，一为俗子所扰，则亦苦海。[37]

这些观点，当然多数都属传统保守的思想，但也有更现实的原因，如《居家必用事类全集》就曾言：“居处不得绮靡华丽，令人贪婪无厌，乃祸害之源。但令雅素静洁。”[38]以商品来炫示财富，不仅会引发社会结构的瓦解，承受和谐、互惠、接受等级制、认可儒家世界秩序等价值观带来的压力；而且还会给炫富者带来切实的危险，倘若其人身居高位，则会燃起皇帝的妒意，迅即招致残酷的抄家，一夜间家庭的经济、社会地位即遭覆灭。英王詹姆斯一世（James I）或许会抱怨奥德利·恩德（Audley End）的宏伟宫殿"大到与他臣民的身份不相符"，但是在詹姆斯一世时期的英格兰，国王与各大贵族之间相对的权力分配，与万历帝和他的臣子们之间的关系大相径庭，后者可随心所欲地支配臣子的财产与生命。

因此，过分炫耀所引发的危险，堪称迅猛。田艺蘅那部长达三十五章的《留青日札》的末章完全可以被看成是"贪墨滔天""仕路污秽"者的传记[39]（他几乎将这两个词看成是同义词）。文章开篇即谈论了元末明初近乎传奇的巨富沈万三，其富有天下皆知："今人言富者，必曰沈万三秀云。"其后所列的名单，包括臭名昭著的宦官专权者刘瑾（死于1510年[40]；《明代名人传》，941—945页），以及受明武宗宠幸的以左都督掌锦衣卫的钱宁（死于1521年；《明代名人传》，1152页），二人合谋推翻神志错乱的正德皇帝；其后则是武将江彬（死于1521年）；但是最为声名狼藉的是严嵩，其擅专国政之时正与田艺蘅成年的时期重合。在每例个案中，田艺蘅均以充裕的篇幅（严嵩一篇，尤为冗长）列举各人被抄家的物资，其中不可避免地有对于严嵩财产的既令人震惊又使人着迷的描述："纯金器皿共三千一百八十五件，重一万一千零三十三两三钱一分，内有金海水龙壶五，金龙耳圆杯二，金龙盘三。"[41]类似于现代人在听闻菲律宾前总统马科斯及夫人伊梅尔达聚敛之财富的消息时，那种诧异和津津乐道。田艺蘅亦同时混杂着震惊与颇感兴味这两种情绪。或许值得注意的还有，作为一本至少抱有公开出版念头的著作，此书作者与禁奢令以及文震亨的作品，和其他著作，都具有一种我试图定位为中国人着意对物品的性质属性进行精准描述的关切。他并不满足于笼统地记述所有这些曾经受宠但现已失势的人以不正当手段谋取的私物，他必须举出细节来。

然而，假如人们普遍怀疑巨大的财富与腐败不可分割地联系在一起，这即使对最"合理的"炫耀性消费也只能起到一定的抑制作用，那么，过分吝啬所导致的社会弊端也是存在的。我们已经看到何良俊对于那些当使用贵金属器皿才与其拥有者的财富更为相配之时，却只在餐桌上使用瓷器来显示简朴的伪善行为作过评论。[42]"怪异的模范官员"海瑞（1514—1587；《明代名人传》，474—479页）以仅凭官俸过着清贫的生活而闻名，当1569年在苏州出任江南巡抚时，他超过限度，颁布了一部禁奢令，限制用于招待他的费用，并坚持官员的信笺纸应使用较小的留白。由于厉行"节约"，海瑞威胁到了这一地区整体的社会稳定，八个月后，他被罢官。[43]同时代记述晚明社会的欧人著作，认为明人通过引人注目的奢侈品陈设来显示其财富和权势的风气，与他们所熟悉的西班牙、葡萄牙或意大利的情形没有多大差异。所有这些西方评论者都谈及官宦阶层那气派的官邸大门。

即便如此，早期现代的意大利和明代中国是迥然有别的两个社会，尽管会有某些消费方式的类似，但带有炫耀性的消费对象则完全不同。欧洲人在建筑上的巨大开支，包括彼得·伯克记载诸如教堂之类的"公共"空间建筑，[44]在中国并无完全与此相类的花费，当然，向有身份的公众开放的奢华园林，尤其是京城权贵所拥有的园林，亦是财富的显眼标志。这一时期，令巨富们沉迷其中的大型园林无疑是含有炫富色彩的花费，尤其在人口密集的长江下游的三角洲地区，占有土地的欲望最为迫切，然而，这类对空间的昂贵的消费，仅仅对那些出自相同阶层并被邀请至园墙内的成员，才能充分产生炫示的效果。园墙外的普通人所感受到的只有园墙、隔离在外以及空间的私有化，这种体验显然和意大利公民的感受截然不同，后者每天都不得不经过那些建筑的正立面上显要地装饰有统治着他们的大家族的徽章和名号的宫殿或教堂。总的说来，建筑是"意大利人显示其尊贵显赫权势的主要手段……这种艺术形式是上层阶级乐意去了解的"。[45]但是，建筑在中国并非是"艺术"竞争的重点，宅邸的区别仅仅在于大小、规模，而不是基本的设计或外观的时尚。

如果说明代中国不似其同时代的欧洲，有众多通过建筑公开炫示其财富的处所，那么，在它的社会顶层也缺乏一些大卫·康纳丁（David Cannadine）所称的"与民同乐的盛典"（consensual pageantry）举行的场所，这些公共性的典礼，能够起到稳固社会秩序的作用。[46]明代皇帝从不或几乎很少公开露面，也很少出巡。宗教性的仪式活动，也不是官员阶层参与的，尽管有些节庆毫无疑问铺张而醒目，正是动用财富的场合。田仲一成曾描述本书所关注的这段时

期地方戏剧样式的增长，其中表现敬神题材的戏曲，要么在乡村层面上演，要么在商人群体的赞助下上演，甚或得到当时正在帝国南方巩固自身势力的宗族组织的支持。[47]他将晚明视为一个集权的时代，伴随着士绅精英对已往大众文化的挪用，并在他们手中将之转变为更可接受、更便于社会管理的形式。宗族为这些场合花费大笔钱财，但其焦点只在提升群体而非个人的荣耀。它所认可的支配结构，实际上是以其他方式生成和维系的。晚明士绅在一定程度上还参与诸如元宵节花灯会之类的通俗文化形式，如张岱描述的其故乡绍兴的元宵之夜：

> 自庄逵以至穷檐曲巷，无不灯、无不棚者……大家小户杂坐门前，吃瓜子、糖豆，看往来士女。[48]

然而，再一次，这不是一个挥霍性消费的例子，而更多是一个明显的以文化实践形式参与的例子，其活动模糊了阶层分野的界限，而非使之更为清晰。总的说来，用物来表达社会区隔，在不同层次的士绅精英中最为严重，因为他们强调要与可能最相近的威胁保持距离的需求最为迫切。

因此，我们面临的是这样一个棘手的问题：明代士绅是如何分层的？在各个不同的阶层间，存在着多大程度的流动性？这一问题在中国、日本和西方广受关注，学者对此做了大量研究，其中多数围绕传统阶级关系中的"封建"本质（如中国或日本的马克思主义学者），或是围绕形式上的身份标识，如通过科举制体现的获得潜在的政治权力，与随着典型晚明中华帝国"士绅社会"的发展，在更为民间的层面占有主导地位的势力之间的关系。最近的西方研究倾向于强调农业商品化所带来的社会分化和社会矛盾的加剧，用魏斐德的话说，就是产生出了一幅"错综复杂的、动荡的社会图景"。[49]他们都把在外地主的地主所有制（absentee landlordism）的增长看成是社会顶层与底层间差距扩大的一个重要特征，富人日益集中在有围墙的城市和近郊，这为他们提供了更令人兴奋的社交场所，更便捷的获取奢侈品的通道，以及保护他们免受潜在的针对富人的农民暴动，对于后者来说，传统家长制的权威已日益失去意义。财富变得越来越集中，在较为繁荣的沿海省份，通常集中在可通过科举考试成功掌握政治权力，从而巩固其经济地位的家庭手中，这些即为"士绅"阶层（英语则以"gentry"一词来表达，尽管有些不尽人意），在崔瑞德的表述中，更应视其为一种身份群体，而非某个阶层。[50]

在北部与内陆省份，一个极为重要的因素则是丰腴之地集中在世袭的皇室贵族手中。近年来西方学者对于这一利益群体鲜有研究，尽管中国的历史学家常将他们的极度贪婪当作"封建制度"腐化堕落的铁证。[51]他们被刻意排除在任何形式的政治影响之外，这使得那些关注更具中国特色的精英统治和官僚阶层的西方学者们，对他们并不那么有兴趣。然而必须牢记在心的是，无论那些从早期现代欧洲来到明代中国的到访者怎么看，这些被迫赋闲的贵族，其与生俱来的显赫地位似乎是极其自然的事，在（当时的）社会图景中占有很大比重。加斯帕尔·达·克鲁斯（Gaspar da Cruz）撰写的一个章节，论述了"拥有皇室血统的贵族以及重要城市的地方官"，[52]他对这两个群体的相对排序，无意中流露了在其本国葡萄牙这两个群体孰者享有优先权。王室旁系宗亲所构成的世袭贵族，开国武将元勋的后裔，以及二者联姻所形成的家族，都可能遭政治精英的轻视，被刻意地隔绝于政治影响之外，但在明代的社会图景中，他们却是非常突出的一部分，从经济的角度看，他们是上百万农民的主人，并且是奢侈品的消费者。1614年，福王曾耗费二十八万两白银在日益贫穷的河南洛阳兴建了一所新的宅邸。[53]不足为奇，这些王爷成为农民暴动的标靶，明末农民起义最早即始于河南这样的省份，并最终于1644年推翻了明朝。

16世纪晚期和17世纪初期，东南沿海省份，尤其是长江下游地区日渐富庶，这不仅意味着那些早已富裕之人变得更为富有，而且那些以往仅能自给自足，只拥有少量生活必需品的人如今也发现自己有了一些闲置资源。这些资源的有效生产途径是极为有限的。土地所有权集中在为数愈来愈少的人手中，意味着这一最为安全的投资方式并未真正地放开。中国原始的信用和商业投资机制，远落后于15世纪的欧洲，这意味着贸易或生产方面的投资同样易被愚弄。黄仁宇在对整体的"资本主义萌芽"观所作的有力批判中提出：中华帝国幅员辽阔，人口众多（1600年，人口估计在一亿五千万左右），使得长江下游地区成为一个名不符实的发达经济体。中央政府所优先考虑的是经济的稳定，而非经济的增长，不同地区间任何的财富不均衡，都会被视为危险的迹象。

黄仁宇强调，当时多数商号属小规模性质，其资本仅在200至300两白银之间。所谓的成功商人，已不再从事贸易，而是转入地产或投资典当业（一种可靠的但令经济萎靡的收入来源）。他引用经济史学家彭信威所提供的数据：16世纪的明帝国计有二万家当铺，而与此相对比的是19世纪仅有七千家，尽管这些数据也只是推测性的。[54]根据黄仁宇的这一观点，似乎可以作

出这样合理的假设：财富的增长，以及这些增长了的财富在更大范围内的社会顶层中的分配，实际上转化为对于物质文化的持续增长的消费以及新型的消费形式，恰如时人所描述的。而有关当时的英国，斯通（Lawrence Stone）曾经这样论述：

> 无人会否认：任何时代的任何国家，商人会把他们的部分财富用于购买土地，因为它虽不是一种回报特别高，但却是安全的投资。而此处的关键则是，随着乡村别业的建立，他们对于装点斯文的饰品的渴望，究竟到了何种程度。[55]

在此我们要提出这样的假设：在中国最为富庶的地区，地主本身通常并不住在乡间别业，而是选择居住在城镇，"附庸风雅之物"多少已经完全脱离了所拥有的地产。奢侈之物，尤其是那些会带来声望的货品，如古董和画作，在晚明全都属于商品的范畴，因此，"附庸风雅之物"对于任何负担得起的人而言，都是可得的东西。其状态不唯可得，而且处于竞争激烈、供不应求的局面。傅乐（Sandi Chin）和徐澄琪，在对徽商文化和赞助人所做的研究中，引用了明末清初某位作家的话，其文字正展现了徽商进入一个新的商品世界时的那种勃勃生机：

> 忆昔我徽之盛，莫如休、歙二县。而雅俗之分，在于古玩之有无，故不惜重值，争而收入。时四方货玩者闻风奔至，行商于外者搜寻而归，因此所得甚多。其风始开于汪司马兄弟，行于溪南吴氏，丛睦坊汪氏继之……[56]

此处的"汪司马"正是汪道昆（1525—1593），本书前文曾提及汪氏正是为高濂父亲撰写墓志铭的作者，他实际上需要靠卖文为生，这扭转了其作为进士的声望，而转变为盈利丰厚的雇佣作家。

在此，文化评价形式的转变是极端个人化的，但是，消费方式从官僚士绅延伸到徒有钱财之人，正是社会仿效之风在发挥作用，这一观点在其他明人著作中亦可见到。顺着这一思路，会将时髦的室内陈设中对硬木家具的偏好归于画家和鉴赏家莫是龙，而前文引述的王世贞之语，则声称收藏之风始于文人云集的苏州，然后波及以盛出商人（而非文人）而闻名的安徽。沈德符论及明初

的时玩是如何被归为古玩时曾言:"始于一二雅人,赏识摩挲,滥觞于江南好事缙绅,波靡于新安耳食。"[57]在"物带人号"这一条目下,沈德符罗列了各款士绅使用的服饰,并小结道:"此固名儒法服无论矣。"[58]

"好事"这一概念的出现又令我们体会到明人对于物的焦虑,以及潜在的可减轻这种焦虑的良方。通过与那些满壁皆是"名家山水",却以粗鄙的方式加以悬挂的门户保持必要的距离,"雅趣"至少能减轻一些因"过度"而引起的社会焦虑。《长物志》一书的序言作者,沈春泽,借用他本人和文震亨之口,虚拟了一篇对话,似乎公开挑明这样的观点:琐细之物不应是出身如此显赫门庭的子孙所应关心之事,这实际上是在强调,"品位"并非只是这样一个高贵世系自然传承的结果,而是高于其上,某种程序上说是因为位高责重,迫使他们为此制定标准并进行坚守:

> 余因语启美:"君家先严征仲太史,以醇古风流,冠冕吴趋者,几满百岁,递传而家声香远,诗中之画,画中之诗,穷吴人巧心妙手,总不出君家谱牒,即余日者过子,盘礴累日,婵娟为堂,玉局为斋,令人不胜描画,则斯编常在子衣履襟带间,弄笔费纸,又无乃多事耶?"启美曰:"不然,吾正惧吴人心手日变,如子所云,小小闲事长物,将来有滥觞而不可知者,聊以是编堤防之。"有是哉!删繁去奢之一言,足以序是编也。[59]

然而,像《长物志》这样的文本,却存在自我颠覆,甚至是自我解构的问题。我必须反复重申,这是一本关于如何正确消费的指导书,而其自身又是一件商品。因此,难道任何人,无论粗俗与否,仅仅买上这样一本书,就能够避免把画作相对悬挂这样的失误?摆脱这种困境的唯一办法,就是承认在作者初衷和可能的读者接受之间存在着一定程度的差异,并且牢记,一旦一个社会充斥着商品交换,而且形成了时尚机制和仿效之风,它就成为一种恒常的、自足的体系,在其中,那些总是受到鼓动,要去追赶风潮的人永远都实现不了他们的愿望,因为那些值得一做的消费行为总是在变换。因此,《长物志》宛若一部关于无休止的模仿游戏之电影中的一帧定格,是一种将秩序加之于混乱状态的尝试,而这种混乱之态正是某种时尚机制初建时期的典型特征。与其说它是一部晚明现实的指南,还不如说它将读者引向了明代物品必得介入其中的社会交往形式,假如我们想要从这些物品的社会内涵层面来了解它们的话。

结语

高濂在《遵生八笺》中所涉及的物品，以及文震亨在《长物志》中所论之物，对于海内外研究明代社会的历史学家而言，似乎从来都是"长物"。它们是鉴赏家和艺术史家的研究范畴，要理解公认为发生在 16、17 世纪中国社会的变化，在一般意义上讲这些均属边缘材料，而非核心考察对象。例如，在傅吾康（Wolfgang Franke）罗列的有关明史资料的详尽书目中，[1] 就未曾提及这两本书，尽管他的确为大量有关科技史或日常生活的著作留出了篇幅，这两项内容都等同于布罗代尔的"物质生活"。它收入了宋应星作于 1637 年的《天工开物》，即其中最好的一个例子。该书配有木版插图，介绍了众多涉及明代中国物质文化的生产工艺流程，如对陶瓷业、玉器业、冶金业和纺织业，均有记述，还论及凿井、盐业和开矿技术。[2] 傅吾康还列举了《农政全书》，该书实为探讨农业改良的手册，1625 年至 1628 年间由最具声望的天主教基督徒徐光启（1562—1633；《清代名人传略》，316—319 页）编辑出版，他是由首批涌入中华帝国的耶稣会士引入天主教的。这位杰出人物对技术的兴趣，以及他对耶稣会士的热衷，与稍后的王徵（1571—1644；《清代名人传略》，807—809 页）如出一辙。王徵试图以他所著的《诸器图说》（1627 年）一书来改进农具的设计；而其同年所著的《远西奇器图说录》，则向其同时代人传播了欧洲文化中的一些机械装置。徐光启和王徵著作各自在当下所受到的重视，与这些讨论享乐之物消费的文本所处的边缘化位置，形成了鲜明对照。

然而，尽管注意到文化史家多年来针对"时代精神"（Zeitgeist）观念，或任何其他文化同质性的基本原则所提出的尖锐批评，我们仍然可以提出：对堤坝、织机、手推车等"事物"所产生的新兴趣与文震亨这样的作家对待床榻、砚台和冠帽的精微态度之间，确乎"存在"某些联系。宋应星、徐光启、王徵与文震亨同为精英阶层的成员，受过相同类型的教育，并且享用同样的文化资源。他们的著作，绝非是要表达社会中那迄今为止依然缄默的大多数人的观点；他们也不是工程师。他们都是在一种特定的文化氛围下工作，在这样的氛围中，与抽象义理相对的具体的"事"（affairs）的重要性被彰显出来。对此，韩德玲为我们提供了一个重要的案例，她讨论了吕坤（1536—1618）如何运用记述、文书以及各类语录，创立了一种意欲立足于当时特定社会条件的新型儒家道德观。[3] 士绅阶层中越来越多的人开始接受并将客体化的、以事实为中心的方式用于培育文化教养，这可被视为一幅更为宏大的历史图景之一部分，它涵盖了技术文献、室内陈设指南、统计资料汇编、商人的行旅指南、居家事类大全、行为举止规谏，这些均可归于"知识的商品化"这一大类。这些

类目最终汇总在一起是非常显著的。就我们所知，1586年出版的《万历会计录》，首度尝试为皇帝的财政提供具体"预算"。现存最早的行旅指南刊印于1570年，第一本专门面向商人的手册则于1626年问世。而卜正民所研究的地形学和方志（除了行政部门，可以为诸如寺院、名山或书院等任何机构提供向导），则在1580年之后空前地繁荣起来。[4] 这类指南书籍的数量是如此之巨，卜正民将它们看成是士绅社会壮大的产物，同时也是生员们在地方机构中参与的结果。从1400年至1579年，共出产三百六十九种此类书籍，而从1580年至1639年的半个世纪间，则多达一百五十二种。历书，重印的旧版书，以及有关品味的新书，此时也同样数量激增，这并不能仅仅用出版业内在的理由加以解释。

像文震亨《长物志》这样的著作，无论被描述成通向高雅生活的指南书，一种确保并建立社会分界的文学作品；或者本身亦是一件商品，打开了一个广阔的商品享乐世界，它们往往在对明代中国的理解中只起到很边缘的作用。这类著作被忽视的原因，一部分是出于从清军对帝国痛苦的征服中幸存下来的那些最善表达的士绅们所持的态度，这一过程如今被更恰当地视为一个漫长的、血腥的进程，而非官方清代史学所言突然的、势不可挡的闪电战。当某些人沉浸在苦乐参半的怀旧中，描写已逝的南京上层社会所钟爱的娱乐之风，或如张岱一样以笔记小品的形式详细记录亡明士绅生活的各式癖好，另外一些士绅则秉持着一种更为严格的甚至是禁欲的路线。

明王朝因何覆灭？这是17世纪后半叶那些心怀不满的被疏远的知识分子们时刻萦绕于心的一个问题。虽然他们早已被排斥在政治权力之外，但由于清廷一直猜忌长江下游是逃纳税款、反清复明、桀骜不驯的人士活跃的主要地区，在一定程度上，这些知识分子在文化上亦被边缘化了。当那些士绅精英们回望明朝晚景时，发现其同侪或前辈的行为中，有许多颇可指责之处。首先，当时存在着派系斗争，阻挠了政策倡议的切实可行；同时还存在着政治的个人化作风，这意味着任何建议的采纳不是根据其自身的优长来合理判断，而是以提出这项建议的官员的派系归属来做出决定。还有一种感觉是，自万历皇帝1573年即位起，晚明社会就沦入某种程度的轻浮与琐屑，在方以智（1611—1671；《清代名人传略》，232—233页）和顾炎武（1613—1682；《清代名人传略》，421—426页）的著作中，这种印象最为强烈。裴德生（Willard Peterson）揭示了在清初"文人"如何演变成一种具有讽刺意味的称呼，暗示这样一个阶层：他们往往专注于自我，行事做作，仅有半吊子的才华，却把戏剧

或造园之事当成正务,最终遭到报应。顾炎武1646年的那段文字,指的可能就有文震亨:

> 近二三十年,吾地文人热衷务虚求空之娱乐,盖无例外者。[5]

他们对晚明社会的看法是,虽然文化进入一个极其精微的盛期,但其内部却呈现出某种程度的腐朽,并且已开始盛行。由18世纪中叶《四库全书》的编纂者们对高濂、张应文和文震亨的评价可知,这已成为官方的正统观点。文震亨因其沉溺于"奇好、屑玩",即晚明士绅社会生活中的浮华之物,而被视为过于文弱、不适宜治理国家。他的作品因其高贵的门第及其本人的殉难才得以保存(因为从那时起,满族皇帝都称颂那些以死抗争征服的人为忠诚的典范),而不是由于其内在的价值。这种以文震亨为典型代表的明代士绅的衰败气象和不称职,事实上是清代官方的正统看法,成为古老的朝代灭亡乃"天命"理论的延伸,整个汉族统治阶级因派系分裂、内部失和,以及以牺牲实学为代价的、对自私的审美愉悦之物的过度关注,导致合法统治权的丧失。

这类清代的正统观念在20世纪尚有其共鸣。一部由旅美中国学者为上海博物馆的晚明藏品编纂的重要图录,试图严肃地恢复这一时期的原貌,接纳其美学主张,甚至是其关乎"琐屑"之物的美学观点;但是对我而言,这样做很大程度上是以深入晚明审美世界、从那个传统内部写作、并接受其给定的基本前提为代价的。[6]该图录围绕一些重要人物的审美活动展开,视此类活动为某种意义上对社会和政治压力的逃避,正如晚明众多的品鉴著作,尤其是那些画论所宣称的。然而,受到布迪厄观点的挑战,"艺术是对社会性进行否定的一种主要场域",如果我们仅将这些关于"长物"的写作看成是令人愉悦的安全的发泄口,是那些追逐"大事"的历史学家所不予关注的外围事物,这是否恰当?我要说不恰当。沿着阿尔君·阿帕杜莱的思路,他认为"消费活动本质上,是社会的、相关的和主动的,而非私人的、细碎的和被动的",我的看法是,士绅的消费模式及其所参与的当时的享乐之物的物质文化,并非明代历史的次要领域,而是转型时期发生在社会层面的关键的话语领域之一。

20世纪初,维尔纳·桑巴特(Werner Sombart)即提出,在早期现代欧洲,从1300年至1800年,其年代跨度长达500年,贸易和制造业的扩张受到需求的引领,尤其受到奢侈品需求的驱动,而非日常必需品。在早期现代欧洲,宫廷、贵族以及城市显贵们热切地追逐"长物"。[7]而年代更近一些

的钱德拉·慕克吉（Chandra Mukerji）则赋予消费以更重要的角色，她认为消费是一种独具特色的欧洲物质主义文化，其欲求模式与新产品的持续生产相适应，因此促生了资本主义而非其他生产模式。她这样写道："早期现代欧洲物质主义的增长可由欧人持续增长的对于物品的专注而加以证实……"[8]慕克吉的著作值得中国研究者深思，我亦明显受其观念的影响，即有关物质文化的观念可以影响到经济发展，而非相反（如正统的马克思主义所主张）的情况。然而，在她的一些观点中，亦存在着一种危险，它正在演化成一种有关"西方的兴起"的正统解释，而"现代性"和"物质主义"则似乎正在变成一对彼此循环阐释的概念。[9]

有趣的是，这令人想起晚明来到中国的耶稣会士们对这个文明体的批评之一正是"物质主义"（许多上层阶级正公开地对灵魂不朽表示怀疑）。同样，"物质主义"也是中国的士大夫们对于耶稣会士的批评（耶稣会士将宇宙界分为精神和物质，否定无所不在的精神力量，中国人甚至认为在岩石和树木中都蕴含着精神）。[10]在一个并不那么高深的哲学层面，对晚明物质文化的文献进行细致的读解，正如本书在此所尝试的，我们就必定会对西方文明特有的"物质主义"性质产生怀疑。当文徵明执着于材料、形制、装饰和玩物的雅致时，其同时代的欧洲人（例如，几乎与他同时代的英人亨利·皮查姆）似乎与之相反，他们正沉迷于观念性的归纳，而不愿就他们建构的绅士话语体系所围绕的奢侈品消费的实际类型做出细谈。

正是昆丁·贝尔（Quentin Bell）提出这样的假设：时尚系统的存在是阶层冲突的副产品，经由这一必要的途径，绅士阶层方能始终保持领先一步于那些意欲取代其文化权力操控者地位的人。[11]尽管贝尔将中国描述为一个缺乏时尚观念的"停滞"社会的说法完全错误，而且没有任何证据，但是他的观点还是成为关于西方独特性的普遍意识潮流的一部分。例如，慕克吉依然将这一描述当作独见于欧洲的发展现象，并且认为它与一个独特的"物质主义"社会的兴起紧密相关。[12]而我试图在此提供的证据，在我看来，则倾向于削弱早期现代欧洲消费模式的独特性，甚至显示出其落后于中国的某些方面。其他一些比较点已在上文提出，在此我愿意简单地复述一下。新型奢侈品的生产和广泛流通，文化本身即是商品的观念，众多作家对奢侈品消费细节的关注程度，国家禁奢令的废弛，以及奢侈品消费有利民生的见解……所有这些都引向这样一个结论：若仅仅依据消费来判断的话，欧洲或许只是众多复杂的前工业社会的其中之一，欧洲后来崛起的根源应到别处去寻找。彼得·伯克对17世纪尼德

兰和日本所做的广泛的文化模式比较，提出了同样耐人寻味的可能性。[13]

也许在明代中国和早期现代欧洲都出现过的更大的文化模式之中，最显著的或许可以被称为"品味之发明"。如果按照皮埃尔·布迪厄的说法，文化资源分配的不均衡对于社会区隔来说是必要的，如果那些文化资源都是完全意义上的商品，所有拥有相应经济物力的人都可以得到，那么该如何防止文化和经济的等级体系相互叠合，直到有钱人变得有修养，文化人变成富人？在此，品味开始发挥作用，充当着消费行为本质上的合法代表，以及阻止看来锐不可当的市场力量独大的秩序准则。在中国，品味在消费中所起的作用，与其在欧洲的确立时间几乎相同，甚或还要领先。毫无疑问，英国17世纪晚期以来出现的品味之概念，对于推动人们接受下述事实至为关键，即单纯的奢侈品拥有者与鉴赏家之间是有差别的，后者的判断筑基于一整套以道德为基石的审美准则。因此，对于绅士而言，成为一名有品味的鉴赏家，不仅是可能的，而且是绝对必要的。正如理查德·斯梯尔（Richard Steele）所指出的，"绅士的名号，从不固着于他的境遇，而是在于他在其中的做派"。[14]正是这类观点最终让英国的"奢侈品之争"平息下来，但是直至18世纪上半叶，它们才被真正提出，如作家乔纳森·理查德森（Jonathan Richardson）作于1719年的《讲演二则》（Two Discourses）以及沙夫茨伯里伯爵（Earl of Shaftesbury）的著作。[15]然而，这似乎与说成书于一个世纪之前的文震亨的《长物志》中的要旨一致。不仅因其对于"雅"这个观念的运用，以及他特别重视高层次商品的接受和拥有方式（更甚于拥有这一事实本身），还因为他引介了16世纪的新式奢侈品，如日本的漆器和宜兴的紫砂壶。

我所作的各种比较，并非是为了佐证明代中国与同时代的欧洲是"一样"的。也无意把中国描述得更为"熟悉"，更"可理解"。中国在西方，被牢牢地绑定为"他者"的一部分，是一个与西方恰好"对立"的地方。因此，不论有多武断，这里所提出的对看上去在中国和早期现代欧洲重复发生的（消费）模式的关注，将是把"中国"作为本质上与"欧洲"相对的观念加以"陌生化"的这项工作的一部分。当然，本书即使能够确证新生的资本主义消费模式业已在明代中国发挥作用，也无意在当前显然是徒劳的关于"资本主义萌芽"的论争阵营中站队。不管怎样，任何对马克思遗产更深入的运用，正如伊曼纽尔·沃勒斯坦（Immanuel Wallerstein）所做的，[16]都有可能表明，当仍然互相分立的亚洲、美洲和欧洲被整合入最初的世界体系时，马德里所做的决策可能会影响福建的米价，而攻打台湾的军事行动可能会影响阿姆斯特丹的证券交易所，在欧亚大陆的

任何一端的重要社会活动中，我们都可以观察到这类显著的相似性。即使我们小心避免把经济和文化的关系庸俗化、简单化，这些相似性仍然不能仅仅归于巧合。假如我们同意海外贸易在创造引发这些模式的购买力方面起到了一定作用，那么，我们就可以获得某种机制来应对（若不是理解的话）这些相似性。

如若我们还承认消费活动具有"社会的、相关的和主动的"本质，那么我们或许就有了一个回答以下问题的初步方式，即假如 16 世纪的中国呈现出如此众多与欧洲相近的消费模式，为何 18 世纪的中国却仍然令人"感觉"与欧洲截然不同？首先，本书所讨论的那些消费方式所发生的地区，只是明帝国疆域的一小部分，尽管是最为富庶、人口最为密集的一部分，此地理因素的局限，可能永远无法逾越。本书所引用的明代作家的证据，全都取材于长江下游地区，亦绝非偶然，因为那正是这些消费方式的发生之地。这一时期的欧洲，总体上看，有许多相互竞争的核心和外围区域，而明代中国最持久的奇迹则在于它能够维持一个人口超过一亿五千万的统一政体，这或许正是导致它在这方面失败的原因。

其次，这些消费方式在中国社会的播散可能仅限于占全部人口很小一部分的人群。明代中国的士绅消费者，即使在某些方面他们的行为表现不比同时代的西方人更"现代"，也绝不逊色，却不可能成为消费型社会的催生者。而绝大多数的人口尚陷于自给经济的挣扎之中。所以，今后的比较工作不仅要关注"消费社会"的机制——可以毫不费力地展示，在世界各地的许多地方都存在这类机制，虽则他们后续的历史轨迹不尽相同——而且还要关注在何种程度上，这些消费模式已经达到一个最终将改变整个社会的"临界量"（critical mass）。

第三，消费作为变革的动因，而不是变革的结果，特别容易受到文化价值变幻的影响，更不用说直接的政治干预，就像中国 1644 年之后所发生的那样。1644 年后，消费不再风行；它并非不复存在，只不过不再是士绅们可以关切的正当话题，不再是可以充当权力场域的谈资。关于物品的言说已成"长物"。

注　释

2004 年版序言

[1] Craig Clunas, "Review Essay—Modernity Global and Local: Consumption and the Rise of the West," *American Historical Review* 104.5 (1999), pp. 1497–1511.

[2] 例如《大亚洲》(*Asia Major*) 杂志 1999 年所提出的主题 "论中国文化的视觉维度" (the visual dimensions of Chinese culture)。参见：*Asia Major*, third series, 12.1 (1999).

[3] John Meskill, *Gentlemanly Interests and Wealth on the Yangtze Delta*, Association for Asian Studies Monograph and Occasional Paper Series, no. 49 (Ann Arbor, 1994), p. 5.

[4] James Cahill, *The Painter's Practice: How Artists Lived and Worked in Traditional China* (New York, 1994).

[5] Timothy Brook, *The Confusions of Pleasure: Commerce and Culture in Ming China* (Berkeley and Los Angeles, 1998).

[6] Richard Von Glahn, *Fountain of Fortune: Money and Monetary Policy in China, 1000–1700* (Berkeley and Los Angeles, 1996); Kenneth Pomeranz, *The Great Divergence: China, Europe, and the Making of the Modern World Economy* (Princeton, 2000).

[7] Dorthy Ko, *Teachers of the Inner Chambers: Women and Culture in Seventeenth-Century China* (Stanford, 1994); Wai-yee Li, "The Collector, the Connoisseur and Late Ming Sensibility," *T'oung Pao* 81 (1995), pp.269–302; Francesca Bray, *Technology and Gender: Fabrics of Power in Late Imperial China* (Berkeley and Los Angeles, 1997).

[8] Jeremy Lane, *Pierre Bourdieu: A Critical Introduction* (London, 2000).

[9] Jonathan Hay, *Shitao: Painting and Modernity in Early Qing China* (Cambridge, 2001).

[10] Ankeney Weitz, "Notes on the Early Yuan Antique Art Market in Hangzhou," *Ars Orientalis* 27 (1997), pp.27–38.

[11] Kathlyn Liscomb, "A Collection of Painting and Calligraphy Discovered in the Inner Coffin of Wang Zhen (d. 1495 C.E.)," *Archives of Asian Art* 47 (1994), pp.6–32; "Social Status and Art Collecting: The Collections of Shen Zhou and Wang Zhen," *Art Bulletin* 78.1 (1996), pp.111–135.

[12] Craig Clunas, *Elegant Debts: The Social Art of Wen Zhengming (1470–1559)* (London and Honolulu, 2004).

[13] Jonathan Hay, Shitao, p.339; 并请参考本人为此书撰写的书评。参见：Craig Clunas, "Review of *Shitao: Painting and Modernity in Early Qing China*," *Art Bulletin* 84.4 (2002), pp.686–688.

[14] Ginger Cheng-chi Hsü, *A Bushel of Pearls: Painting for Sale in Eighteenth-Century Yangchow* (Stanford, 2001); Tobie Meyer-Fong, *Building Culture in Early Qing Yangzhou* (Stanford, 2003).

[15] Chuang Shen, "Ming Antiquarianism, an Aesthetic Approach to Archaeology," *Journal of Oriental Studies* 8.1 (1970), pp.63–78. 感谢冯德保 (Christer von der Burg) 向我推荐此文。

[16] Roger Chartier, *Cultural History: Between Practices and Representations*, trans. Lydia B.Cochrane (Cambridge, 1988).

[17] Roger Chartier, *Cultural History*, p.30.

[18] 可引申为乐观/悲观的视角。——译注

[19] Søren Clausen, "Early Modern China: A

Preliminary Postmortem," http://www.hum.au.dk/ckulturf/pages/publications/sc/china.pdf, p.20 (accessed 19 December 2003).

[20] Søren Clausen, "Early Modern China," p.22.

[21] J.M. Blaut, *Eight Eurocentric Historians*, vol.2, *The Colonizer's View of the World* (New York and London, 2000).

导　言

[1] Chandra Mukerjin, *From Graven Images: Patterns of Modern Materialism* (New York, 1983), p.15. 其中的某些观点来自保罗·里克尔（Paul Ricoeur）论"视若文本的有意义的行为"（meaningful action considered as a text）理论，曾由亨丽埃塔·摩尔（Henrietta Moore）作过讨论，参见：Christopher Tilley ed., *Reading Material Culture: Structuralism, Hermeneutics and Post-Structuralism* (Oxford, 1990), pp.97–99.

[2] Richard Goldthwaite, "The Empire of Things: Consumer Demand in Renaissance Italy," in F. W. Kent and Patricia Simons, with J. C. Eade, eds., *Patronage, Art and Society in Renaissance Italy* (Canberra and Oxford, 1987); Simon Schama, *The Embarrassment of Riches: An Interpretation of Dutch Culture in the Golden Age* (London, 1987).

[3] Robert Blair St George, ed., *Material Life in America 1600–1860* (Boston, 1988). 当美国学界对于将物质文化研究定义为一门学科开始关注时，克里斯托弗·蒂利则将对学科拥戴的拒绝视为"一连串拒绝行为"中的一种，由此，这一"发展着的探索领域"必定伴随着理论与实践、主观与客观的对立，不可避免地把分析范畴具体化为独立的领域。参见：Christopher Tilley ed., *Reading Material Culture: Structuralism, Hermeneutics and Post Structuralism*, p.vii.

[4] Arjun Appadurai, "Introduction: Commodities and the Politics of Value," in Arjun Appadurai, ed., *The Social Life of Things: Commodities in Cultural Perspective* (Cambridge, 1986), p.5.

[5] 存世的著作或多或少地回应了关于在早期乔治王时代的英国"一个消费社会产生"的假设，参见：Neil McKenderick, John Brewer and J. H. Plumb, *The Birth of a Consumer Society: The Commercialization of Eighteenth-century England* (London, 1982).

[6] Peter Burke, *The Italian Renaissance: Culture and Society in Italy*, rev. edn (Cambridge, 1986).

[7] 朱维铮：《走出中世纪》（上海，1987年）。史景迁在《追寻现代中国》一书中亦将他"寻找现代中国"的起点定在1600年左右。参见：Jonathan D. Spence, *The Search for Modern China* (London, 1990). 中译本参见：[美] 史景迁著，黄纯艳译：《追寻现代中国：1600—1912年的中国历史》（上海，2005年）。

[8] 南京大学历史系明清史研究室编：《明清资本主义萌芽问题研究论文集》（上海，1981年）一书收录了1950年代以来讨论这一问题的众多重要文章。

[9] 有四部著作特别突出：Frederick W. Mote and Dennis Twitchett eds., *The Cambridge History of China*, Volume 7: *The Ming Dynasty, 1368–1644, Part I* (Cambridge, 1988). 该书对明代的政治史作了基本的叙述，对极具学术价值的《明代名人传》作了有益的补充，参见：L. Carrington Goodrich and Chaoying Fang, eds., *Dictionary of Ming Biography*, 2 vols (New York and London, 1976). 本书一律使用其中译名《明代名人传》。关于明代的政府机构是实际如何运作的，黄仁宇《万历十五年》一书给出了极富特色的、细腻而丰富的注解，参见：Ray Huang, *1587 A Year of no Significance: the Ming Dynasty in Decline* (New Haven and London, 1981). 中译本参见：黄仁宇：《万历十五年》（北京，2007年，增订本第1版）。而对于明代杰出的学者群体的文化理想，亦有大量的描写，参见：Chu-tsing Li, James C. Y. Watt eds., *The Chinese Scholar's Studio: Artistic Life in the Late Ming Period* (New York, 1987).

第 一 章

[1] R.H. van Gulik, *Chinese Pictorial Art as Viewed by the Connoisseur*, Serie Orientale Roma 19 (Rome, 1958), p.51.

[2] 关于"丛书的起源"这一问题的讨论，参见谢国桢：《明清笔记谈丛》（上海，1981年），203页。

[3] Cheuk-woon Taam（谭卓垣）, *The Development of Chinese Libraries under the Ch'ing Dynasty, 1644–1911* (Shanghai, 1935), pp.76–77.

[4] 《中国丛书综录》, 3卷本（上海，1982年）。

[5] Sir Percival David, *Chinese Connoisseurship: The Ko Ku Yao Lun* (London, 1971).

[6] 同上书，3页。

[7] Arjun Appadurai, "Introduction: Commodities and the Politics of Value," p.43.

[8] 同注5, p.lvii.

[9] 汪道昆：《太函副墨》, 1591年序, 卷47。

[10] 《石渠宝笈续编》, 卷6, 3167页。

[11] 冯梦祯：《快雪堂集》, 1616年版, 卷47, 69页反面。

[12] Wen Fong（方闻）, "Rivers and Mountains after Snow (Chiang-shan hsüeh-chi), Attributed to Wang Wei (A.D. 699–759)," *Archives of Asian Art*, 30 (1976–1977), pp.6–33; Lothar Ledderose, *Mi Fu and the Classical Tradition of Chinese Calligraphy* (Princeton, 1979).

[13] Edmond Yee, "Kao Lien," in William R. Nienhauser, Jr. ed., *The Indiana Companion to Traditional Chinese Literature* (Bloomington, 1986), pp.472–473.

[14] 陈美林：《试论杂剧〈女贞观〉和传奇〈玉簪记〉》, 载《文学遗产》1986年第1期, 84页。

[15] Tanaka Issei（田仲一成）, "The Social and Historical Context of Ming-Ch'ing Local Drama," in David Johnson, Andrew J. Nathan and Evelyn S. Rawski, eds., *Popular Culture in Late Imperial China* (Berkeley, Los Angeles and London, 1985), p.148.

[16] Joseph Needhamh, with the collaboration of Lu Gwei-djen（鲁桂珍）, *Science and Civilisation in China*, Volume 6: *Biology and Biological Technology*, Part I: *Botany* (Cambridge, 1986), p.361.

[17] 王重民：《中国善本书提要》（上海，1983年）, 266页。

[18] 虽然我在大英图书馆和珀西瓦尔·戴维基金会专门研究过《遵生八笺》的两种明版本，但我引用的多数文字来自于1928年版的一本专门收录艺术书籍的丛书。

[19] 尽管这种方式并非是独一无二的，如高濂的"门客"屠隆也用过此方式。

[20] Timothy Brook, "Censorship in Eighteenth Century China: A View from the Book Trade," *Canadian Journal of History*, 23 (1988), pp.177–196.

[21] 同注17, 348页。

[22] Alexander Wylie, *Notes on Chinese Literature* (1867; Shanghai, 1922), pp.144, 148, 150–151, 154.

[23] 《长物志》原著使用"定者"一词。——译注

[24] 喜龙仁在著作中提及文氏家族的部分谱系。当前对于作为画家的文氏家族出版了大量文字，虽然没有一家著述是围绕其整体的社会/文化角色展开的。参见：Osvald Sirén, *Chinese Painting: Leading Masters and Principles*, 7 vols (London, 1958), vol. 4, p.186.

[25] Frederic Wakeman, Jr., *The Great Enterprise: The Manchu Reconstruction of Order in Seventeenth-century China*, 2 vols (Berkeley, Los Angeles and London, 1985), vol.1, p.133. 中译本参见：[美]魏斐德著，陈苏镇、薄小莹等译：《洪业——清朝开国史》（南京，1998年）。

[26] 刘敦桢：《苏州古典园林》（南京，1979年）。

[27] 贺凯（Charles O. Hucker）对《开读传信》一书作了全文译注。此书几乎完全由文震亨执笔，赋予他在抵抗宦官专权腐败的运动中以英雄的角色。参见：Charles O. Hucker, "Su-chou and the Agents of Wei Chung-hsien," in his *Two Studies in Ming History*, Michigan Papers in Chinese Studies 12 (Ann Arbor, 1971), pp.41–83.

[28] 顾苓所撰悼文《武英殿中书舍人致仕文公行状》, 作为附录收录在文震亨原著、陈植校注、杨超伯校订：《长物志校注》（南京，1984年）。

[29] 原文为："宏光元年五月，南都既陷，六月，略地至苏州，武英殿中书舍人致仕途文公，辟地阳澄湖滨，呕血数日卒。"参见顾苓：《武英殿中书舍人致仕文公行状》, 同上。——译注

[30] 原文为："少而颖异，生长名门，翰墨风流，奔走天下。"同上。——译注

[31] "中书舍人"位列九品中的七品之下品。参见：Charles O. Hucker, *A Dictionary of Official Titles in Imperial China* (Stanford, 1985), p.193.

[32] Arthur W. Hummel, ed., *Eminent Chinese of the Ch'ing Period* (New York, 1943). 本书使用其中译

名《清代名人传略》，下同。——译注

[33] 同注 24，153 页。

[34] 参见：Charles O. Hucker, *A Dictionary of Official Titles in Imperial China*, p.273.

[35] 关于沈春泽其人，在当地的地方志以及一本晚明清初的画家传记集——《明画录》（1673 年明代画人录）中存有少量的信息；参见台湾中央图书馆编：《明人传记资料索引》（北京，1987 年），172 页。

[36] Chu-tsing Li and James C. Y. Watt ed., *The Chinese Scholar's Studio: Artistic Life in the Late Ming Period*, p.5.

[37] 文震亨原著，陈植校注、杨超伯校订：《长物志校注》，153 页；Charles O. Hucker, *A Dictionary of Official Titles in Imperial China*, p.481.

[38] Roderick Whitfield, *Chinese Rare Books in the P.D.F.* (London, 1986), p.19.

[39] 文震亨原著的《长物志校注》由著名的植物学家陈植（1898 年出生）校注。陈植疏理的关于文氏的传记资料和《长物志》的版本变迁，大多都为本项研究所利用。其《长物志校注》亦是本书所仰赖的主要版本。陈植为南京林学院的教授，主要致力于植物史和园林史，曾完成园林史中的另一部重要著作——明代计成（活跃于 1600—1640 年；《明代名人传》，215—216 页）《园冶》（1635 年）一书的校注工作，以《园冶注释》之名出版。由《长物志校注》中陈植的自序可知，此书成稿于 1965 年，但随之而来的对于学术的钳制使得此书和众多其他的学术著作一样，无法出版。直至 1984 年，陈植去世之后，书稿方得以付梓。曾经蹂躏了文震亨的政治风暴对于 20 世纪晚期的中国学者，并不仅仅是没有回应的遥远的历史事件。《园冶》全文的英译本见：Alison Hardie trans., *Ji Cheng, The Craft of Gardens* (New Haven, 1988).

[40] Frederick W. Mote and Hung-lam Chu（朱鸿林）, *Calligraphy and the East Asian Book* (Boston and Shaftesbury, 1989), pp.189-192. 高濂的名剧《玉簪记》有一版本的编辑署名陈继儒，可能也是伪托，因为从任何一个阶段考察，都没有证据表明陈继儒和高濂有过交往。

[41] 由房兆楹撰写的"屠隆"词条。参见：Carr-ington Goodrich and Chaoying Fang, ed., *Dictionary of Ming Biography*, p.1326.

[42] 翁同文：《项元汴名下〈蕉窗九录〉辨伪探源》，载《故宫季刊》第 17 卷，1983 年第 4 期，11—26 页。

[43] 《四库全书总目提要》，为 1782 年的《四库全书总目》的缩要，上海商务印书馆点校（上海，1933 年），2576 页。

[44] 同上书，2576—2577 页。

[45] 同上书，2714 页。

[46] 同上书，2577 页。

[47] 关于张应文及其所处社会环境，参见：Michel Beurdeley, *The Chinese Collector Through the Centuries: From the Han to the 20th Century* (Ruland, Vt., and Tokyo, 1966), pp.118-128.

[48] 《瓶史》还被翻译成法文，并对全文进行了校注，参见：L. Vandermeersch, "L'arrangement de fleurs en Chine," *Arts asiatiques*, 11 (1964), pp. 79-140.

[49] 《说郛》为明代大型的丛书之一，在清初也依然通行，其出版史尤为复杂。参见：昌彼得：《说郛考》（台北，1979 年）。

[50] Sakai Tadao（酒井忠夫）, "Confucianism and Popular Educational Works," in Wm. Theodore de Bary ed., *Self and Society in Ming Thought*, Columbia University Studies in Oriental Culture 4 (New York and London, 1970), pp.331-366; Timothy Brook, *Geographical Sources of Ming-Qing History*, Michigan Monographs in Chinese Studies 58 (Ann Arbor, 1988).

[51] 同注 17，347 页。

[52] K. Ruitenbeek, *The Lu Ban Jing: A Fifteenth-Century Chinese Carpenter's Manual*, unpublished Ph.D. dissertation, University of Leiden, 1989.

[53] 吴聿明：《太仓南转村明墓及出土古籍》，载《文物》1987 年第 3 期，19—22 页。

[54] R. J. W. Evans, *The Making of the Habsburg Monarchy 1550–1700* (Oxford, 1979). 这类关于家庭经济的文学在意大利可以一直远溯至 5 世纪中叶，参见：Leon Battista Alberti, *La cura della famiglia*.

[55] Y. W. Ma（马泰来）, "*pi-chi*," in William R. Nie-

nhauser, Jr ed, *The Indiana Companion to Traditional Chinese Literature*, pp. 650–652；谢国桢在《明清笔记谈丛》中就一些最为重要的笔记作品给出了更多细节。

［56］ David Roy, "Chin P'ing Mei," in William R. Nienhauser, Jr ed., *The Indiana Companion to Traditional Chinese Literature*, pp.287–291. 此书最早的几种译本也作过严格的删略，或依据的只是中国版本较差的修订本，不可避免地会在牺牲情节的情况下，保留色情方面的内容，而正是前者使得此书成为一部关于明代物质文化和居家生活的百科全书。

第二章

［1］ 文震亨原著、陈植校注、杨超伯校订：《长物志校注》，31页。
［2］ 同上书，46—47页。
［3］ 同上书，112—113页。
［4］ 同上书，123页。
［5］ 同上书，183页。
［6］ 同上书，225页。
［7］ 同上书，231页。
［8］ 同上书，247页。
［9］ 同上书，333页。
［10］ 同上书，345页。
［11］ 同上书，352页。
［12］ 同上书，369页。
［13］ 同上书，409页。
［14］ 高罗佩对卷五"书画"中的内容作了更长篇幅的摘录和译介。参见：R. H. van Gulik, *Chinese Pictorial Art as Viewed by the Connoisseur*. 而《长物志》中论家具的内容则被柯律格《中国家具》一书广泛引用。参见：Craig Clunas, *Chinese Furniture*, Victoria and Albert Museum Far Eastern Series (London, 1988). 对于卷七"器具"的更进一步的摘引可见柯律格《中国的外销水彩画》一书，如关于以象牙为画材一事。而李铸晋和屈志仁所编《中国文人的书斋：晚明时期的艺术生活》一书则引用了论瓷器的大部分内容。参见：Craig Clunas, *Chinese Export Watercolours*, Victoria and Albert Museum Far Eastern Series (London, 1984); Chu-tsing Li and James C. Y. Watt edn., *The Chinese Scholar's Studio: Artistic Life in the Late Ming Period*. 对于那些无法阅读大量零散的中文材料的读者来说，可以利用经过更为广泛引用的这一类明代鉴赏文学，如艾惟廉所译高濂《遵生八笺》中论瓷器的部分（这部分材料还出现在论中国瓷器的其他西方早期的大量经典学术著作之中）。参见：Arthur Waley, "The Tsun Sheng Pa Chien," A.D.1591, by Kao Lien, translated by Arthur Waley, with Introduction and Notes by R.L. Hobson, *Yearbook of Oriental Art and Culture* (1924–1925), pp.80–87. 而屠隆的（正如我们所知，实际应是高濂所作）论金鱼和瓷器的大部分内容则被慕阿德和珀西瓦尔·戴维爵士译成了英文。参见：A. C. Moule, "A Version of the Book of Vermilion Fish," *T'oung Pao*, 39 (1950), pp.1–82; Sir Percival David, "A Commentary on Ju Ware," *Transactions of the Oriental Ceramic Society*, 14 (1936–1937), pp.18–69. 其同代人张丑论插花的文章《瓶花谱》则有非常优秀的、审慎精到的法译本。参见：L. Vandermeersch, "L'arrangement de fleurs en Chine."

［15］ Chu-tsing Li and James C. Y. Watt ed., *The Chinese Scholar's Studio: Artistic Life in the Late Ming Period*, p.6.
［16］ 鲍廷博编：《知不足斋丛书》。
［17］ 沈榜（主要活动于1567—1642年间）编著：《宛署杂记》，1593年编（北京，1980年），154—162页。
［18］ Rotrud Bauer and Herbert Haupt, "Das Kunstkammerinventar Kaiser Rudolfs II, 1607–1611," *Jahrbuch der kunsthistorischen Sammlungen in Wien*, 72 (1976).
［19］ Michael Baxandall, *Patterns of Intention: On the Historical Explanation of Pictures* (New Haven, 1985), p.9.
［20］ 在当前的著述中，类似的例子可见：Craig Clunas, "Object of the Month: Song Dynasty Jade Brush Washer," *Orientations*, 17.10 (1986), pp.32–34. 文震亨"器具"一章中的"笔砚"被用来确定物品所具有的某种程度的历史含义，某家博物馆曾经收藏此类物品过百年，而无法对其识别。
［21］ 此书名为《回忆录》，实则是一部规诫之

书。——译注

[22] Edmond Bonnaffée, *Etudes sur l'art et la curiosité* (Paris, 1902) 包括了一个完整的法译本，而在克莱因和泽纳合著的《1500—1600年的意大利艺术：资料和文献，艺术史中的资料和文献》中，则有英文的节译。参见：R. Klein and R. Zerner, *Italian Art 1500–1600: Sources and Documents*, Sources and Documents in the history of art series (Englewood Cliffs, 1966). 约瑟夫·艾尔索普在其《宝贵的艺术传统：艺术收藏史及其相关现象》一书中称《回忆录》为"一无名人物所著的奇书"，似乎不仅低估了它在当时的名声，也低估了当前，尤其是文艺复兴艺术史家们对它的了解程度。我用的"威尼斯"（Vinegia）版，为大英图书馆所藏的最早版本。参见：Joseph Alsop, *The Rare Art Traditions: The History of Art Collections and its Linked Phenomena* (New York, 1982), pp.419–425.

[23] R. Klein and R. Zerner, *Italian Art 1500–1600: Sources and Documents*, pp.23–25.

[24] Guazzo, *The Civil Conversation of Stefano Guazzo* (London, 1586).

[25] Henry Peacham, *Compleat Gentleman* (London, 1622).

[26] Frederick W. Mote and Hung-lam Chu, *Calligraphy and the East Asian Book*, pp.135–145. 傅惜华编：《中国古典文学版画选集》，2卷本（上海，1980年）是近年来出版的汇编了戏剧和其他样式的纯文学插图的著作之一。

[27] 顾元庆：《十友图赞》，载《说郛续》1646年版，"弓" 36。

[28] Adrian Forty, *Objects of Desire: Design and Society 1750–1900* (London, 1986), p.93.

[29] 同上书，pp. 63–66。

[30] 文震亨原著、陈植校注、杨超伯校订：《长物志校注》，241页"床"、354页"卧室"和25页"栏杆"。

[31] Sir Percival David, *Chinese Connoisseurship: The Ko Ku Yao Lun*, p.143.

[32] Craig Clunas, *Chinese Furniture*, p.94.

[33] Marsha Weidner, Ellen Johnston Laing, Irving Yucheng Lo（罗郁正）, Christina Chu（朱锦鸾）and James Robinson, *Views from Jade Terrace: Chinese Women Artists 1300–1912* (Indianapolis and New York, 1988), nos. 14–16.

[34] Barbara E. Ward, "Readers and Audiences: An Exploration of the Spread of Traditional Chinese Culture," in R.K. Jain ed., *Text and Context* (Philadelphia, 1977), pp.181–203.

[35] Craig Clunas, "Books and Things: Ming Literary Culture and Material Culture," in Frances Wood, ed., *Chinese Studies*, British Library Occasional Papers 10 (London, 1988), pp.136–143.

[36] Timothy Brook, "The Merchant Network in 16th Century China," *Journal of the Economic and Social History of the Orient*, 24 (1981), pp.165–214. 参阅卜正民（Timothy Brook）：《纵乐的困惑：明代的商业与文化》（*The Confusions of Pleasure: Commerce and Culture in Ming China*）（北京，2004年）。——译注

[37] 文震亨原著、陈植校注、杨超伯校订：《长物志校注》，303页"笔"和307页"纸"。

[38] 《居家必用事类全集》，丁集，60页反面。原文为："宣州诸葛高、常州许顿。造鼠须散卓长心笔，绝佳。"——译注

[39] 薛爱华《撒马尔罕的金桃——唐朝的舶来品研究》引用了有关唐代（618—906）这类舶来品的经典记述。参见：Edward H. Schafer, *The Golden Peaches of Samarkand: A Study of T'ang Exotics* (Berkeley and Los Angeles, 1963). 中译本参见：[美] 薛爱华，吴玉贵译：《唐代的外来文明》（西安，2005年）。

[40] 李言恭、郝杰编，严大中、汪向荣校注：《日本考》，中外交通史籍丛刊（北京，1983年），67页。此处"洒金"专指日本漆工艺"蒔绘"（maki-e）中的一种"梨子地"（nashiji）。

[41] John K. Fairbank, Edwin O. Reischauer and Albert M. Craig, *East Asia: Tradition and Transformation* (Boston, 1973), p.178. 通常而言，这一非理性的"对于外国事物仇视"的观点是东方学者著述中的一个重要元素。

[42] 欧阳修有《日本刀歌》。文震亨原著、陈植校注、杨超伯校订：《长物志校注》，310页。

[43] 临书枕臂之具曰"秘阁"，亦曰"臂搁"。同

[44] 上书, 268 页。——译注

[44] 同上书, 242—243 页。

[45] 高濂:《燕闲清赏笺》, 1591 年辑,《美术丛书》3 集第 10 辑 (上海, 1928 年), 231 页 (在同一页上, 他还品鉴了另外一件"异域"输入的物品, 即西藏的佛像);张应文:《清秘藏》, 1595 年序,《美术丛书》1 集第 8 辑 (上海, 1928 年), 12 页正面。沈德符描述了对"西洋"产的玛瑙渐至增加的兴趣, 很可能是由工业日益发达的南印度输入的。参见:沈德符:《万历野获编》, 元明史料笔记丛刊, 第 2 版, 全 3 册 (北京, 1980 年), 906—907 页。

[46] 李俊杰:《折扇及其扇面艺术》, 载《上海博物院季刊》1987 年第 4 期, 101—110 页。

[47] Roderick Whitfield, "Tz'u-chou Pillows with Painted Decoration," in Margaret Medley, ed., *Chinese Painting and the Decorative Style*, Percival David Foundation of Chinese Art Colloquies on Art & Archaeology in Asia 5 (London, 1975), pp.74–94.

[48] 周功鑫:《由近三十年来出土宋代漆器谈宋代漆工艺》, 载《故宫季刊》, 1986 年第 4 期, 93—104 页 (英文译文, 1—22 页)。

[49] 沈德符:《万历野获编》(下), 663 页。

[50] 王世贞作为明代学者的领袖人物, 已被其同时代人所普遍认可, 但在沈德符《万历野获编》(下) 654 页上他却被视为吴越间散播古玩收藏好事之风的榜样。

[51] 王世贞文, 转引自谢国桢编:《明代社会经济史料选编》, 3 卷本 (福州, 1980 年), 第 1 卷, 289—290 页。这段文字由屈志仁翻译, 其内容实质与沈德符《万历野获编》下册第 653 页所述相同。参见:Chu-tsing Li and James C. Y. Watt edn., *The Chinese Scholar's Studio: Artistic Life in the Late Ming Period*, p.9.

[52] 张岱:《陶庵梦忆》(杭州, 1982 年), 11—12 页。

[53] 同上书, 59 页。

[54] Craig Clunas, "Some Literary Evidence for Gold and Silver Vessels in the Ming Period (1368–1644)," in Michael Vickers and Julian Raby, eds, *Pots and Pans: a Colloquium on precious Metals and Ceramics*, Oxford Studies in Islamic Art 3 (Oxford, 1987), pp.83–87; Derek Gillman, "A Source of Rhinoceros Horn Cups in the Late Ming Dynasty," *Orientations*, 15.12 (1984), pp.10–17.

[55] 徐渭《咏水仙玉簪》诗:"略有风情陈妙常, 绝无烟火杜兰香。昆吾锋尽终难似, 愁杀苏州陆子冈。"——译注

[56] 转引自:Craig Clunas, "Ming Jade Carvers and their Customers," *Transactions of the Oriental Ceramic Society*, 50 (1985–1986), p.78.

[57] 曾柱昭和莫士合著的《胡文明团体的金属制品》一文翻译了地方志中所载的条目。参见:Gerard Tsang and Hugh Moss, "Chinese Metalwork of the Hu Wenming Group," *International Asian Antiques Fair* (Hong Kong, 1984), pp.33–68. 有关胡光宇铜器的条目参见:Chu-tsing Li and James C. Y. Watt edn., *The Chinese Scholar's Studio: Artistic Life in the Late Ming Period*, cat. no. 62.

[58] 陈诗启:《明代工匠制度》, 载《历史研究》1955 年第 6 期, 61—88 页。

[59] John Shearman, *Mannerism* (London, 1967). p.44.

[60] 彼得·伯克《意大利的文艺复兴时期的文化与社会》一书引用了蒂泽《威尼斯文艺复兴的大师和作坊》一文。参见:Peter Burke, *The Italian Renaissance, Culture and Society in Italy*, p.64; H. Tietze, "Master and Workshop in the Venetian Renaissance," *Parnassus*, 11 (1939), pp.34–35.

[61] Michael Sonenscher, *Work and Wages: Natural Law, Politics and the Eighteenth-Century French Trades* (Cambridge, 1989); Helen Clifford Helen, *Parker and Wakelin: A Study of an 18th Century Goldsmithing Business with Particular Reference to the Garrard Ledgers, c.1760–1776*, unpublished Ph.D dissertation, Royal College of Art, London, 1988. 认识到这一点, 以及有可能实际的例子比文献记载的年代更早就有出现, 现在绝大多数英国银器研究者都倾向于把"制造商的标记"改称为更为模糊的"赞助商的标记", 该标记表明这件器物由这家金匠公司出品, 更多是出于金属含量的保证, 而非审美趣味。

[62] Michael Dillon, *A History of the Porcelain Industry in Jingdezhen*, unpublished Ph.D. dissertation, University of Leeds, 1976.

[63] C. J. A. Jörg, *Procelain and the Dutch China Trade* (The Hague, 1982); Craig Clunas, *Chinese Export Watercolours*, Victoria and Albert Museum Far Eastern Series (London, 1984).

[64] 张岱：《陶庵梦忆》，80 页。

[65] Craig Clunas, "Some Literary Evidence for Gold and Silver Vessels in the Ming Period (1368–1644)," in Michael Vickers and Julian Raby, eds, *Pots and Pans: a Colloquium on precious Metals and Ceramics*, Oxford Studies in Islamic Art 3 (Oxford, 1987), pp.83–87; Craig Clunas, *Chinese Furniture*, p.71.

[66] 译文见：Rose Kerr, *Later Chinese Bronzes*, Victoria and Albert Museum Far Eastern Series (London, 1990), p.24. 此段原文出自《遵生八笺》卷十四《论宣铜倭铜炉瓶器皿》："近有潘铜打炉，名假倭炉。此匠幼为浙人，被掳入倭。性最巧滑，习倭之技，在彼十年，其凿嵌金银倭花样式，的传临制，后以倭败还省，在余家数年打造。"——译注

[67] 例如：Susan Bush and Hsioyen Shih, *Early Chinese Texts on Painting* (Cambridge, Mass., and London, 1985), pp.75–78.

[68] Joan Stanley-Baker（徐小虎），"Forgeries in Chinese Painting," *Oriental Art*, NS 32 (1986), pp.54–66.

[69] Susan Bush and Hsio-yen Shih, *Early Chinese Texts on Painting*, p.99.

[70] 沈德符：《万历野获编》（下），658 页。

[71] 文震亨原著、陈植校注、杨超伯校订：《长物志校注》，151 页。

[72] 同上书，138 页。

[73] 同上书，153 页。

[74] Wai-kam Ho（何惠鉴），"Tung Ch'i-ch'ang's New Orthodoxy and the Southern School Theory," in Christian F. Murck, ed., *Artists and Traditions* (Princeton, 1976), pp.113–130. James Cahill, *The Distant Mountains: Chinese Painting of the Late Ming Dynasty, 1570–1644* (New York and Tokyo, 1982).

[75] Richard Barnhart, "The 'Wild and Heterodox School' of Ming Painting," in Susan Bush and Christian Murck, eds, *Theories of the Arts in China* (Princeton, 1983), pp.365–396.

[76] 文震亨原著、陈植校注、杨超伯校订：《长物志校注》，142 页。

[77] 高罗佩将此篇作了全文翻译。参见：R. H. van Gulik, *Chinese Pictorial Art as Viewed by the Connoisseur*, Serie Orientale Roma 19 (Rome, 1958), pp.4–6.

[78] 何良俊：《四友斋丛说》，"序"作于 1569 年，元明史料笔记丛刊，第 2 版（北京，1983 年），315 页。

[79] "剑环"为剔红漆器的一种形式。——译注

[80] 文震亨原著、陈植校注、杨超伯校订：《长物志校注》，249 页。

[81] Chu-tsing Li and James C. Y. Watt ed., *The Chinese Scholar's Studio: Artistic Life in the Late Ming Period*, p.164. 在此著作中，"瓷器"作为一种特定的类别所具有的主导地位，是对现代的博物馆和艺术市场实践的一种妥协，从另外一个角度看，也是认真看待明代物品等级体系的一种尝试。

[82] Pierre Bourdieu, *Distinction: A Social Critique of the Judgment of Taste*, trans. Richard Nice (London, 1984), p.29.

[83] 同上书，p.479.

[84] 文震亨原著、陈植校注、杨超伯校订：《长物志校注》，10 页。

第三章

[1] R. H. van Gulik, *The Lore of the Chinese Lute* (Tokyo, 1968).

[2] Jonathan Chaves, "The Panoply of Images: A Reconsideration of the Literary Theory of the Kung-an School," in Susan Bush and Christian Murck, eds, *Theories of the Arts in China* (Princeton, 1983), pp.341–364.

[3] Susan Bush and Christian Murck, eds, *Theories of the Arts in China* (Princeton, 1983).

[4] 高居翰《明清绘画中作为思想观念的绘画》一文中，提供了一个引人入胜的例外。他梳理了与绘画的原创观念相关的"仿"字的内涵；屈志仁也对涉及晚明美学各个领域的一些关键的术语进行了广泛的论述。参见：James Cahill, "Style as Idea in Ming-Ch'ing Painting," in M. Meisner and R. Murphy, ed., *The Mozartian*

Historian (Berkeley, 1976), pp.137–156; Chu-tsing Li and James C. Y. Watt ed., *The Chinese Scholar's Studio: Artistic Life in the Late Ming Period* (New York, 1987). 还有日本的例子显示这一类的历史词典编纂学可以在一个同源的文化内部获得巨大的成功，它有着一些相同的问题，即似乎有着一套不曾变化的图像指示。九鬼周造于 20 世纪早期所作的开创性研究《论"粹"的结构》，词典对于"粹"一字给出了诸如"时髦的"、"别致的"，甚至"性感的"这样的同义词。而较晚近的谷川彻三关于茶道那与众不同的赏鉴用语的研究，所取得的巨大进步，在中国尚无相应的成绩。参见：Kuki Shūzō（九鬼周造），"The Structure of ike," an unpublished translation of *Iki no kōzō*, by John Clark, typescript deposited in the National Art Library, Victoria and Albert Museum. Translation copyright John Clark (1978); Tanikawa Tetsuzo（谷川彻三），"The Aesthetics of Chanoyu: Parts 1–4," *Chanoyu Quarterly*, pp.23–27 (1980–1981) [a translation and adaptation of the same author's *Cha no bigaku* (Tokyo, 1977)].

［5］ Michael Baxandall, *Patterns of Intention: On the Historical Explanation of Pictures* (New Haven, 1985); Peter Burke, *The Italian Renaissance, Culture and Society in Italy*.

［6］ 韩德玲（Joanna F. Handlin）指出了"格物"的不确定性，这在绝大多数明代心学流派中也占据了一定的地位。参见：Joanna F. Handlin, *Action in Late Ming Thought: The Reorientation of Lü K'un and other Scholar-Officials* (Berkeley, Los Angeles and London, 1983).

［7］ "看诸物"一语出自冯梦祯：《快雪堂集》，59 卷，38b；"玛瑙"一则出自沈德符：《万历野获编》（下），907 页。

［8］ 姜绍书：《韵石斋笔谈》，丛书集成初编（上海，1935—1937 年）。

［9］ 关于"院画"，参见文震亨原著，陈植校注、杨超伯校订：《长物志校注》，151 页；关于"仿古玉器"，则参见陈继儒：《妮古录》，《美术丛书》1 集第 10 辑，6 页反面。

［10］ 王锜：《寓圃杂记》，1500 年序，元明史料笔记丛刊（北京，1984 年），42 页。

［11］ 文震亨原著，陈植校注、杨超伯校订：《长物志校注》，246 页。

［12］ 王恭：东晋太原晋阳人，字孝伯，曾任青兖二州刺史。王大：即王忱，字符达，小字佛达，王恭族叔，曾任建武将军、荆州刺史。——译注

［13］ Richard B. Mather, *Shih-shuo-hsin-yu: A New Account of Tales of the World* (Minneapolis, 1976). 此书有罗马拼音。

［14］ 田艺蘅：《留青日札》（中），1573 年序，瓜蒂庵藏明清掌故丛刊（上海，1985 年），810 页。

［15］ 文震亨原著，陈植校注、杨超伯校订：《长物志校注》，246 页。

［16］ 《居家必用事类全集》，戊集，74 页反面，85 页正面。

［17］ Richard John Lynn, "Alternate Routes to Self-Realization in Ming Theories of Poetry," in Susan Bush and Christian Murck, eds, *Theories of the Arts in China* (Princeton, 1983), p.317–340.

［18］ 何良俊：《四友斋丛说》，315 页。

［19］ Arjun Appadurai, "Introduction: Commodities and the Politics of Value," p.38.

［20］ 周石林编：《天水冰山录》，1737 年序，知不足斋丛书，156 页正面（琴），188 页反面（画），158 页正面（砚），170 页反面（铜器）。

［21］ 高濂：《燕闲清赏笺》，1591 年编，《美术丛书》3 集第 10 辑，33 页正面。

［22］ 沈德符：《万历野获编》，卷 3，658 页（旧画款识）；冯梦祯：《快雪堂集》，26 页（书）；高濂：《燕闲清赏笺》，14 页反面（论古铜色）。

［23］ Pauline Yu（余宝琳），"Formal Distinctions in Chinese Literary Theory," in Susan Bush and Christian Murck, eds, *Theories of the Arts in China*, pp.27–56.

［24］ 杜志豪（Kenneth DeWoskin）认为"雅"字还含有"不复杂的"、"朴素的"含义。参见：Kenneth DeWoskin, "Early Chinese Music and the Origins of Aesthetic Terminology," in Susan Bush and Christian Murck, eds, *Theories of the Arts in China*, p.202.

［25］ Ellen Johnston Laing, "Real or Ideal: The Problem of the 'Elegant Gathering in the Western Garden' in Chinese Historical and Art Historical Records," *Journal of the American Oriental Society*,

88 (1968), pp.419–433.

[26] 王道焜：《抬屏语》（水边林下丛书版），7页正面。

[27] 沈德符：《万历野获编》，653页。

[28] 文震亨原著，陈植校注、杨超伯校订：《长物志校注》，10页。

[29] 张岱：《陶庵梦忆》，79页；文震亨原著，陈植校注、杨超伯校订：《长物志校注》，315页。

[30] 罗曼语，属印欧语系，自拉丁语衍生，主要有法语、意大利语、西班牙语、葡萄牙语和罗马尼亚语等。——译注

[31] 卜寿珊参照董其昌的好友范允临（1558—1641；《明人传记资料索引》，361页）一段有争议的引文时，将其译为"美"（beauty）。参见：Susan Bush, *The Chinese Literati on Painting: Su Shih (1037–1101) to Tung Ch'I-ch'ang (1555–1636)*, Harvard-Yenching Institute Studies 27 (Cambridge, Mass., 1971), p.175.

[32] Jonathan Chaves, "The Panoply of Images: A Reconsideration of the Literary Theory of the Kung-an School," in Susan Bush and Christian Murck, eds, *Theories of the Arts in China*, p.347.

[33] 文震亨原著，陈植校注、杨超伯校订：《长物志校注》，262页。

[34] 屠隆：《起居器服笺》，《美术丛书》2集第9辑，1页反面；何良俊：《四友斋丛说》，315页。

[35] 文震亨原著，陈植校注、杨超伯校订：《长物志校注》，269、321、376页。

[36] 沈德符：《万历野获编》，653、654页。

[37] 文震亨原著，陈植校注、杨超伯校订：《长物志校注》，272、291、307页。

[38] 孙承泽：《天府广记》，1671年序（北京，1982年），卷1，56页。

[39] 姜绍书：《韵石斋笔谈》，卷1，6、7页；张岱：《陶庵梦忆》，79页。

[40] Sir Percival David, *Chinese Connoisseurship: The Ko Ku Yao Lun* (London, 1971), p.133.

[41] 姜绍书：《韵石斋笔谈》，6页。

[42] 何良俊：《四友斋丛说》，315页；文震亨原著，陈植校注、杨超伯校订：《长物志校注》，310页。

[43] Lothar Ledderose, *Mi Fu and the Classical Tradition of Chinese Calligraphy* (Princeton, 1979), pp.59, 86, 97; Richard Barnhart, "The 'Wild and Heterodox School' of Ming Painting," in Susan Bush and Christian Murck, eds, *Theories of the Arts in China*, p.395, n.67.

[44] 明代关于"鉴赏"的例子参见：文震亨原著，陈植校注、杨超伯校订：《长物志校注》，247页；高濂：《燕闲清赏笺》，1页反面，41页正面。

[45] 张丑原文引自俞剑华编：《中国画论类编》，2卷本，第2版（北京，1986年），卷2，1244页。

[46] 张岱：《陶庵梦忆》，80页；王锜：《寓圃杂记》，45页。

[47] 张岱：《陶庵梦忆》，11页。

[48] 《英烈传》（北京，1981年），第18回，70页。

[49] 沈德符：《万历野获编》，653页；汪德迈（L. Vandermeersch）将"好事"译为"passion"（嗜好），参见：L. Vandermeersch, "L'arrangement de fleurs en Chine," *Arts asiatiques*, 11 (1964), pp.79–140.

[50] 张岱：《陶庵梦忆》，43页。

[51] 这一说法主要得益于王世贞的一段为人反复引用的文字，参见沈德符：《万历野获编》，653页。

[52] 姜绍书：《韵石斋笔谈》，卷1，8页。

[53] 成书于1235年的《都城纪胜》和1274年的《梦粱录》中曾提到这类说法，转引自龙潜庵：《宋元语言词典》（上海，1985年），646—647页。

[54] 《词源》，4卷本（北京，1979年），卷1，459页。

[55] 詹景凤：《东图玄览编》，1591年序，《美术丛书》5集第1辑（台北，1975年），卷2，95页；沈德符：《万历野获编》（下），655页；冯梦祯：《快雪堂集》，59卷，38页反面。

[56] Chu-tsing Li and James C. Y. Watt edn., *The Chinese Scholar's Studio: Artistic Life in the Late Ming Period*, pp.4–5.

[57] 齐皓瀚（Jonathan Chaves）将"趣"描写成"事物本身无法言说的精髓"，并指出袁宏道对那些试图通过收藏骨董、嗜好品香、品茶来获得"趣"的人，特别厌恶，就此而言，文震亨可能正是袁宏道所反对的那类人。参见：Jonathan Chaves, "The Panoply of Images: A Reconsideration of the Literary Theory of the Kung-

［58］ 文震亨原著，陈植校注、杨超伯校订：《长物志校注》，135、251、347 页。

［59］ 张应文：《清秘藏》，2 页正面。

［60］ 李慧冰：《〈茶经〉与唐代瓷器》，载《故宫博物院院刊》1986 年第 3 期，55—58 页。

［61］ Susan Bush and Hsio-yen Shih, *Early Chinese Texts on Painting*, p.23.

［62］ 《居家必用事类全集》，戊集，85 页反面。

［63］ *Fleur en fiole d'or*, trans. André Lévy, 2 vols (Paris, 1985), pp.128, 271.

第四章

［1］ Christian F. Murck, "Introduction," in Christian F. Murck, ed., *Artists and Traditions: Uses of the Past in Chinese Culture* (Princeton, 1976), p.xi.

［2］ Roderick Whitfield, *In Pursuit of Antiquity: Chinese Painting of the Ming and Ch'ing Dynasties from the Collection of Mr and Mrs Earl Morse* (Rutland, Vt., and Tokyo, 1969); Anne de Coursey Clapp, *Wen Cheng-ming: The Ming Artist and Antiquity*, Artibus Asiae Supplementum 34 (Ascona, 1975).

［3］ David Lowenthal, *The Past is a Foreign Country* (Cambridge, 1985).

［4］ 同上书，78 页。

［5］ 文震亨原著，陈植校注、杨超伯校订：《长物志校注》，294—295 页。

［6］ Pasquale M. D'Elia, S.J. ed., *Fonti Ricciane*..., 3 vols (Rome, 1942), vol. 1, p.91.

［7］ 关于埃内亚·维科，安德鲁·伯内特（Andrew Burnett）曾作过讨论，参见：Andrew Burnett, "Renaissance forgeries of ancient coins," in Mark Jones, ed., *Fake? The Art of Deception*, exh. cat., British Museum (London, 1990), pp.136–137. 伯内特也提出了钱币的"真实性"关涉日常经验的观点；John Evelyn, *Numismata: A Discourse of Medals Ancient and Modern...* (London, 1697), p.209.

［8］ 青铜器研究的早期"学术"阶段，是以皇室为中心，并获得其支持。下文有关此点的讨论，在很大程度上得益于罗森和柯玫瑰的研究。参见：Jessica Rawson, "Artifact Lineages in Chinese History," in W. D. Kingery and S. Lubar, eds, *Learning from Things: Working Papers on Material Culture* (forthcoming) and Rose Kerr, *Later Chinese Bronzes*. 相关的详细书目参见：Robert Poor, "Notes on the Sung Dynasty Archaeological Catalogues," *Archives of the Chinese Art Society of America*, 19 (1965), pp.33–43; Etienne Balazs/Yves Hervouet, *A Sung Bibliography* (Bibliographie des Sung), initiated by Etienne Balazs, edited by Yves Hervouet (Hong Kong, 1978).

［9］ 转引自：Rose Kerr, *Later Chinese Bronzes*, p.16. 此段原文出自赵明诚撰、金文明校注：《金石录校注》（上海，1985 年），《金石录》序。——译注

［10］ 何良俊：《四友斋丛说》，256 页。

［11］ Robert Poor, "Notes on the Sung Dynasty Archaeological Catalogues."

［12］ Thomas Lawton, "An Imperial Legacy Revisited: Bronze Vessels from the Qing Palace Collection," *Asian Art*, 1 (1987–1988), pp.51–79.

［13］ Susan Bush and Hsio-yen Shih, *Early Chinese Texts on Painting* (Cambridge, Mass., and London, 1985), p.52.

［14］ 关于中国青铜器的较为全面、清晰的导论可以参考罗森的著作。参见：Jessica Rawson, *Chinese Bronzes: Art and Ritual* (London, 1987).

［15］ 文震亨原著，陈植校注、杨超伯校订：《长物志校注》，316—317 页。

［16］ 罗森的著作引用了此一段落，即《礼记·祭统》中的一段："铭者，论撰其先祖之有德善、功烈、勋劳、庆赏、声名，列于天下，而酌其祭器，自成其名焉，以祀其先祖者也。显扬先祖，所以崇孝也。"参见陈澔注：《礼记》（上海，1987 年），271 页；Jessica Rawson, "Artifact Lineages in Chinese History."

［17］ 王锜：《寓圃杂记》，69 页。

［18］ Rose Kerr, *Later Chinese Bronzes*, pp.50–55.

［19］ 王锜：《寓圃杂记》，45 页；张岱：《陶庵梦忆》，79 页。

［20］ Jessica Rawson, "Artifact Lineages in Chinese History."

［21］ 张岱：《陶庵梦忆》，84 页。

［22］ L. Vandermeersch, "L'arrangement de fleurs en

Chine," *Arts Asiatiques*, 11 (1964), p.96.

[23] 文震亨原著,陈植校注、杨超伯校订:《长物志校注》,247 页。

[24] 高濂:《燕闲清赏笺》,57 页正面—59 页反面。

[25] 此术语即刘易斯·宾福德所论之语。参见:Lewis Binford, "Archaeology as Anthropology," *American Antiquity*, 28.2 (1962), pp.217–226.

[26] 上海市文物管理委员会考古组:《上海发现一批明成化年间刻印的唱本、传奇》,《文物》1972 年第 11 期,67 页。

[27] 张岱:《陶庵梦忆》,80 页。

[28] 同上。

[29] 叶作富:《四川铜梁明张叔佩夫妇墓》,载《文物》1989 年第 7 期,43—47 页。

[30] Mary Treager, *Song Ceramics* (London, 1982).

[31] Sir Percival David, *Chinese Connoisseurship: The Ko Ku Yao Lun*, pp.139–143.

[31] 文震亨原著,陈植校注、杨超伯校订:《长物志校注》,317—318 页。

[33] 同上书,261、266、310 页。此处柯律格的解释有误。原文为:"笔砚,定窑、龙泉小浅碟俱佳,水晶、琉璃诸式,俱不雅,有玉碾片叶为之者,尤俗。"同上书,261 页。——译注

[34] 田艺蘅:《留青日札》,卷 3,1273 页。

[35] Stefan Muthesius, "Why Do We Buy Old Furniture? Aspects of the Antique in Britain 1870–1910," *Art History*, 11 (1988), pp.231–254.

[36] 沈德符:《万历野获编》(下),653 页。

[37] Chu-tsing Li and James C. Y. Watt edn., *The Chinese Scholar's Studio: Artistic Life in the Late Ming Period*, pp.15–16;李铸晋和屈志仁均指出这一品第的性质应是习俗的,而非根据个人喜好制定。原文据李日华撰、屠友祥校注:《味水轩日记》(上海,1996 年),512 页。万木春先生惠示此文,特致谢忱。——译注

[38] 王锜给古琴的名称给出了不同的句读,其文为:"古琴数张,唯一天秋三世、雷霜天玉磬、夜鹤唳寒松为最。"参见:王锜《寓圃杂记》,45—46 页。

[39] 原文为:"隆庆四年之三月,吴中四大姓作清玩会,余往观焉……自幸曰:'不意一日见此奇特。'"载张应文:《清秘藏》,12 页反面。

[40] 沈德符:《万历野获编》(下),654 页。

[41] Lothar Ledderose, "Some Observations on the Imperial Art Collection in China," *Transactions of the Oriental Ceramic Society*, 43 (1978–1979), pp.33–46

[42] 詹景凤:《东图玄览编》,卷 1,60 页。

[43] 此段原文为:"[好事家]嘉靖末年,海内宴安。士大夫富厚者,以治园亭、教歌舞之隙,间及古玩。如吴中吴文恪之孙、溧阳史尚宝之子,皆世藏珍秘,不假外索。延陵则嵇太史(应科),云间则朱太史(大韶),吾郡项太学(锡山)、安太学、华户部辈,不吝重赀收购,名播江南。南都则姚太守(汝循)、胡太史(汝嘉)亦称好事。若辇下则此风稍逊,惟分宜严相国父子、朱成公兄弟,并以将相当途,富贵盈溢,旁及雅道。于是严以势夺,朱以货取,所蓄几及天府。未几,冰山既泮,金穴亦空,或没内帑,或售豪家,转眼已不守矣。今上初年,张江陵当国,亦有此嗜,但所入之途稍狭,而所收精好。盖人畏其焰,无敢欺之。亦不旋踵归大内,散人间。时,韩太史(世能)在京,颇以廉直收之。吾郡项氏,以高价购之,间及王弇州兄弟。而吴越间浮慕者,皆起而称大赏鉴矣。近年董太史(其昌)最后起,名亦最重,人以法眼归之。箧笥之藏,为时所艳。山阴朱太常(敬循),同时以好古知名,互购相轧,市贾又交构其间,至以考功中董外迁,而东壁西园,遂成战垒。比来则徽人为政,以临邛程卓之赀,高谈宣和博古,图书画谱,钟家兄弟之伪书,米海岳之假帖,渑水燕谈之唐琴,往往珍为异宝。吴门新都诸市骨董者,如幻人之化黄龙,如板桥三娘子之变驴,又如宜君县夷民改换人肢体面目,其称贵公子大富人者,日饮蒙汗药,而甘之若饴矣。"载沈德符:《万历野获编》(下),654 页。——译注

[44] 何良俊:《四友斋丛说》,255 页。

[45] 张岱:《陶庵梦忆》,80 页。原文为:"河南为铜薮,所得铜器盈数车,'美人觚'一种,大小十五六枚,青绿彻骨,如翡翠,如鬼眼青,有不可正视之者,归之燕客,一日失去。或是龙藏收去。"——译注

[46] 陈继儒:《妮古录》,卷 4,3 页正面。

[47] 谈迁:《北游录》,《清代笔记史料丛刊》(北京,1980年,第2版),339页。(此段原文为:"崇祯己卯冬,钱塘朱方伯本吴,以兵备商州。尝堲地三丈余,得古冢,有髑髅如斗,旁剑一,金甲数叶,又九螭玉尊一,血渍斑剥,五色皆备。朱珍之,今不存。"——译注)另一个"捡漏"的记载见陈继儒:《妮古录》,卷3,3页反面—4页正面。

[48] Craig Clunas, "Faking in the East," in Mark Jones, ed., *Fake? The Art of Deception*, exh. cat., British Museum (London, 1990), pp.99–101.

[49] Joseph Alsop, *The Rare Art Traditions: The History of Art Collections and its Linked Phenomena*, pp.240–250.

[50] Rose Kerr, *Later Chinese Bronzes*, p.68.

[51] Frederick W. Mote and Hung-lam Chu, *Calligraphy and the East Asian Book* (Boston and Shaftesbury, 1989), pp.189–192.

[52] Louise E. van Wijk, "Het Album Amicorum van Bernardus Paludanus," Het Boek, 29 (1948), pp.265–286; 此页传单还被佩特雷·克洛斯译成了德文。参见: Wolfgang and Petra Klose, "Nachricht über einen chinesischen Raubdruck des 16. Jahrhunderts," *Aus dem Antiquariat. Monatliche Beilage zum Borsenblatt für den Deutschen Buchhandel-Frankfurter Ausgabe* (29.4.1983), pp.131–132. 感谢巴伐利亚州国家图书馆(Bayerische Staatsbibliothek)的雷纳特·斯蒂凡(Renate Stephan)为我复印了这篇论文。

[53] Chu-tsing Li and James C. Y. Watt edn., *The Chinese Scholar's Studio: Artistic Life in the Late Ming Period*, p.31. 原文见邵长蘅:《邵子湘全集》之《青门胜稿》卷2,15页反面—16页正面。——译注

[54] 文震亨原著、陈植校注、杨超伯校订:《长物志校注》,148页。

[55] 高罗佩就高濂、文震亨及其他作者的谈及相关的真伪问题,作了很好的概述。参见: R. H. van Gulik, *Chinese Pictorial Art as Viewed by the Connoisseur*.

[56] Joan Stanley-Baker, "Forgeries in Chinese Painting," pp.54–66. 梁献章(Hin-cheung Lovell)在其著作中讨论过《宝绘录》。参见: Hin-cheung Lovell, *An Annotated Bibliography of Chinese Painting Catalogues and Related Texts*, Michigan Papers in Chinese Studies 16 (Ann Arbor, 1973), p.30.

[57] 沈德符:《万历野获编》(下),655页。

[58] Roberto Weiss, *The Renaissance Discovery of Classical Antiquity*, 2nd edn (Oxford, 1988), p.190.

[59] 詹景凤曾言:"吴人常为此事。"他不过是苏州人作伪的众多见证人之一。参见詹景凤:《东图玄览编》,卷1,40页。

[60] Mark Jones, ed., *Fake? The Art of Deception*, cat no. 109.

[61] 詹景凤:《东图玄览编》,卷2,70页。

[62] 杨新:《商品经济、世风与书画作伪》,载《文物》1989年第10期,87—94页。

[63] 《居家必用事类全集》,戊集,75页正面。

[64] Rose Kerr, *Later Chinese Bronzes*, pp.74.

[65] Craig Clunas, "Ming Jade Carvers and their Customers," *Transactions of the Oriental Ceramic Society*, 50 (1985–1986), pp.69–85.

[66] 姜绍书:《韵石斋笔谈》,卷1,8页。

[67] Ellen Johnston Laing, "Chou Tan-ch'üan is Chou Shih-ch'en. A Report on a Ming Dynasty Potter, Painter and Entrepreneur," *Oriental Art*, NS 21.3 (1975), p.228.

第五章

[1] Arjun Appadurai, "Introduction: Commodities and the Politics of Value," p.13.

[2] 同上书,14页。

[3] Joseph P. McDermott, "Bondservants in the T'ai-hu Basin During the Late Ming: A Case of Mistaken Identities," *Journal of Asian Studies*, 90 (1981), pp.675–701.

[4] Frederic Wakeman, Jr., *The Great Enterprise: The Manchu Reconstruction of Order in Seventeenth-Century China*, p.871, n. 61. 李豪伟(Howard S. Levy)翻译并评注了余怀(1616—1696)的《板桥杂记》,此书是研究晚明的性服业所能依据的资料最为丰富的著作之一。参见: Howard S. Levy, *A Feast of Mist and Flowers: The Gay Quarters of Nanking at the End of the Ming*

[5] Sandi Chin and Cheng-chi (Ginger) Hsü（徐澄琪）, "Anhui Merchant Culture and Patronage," in James Cahill, ed., *Shadows of Mt Huang: Chinese Painting and Printing of the Anhui School* (Berkeley, 1981), p.24.

[6] 徐澄琪：《郑板桥的润格》，载《美术学》1988年第2期，157—170页。

[7] Celia Carrington Riely, "Tung Ch'i-ch'ang (1555-1636) and the Interplay of Politics and Power," paper delivered at the conference, *The Scholarly Tradition in Chinese Art*, organized by the Friends of the Chinese University Art Gallery, Academy for Performing Arts, Hong Kong, 30 October-1 November 1990. This paper remain unpublished.

[8] James Cahill, *Painting at the Shore: Chinese Painting of the Early and Middle Ming Dynasty, 1368-1560* (New York and Tokyo, 1978), pp.216-217. 参见高居翰：《江岸送别：明代初期与中期绘画（1368—1580）》（北京，2009年），243页。

[9] Chu-tsing Li and James C. Y. Watt edn., *The Chinese Scholar's Studio: Artistic Life in the Late Ming Period*, cat. no. 7.

[10] Mette Siggstedt, "The Life and Paintings of a Ming Professional Artist," *Bulletin of the Museum of Far Eastern Antiquities, Stockholm*, 54 (1982), pp.1-240.

[11] Ellen Johnston Laing, "Ch'iu Ying's Three Patrons," *Ming Studies*, 8 (Spring 1979) pp.49-56. 如果不是周凤来的生卒年年有误，则此处的做寿的女子指的是其父亲的正妻，即周凤来的嫡母，而非生母。

[12] Jean-Pierre Dubosc, "A Letter and a Fan Painting by Ch'iü Ying," *Archives of Asian Art*, 38 (1974-1975), pp.108-112.

[13] Joseph P. McDermott, "The Huichou Sources. A Key to the Social and Economic History of Late Imperial China," *Asian Cultural Studies*, International Christian University Publication III-A, 15 (1985), pp.49-66. 过去数十年间，在安徽省徽州地区发现的文献，尤其是有关存世遗嘱的专门研究，有望对有关的运作机制作出更好的理解。

[14] 文震亨原著，陈植校注、杨超伯校订：《长物志校注》，139页。

[15] 王谷祥（1501—1568），号西室，参见《明人传记资料索引》，69页。

[16] 王献臣，1493年进士，参见《明人传记资料索引》，80页。

[17] 转引自俞剑华：《中国美术家人名辞典》，1276页。

[18] Hin-cheung Lovell, *An Annotated Bibliography of Chinese Painting Catalogues and Related Texts*, pp.18-20.

[19] 翁同文：《项元汴千文编号书画目考》，载《东吴大学艺术史集刊》1979年第9期，157—180页。

[20] Hin-cheung Lovell, "Yen-sou's 'Plum Blossoms': Speculations on Style, Date and Artist's Identity," *Archives of Asian Art*, 29 (1975-1976), pp.68-69.

[21] Lothar Ledderose, "Chinese Calligraphy: Its Aesthetic Dimension and Social Function," *Orientations*, 17.10 (October 1986), pp.35-50.

[22] Joseph Alsop, *The Rare Art Traditions: The History of Art Collections and its Linked Phenomena*, p.384. 与当前的等级体系反差更为鲜明的一条史料是，在此本财产目录中，一件小型的多那泰罗（Donatello）雕塑仅相当于一床羽毛褥垫和一对枕头。

[23] 此观点出自廷蒂（Tinti）的著作，转引自洛温塔尔（Lowenthal）的书。参见：Tinti, *La nobilta di Verona* (1592); David Lowenthal, *The Past is a Foreign Country*, p.77, n. 18.

[24] 文震亨原著，陈植校注、杨超伯校订：《长物志校注》，141页。

[25] 杨联陞和彭信威业已为这一领域的研究提供了宏大的框架。参见：Lien-sheng Yang, *Money and Credit in China* (Cambridge, Mass., 1952)；彭信威：《中国货币史》（上海，1958年）。

[26] J. E. Cribb, "Some Hoards of Spanish Coins of the Seventeenth Century Found in Fukien Province, China," *Coin Hoards*, 3 (1977), pp.180-184.

[27] William S. Atwell, "International Bullion Flows and the Chinese Economy circa 1530-1650," *Past and Present*, 92 (1982), pp.68-90.

[28] 彭信威：《中国货币史》，677—698页；黄冕

堂的著作提供了有关明代物价的更为深入的统计。参见：黄冕堂：《明史管见》（济南，1985年），346—372页。

[29] M. Cartier, "Les importations des métaux monetaires en Chine: essai sur la conjoncture chinoise," *Annales*, 36.3 (1981), pp.454–466.

[30] Frederic Wakeman, Jr., *The Great Enterprise: The Manchu Reconstruction of Order in Seventeenth-Century China*, vol. 1, pp.6, 35.

[31] Ray Huang, *1587 A Year of No Significance: the Ming Dynasty in Decline*, p.64.

[32] 明代一匹布的标准长度是40明尺，相当于12.48米。

[33] 周石林编：《天水冰山录》，249页正面—反面（布匹），150页正面（袍服）。

[34] 蔡国梁根据《金瓶梅》一书，专门讨论了明代的城市经济生活。参见蔡国梁：《金瓶梅考证与研究》（西安，1984年），247—260页。

[35] 应是五件女装，两件男装，及几件布草衣服。原文为："常二袖着银子，一直奔到大街上来。看了几家，都不中意。只买了一领青杭绢女袄，一条绿绸裙子，月白云绸衫儿，红绫袄子儿，白绸子裙儿，共五件。自家也对身买了件鹅黄绫袄子，丁香色绸直身儿。又有几件布草衣服，共用去六两五钱银子。"参见兰陵笑笑生著，陶慕宁校注：《金瓶梅词话》（上）（北京，2008年），687页。——译注

[36] 应是西门庆以三十两白银当下一座大螺钿大理石屏风和两架铜锣铜鼓连珰儿。——译注

[37] 此处柯律格之作有误。《天水冰山录》此条下第一则为："螺钿雕漆彩漆大八步等床五十二张，每张估价银一十五两"。因此，该条目价值最高昂的当是螺钿雕漆彩漆大八步床。参见《知不足斋丛书·第十四集·天水冰山录》（上海，1921年），152页反面。——译注

[38] 周石林编：《天水冰山录》，155页反面（家具），259页反面（瓷器）。

[39] 《明代名人传》，828页。屈志仁在《中国文人的书斋：晚明时期的艺术生活》一书中记录到，李日华"对文人陶工昊十九友善"，不过这看上去像是一种关系的炫耀。参见：Chu-tsing Li and James C. Y. Watt edn., *The Chinese Scholar's Studio: Artistic Life in the Late Ming Period*, p.8.

[40] 叶梦珠撰，来新夏点校：《阅世编》（上海，1981年），164页。

[41] 张岱：《陶庵梦忆》，23页。

[42] Isobe Akira（矶部彰），"Minmatsu ni okeru 'Seiyūki' no shutaiteki juyōsō ni kansuru kenkyū," *Shukan toyogaku*, 40 (1980), pp.50–63. 巴雷特（T. J. Barrett）教授赐示此文，特致谢忱。

[43] 相当于每亩2—3两白银；蔡国梁：《金瓶梅考证与研究》，252页。

[44] 詹景凤：《东图玄览编》，卷2，94页。

[45] Stephen D. Owyoung, "The Huang Lin Collection," *Archives of Asian Art*, 35 (1982), pp.55–70.

[46] 詹景凤：《东图玄览编》，卷2，107页及卷2，68页。

[47] 沈德符：《万历野获编》（下），658页。

[48] 詹景凤：《东图玄览编》，卷3，151页和卷2，74页。

[49] 同上书，卷3，119页和卷3，130页。

[50] 同上书，卷4，188页和卷4，205页。

[51] 同上书，卷1，31页。

[52] *Twelve Towers: Short Stories by Li Yü*, retold by Nathan Mao (Hong Kong, 1975); Patrick Hanan, *The Invention of Li Yu* (Cambridge, Mass., and London, 1988), pp.98–102.

[53] Frederic Wakeman, Jr., *The Great Enterprise: The Manchu Reconstruction of Order in Seventeenth-Century China*, vol. 1, p.149.

[54] 詹景凤：《东图玄览编》，卷2，104页。

[55] 何惠鉴将冯梦祯给自己布置的"功课"译成了英文。参见：Chu-tsing Li and James C. Y. Watt edn., *The Chinese Scholar's Studio: Artistic Life in the Late Ming Period*, p.28.

[56] 詹景凤：《东图玄览编》，卷1，53页。

[57] Ellen Johnston Laing, "Chou Tan-ch'üan is Chou Shih-ch'en. A Report on a Ming Dynasty Potter, Painter and Entrepreneur."

[58] Chu-tsing Li and James C. Y. Watt edn., *The Chinese Scholar's Studio: Artistic Life in the Late Ming Period*, p.30.

[59] 张岱：《陶庵梦忆》，94页。

[60] 同上书，84页。

[61] 詹景凤：《东图玄览编》，卷1，22、31页及卷2，69页。

[62] 城隍庙开市应为每月三日。原文为："城隍庙开市在贯城以西，每月亦三日。"参见沈德符：《万历野获编》（中），613页。——译注

[63] 同上。

[64] 刘侗、于奕正：《帝京景物略》（北京，1980年），161页。

[65] 孙承泽：《天府广记》（上），56页。

[66] 姜绍书：《韵石斋笔谈》，卷1，6页。

[67] Celia Carrington Riely, "Tung Ch'i-ch'ang's Ownership of Huang Kung-wang's 'Dwelling in the Fuchun Mountains'," *Archives of Asian Art*, 28 (1974–1975), pp.57–68; Wen Fong, "Rivers and Mountains after Snow (Chiang-shan hsüeh-chi), Attributed to Wang Wei (A.D. 699–759)."

[68] Celia Carrington Riely, "Tung Ch'i-ch'ang's Ownership of Huang Kung-wang's 'Dwelling in the Fuchun Mountains'," p.58.

[69] Wen Fong, "Rivers and Mountains after Snow (Chiang-shan hsüeh-chi), Attributed to Wang Wei (A.D. 699–759)," p.13.

[70] Wai-kam Ho, "Tung Ch'i-Ch'ang's New Orthodoxy and the Southern School Theory."

第六章

[1] 韩非子的生卒年应是约公元前280—前233年。原著误为公元前6世纪。——译注

[2] *Han Fei Tzu: Basic Writings*, trans. Burton Watson (New York, 1964), p.116.

[3] 引自杨金鼎编：《中国文化史词典》（杭州，1987年），293页。

[4] Jessica Rawson, *Chinese Bronzes: Art and Ritual*, passim.

[5] 卢元骏：《说苑今注今译》（台北，1977年），713页。

[6] Timothy Brook, "The Merchant Network in 16th Century China," pp.165–214.

[7] 张瀚：《百工记》，载其《松窗梦语》（元明史料笔记丛刊）（北京，1985年），76—80页。下述引文均出自该文。

[8] 原文为："国初以工役抵罪"。同上。——译注

[9] Lien-sheng Yang, "Economic Justification for Spending-An Uncommon Idea in Traditional China," *Harvard Journal of Asiatic Studies*, 20 (1957), pp. 36–52.

[10] Neil McKenderick, John Brewer and J. H. Plumb, *The Birth of a Consumer Society. The Commercialization of Eighteenth-Century England*, p.16.

[11] 沈德符：《万历野获编》（中），484页。

[12] Arjun Appadurai, "Introduction: Commodities and the Politics of Value," p.25.

[13] 《大明会典》（台北，1963年），第2册，卷60—62。

[14] 《明史》（北京，1974年），第6册，1672页。

[15] James Legge, *The Sacred Books of China. The Texts of Confucianism Parts III and IV*, Sacred Books of the East, 27 and 28 (Oxford, 1885), p.12.《周礼·春官·典瑞》

[16] Guazzo, *The Civil Conversation of Stefano Guazzo*, p.94.

[17] 彼得·伯克在其《17世纪意大利的奢靡消费》一书的第52页中引用了利瓦伊·皮塞茨基《意大利风俗史》的内容。参见：Peter Burke, "Conspicuous Consumption in Seventeenth Century Italy," *Kwartalnik Historii Kultury Materialnej* (1982), p.52; Levi Pisetzky, *Storia del Costume in Italia*, III (Milan, 1966).

[18] 在委拉斯贵支为菲利普四世画的肖像画中，就有这种用硬质布料做成的领子，称之为"golilla"。参见：J. H. Elliott, *The Count-Duke of Olivares: The Statesman in an age of Decline* (New Haven and London, 1986), p.11.

[19] N. B. Harte, "State Control of Dress and Social Change in Pre-industrial England," in D. C. Coleman and A. H. John, eds., *Trade, Government and Economy in Pre-industrial England* (London, 1976), pp.132–165.

[20] Simon Schama, *The Embarrassment of Riches: An Interpretation of Dutch Culture in the Golden Age*, pp.186–187.

[21] R. J. W. Evans, *Rudolf II and his World: A Study in Intellectual History* (Oxford, 1973), p.131. 我未能

利用他的捷克语的参考文献。

[22] 《大明会典》,第2册,卷61,37页反面。

[23] 在其后的清代规定的条例中,也可见到类似的情况。参见: Schuyler Cammann, *China's Dragon Robes* (New York, 1952). 以图像再现和存世的袍服为基础,维里蒂·威尔逊(Verity Wilson)就同一时期的真实情况,给出了一篇证据欠足的概述。参见: Verity Wilson, *Chinese Dress*, Victoria and Albert Museum Far Eastern Series (London, 1986).

[24] 沈德符:《万历野获编》(上),20页。

[25] 《天水冰山录》,136页正面—154页反面。

[26] 张瀚:《松窗梦语》,140页。

[27] 田艺蘅:《留青日札》(中),604页(堂),674页(妇衣)和《留青日札》(上)741页(锦绮)。

[28] Frederic Wakeman, Jr, *The Great Enterprise: The Manchu Reconstruction of Order in Seventeenth-Century China*, vol. 1, p.95, n. 24.

[29] J. H. Elliott, *The Count-Duke of Olivares: The Statesman in an Age of Decline*, pp.90–91.

[30] 田艺蘅:《留青日札》(上),158、162页。

[31] Frederick W. Mote, "Yüan and Ming," in K. C. Chang, ed., *Food in Chinese Culture* (New Haven and London, 1977), pp.195–257.

[32] Hilary J. Beattie, *Land and Lineage in China: A Study of T'ung-ch'eng County, Anhwei, in the Ming and Ch'ing Dynasties* (Cambridge, 1979), p.44.

[33] 王世襄:《明式家具珍赏》(香港,1985年),15页。英文译文出自此书1986年的英文版。

[34] 文震亨原著、陈植校注、杨超伯校订:《长物志校注》,351页。——译注

[35] 兰陵笑笑生著、陶慕宁校注:《金瓶梅词话》(上),391页。——译注

[36] 原著此处尚有"在第一章中提到的给高濂的父亲作墓志铭的人"一句。应是柯律格将王道焜误为汪道昆所致,故删去。——译注

[37] 王道焜:《拈屏语》(水边林下丛书版),7页正面。

[38] 《居家必用事类全集》,卷4,3页正面。

[39] 田艺蘅:《留青日札》(下),1107—1136页。

[40] 原著误作1515年。——译注

[41] 同上书,上册,111页。

[42] 何良俊:《四友斋丛说》,315页。

[43] Ray Huang, *1587 A Year of no Significance: the Ming Dynasty in Decline*, p.138.

[44] Peter Burke, "Conspicuous Consumption in Seventeenth Century Italy," pp.43–56.

[45] Richard Goldthwaite, "The Empire of Things: Consumer Demand in Renaissance Italy," p.166.

[46] David Cannadine, "The Transformation of Civic Ritual in Modern Britain: The Colchester Oyster Feast," *Past and Present*, 94 (1982), pp.107–130.

[47] Tanaka Issei, "The Social and Historical Context of Ming-Ch'ang Local Drama," pp.143–160.

[48] 张岱:《陶庵梦忆》,75页。

[49] Frederic Wakeman, Jr, *The Great Enterprise: The Manchu Reconstruction of Order in Seventeenth-Century China*; Hilary J. Beattie, *Land and Lineage in China: A Study of T'ung-ch'eng County, Anhwei, in the Ming and Ch'ing Dynasties*; Evelyn S. Rawski, "Economic and Social Foundations of Late Imperial Culture," in David Johnson, Andrew J. Nathan and Evelyn S. Rawski, eds., *Popular Culture in Late Imperial China* (Berkeley, Los Angeles and London, 1985), pp.3–33.

[50] Hilary J. Beattie, *Land and Lineage in China: A Study of T'ung-ch'eng County, Anhwei, in the Ming and Ch'ing Dynasties*, p.19.

[51] 例如黄冕堂在其《明史管见》"贵族庄田与地主田庄"一章中所论述的观点。参见: 黄冕堂:《明史管见》(济南,1985年),159—196页。

[52] 博克塞在其编写的《16世纪的南方中国》一书的第8章中论述了葡萄牙传教士加斯帕尔·达·克鲁斯1556年撰写的《中国志》。参见: C. R. Boxer, ed., *South China in the Sixteenth-Century*, The Hakluyt Society, Second Series, Vol. 106 (London, 1953), p.107.

[53] Frederic Wakeman, Jr, *The Great Enterprise: The Manchu Reconstruction of Order in Seventeenth-Century China*, p.338.

[54] 黄仁宇:《从"散盐"看晚明商人》,《香港中文大学中国文化研究所学报》第7卷,1974年第1期,133—154页。

[55] Lawrence Stone and Jeanne C. Fawtier Stone,

An Open Elite? England 1540–1880, abridged edn (Oxford, 1986), p.131.

［56］ 此段话出自吴其贞（活跃于 1635—1677 年）《书画记》。译文引自：Sandi Chin and Cheng-chi (Ginger) Hsü, "Anhui Merchant Culture and Patronage," p.22.

［57］ 沈德符：《万历野获编》（下），653 页。

［58］ 同上书，664 页。

［59］ 文震亨原著，陈植校注、杨超伯校订：《长物志校注》，11 页。

结语

［1］ Wolfgang Franke, *An Introduction to the Sources of Ming History* (Kuala Lumpur and Singapore, 1968).

［2］ Sung Ying-hsing, *T'ien-Kung K'ai-Wu: Chinese Technology in the Seventeenth-Century*, trans. E-tu Zen Sun（孙任以都）and Shiou-Chuan Sun（孙守全）(University Park and London, 1966).

［3］ Joanna F. Handlin, *Action in Late Ming Thought: The Reorientation of Lü K'un and other Scholar-Officials*.

［4］ Timothy Brook, *Geographical Sources of Ming-Qing History*.

［5］ Willard Peterson, *Bitter Gourd: Fang I-chih and the Impetus for Intellectual Change* (New Haven and London, 1979), p.155. 转引自：Frederic Wakeman, Jr, *The Great Enterprise: The Manchu Reconstruction of Order in Seventeenth-Century China*, vol. 1, p.644.

［6］ Chu-tsing Li（李铸晋）and James C. Y. Watt（屈志仁）ed., *The Chinese Scholar's Studio: Artistic Life in the Late Ming Period*.

［7］ 阿尔君·阿帕杜莱对桑巴特评价极高。参见：Arjun Appadurai, "Introduction: Commodities and the Politics of Value," pp.36–39. 然而，在桑巴特著作中关于"现代性起源"的整个问题，有一股令人不安的潜流，他对纳粹论争中对他辨识的"现代"、"犹太"商业精神的使用是持默许态度的。

［8］ Chandra Mukerji, *From Graven Images: Patterns of Modern Materialism*, p.20.

［9］ 例如，麦克拉肯（Grant McCracken）的《文化和消费》一书大量借鉴了慕克吉的观点，并且对于"物质主义"作为一个纯西方概念的属性未感到丝毫不妥。参见：Grant McCracken, *Culture and Consumption: New approaches to the Symbolic Character of Consumer Goods and Activities* (Bloomington and Indianapolis, 1988).

［10］ Jacques Gernet, *China and the Christian Impact. A Conflict of Cultures* (Cambridge, 1985), pp.203–204.

［11］ Quentin Bell, *On Human Finery* (London, 1947).

［12］ Chandra Mukerji, *From Graven Images: Patterns of Modern Materialism*, pp.170–179.

［13］ 伯克引用了马克·布洛赫（Marc Bloch）关于两种历史比较的界定，即本质上相似的事物的比较和本质上不相似的事物的比较。意大利/尼德兰属于前一种类型；而意大利/日本则属于后一种。然而，任何一种比较的条款，其本身都不是自然的客体/物，我们有理由追问在何种层面上这些相似性不再有意义。与中国相比照的层面上，"欧洲"是个自然客体，但是更仔细地看一下"意大利"，在"欧洲"内部就会呈现出一种新层次的比较。参见：Peter Burke, *The Italian Renaissance, Culture and Society in Italy*, pp.242–243.

［14］ 转引自：Lawrence Stone and Jeanne C. Fawtier Stone, *An Open Elite? England 1540–1880*, p.19. 对于文震亨的同时代人，如瓜佐和皮查姆那样的作家，"环境"是"上流社会"必不可少的一个部分。

［15］ Julian Hoppit, "The Luxury Debate in England, 1660–1760," paper delivered at the *Workshop on Design, Commerce and the Luxury Trades in the Seventeenth and Eighteenth Centuries*, Victoria and Albert Museum, 31.10.1987; Neil McKenderick, John Brewer and J. H. Plumb, *The Birth of a Consumer Society. The Commercialization of Eighteenth-Century England*, pp.14–20.

［16］ Immanuel Wallerstein, *The Modern World System*, 2 vols (New York, 1974).

附录一
《长物志》各卷的（审）定者

卷一 王留（《明人传记资料索引》，50 页），其家庭与文氏家族渊源深厚。父亲王稚登（1535—1612；《明代名人传》，1361—1363 页）出身寒微，卓有才华，为文震亨祖父及叔祖的幕僚，承其诗歌衣钵，并是文徵明诗风的捍卫者。王稚登渐享盛名且富有，成为晚明最受欢迎的撰写题跋和纪念文章的作家之一。他不仅成功售卖文学才能，同时参与大量附庸风雅的书法作品及骨董的造假，其同时代人（沈德符：《万历野获编》，655 页）称其"全以此作计然策矣"。故而他有财力于 1607 年购得当时正在流通的最重要的一件作品，即王羲之（303—361）所书《快雪时晴帖》，并特于其南京居所筑室珍藏。售者为原主冯梦祯之子，冯氏是高濂位于西湖旁宅邸的常客。王稚登年长文震亨 50 岁，在这两个家庭之间一度存在的主幕关系，如今在一定程度上换位了，年长者处于领导地位。我们知道他请年轻的文震亨检视其收藏，当文震亨 1622 年在南京重览《快雪时晴帖》并在其上题跋时，对此经历依然记忆犹新（《石渠宝笈》，458—459 页）。文、王两家的交谊一直绵延数代。王稚登起码有两个儿子。长子王征君，为文震亨的岳父。次子王留，为《长物志》的（审）定者之一，他们的一个姐妹嫁给了文震亨的叔父，文元善。王留曾为文元善撰墓志铭。王留之子王綦，为文震亨的妻兄，除了《快雪时晴帖》，我们仅在王綦画作上发现文震亨的钤印（Victoria Contag and Wang Chi-Ch'üan, *Maler-und Sammler-Stempel aus der Ming-und Ch'ing-zeit*）。王綦应当年长于文震亨，因其最早有著录的作品作于 1600 年（俞剑华：《中国美术家人名辞典》）。

卷二 潘之恒（1556—1622）（《明人传记资料索引》，775 页），是比文震亨年长一辈的文人，与汪道昆有交谊。汪氏为一名半职业文人，并曾为高濂父亲撰写墓志铭。潘氏至少有两篇论纸牌的文章存世，恰能证实他对于流行的物质文化的兴趣。

卷三 李流芳（1575—1629）（《明代名人传》，838—839 页），以绘事闻名，"嘉定四先生"之一，亦是由集书画大家、书画理论家、大政治家于一身的董其昌（1555—1636, Arthur W. Hummel, ed., *Eminent Chinese of the Ch'ing Period*, pp. 787-789）所倡导、并蔚为大观的艺术思潮中的一员。就晚明所确立并且延续至清代的绘画正统样式而言，李流芳所加入的是更为标新立异的画派——"嘉定派"，而非文震亨本人所代表的日渐式微的"吴派"（Chu-tsing Li and James C. Y. Watt, eds, *The Chinese Scholar's Studio: Artistic Life in the Late Ming Period*）。因此，李流芳参与《长物志》一书的审定，对于在苏州的精英人物——文震亨与嘉定（今

上海附近）周围的文人团体间建立联系，意义重大。

卷四　钱希言，对此人我们所知甚少，除了一些负面信息，诸如他未能进士及第。其传记或墓志铭亦未存世。1596 年，他曾到过杭州，1599 年，到访过洞庭湖，1613 年，发表了各种论戏剧的著作，1622 年仍在世（张慧剑：《明清江苏文人年表》，365、375、423、461 页）。

卷五　沈德符（1578—1642）（《明代名人传》，1190—1191 页），出身于富裕的官宦世家，以所著《万历野获编》（1606 年）闻名，该书是明代"笔记"文学的上乘之作，极具史料价值。

卷六　沈春泽（《明人传记资料索引》，172 页），前文已有介绍，参见第 25 页（此页码为英文原著页码）。

卷七　赵宧光（1559—1625）（《明人传记资料索引》，760 页），苏州人，以篆书、诗文闻世。其妻子亦有文名，为文徵明好友陆师道之女。

卷八　王留，唯一审定了两卷《长物志》文稿的人，或可反映文、王两家的密切关系。

卷九　娄坚（1567—1631）（《明人传记资料索引》，611 页），与另一位（审）定者李流芳同为著名的"嘉定四先生"。他的参与，强化了苏州和以董其昌为中心的绘画风尚间的联系。

卷十　宋继祖（Yamane Yukio, *Nihon genson Mindai chihō-shi denki sakuin-kō*, p. 515），1553 年进士，除此之外，我们对他所知甚少。他似乎为苏州附近的常熟人，但《长物志》称其为"京兆宋继祖"。

卷十一　周永年（1582—1647）（《明人传记资料索引》，315 页），文震亨的同时代人，并且同为诸生。

卷十二　文震孟（《明代名人传》，1467—1471 页），为文震亨的长兄，最终自身亦成为重要的政治人物。

附录二
1560—1620年间艺术品和古董价格选编

所录价格以白银"两"为单位,按从低至高罗列。参见本书第125页及其后诸页(此处页码为英文原著页码)。

七~八钱:詹景凤记录下的这一价格,为明人伪造沈周(1427—1509)之作的标准价格。(詹景凤:《东图玄览编》,卷2,70页。)

四两:米芾(1051—1107)纸本《云山图》立轴。(同上书,卷1,57页。)

三~六两:宋拓本《绛帖》册。(同上。)

六两:王蒙(1301—1385)纸本《竹石图》。(同上书,卷1,54页。)

六两:宋徽宗(1101—1125年在位)《白鹰图》。(同上书,卷3,155页。)

七两:李思训(8世纪)山水小幅。为还价后的价格。(同上书,卷2,104页。)

十两:赵孟頫(1254—1322)唐人风格马图。(同上书,卷2,94页。)

十五两:项元汴为陈汝言(主要活动于1331—1371年前)《仙山图》所付银两,见于后世的一则题跋。现藏美国克利夫兰美术馆。(*Eight Dynasties of Chinese Painting*, p. 140.)

十六两:赵孟頫楷书《中峰和尚喜怒哀乐四铭》(詹景凤:《东图玄览编》,卷3,140页。)

二十两:张旭(主要活动于700—750年)《宛陵帖》。(同上书,卷1,31页。)

二十两:宋人山水画册页二十开,内有马远、夏珪、刘松年之作。(同上书,卷1,27页。)

二十两:无款《葛仙翁移居图》,相传为吴道子笔。詹景凤从笔法判断,认为似张僧繇。苏州黄淳父以"二十金求易",遭藏家叶氏拒绝。(同上书,卷2,110页。)

二十两:马琬(主要活动于1342—1366年)《幽居图卷》,1577年为项元汴所购,并重新装裱。(翁同文:《项元汴千文编号书画目考》,165页。)

二十两:赵孟頫楷书《卫宜人墓铭》。(同上书,165页。)

二十两:王蒙《仙居图》。(同上书,167页。)

二十四两:唐寅(1470—1523)《终南十景》山水册页,共十开。(同上书,163页。)

三十两:无款《十八学士》一卷,年代有争议。(詹景凤:《东图玄览编》,卷1,27页。)

三十两:钱选(主要活动于1275—1301年)《山居图咏》手卷。(翁同文:《项元汴千文编号书画目

考》，167 页。）

四十两：赵孟𫖯行书《苏东坡烟江叠嶂图诗》，沈周、文徵明图，1559 年为项元汴所购。（同上书，167 页。）

五十两：王蒙山水。（詹景凤：《东图玄览编》，卷 4，224 页。）

五十两：王献之《采甘帖》双钩廓填本。（同上书，卷 2，102 页。）

五十两：虞集（1272—1348）行书《诛蚊赋》，1560 年为项元汴所购。（翁同文：《项元汴千文编号书画目考》，170 页。）

七十五两：赵孟𫖯书《黄庭经》。（詹景凤：《东图玄览编》，卷 1，62 页。）

八十两：黄筌（903—968）《柳塘聚禽图》。（翁同文：《项元汴千文编号书画目考》，170 页。）

一百两：米芾《苕溪诗帖》，1563 年为项元汴所购。（同上书，169 页。）

一百两：高濂曾以近乎于此的价格购得一青铜三足鼎，后经鉴定为赝品。（高濂：《遵生八笺》，18 页反面。）

一百两：其画原值一两白银，无款，因沈德符将其归在李思训名下，以一百两之价售出。（沈德符：《万历野获编》，下册，658 页。）

一百两：仇英（活跃于 1494—1552 年）两幅画作的时价，由周凤来所订。（Ellen Johnston Laing, "Ch'iu Ying's Three Patrons," p. 52.）

一百五十两：万历帝（1573—1620 年在位）所购高数尺的钧窑瓶。（谈迁：《北游录》，339 页。）

一百五十两：无名氏所作《赤壁图卷》，项元汴将其归在朱锐名下。（翁同文：《项元汴千文编号书画目考》，167 页。）

一百六十两：文王小方鼎。（詹景凤：《东图玄览编》，卷 4，220 页。）

一百八十两：书法四件，包括一幅王羲之（303—361）作品的双钩廓填本。（同上书，卷 3，88 页。）

二百两：明正德年间（1506—1521）所购哥窑瓷香炉，见《碧窗琐语》。（Geoffrey R. Sayer, Ching-tê-chên T'ao Lu, or the Potteries of China, p. 98.）

二百两：仇英《汉宫春晓卷》。（翁同文：《项元汴千文编号书画目考》，168 页。）

二百两：1564 年为王羲之《奉橘帖》所支付银两，此价格见于作品题款。（Lothar Ledderose, "Chinese Calligraphy: Its Aesthetic Dimension and Social Function," Orientations, 17.10[October 1986], pp. 35—50.）

三百两：1617 年项元汴后人以此价格出售《奉橘帖》（同上）。在这个可能看到某个特定对象价格变动的时期，这是唯一的个例。

三百两：宋元册页，共六十页，为出让给项元汴的记录。（詹景凤：《东图玄览编》，卷 1，29 页。）

三百两：据称出自宋宣和御府的玉杯价格。（姜绍书：《韵石斋笔谈》，卷 1，6—7 页。）

三百两：三件出自齐景公墓的带有纹饰的青铜樽的价格。（张岱：《陶庵梦忆》，84 页。）*

* 原文为："霞头沈金事宦游时，有发掘齐景公墓者，迹之，得铜豆三，大花樽二。……后为驵侩所唉，竟以百金售去。"参见：张岱《陶庵梦忆》，84 页。柯律格所给数据有误。

三百两：为《淳化阁帖》拓本的明代赝品所付银两。(沈德符：《万历野获编》，656页。)

三百五十两：制作精美的文王釜之购价。(詹景凤：《东图玄览编》，卷4，217页。)

三百五十两：定窑脚炉之购价。(同上书，卷4，217页。)

五百两：项元汴欲以此价购张岱叔父所藏白定炉、哥窑瓶和官窑酒匜。(张岱：《陶庵梦忆》，80页。)

五百五十两：1577年，项元汴以此价格购得唐代书法家冯承素《摹兰亭帖》。(翁同文：《项元汴千文编号书画目考》，165页。)

八百两：1572年，项元汴为苏轼(1037—1101)书法《阳羡帖卷》所付银两。(同上书，169页。)

八百两：徽州富商为《江干雪意卷》所出价格，董其昌将其归为王维(701?—761)之作。(沈德符：《万历野获编》，658页。)

一千两：1534年收藏家安国以此价格购得古《石鼓文》中权本拓片。(L. Carrington Goodrich and Chaoying Fang, eds, *Dictionary of Ming Biography*, p. 10.)

一千两：王西园以价值千金之庄园从王酉室手中购得沈周四幅挂轴。(俞剑华编：《中国画论类编》，1276页。)

一千两：阎立本《醉道士图》，其临本售十两。(沈德符：《万历野获编》，655页。)

一千两：《淳化阁帖》宋拓本，项元汴藏品。(同上书，656页。)

一千两：怀素(737—798年之后)草书《自叙帖》。(詹景凤：《东图玄览编》，卷1，23页。)

一千两：董其昌于1630年前后以此价格售出黄公望(1269—1354)《富春山居图》【图8】。(Celia Carrington Riely, "Tung Ch'i-ch'ang's Ownership of Huang Kung-wang's 'Dwelling in the Fuchun Mountains'," *Archives of Asian Art*, 28[1974–1975], pp. 57–68.)

一千两：1620年，唐鹤征之孙将周丹泉所仿白定窑鼎以此价格售给一富商。(姜绍书：《韵石斋笔谈》，卷上，8页。)

二千两：项元汴为王羲之《瞻近帖》所付银两。1619年，项氏之子以此价格再次出售此帖。(翁同文：《项元汴千文编号书画目考》，163页。)

一手资料参考文献

陈洪谟（1474—1555）：《治世余闻》，1521 年序，元明史料笔记丛刊（北京，1984 年）

陈继儒（1558—1639）：《妮古录》，作于 1620 年前，《美术丛书》1 集第 10 辑（上海，1928 年）

《大明会典》，1587 年序，东南书报社影印本，全 5 册（台北，1963 年）

冯梦祯（1546—1605）：《快雪堂集》，1616 年版

高濂（主要活动于 1580—1600 年）：《燕闲清赏笺》，1591 年辑，《美术丛书》3 集第 10 辑（上海，1928 年）

顾元庆（1487—1565）：《十友图赞》，载《说郛续》1646 年版，"弓" 36

何良俊（1509—1562）：《四友斋丛说》，1569 年序，元明史料笔记丛刊（北京，1983 年，第 2 版）

姜绍书：《韵石斋笔谈》，丛书集成初编版（上海，1935—1937）

《居家必用事类全集》，10 卷本，嘉靖时期（1522—1566）版本，中国社会科学院文学研究所图书馆（046 7337 [1—5]）

李言恭、郝杰编，严大中、汪向荣校注：《日本考》，中外交通史籍丛刊（北京，1983 年）

刘侗、于奕正：《帝京景物略》，1635 年序（北京，1980 年）

《明史》，成书于 1739 年，全 28 册（北京，1974 年）

沈榜（主要活动于 1567—1595 年）编著：《宛署杂记》，1593 年编（北京，1980 年）

沈德符（1578—1642）：《万历野获编》，1606 年序，1619 年续作，元明史料笔记丛刊，全 3 册（北京，1980 年，第 2 版）

《石渠宝笈》，成书于 1745 年，台北故宫博物院影印本（台北，1970 年）

《石渠宝笈续编》，成书于 1793 年，台北故宫博物院影印本（台北，1970 年）

《四库全书总目提要》，由乾隆四十七年（1782 年）版的《四库全书总目》缩编而成，商务印书馆点校本，全 4 册（上海，1933 年）

孙承泽（1593—1675）：《天府广记》，1671 年序，全 2 册（北京，1982 年）

谈迁（1591—1657）：《北游录》，成书于 1656 年，清代笔记史料丛刊（北京，1980 年，第 2 版）

田艺蘅（1524—? 1574）：《留青日札》，1573 年序，瓜蒂庵藏明清掌故丛刊，全 3 册（上海，1985 年）

周石林编：《天水冰山录》，1737 年序，知不足斋丛书

屠隆（1542—1605）：《起居器服笺》，《美术丛书》2 集第 9 辑（上海，1928 年）

汪道昆（1525—1593）：《太函附墨》，1591年序，崇祯癸酉刊本，原杭州大学（现合并入浙江大学）图书馆藏

王道焜：《抇屏语》，水边林下丛书版，苏州市图书馆藏

王锜（1433—1499）：《寓圃杂记》，1500年序，元明史料笔记丛刊（北京，1984年）

文震亨（1585—1645）原著（成书于1615—1620年），陈植校注、杨超伯校订：《长物志校注》（南京，1984年）

叶梦珠（主要活动于17世纪中叶）原著（约成书于1693年），来新夏点校：《阅世编》（上海，1981年）

《英烈传》（北京，1981年）

詹景凤（1567年中举）：《东图玄览编》，1591年序，《美术丛书》5集第1辑（台北，1975年）

张岱（1597—?1684）：《陶庵梦忆》，著于1665年前（杭州，1982年）

张瀚（1511—1593）：《松窗梦语》，1593年序，元明史料笔记丛刊（北京，1985年）

张应文：《清秘藏》，1595年序，《美术丛书》1集第8辑（上海，1928年）

二手资料参考文献

Alsop (1982): Joseph Alsop, *The Rare Art Traditions: The History of Art Collections and its Linked Phenomena* (New York, 1982)

Appadurai (1986): Arjun Appadurai, "Introduction: Commodities and the Politics of Value," in Arjun Appadurai, ed., *The Social Life of Things: Commodities in Cultural Perspective* (Cambridge, 1986), pp.3–63

Atwell (1982): William S. Atwell, "International Bullion Flows and the Chinese Economy circa 1530–1650," *Past and Present*, 92 (1982), pp. 68–90

Balazs/Hervouet (1978): *A Sung Bibliography (Bibliographie des Sung)*, initiated by Etienne Balazs, edited by Yves Hervouet (Hong Kong, 1978)

Barnhart (1983): Richard Barnhart, "The 'Wild and Heterodox School' of Ming Painting," in Susan Bush and Christian Murck, eds, *Theories of the Arts in China* (Princeton, 1983), pp. 365–396

Bauer and Haupt (1976): Rotrud Bauer and Herbert Haupt, "Das Kunstkammerinventar Kaiser Rudolfs II, 1607–1611," *Jahrbuch der kunsthistorischen Sammlungen in Wien*, 72 (1976)

Baxandall (1985): Michael Baxandall, *Patterns of Intention: On the Historical Explanation of Pictures* (New Haven, 1985)

Beattie (1979): Hilary J. Beattie, *Land and Lineage in China: A Study of T'ung-ch'eng County, Anhwei, in the Ming and Ch'ing Dynasties* (Cambridge, 1979)

Bell (1947): Quentin Bell, *On Human Finery* (London, 1947)

Beurdeley (1966): Michel Beurdeley, *The Chinese Collector Through the Centuries: from the Han to the 20th Century* (Ruland, Vt., and Tokyo, 1966)

Binford (1962): Lewis Binford, "Archaeology as Anthropology," *American Antiquity*, 28.2 (1962), pp. 217–226

Bonnaffée (1902): Edmond Bonnaffée, *Etudes sur l'art et la curiosité* (Paris, 1902)

Bourdieu (1984): Pierre Bourdieu, *Distinction: A Social Critique of the Judgement of Taste*, trans. Richard Nice (London, 1984)

Boxer (1953): C. R. Boxer, ed., *South China in the Sixteenth Century*, The Hakluyt Society, Second Series, Vol. 106 (London, 1953)

Brook (1981): Timothy Brook, "The Merchant Network in 16th Century China," *Journal of the Economic and Social History of the Orient*, 24 (1981), pp. 165–214

Brook (1988a): Timothy Brook, "Censorship in Eighteenth Century China: A View from the Book Trade," *Canadian Journal of History*, 23 (1988), pp. 177–196

Brook (1988b): Timothy Brook, *Geographical Sources of Ming-Qing History*, Michigan Monographs in Chinese Studies 58 (Ann Arbor, 1988)

Burke (1982): Peter Burke, "Conspicuous Consumption in Seventeenth Century Italy," *Kwartalnik Historii Kultury Materialnej* (1982), pp. 43–56

Burke (1986): Peter Burke, *The Italian Renaissance, Culture and Society in Italy*, rev. edn (Cambridge, 1986)

Bush (1971): Susan Bush, *The Chinese Literati on Painting: Su Shih (1037–1101) to Tung Ch'i-ch'ang (1555–1636)*, Harvard-Yenching Institute Studies 27 (Cambridge, Mass., 1971)

Bush and Murck (1983): Susan Bush and Christian Murck, eds, *Theories of the Arts in China* (Princeton, 1983)

Bush and Shih (1985): Susan Bush and Hsio-yen Shih, *Early Chinese Texts on Painting* (Cambridge, Mass., and London, 1985)

Cahill (1976): James Cahill, "Style as Idea in Ming-Ch'ing Painting," in M. Meisner and R. Murphy, eds, *The Mozartian Historian* (Berkeley, 1976), pp. 137–156

Cahill (1978): James Cahill, *Painting at the Shore: Chinese Painting of the Early and Middle Ming Dynasty, 1368–1560* (New York and Tokyo, 1978)

Cahill (1982): James Cahill, *The Distant Mountains: Chinese Painting of the Late Ming Dynasty, 1570–1644* (New York and Tokyo, 1982)

蔡国梁：《金瓶梅考证与研究》（西安，1984年）

Cammann (1952): Schuyler Cammann, *China's Dragon Robes* (New York, 1952)

Cannadine (1982): David Cannadine, "The Transformation of Civic Ritual in Modern Britain: The Colchester Oyster Feast," *Past and Present*, 94 (1982), pp. 107–130

Cartier (1981): M. Cartier, "Les importations des métaux monetaires en Chine: essai sur la conjoncture chinoise," *Annales*, 36.3 (1981), pp. 454–466

昌彼得：《说郛考》（台北，1979年）

Chaves (1983): Jonathan Chaves, "The Panoply of Images: A Reconsideration of the Literary Theory of the Kung-an School," in Susan Bush and Christian Murck, eds, *Theories of the Arts in China* (Princeton, 1983), pp. 341–364

陈美林：《试论杂剧〈女贞观〉和传奇〈玉簪记〉》,《文学遗产》1986年第1期，79—87页

陈诗启：《明代工匠制度》,《历史研究》第6期（1955年），61—88页

Chin and Hsü (1981): Sandi Chin and Cheng-chi (Ginger) Hsü, "Anhui Merchant Culture and Patronage" in James

Cahill, ed., *Shadows of Mt Huang: Chinese Painting and Printing of the Anhui School* (Berkeley, 1981)

《词源》,4 卷本(北京,1979 年)

Clapp (1975): Anne de Coursey Clapp, *Wen Cheng-ming: The Ming Artist and Antiquity*, Artibus Asiae Supplementum 34 (Ascona, 1975)

Clifford (1988): Helen Cilfford, *Parker and Wakelin: A Study of an 18th Century Goldsmithing Business with Particular Reference to the Garrard Ledgers, c. 1760–1776*, unpublished Ph.D dissertation, Royal College of Art, London, 1988

Clunas (1984a): Craig Clunas, "Ivory and the 'Scholar's Taste'," in William Watson, ed., *Chinese Ivories from the Shang to the Qing* (London, 1984)

Clunas (1984b): Craig Clunas, *Chinese Export Watercolours*, Victoria and Albert Museum Far Eastern Series (London, 1984)

Clunas (1986): Craig Clunas, "Object of the Month: Song Dynasty Jade Brush Washer," *Orientations*, 17.10 (1986), pp. 32–34

Clunas (1987a): Craig Clunas, "Some Literary Evidence for Gold and Silver Vessels in the Ming Period (1368–1644)," in Michael Vickers and Julian Raby, eds, *Pots and Pans: a Colloquium on precious Metals and Ceramics*, Oxford Studies in Islamic Art 3 (Oxford, 1987), pp.83–87

Clunas (1987b): Craig Clunas, "Ming Jade Carvers and their Customers," *Transactions of the Oriental Ceramic Society*, 50 (1985–1986), pp. 69–85

Clunas (1988a): Craig Clunas, *Chinese Furniture*, Victoria and Albert Museum Far Eastern Series (London, 1988)

Clunas (1988b): Craig Clunas, "Books and Things: Ming Literary Culture and Material Culture," in Frances Wood, ed., *Chinese Studies*, British Library Occasional Papers 10 (London, 1988), pp. 136–143

Contag and Wang (1940): Victoria Contag and Wang Chi-Ch'üan, *Maler-und Sammler-Stempel aus der Ming-und Ch'ing-zeit* (Shanghai, 1940)

Cribb (1977): J. E. Cribb, "Some Hoards of Spanish Coins of the Seventeenth Century Found in Fukien Province, China," *Coin Hoards*, 3 (1977), pp. 180–184

David (1937): Sir Percival David, "A Commentary on Ju Ware," *Transactions of the Oriental Ceramic Society*, 14 (1936–1937), pp. 18–69

David (1971): Sir Percival David, *Chinese Connoisseurship: The Ko Ku Yao Lun* (London, 1971)

D'Elia (1942): Pasquale M. D'Elia, S.J. ed., *Fonti Ricciane*..., 3 vols (Rome, 1942)

DeWoskin (1983): kenneth DeWoskin, "Early Chinese Music and the Origins of Aesthetic Terminology," in Susan Bush and Christian Murck, eds, *Theories of the Arts in China* (Princeton, 1983), pp. 187–214

Dillon (1976): Michael Dillon, *A History of the Porcelain Industry in Jingdezhen* unpublished Ph.D. dissertation, University of Leeds, 1976

DMB: L. Carrington Goodrich and Chaoying Fang, eds, *Dictionary of Ming Biography*, 2 vols (New York and London, 1976)

Douglas and Isherwood (1979): Mary Douglas and Baron Isherwood, *The World of Goods: An Anthropologist's Perspective* (New York, 1979)

Dubosc (1975): Jean-Pierre Dubosc, "A Letter and a Fan Painting by Ch'iü Ying", *Archives of Asian Art*, 38 (1974–1975), pp. 108–112

ECCP: Arthur W. Hummel, ed., *Eminent Chinese of the Ch'ing Period* (New York, 1943)

Eight Dynasties (1980): *Eight Dynasties of Chinese Painting: The Collections of the Nelson Gallery-Atkins Museum, Kansas City, and the Cleveland Museum of Art*, ed. Sally W. Goodfellow, with Essays by Wai-kam Ho, Sherman E. Lee, Laurence Sickman and Marc F. Wilson (Cleveland, 1980)

Elliott (1986): J. H. Elliott, *The Count-Duke of Olivares: The Statesman in an Age of Decline* (New Haven and London, 1986)

Evans (1973): R.J.W. Evans, *Rudolf II and his World: A Study in Intellectual History* (Oxford, 1973)

Evans (1979): R.J.W. Evans, *The Making of the Habsburg Monarchy 1550–1700* (Oxford, 1979)

Fairbank, Reischauer and Craig (1973); John K. Fairbank, Edwin O. Reischauer and Albert M. Craig, *East Asia: Tradition and Transformation* (Boston, 1973)

Fong (1977): Wen Fong, "Rivers and Mountains after Snow (Chiang-shan hsüeh-chi), Attributed to Wang Wei (A.D. 699–759)", *Archives of Asian Art*, 30 (1976–1977), pp. 6–33

Forty (1986): Adrian Forty, *Objects of Desire: Design and Society 1750–1900* (London, 1986)

Franke (1968): Wolfgang Franke, *An Introduction to the Sources of Ming History* (Kuala Lumpur and Singapore, 1968)

傅惜华编:《中国古典文学版画选集》, 2卷本（上海, 1980年）

Gernet (1985): Jacques Gernet, *China and the Christian Impact. A Conflict of Cultures* (Cambridge, 1985)

Gillman (1984): Derek Gillman, "A Source of Rhinoceros Horn Cups in the Late Ming Dynasty", *Orientations*, 15.12 (1984), pp. 10–17

Goldthwaite (1987): Richard Goldthwaite, "The Empire of Things: Consumer Demand in Renaissance Italy", in F. W. Kent and Patricia Simons, with J. C. Eade, eds, *Patronage, Art and Society in Renaissance Italy* (Canberra and Oxford, 1987)

Guazzo (1586): *The Civil Conversation of Stefano Guazzo...* (London, 1586)

Hanan (1988): Patrick Hanan, *The Invention of Li Yu* (Cambridge, Mass., and London, 1988)

Handlin (1983): Joanna F. Handlin, *Action in Late Ming Thought: The Reorientation of Lü K'un and other Scholar-Officials* (Berkeley, Los Angeles and London, 1983)

Hardie (1988): Ji Cheng, *The Craft of Gardens*, trans. Alison Hardie (New Haven, 1988)

Harte (1976): N.B. Harte, "State Control of Dress and Social Change in Pre-industrial England", in D.C. Coleman and A.H. John, eds, *Trade, Government and Economy in Pre-industrial England* (London, 1976), pp. 132–165

Ho (1976): Wai-kam Ho, "Tung Ch'i-ch'ang's New Orthodoxy and the Southern School Theory", in Christian F. Murck, ed., *Artists and Traditions* (Princeton, 1976), pp. 113–130

Hoppit (1987): Julian Hoppit, "The Luxury Debate in England, 1660–1760", paper delivered at the *Workshop on Design, Commerce and the Luxury Trades in the Seventeenth and Eighteenth Centuries*, Victoria and Albert Museum, 31.10.1987

Huang (1981): Ray Huang, *1587 A Year of no Significance: the Ming Dynasty in Decline* (New Haven and London, 1981)

黄仁宇:《从"散盐"看晚明商人》,载《香港中文大学中国文化研究所学报》第 7 卷,1974 年第 1 期,133—154 页

黄冕堂:《明史管见》(济南,1985 年)

Hucker (1971): Charles O. Hucker, "Su-chou and the Agents of Wei Chung-hsien", in his *Two Studies in Ming History*, Michigan Papers in Chinese Studies 12 (Ann Arbor, 1971), pp. 41–83

Hucker (1985): Charles O. Hucker, *A Dictionary of Official Titles in Imperial China* (Stanford, 1985)

Isobe Akira (1980): Isobe Akira, "Minmatsu ni okeru 'Seiyūki' no shutaiteki juyōsō ni kansuru kenkyū", *Shukan toyogaku*, 40 (1980), pp. 50–63

江苏省淮安县博物馆:《淮安县明代王镇夫妇合葬墓清理简报》,载《文物》1987 年第 3 期,1—15 页

Jones (1990): Mark Jones, ed., *Fake? The Art of Deception*, exh. cat., British Museum (London, 1990)

Jörg (1982): C. J. A. Jörg, *Procelain and the Dutch China Trade* (The Hague, 1982)

Kerr (1990): Rose Kerr, *Later Chinese Bronzes*, Victoria and Albert Museum Far Eastern Series (London, 1990)

Klein and Zerner (1966): R. Klein and R. Zerner, *Italian Art 1500–1600: Sources and Documents*, Sources and documents in the history of art series (Englewood Cliffs, 1966)

Klose (1983): Wolfgang and Petra Klose, "Nachricht über einen chinesischen Raubdruck des 16. Jahrhunderts", *Aus dem Antiquariat. Monatliche Beilage zum Borsenblatt für den Deutschen Buchhandel-Frankfurter Ausgabe* (29.4.1983), pp. 131–132

Kopytoff (1986): Igor Kopytoff, "The Cultural Biography of Things: Commoditization as Process", in Arjun Appadurai, ed., *The Social Life of Things* (Cambridge, 1986), pp. 64–91

Kuki (1930): Kuki Shūzō, "The Structure of iki", an unpublished translation of *Iki no kōzō*, by John Clark, typescript deposited in the National Art Library, Victoria and Albert Museum. Translation copyright John Clark (1978)

Laing (1968): Ellen Johnston Laing, "Real or Ideal: The Problem of the 'Elegant Gathering in the Western Garden' in Chinese Historical and Art Historical Records", *Journal of the American Oriental Society*, 88 (1968), pp. 419–433

Laing (1975): Ellen Johnston Laing, "Chou Tan-ch'üan is Chou Shih-ch'en. A Report on a Ming Dynasty Potter, Painter

and Entrepreneur", *Oriental Art*, NS 21.3 (1975), pp. 224–230

Laing (1979): Ellen Johnston Laing, "Ch'iu Ying's Three Patrons", *Ming Studies*, 8 (Spring 1979), pp. 49–56

Lawton (1988): Thomas Lawton, "An Imperial Legacy Revisited: Bronze Vessels from the Qing Palace Collection", *Asian Art*, 1 (1987–1988), pp. 51–79

Ledderose (1979a): Lothar Ledderose, *Mi Fu and the Classical Tradition of Chinese Calligraphy* (Princeton, 1979)

Ledderose (1979b): Lothar Ledderose, "Some Observations on the Imperial Art Collection in China", *Transactions of the Oriental Ceramic Society*, 43 (1978–1979), pp. 33–46

Ledderose (1986): Lothar Ledderose, "Chinese Calligraphy: Its Aesthetic Dimension and Social Function", *Orientations*, 17.10 (October 1986), pp. 35–50

Legge (1985): James Legge, *The Sacred Books of China. The Texts of Confucianism Parts III and IV*, Sacred Books of the East, 27 and 28 (Oxford, 1885)

Levy (1966): Howard S. Levy, *A Feast of Mist and Flowers: The Gay Quarters of Nanking at the End of the Ming* (Yokohama, 1966)

Lévy (1985): *Fleur en fiole d'or (Jin ping mei cihua)*, trans. André Lévy, 2 vols (Paris, 1985)

Li and Watt (1987): Chu-tsing Li and James C. Y. Watt, eds, *The Chinese Scholar's Studio: Artistic Life in the Late Ming Period* (New York, 1987)

李慧冰:《〈茶经〉与唐代瓷器》,《故宫博物院院刊》1986年第3期,55—58页

李俊杰:《折扇及其扇面艺术》,《上海博物院季刊》1987年第4期,101—110页

南京大学历史系明清史研究室编:《明清资本主义萌芽研究论文集》(上海,1981年)

刘敦桢:《苏州古典园林》(南京,1979年)

Lo (1988): Andrew Lo, "Dice, Dominoes and Card Games in Chinese Literature: A Preliminary Survey", in Frances Wood, ed., *Chinese Studies*, British Library Occasional Papers 10 (London, 1988), pp. 127–135

龙潜安:《宋元语言词典》(上海,1985年)

Lovell (1973): Hin-cheung Lovell, *An Annotated Bibliography of Chinese Painting Catalogues and Related Texts*, Michigan Papers in Chinese Studies 16 (Ann Arbor, 1973)

Lovell (1976): Hin-cheung Lovell, "Yen-sou's 'Plum Blossoms': Speculations on Style, Date and Artist's Identity", *Archives of Asian Art*, 29 (1975–1976), 59–79

Lowenthal (1985): David Lowenthal, *The Past is a Foreign Country* (Cambridge, 1985)

卢元骏:《说苑今注今译》(台北,1977年)

Lynn (1983): Richard John Lynn, "Alternate Routes to Self-Realization in Ming Theories of Poetry", in Susan Bush and Christian Murck, eds, *Theories of the Arts in China* (Princeton, 1983), pp. 317–340

Mao (1975): *Twelve Towers: Short Stories by Li Yü*, retold by Nathan Mao (Hong Kong, 1975)

Mather (1976): Richard B. Mather, *Shih-shuo hsin-yu: A New Account of Tales of the World* (Minneapolis, 1976)

McDermott (1981): Joseph P. McDermott, "Bondservants in the T'ai-hu Basin During the Late Ming: A Case of Mistaken Identities", *Journal of Asian Studies*, 90 (1981), 675–701

McDermott (1985): Joseph P. McDermott, "The Huichou Sources: A Key to the Social and Economic History of Late Imperial China", *Asian Cultural Studies*, International Christian University Publication III-A, 15 (1985), 49–66

McKenderick et al. (1982): Neil McKenderick, John Brewer and J. H. Plumb, *The Birth of a Consumer Society. The Commercialization of Eighteenth-century England* (London, 1982)

Momigliano (1950): Arnaldo Momigliano, "Ancient History and the Antiquarian", *Journal of the Courtauld and Warburg Institutes*, 13 (1950), 285–315

Moss (1983): Paul Moss, *Documentary Chinese Works of Art in Scholar's Taste* (London, 1983)

Mote (1977): Frederick W. Mote, "Yüan and Ming", in K. C. Chang, ed., *Food in Chinese Culture* (New Haven and London, 1977), pp. 195–257

Mote and Twitchett (1988): Frederick W. Mote and Dennis Twitchett, eds, *The Cambridge History of China*, Volume 7: *The Ming Dynasty, 1368–1644*, Part I (Cambridge, 1988)

Mote and Chu (1989): Frederick W. Mote and Hung-lam Chu, *Calligraphy and the East Asian Book* (Boston and Shaftesbury, 1989)

Moule (1950): A. C. Moule, "A Version of the Book of Vermilion Fish", *T'oung Pao*, 39 (1950), 1–82

MRZJ: 台湾"中央图书馆"编:《明人传记资料索引》(北京, 1987年, 中华书局重印版)

Mukerji (1983): Chandra Mukerji, *From Graven Images: Patterns of Modern Materialism* (New York, 1983)

Murck (1976): Christian F. Murck, "Introduction", in Christian F. Murck, ed., *Artists and Traditions; Uses of the Past in Chinese Culture* (Princeton, 1976), pp. xi–xxi

Muthesius (1988): Stefan Muthesius, "Why Do We Buy Old Furniture? Aspects of the Antique in Britain 1870–1910", *Art History*, 11 (1988), 231–254

Needham (1956): Joseph Needhamh, with the research assistance of Wang Ling, *Science and Civilisation in China*, Volume 2: *History of Scientific Thought* (Cambridge, 1956)

Needham (1986): Joseph Needhamh, with the collaboration of Lu Gwei-djen, *Science and Civilisation in China*, Volume 6: *Biology and Biological Technology*, Part I: *Botany* (Cambridge, 1986)

Nienhauser (1986): William R. Nienhauser, Jr, ed., *The Indiana Companion to Traditional Chinese Literature* (Bloomington, 1986)

Owyoung (1982): Stephen D. Owyoung, "The Huang Lin Collection", *Archives of Asian Art*, 35 (1982), 55–70

Peacham (1622): Henry Peacham, *The Compleat Gentleman...* (London, 1622)

彭信威:《中国货币史》(上海, 1958年)

Peterson (1979): Willard Peterson, Bitter Gourd: *Fang I-chih and the Impetus for Intellectual Change* (New Haven and London, 1979)

Poor (1965): "Notes on the Sung Dynasty Archaeological Catalogues", *Archives of the Chinese Art Society of America*, 19 (1965), 33–43

Rawski (1985): Evelyn S. Rawski, "Economic and Social Foundations of Late Imperial Culture", in David Johnson, Andrew J. Nathan and Evelyn S. Rawski, eds, *Popular Culture in Late Imperial China* (Berkeley, Los Angeles and London, 1985), pp. 3–33

Rawson (1987): Jessica Rawson, *Chinese Bronzes: Art and Ritual* (London, 1987)

Rawson (forthcoming): Jessica Rawson, "Artifact Lineages in Chinese History", in W. D. Kingery and S. Lubar, eds, *Learning from Things: Working Papers on Material Culture* (forthcoming)

Riely (1975): Celia Carrington Riely, "Tung Ch'i-ch'ang's Ownership of Huang Kung-wang's 'Dwelling in the Fuchun Mountains'", *Archives of Asian Art*, 28 (1974–1975), 57–68

Ruitenbeek (1989): K. Ruitenbeek, *The Lu Ban Jing; A Fifteenth-Century Chinese Carpenter's Manual*, unpublished Ph.D. dissertation, University of Leiden, 1989

St George (1988): Robert Blair St George, ed., *Material Life in America 1600–1860* (Boston, 1988)

Sayer (1951): Geoffrey R. Sayer, *Ching-tê-chên T'ao Lu, or the Potteries of China* (London, 1951)

Schafer (1963): Edward H. Schafer, *The Golden Peaches of Samarkand: A Study of T'ang Exotics* (Berkeley and Los Angeles, 1963)

Schama (1987): Simon Schama, The Embarrassment of Riches: An Interpretation of Dutch Culture in the Golden Age (London, 1987)

上海市文物管理委员会考古组：《上海发现一批明成化年间刻印的唱本、传奇》，载《文物》1972年第11期，67页

Siggstedt (1982): Mette Siggstedt, "The Life and Paintings of a Ming Professional Artist", *Bulletin of the Museum of Far Eastern Antiquities, Stockholm*, 54 (1982), 1–240

Sirén (1958): Osvald Sirén, *Chinese Painting: Leading Masters and Principles*, 7 vols (London, 1958)

Sonenscher (1989): Michael Sonenscher, *Work and Wages: Natural Law, Politics and the Eighteenth-century French Trades* (Cambridge, 1989)

Spence (1990): Jonathan D. Spence, *The Search for Modern China* (London, 1990)

Stanley-Baker (1986): Joan Stanley-Baker, "Forgeries in Chinese Painting", *Oriental Art*, NS 32 (1986), 54–66

Stone (1986): Lawrence Stone and Jeanne C. Fawtier Stone, *An Open Elite? England 1540–1880*, abridged edn (Oxford, 1986)

苏华萍：《吴县洞庭山明墓出土的文徵明书画》，载《文物》1977年第3期，65—68页

Sung (1966): Sung Ying-hsing, *T'ien-Kung K'ai-Wu: Chinese Technology in the Seventeenth Century*, trans. E-tu Zen Sun and Shiou-Chuan Sun (University Park and London, 1966)

Taam (1935): Cheuk-woon Taam, *The Development of Chinese Libraries Under the Ch'ing Dynasty, 1644–1911* (Shanghai, 1935)

Tadao (1970): Sakai Tadao, "Confucianism and Popular Educational Works", in Wm. Theodore de Bary, ed., *Self and Society in Ming Thought*, Columbia University Studies in Oriental Culture 4 (New York and London, 1970), pp. 331–366

Tanaka (1985): Tanaka Issei, "The Social and Historical Context of Ming-Ch'ang Local Drama", in David Johnson, Andrew J. Nathan and Evelyn S. Rawski, eds, *Popular Culture in Late Imperial China* (Berkeley, Los Angeles and London, 1985), pp. 143–160

Tanikawa (1980–1981): Tanikawa Tetsuzo, "The Aesthetics of Chanoyu: Parts 1–4", *Chanoyu Quarterly*, 23–27 (1980–1981) [a translation and adaptation of the same author's *Cha no bigaku* (Tokyo, 1977)]

Tilley (1990): Christopher Tilley, ed., *Reading Material Culture: Structuralism, Hermeneutics and Post-Structuralism* (Oxford, 1990)

Treager (1982): Mary Treager, *Song Ceramics* (London, 1982)

Tsang and Moss (1984): Gerard Tsang and Hugh Moss, "Chinese Metalwork of the Hu wenming Group", *International Asian Antiques Fair* (Hong Kong, 1984), pp. 33–68

Vandermeersch (1964): L. Vandermeersch, "L'arrangement de fleurs en Chine", *Arts asiatiques*, 11 (1964), 79–140

van Gulik (1958): R. H. van Gulik, *Chinese Pictorial Art as Viewed by the Connoisseur*, Serie Orientale Roma 19 (Rome, 1958)

van Gulik (1968): R. H. van Gulik, *The Lore of the Chinese Lute* (Tokyo, 1968)

van Wijk (1948): Louise E. van Wijk, "Het Album Amicorum van Bernardus Paludanus", *Het Boek*, 29 (1948), 265–286

Wakeman (1985): Frederic Wakeman, Jr, *The Great Enterprise: The Manchu Reconstruction of Order in Seventeenth-Century China*, 2 vols (Berkeley, Los Angeles and London, 1985)

Waley (1925): "The Tsun Sheng Pa Chien, A.D.1591, by Kao Lien, translated by Arthur Waley, with Introduction and Notes by R.L. Hobson", *Yearbook of Oriental Art and Culture* (1924–1925), 80–87

Wallerstein (1974): Immanuel Wallerstein, *The Modern World System*, 2 vols (New York, 1974)

王世襄：《明式家具珍赏》(香港，1985 年)

王重民：《中国善本书提要》(上海，1983 年)

Ward (1977): Barbara E. Ward, "Readers and Audiences: An Exploration of the Spread of Traditional Chinese Culture", in R.K. Jain ed., *Text and Context* (Philadelphia, 1977), pp. 181–203

Watson (1964): *Han Fei Tzu: Basic Writings*, trans. Burton Watson (New York, 1964)

Weidner et al. (1988): Marsha Weidner, Ellen Johnston Laing, Irving Yucheng Lo, Christina Chu and James Robinson,

Views from Jade Terrace: Chinese Women Artists 1300–1912 (Indianapolis and New York, 1988)

Weiss (1988): Roberto Weiss, *The Renaissance Discovery of Classical Antiquity*, 2nd edn (Oxford, 1988)

翁同文：《项元汴千文编号书画目考》，载《东吴大学艺术史集刊》1979年第9期，157—180页

翁同文：《项元汴名下〈蕉窗九录〉辨伪探源》，载《故宫季刊》第17卷，1983年第4期，11—26页

Whitfield (1969): Roderick Whitfield, *In Pursuit of Antiquity: Chinese Painting of the Ming and Ch'ing Dynasties from the Collection of Mr and Mrs Earl Morse* (Rutland, Vt., and Tokyo, 1969)

Whitfield (1975): Roderick Whitfield, "Tz'u-chou Pillows with Painted Decoration", in Margaret Medley, ed., *Chinese Painting and the Decorative Style*, Percival David Foundation of Chinese Art Colloquies on Art & Archaeology in Asia 5 (London, 1975), pp. 74–94

Whitfield (1987): Roderick Whitfield, *Chinese Rare Books in the P.D.F.* (London, 1986)

Wilson (1986): Verity Wilson, *Chinese Dress*, Victoria and Albert Museum Far Eastern Series (London, 1986)

吴聿明：《太仓南转村明墓及出土古籍》，载《文物》1987年第3期，19—22页

Wylie (1922): Alexancder Wylie, *Notes on Chinese Literature* (1867; Shanghai, 1922)

谢国桢编：《明代社会经济史料选编》，3卷本（福州，1980年）

谢国桢：《明清笔记谈丛》（上海，1981年）

徐澄琪：《郑板桥的润格》，载《美术学》1988年第2期，157—170页

Yamane (1964): Yamane Yukio, *Nihon genson Mindai chihō-shi denki sakuin-kō* (Tokyo, 1964)

Yang (1952): Lien-sheng Yang, *Money and Credit in China* (Cambridge, Mass., 1952)

Yang (1957): Lien-sheng Yang, "Economic Justification for Spending-An Uncommon Idea in Traditional China", *Harvard Journal of Asiatic Studies*, 20 (1957), pp.36–52

杨金鼎编：《中国文化史词典》（杭州，1987年）

杨新：《商品经济、世风与书画作伪》，载《文物》1989年第10期，87—94页。

叶作富：《四川铜梁明张叔佩夫妇墓》，1989年第7期，43—47页

Yu (1983): Pauline Yu, "Formal Distinctions in Chinese Literary Theory", in Susan Bush and Christian Murck, eds, *Theories of the Arts in China* (Princeton, 1983), pp. 27–56

俞剑华编：《中国美术家人名辞典》（上海，1981年）

俞剑华编：《中国画论类编》，2卷本，第2版（北京，1986年）

《中国丛书综录》，3卷本（上海，1982年）

张慧剑：《明清江苏文人年表》（上海，1986年）

周功鑫：《由近三十年来出土宋代漆器谈宋代漆工艺》，《故宫季刊》1986年第4期，93—104页（英文译文，1—22页）

朱维铮：《走出中世纪》（思想者文丛）（上海，1987年）

鸣　谢

　　本书第86页所引用的《赝骨董》一诗（何惠鉴英译）以及第81页的《戏为评古次第》（李铸晋英译），承蒙亚洲协会美术馆同意，影印自李铸晋和屈志仁编著的《文人书斋：晚明艺术生活》（泰晤士和哈德逊出版社、亚洲协会美术馆联合出版，纽约，1987年）。同时要向何惠鉴先生致以谢意，感谢他同意复印其著作。

索引

A

阿尔君·阿帕杜莱（Appadurai, Arjun）17, 76, 106, 114, 130, 134, 146

埃内亚·维科（Vico, Enea）88

安国，明收藏家 172

安徽省 43, 58, 64, 98, 141；常州 58, 135；徽州 4, 61, 64, 97, 172；歙县 92；桐城 135；新安 81, 95, 123, 142；休宁、宣州 58

B

巴黎奢侈品贸易 63

《宝绘录》，张泰阶著 101, 119

《宝颜堂秘笈》37, 41

保罗·里克尔（Ricoeur, Paul）151

鲍天成，明犀角刻工 60, 61

北京 5, 31, 33, 35, 116, 120, 123, 128, 173, 174, 177, 181, 184；北京的集市 121

笔 10, 11, 22, 23, 27, 34, 37, 38, 43, 44, 51, 58-60, 64, 66, 69, 73, 74, 87, 90, 91, 94, 95, 99, 100, 107, 109-114, 117-119, 122, 123, 129, 134, 136, 139, 142, 144, 170-174, 184；高丽产笔 59

笔记文学 43

波希米亚 133

伯纳德斯·帕伦道斯（Paludanus, Bernardus）99

伯奈德·曼德菲尔（Mandeville, Bernard）129

博物馆 9, 10, 16-18, 20, 22, 24, 35, 52, 59, 72, 92, 113, 118, 179；克利夫兰美术馆 170；弗利尔美术馆 112；珀西瓦尔·戴维中国艺术基金会 36；上海博物馆 3, 5, 108, 145

C

蔡襄，书法家 104

曹昭 4, 24, 25，参见《格古要论》

插花 41, 42

茶 37, 38, 40-42, 46, 83, 96, 117；茶道 158；茶具 41,46

《茶经》，陆羽著 83

常熟 35, 41, 169

陈继儒，明作家 37, 99, 173

陈汝言，元画家 170

陈友谅，元军阀 91, 92, 108

《程氏丛刻》41

仇英，明画家 109, 110, 114, 171

出版 9, 11, 14, 16, 22, 23, 25, 26, 29, 30, 32, 34, 36, 37, 40-42, 49, 53, 54, 58, 75, 82, 86, 90, 93, 99, 107, 110, 111, 119, 131, 132, 137, 143, 144, 185；盗版 23, 30, 99, 图4；版本 23, 24, 29, 30, 36, 37, 38，参见"书籍"条目

船 48, 51, 81, 132

瓷器 22, 29, 42, 43, 49, 58, 64, 68, 69, 76, 81, 87, 93, 94, 95, 98, 99, 100, 102, 103, 112, 113, 115, 117, 118, 121, 138, 180；柴窑瓷 94；成化瓷 60, 94, 95, 121, 122；磁州瓷 93；德化瓷 68；定窑瓷 47, 92, 93, 94, 95, 103, 121；董窑 94；瓷器造假 99, 图6；哥窑瓷 93, 94, 171；官窑瓷 83, 93, 94, 96, 100；建窑瓷 47, 94；钧窑瓷 171；高丽瓷 94；龙泉瓷 47, 92, 93, 94；瓷枕 60, 87；瓷器价格 113；汝窑瓷 94；宋瓷器 93；瓦 48, 69, 74, 83；象窑瓷 94；宣德瓷 94, 95；宜兴紫砂 118, 148；永乐瓷 94

D

《大明会典》131, 173

戴嵩，唐画家 66

戴维·洛温塔尔（Lowenthal, David）86

当铺 27, 120, 140

灯 51, 79, 128, 139；高丽灯 59；参见"节庆"条目

店铺 119, 120, 121；古玩店 81；参见"当铺"条目

《鼎录》，虞荔著 35

东方主义 86

《东图玄览编》，詹景凤编 111, 112, 170, 171, 172, 174

董其昌，明画家 35, 67, 97, 98, 108, 113, 114, 122, 123, 168, 169, 172；董其昌藏《富春山居图》，图 8；董其昌藏《江山雪霁图》122, 123

董源，五代画家 100

《洞天清录集》，赵希鹄著 22, 39

F

范濂，明作家 136

方以智，清作家 145

纺织品 68, 133；蕉布 48；改机 50, 116, 133；织金妆花缎 50；纱 48, 50, 51, 116；葛 50；茧绸 47；布店 120；刻丝 72；绒 50, 53；参见"服饰"条目

坟墓 93, 98；墓室 9；参见"考古发掘"条目

丰坊，明作家 99

风尚 11, 26, 60, 67, 77, 97, 130, 169

冯承素，唐书法家 172

冯梦祯，明作家 120, 121, 123, 168

弗拉维奥·比翁多（Biondo, Flavio）86

服 饰 17, 37, 38, 40, 54, 56, 62, 72, 129, 131-136, 142；欧洲服饰与禁奢令 132-133

妇女 72, 73, 79；女性 12, 53, 56, 57, 79, 107；闺阁 47, 48, 56, 57

G

高季公，明商人 26

高丽 59, 79, 94

高濂，明作家 26-31, 36-40, 42, 46, 54, 59, 65, 67, 68, 76, 78, 92, 102, 123, 141, 143, 145, 168, 171, 173，参见"《遵生八笺》"条目

《格古要论》，曹昭著 4, 24, 25, 40, 41, 56, 94, 99, 100

《格致丛书》41

工 匠 26, 49, 60-65, 68, 73, 79, 102, 103, 108, 126, 128-130, 134, 176

工具 49, 65, 73, 75, 126, 132

宫廷 24, 79, 90, 93, 97, 132, 146

古董掮客 103

《古奇器录》，陆深著 129

古琴 23, 24, 73, 96, 98, 100

顾苓，清作家 32, 33, 34

顾炎武，清作家 145

顾元庆，明作家 41, 42, 54, 55, 173

关系 9, 10, 13, 18, 22, 26, 27, 29, 31, 32, 34-36, 40, 43, 56, 61, 64, 66, 67, 70, 99, 101, 107, 108, 109, 110, 113, 114, 119, 123, 129, 133, 134, 137, 139, 148, 168, 169

官员 26, 28, 31, 33, 35, 38, 59, 76, 97, 116, 122, 131, 133, 134, 138, 145

贵族 51, 52, 128, 132, 137, 140, 146

郭忠恕，五代画家 28

H

海瑞，明官员 138

韩非，战国思想家 126

韩幹，唐画家 66

韩世能，明收藏家 97, 111

汉代 31, 76, 77, 86, 87, 88, 90, 91, 99, 126, 127

杭州 20, 26, 27, 30, 36, 37, 58, 81, 93, 119-121, 123, 135, 169, 174, 184

何良俊，明作家 69, 90, 98, 138, 173

黑格尔（Hegel, Friedrich）86

亨利·皮查姆（Peacham, Henry）54, 146

胡光宇，明铜匠 63

胡文明，明铜匠 61, 63, 64, 65, 130

胡应麟，明作家 38

琥珀 40, 50

花 4, 5, 28, 46, 47, 56, 68, 69, 88, 92, 114, 120, 136；山茶花 46；兰花 31

画 12, 16, 17, 23, 24, 25, 27-29, 32, 34, 35, 37, 41, 42, 46, 47, 49, 51, 52, 54, 55, 59, 60, 63-68, 72, 75, 76, 78, 79, 81-83, 87, 90, 93, 97, 99, 100-103, 107-113, 117, 119, 121-123, 137, 141, 142, 168；外销画 6, 64；绘画作伪 99-102；画价 110；款署 61-63, 65, 66, 101；宋画 114；元画 114

怀素，唐书法家 172

索引 187

宦官 32, 33, 118-120, 137

黄道周，明官员 33

黄公望，元画家，《富春山居图》114, 122, 123, 172, 图 8

黄筌，五代画家 171

徽宗，宋皇帝 170

J

《集古录》，欧阳修著 89

加斯帕尔·达·克鲁斯（Cruz, Gaspar da）140

家具 17, 22, 29, 40, 52, 54, 56, 57, 62, 65, 73, 117, 136, 141

嘉定 168；嘉定画派 168

嘉兴 61, 108, 121

建阳 29

剑 22, 40, 75, 93, 96

江彬，明官员 137

蒋抱云，明制铜匠 60, 61

焦山 121

《蕉窗九录》，伪托于项元汴名下 37, 99

节庆 138

《金瓶梅》44, 68, 72, 83, 116, 118, 120, 136；《金瓶梅》中的物价信息 116-120

《金石录》，赵明诚、李清照著 89, 102

禁奢令 130-133, 137, 138, 147；欧洲禁奢令 133

荆浩，五代画家 111

景德镇 43, 58, 64, 94, 103, 117

景泰蓝珐琅 56

《居家必备》42, 43

《居家必用事类全集》43, 137, 173

《居家手册》58, 75, 83, 102, 136，参见"《居家必用事类全集》"条目

巨然，五代画家 100

K

卡尔·马克思（Marx, Karl）106

考古发掘 98, 115，参见"墓葬"条目

《考古图》89, 90

《考槃余事》，屠隆著 37, 38, 39, 41, 99

科举制 139

L

《礼记》131，参见"关于礼仪的手册"

李流芳，明画家 35, 62, 67, 168, 169

李日华，明作家 95, 108, 117

李时英，明道士 30

李思训，唐画家 120, 170, 171

李渔，清作家 39, 120

李昭道，唐画家 图 5

理查德·斯梯尔（Steele, Richard）147

历书 43, 49, 58, 107, 144

利玛窦（Ricci, Matteo）87, 88

刘瑾，明宦官 137

刘松年，宋画家 170

《留青日札》，田艺蘅著 90, 137, 173

娄坚，明画家 67, 169

陆楫，明作家 129

陆子冈，明玉雕匠 60-65, 78, 130

吕爱山，明金匠 60

吕坤，明作家 144

罗伦佐·德·美第奇（Medici, Lorenzo de'）101；罗伦佐·德·美第奇的财产目录 113

洛阳 140

M

马和之，宋画家 28

马琬，元画家 170

玛瑙 40, 47, 60, 61, 74

毛晋，清刻书家 41

米芾，宋画家、书法家 4, 42, 80, 82, 170, 171

明皇室收藏 116；清皇室收藏 图 8；宋皇室收藏 图 5

明经济 18, 98，参见"资本主义萌芽"条目

《明史》131, 173

明中国进口品 59, 121

明中国人口 140

莫是龙，明画家 141

墨 22, 37, 38, 50, 57-59, 88, 95, 96, 123, 136

木 47, 58, 65, 93, 131, 136, 141, 146；花梨 47, 图

2；铁梨 47；香楠 47；紫檀 47

沐晟，明官员 119

N

南京 3, 20, 24, 33, 34, 37, 81, 97, 107, 119, 123, 144, 168, 174, 180；南京的南明朝廷 33

尼德兰 16, 132, 133, 147；尼德兰禁奢令 132-133

倪瓒，元画家 60

鸟 37, 38, 110；鹦鹉 46, 56；火鸡 59

农民 53, 73, 116, 139, 140；农民起义 33, 140；参见"地主"条目

农业 18, 49, 70, 73, 87, 118, 126, 127, 128, 135, 139, 143

奴仆 107, 130

O

欧阳修，宋作家 59, 89

欧洲账册 52，参见"《天水冰山录》"条目

P

潘之恒，明作家 35, 42, 168

皮埃尔·布迪厄（Bourdieu, Pierre）17, 147

《瓶花谱》，张丑著 41

《瓶史》，袁宏道著 41, 42, 73, 80, 82

葡萄牙 59, 140

Q

漆器 24, 29, 59, 60, 122, 148

钱德拉·慕克吉（Mukerji, Chandra）10, 16, 146

钱宁，明锦衣卫 137

钱谦益，明政治家 123

钱希言，明作家 169

钱选，元画家 170

钱曾，清版本学家 36

乔纳森·理查德森（Richardson, Jonathan）147

青铜货币制度 114

《清河书画表》，张丑著 39

《清秘藏》39, 40, 41, 59, 82, 96, 174

《群芳清玩》42

R

日本 10, 11, 18, 19, 59, 60, 65, 79, 106, 115, 118, 139, 147, 148

《日本考》，李言恭、郝杰著 58, 173

日用类书 42, 43

儒家 73, 74, 88, 127, 137, 144；儒家经典 30；参见《礼记》、《书经》、《周礼》

S

萨巴·迪·卡斯蒂廖内（Castiglione, Sabba di）20, 52

沙夫茨伯里伯爵（Shaftesbury）147

"山斋志"，高濂著 42

扇 50, 51, 59, 60, 63, 79, 93, 109；倭扇 121

商代 93

商品经济 18, 106

商人 12, 22, 26-28, 37, 58, 64, 82, 96-98, 107, 108, 112, 119, 126, 129, 139, 140, 141, 144；欧洲商人 115

《觞政》，袁宏道著 42

上古 88, 99, 131

邵长蘅，清作家 99, 100

绍兴 139

沈春泽，明作家 35, 70, 77, 78, 142, 169

沈德符，明作家 35, 44, 60, 66, 79, 80, 81, 95, 97, 98, 101, 119, 121, 130, 134, 141, 142, 168, 169, 171, 172, 173，参见"《万历野获编》"条目

沈括，宋作家 66

沈万三，元巨富 137

沈周，明画家 60, 108, 122, 170, 171, 172

诗歌 32, 34, 38, 73, 76, 77, 78, 82, 87, 168；公安派诗歌 36, 73, 78, 82

《十友图赞》，顾元庆著 54, 55, 173

石 30, 35, 46, 47, 50, 58, 62, 65, 66, 75, 88, 98, 101, 113, 114, 147；太湖石 46；灵璧石 46；英石 46

士绅社会 4, 6, 18, 139, 144, 145

《世说新语》74

收藏 12, 17, 20, 26, 27, 29, 31, 38, 39, 40, 42, 65, 66, 67, 72, 81, 87, 89, 94, 96, 97, 98, 101, 103, 108,

索引 189

112, 113, 116, 119, 122, 133, 141

收藏家 12, 22, 27, 28, 37, 40, 65, 66, 93, 94, 97, 98, 101, 103, 110-112, 120, 122, 172

书法 25, 31, 33, 35, 82, 101, 108, 113, 118, 171, 172；书法价格 112-114, 118, 170-172

书籍 22, 23, 24, 33, 37, 42, 43, 49, 51, 54, 107, 118, 120, 136, 144, 参见"出版"条目

书价 110, 112；瓷器价格 113, 117；画价 111-114, 116, 148, 170-172；织物价格 116；稻米价格 116

《水边林下》42

水晶 40, 47

税收 115, 126

《说郛》23, 41

《说苑》, 刘向著 127, 128

斯蒂芬诺·瓜佐（Guazzo, Stefano）53

《四库全书》36, 37, 38, 39, 40, 145

宋继祖, 明官员 35, 169

宋应星, 明作家 143, 144

苏轼, 宋书法家 172

苏州 12, 20, 31, 32, 33, 34, 36, 40-42, 54, 61, 67, 74, 86, 91, 96, 97, 100, 102, 107, 108, 111, 120, 135, 136, 138, 141, 169, 170, 174, 180；清兵攻陷苏州 12；苏州的店铺 120

T

《天水冰山录》49, 51, 55, 75, 76, 116, 117, 134, 173

太仓 43, 62

唐朝 80, 87

唐鹤征, 明官员 103, 172

唐寅, 明画家 170

唐志契, 明作家 111, 114

陶宗仪, 元作家 62

题跋 27, 89, 100-102, 108, 110-123, 168, 170

《天工开物》, 宋应星著 143

田艺蘅, 参见《留青日札》90, 134, 135, 137, 173

屠隆, 明作家 27, 29, 37, 38, 39, 40-42, 46, 67, 99, 173

拓片 89, 172

W

《宛署杂记》52, 173

《万历会计录》144

《万历野获编》, 沈德符著 79, 95, 169

汪道昆, 明作家 26, 29, 79, 95, 141, 168, 169, 171, 172, 173

王安石, 宋政治家 119

王伯鸾, 宋画家 111

王符, 汉作家 126

王谷祥, 明收藏家 163

王留, 明作家 168

王蒙, 元画家 170, 171

王锜, 明作家 91, 92, 94, 96, 98, 115

王綦, 明画家 168

王世懋, 明官员 111

王世贞, 明官员 38, 60, 61, 62, 95, 97, 111, 141

王维, 唐画家 28, 119, 122, 123, 172；《江山雪霁图》28, 122, 123

王文禄, 明作家 99

王羲之, 晋书法家 28, 113, 168, 171, 172；《快雪时晴帖》28, 101, 168；《瞻近帖》113, 172

王献臣, 明官员 163

王献之, 晋书法家 171

王小溪, 明玛瑙雕匠 60, 61

王徵, 明作家 91, 92, 94, 96, 98, 115, 174

王稚登, 明作家 34, 36, 37, 40, 41, 42, 101, 168

维尔纳·桑巴特（Sombart, Werner）146

伪作 25, 37, 99, 102

魏忠贤, 明宦官 32, 33

温州 60

文伯仁, 明画家 66

文东, 文震亨之子 34

文房 29, 39, 56, 75, 93, 96, 参见"笔"、"墨"、"砚"、"纸"条目

文果, 文震亨之子 32, 34

文嘉, 明画家 66, 108

文彭, 明画家 31, 108, 122

文人书斋 4, 5, 185

文淑，明画家 57

文元善，文震亨叔父 168

文震亨，明作家 9, 12, 19, 28, 31-42, 46, 49, 51-59, 63, 64, 66-70, 74-83, 87, 90-95, 101, 108, 110, 111, 114, 122, 132, 136, 137, 142-145, 147, 168, 169, 174

文震孟，明官员 31, 32, 35, 169

文徵明，明画家 6, 12, 19, 31, 66, 93, 108, 109, 121, 146, 168, 169, 171

屋宇 132

无锡 112, 121, 122

吴道子，唐画家 170

吴明官，明制陶匠 61, 64

物质文化研究 16, 17, 29

物质主义 146, 147

X

西班牙 53, 115, 132, 133, 135, 138；西班牙的禁奢令 132

犀角 50

锡器 51, 61

戏剧 28, 31, 33, 38, 54, 57, 72, 101, 120, 139, 145, 169

夏代 92

夏珪，宋画家 170

鲜于枢，元书法家 95

《闲情小品》41

香 22, 37, 38, 42, 120

香炉 47, 55, 56, 60, 68, 93, 121, 171

项元汴，明收藏家 27, 37, 93, 97, 99, 111-114, 118, 170, 171, 172

象牙 50, 80

小说 44, 54, 68, 72, 73, 80, 81, 83, 107, 116, 117, 118, 120；《水浒传》81；《英烈传》174；参见"《金瓶梅》"条目

性别差异 55-73，参见"妇女"条目

徐成瑞，明作家 34

徐光启，明作家 143, 144

《宣和博古图录》89

荀子，战国哲学家 135

Y

"亚洲社会" 86

严世蕃，明官员 120

严嵩，明官员 31, 49, 51, 52, 55, 65, 75, 76, 91, 92, 96, 97, 109, 116-118, 120, 133, 134, 137，参见《天水冰山录》

岩叟，元画家 112

阎立本，唐画家 172

砚台 144

扬州 13, 107

药 29, 59, 100, 120

伊格·考贝托夫（Kopytoff, Igor） 122

仪典 91

宜兴 118, 122, 123, 148

意大利 18, 52, 53, 56, 65, 74, 80, 87, 89, 109, 113, 114, 132, 138

饮食 41, 136

印 116, 123；陶印 94

鱼 5, 37, 38, 42, 46, 47, 68, 114, 129, 134

虞集，元书法家 171

《禹贡》57

语言 16, 19, 48, 52, 55, 57, 72, 73, 75, 76, 77, 83, 90, 118；口语 72, 75, 80, 83

玉器 50, 61, 65, 68, 74-76, 82, 87, 90, 92, 98, 99, 102, 113, 143；玉带 50

《玉簪记》，高濂著 28

元 43, 66, 67, 79, 92, 94, 114, 122, 137, 171, 173, 174

园林 5, 6, 32, 34, 35, 138

袁宏道，明作家 41, 42, 73, 80, 82

《远西奇器图说》，王徵著 75

约翰·伊夫林（Evelyn, John） 88

Z

长物，有关"长物"概念的阐述 74

《长物志》，文震亨著 9, 10, 12, 16, 22, 28, 31, 32, 34-36, 39, 40, 41, 46, 48, 49, 51, 54, 55, 58, 62, 66, 69, 70, 74, 76, 77, 78, 83, 94, 95, 107, 130, 132, 135, 142-144, 147, 168, 169

早期现代欧洲 17, 18, 63, 130, 140, 146, 147, 148
詹景凤，明作家 111, 112, 119, 120, 121, 170, 171, 172, 174；参见"《东图玄览编》"条目
张丑，明作家 38, 40, 41, 42, 80
张岱，明作家 61, 64, 65, 81, 92, 93, 98, 118, 121, 139, 144, 171, 172, 174
张凤翼，明作家 101
张瀚，明作家 127, 128, 129, 134
张居正，明官员 97, 116
张僧繇，唐画家 119, 170
张旭，唐书法家 170
张彦远，唐作家 91
张应文，明作家 38-41, 59, 96, 145, 174
赵宧光，明诗人 169
赵良璧，明工匠 60, 61
赵孟頫，元书法家、画家 170, 171
郑燮，清画家 107
纸 22, 37, 38, 47, 51, 52, 59, 88, 93, 94, 100, 119；纸帐 47；高丽纸 79
《重订欣赏篇》42

周臣，明画家 109
周代 90
周丹泉，明道士 103, 121, 172
周凤来，明赞助人 109, 171
《周礼》131
周顺昌，明官员 32, 34
周永年，明作家 169
朱碧山，元银匠 60-62
朱成公，明收藏家 97
朱敬循，明收藏家 97
朱繇，书法家 100
珠宝 40, 50, 65, 121
《诸器图说》，王徵著 143
竹 33, 54, 58, 61, 96, 114
装饰 52, 53, 56, 57, 68, 69, 77, 127, 128, 131, 133, 134, 136, 138, 146
"资本主义萌芽" 4, 18, 58, 106, 130, 140, 148
宗族组织 139
《遵生八笺》，高濂著 16, 22, 26, 29, 30, 36, 37, 38, 39, 40, 41, 42, 54, 130, 143, 171